高等教育 质量工程·新媒体丛书

摄影艺术

胡 晶 编著

清华大学出版社
北 京

内 容 简 介

本书体系完整，图文并茂，语言亲切、流畅。全书从摄影的本质、功能、分类和评价摄影艺术作品入手，全面介绍了摄影领域传统摄影艺术和数字摄影艺术两种摄影形式，详细讲授了摄影艺术技法和技巧，透彻讲解了风景摄影、人像摄影、新闻摄影、广告摄影4个专题摄影的概念和拍摄技巧。各章节选用了精彩的摄影艺术作品进行说明和赏析，可使读者学习起来更加直观和生动。

本书可作为高等院校"摄影艺术概论""摄影基础"等课程的教材，也可供自学者及从事摄影艺术相关工作人员参考。

本书封面贴有清华大学出版社防伪标签，无标签者不得销售。
版权所有，侵权必究。举报：010-62782989，beiqinquan@tup.tsinghua.edu.cn

图书在版编目（CIP）数据

摄影艺术 / 胡晶编著. —北京：清华大学出版社，2020.3（2024.7重印）
（高等教育质量工程·新媒体丛书）
ISBN 978-7-302-54852-2

Ⅰ. ①摄… Ⅱ. ①胡… Ⅲ. ①摄影艺术 Ⅳ. ①J41

中国版本图书馆 CIP 数据核字（2020）第 017825 号

责任编辑：白立军　杨　帆
封面设计：杨玉兰
责任校对：徐俊伟
责任印制：沈　露

出版发行：清华大学出版社
网　　址：https://www.tup.com.cn，https://www.wqxuetang.com
地　　址：北京清华大学学研大厦 A 座　　邮　编：100084
社　总　机：010-83470000　　邮　购：010-62786544
投稿与读者服务：010-62776969，c-service@tup.tsinghua.edu.cn
质 量 反 馈：010-62772015，zhiliang@tup.tsinghua.edu.cn
课　件　下　载：https://www.tup.com.cn，010-83470236

印 装 者：三河市科茂嘉荣印务有限公司
经　　销：全国新华书店
开　　本：185mm×260mm　　印　张：14.25　　字　数：334 千字
版　　次：2020 年 4 月第 1 版　　印　次：2024 年 7 月第 5 次印刷
定　　价：45.00 元

产品编号：076282-01

编　委　会

主　　任：胡　晶

责任主编：张基温

编　　委：周丽秋　　张展赫　　梁玉清

前　言

　　摄影是一种有自身语言的视觉艺术，是一种与科学技术联结在一起的文化形态。它以影像为载体，通过光、影、物虚实相生的结合，配上优美和谐的色调，使人、景、情三者相互交融，"方寸留永恒，瞬间写春秋"，达到"以人度物、寄情于景、托物言志、意与象通"的境界。它使科学与艺术紧密地结合，"让艺术科学化——求真，使科学艺术化——求美"，将宏观世界和微观世界变为可传播的物质形态，为推动社会的进步提供信息传播媒介。自媒体时代作为一种现代化的信息交流工具和传播手段，它已成为继文字、语言符号之后人们在现实世界获取信息的窗口。

　　摄影既是一种科技活动，又是一种美学行为，它在提高艺术素养、裨益心灵、陶冶情操等方面有重要的作用，在高等院校中开展摄影教育有非同一般的意义。

　　摄影作为一种观察艺术，能启发和帮助人们用自己的眼睛去发现周围人、景、物的真善美，培养创造性思维并树立正确的审美观和价值观，从而逐步养成热爱自然、热爱生活和追求美好的高尚情怀。对人、事和环境洞幽烛微地观察，才能变得更敏感，会有更多、更深的思考。摄影可以有效地提升情商，使人更有责任与担当。摄影教育应该从娃娃抓起，是素质教育中不可或缺的一环。摄影走进中小学课堂，可为高等院校的摄影教育培养和输送更多优秀的学苗。

　　一位优秀的摄影师应该有哲学家的思维、文学家的素养、美术家的审美观、旅行家的学识、记者的敏锐眼光和运动员的体魄。要发展我国摄影专业，必须对人才进行综合培养。"有道无术不成艺，有术无道艺无魂"。摄影教育的目标是使学生形成对摄影的认知体系，将摄影知识系统化，把它置入由摄影史、美术史、美学、哲学、社会历史文化等人文科学知识组成的多维空间中。"以美启真，以美储善"，培养艺术底蕴厚、可塑性强，适应数字化、网络化、信息化新时代需求的，有社会责任感和使命感的高素质摄影人才，使摄影成为大众的艺术追求。

　　全书共分为6章。

　　第1章，绪论。主要介绍摄影的本质，及摄影艺术的功能、分类和作品的评价标准。

　　第2章，摄影艺术的样式。通过介绍摄影领域传统摄影艺术和数字摄影艺术两种摄影艺术样式的诞生、体系和特点，希望读者可以给出自己认为合适的摄影定义，关注和思考两种摄影艺术在各自领域的应用及发展。

　　第3章，摄影艺术的技术与技巧。从基本概念、原理和操作要点来介绍摄影艺术的拍摄技法和技巧，为摄影艺术创作打好基础，更好地表达摄影者的思想和情感。

　　第4章，创造性的观察与表现。通过细致地观察，逐步形成创造性的思维，更好地组织和运用摄影艺术语言完成摄影画面的布局，以达到主体突出、主题鲜明。

　　第5、6章，摄影专题的创作。从基本概念、创作要求、代表人物及作品等方面，介绍风景摄影、人像摄影、新闻摄影和广告摄影4种专题摄影。在前面4章的基础上，使读者

掌握不同摄影专题在创作时的特点及规律，有的放矢地进行摄影艺术创作。

感谢不吝赐教的师友们！

由于编者水平有限，书中难免有疏漏之处，恳请读者和同行批评指正！

<div style="text-align: right;">

编　者

2019年11月

</div>

目　录

第1章　绪论 ... 1
1.1　摄影的本质 ... 1
1.1.1　摄影是保留瞬间视觉信息的科学技术 ... 1
1.1.2　摄影是表达审美理想的一种艺术手段 ... 2
1.1.3　摄影是有创造力的一种文化形态 ... 3
1.1.4　摄影是新时代的一种生活方式 ... 3
1.2　摄影艺术的功能 ... 4
1.2.1　传播功能 ... 4
1.2.2　教育功能 ... 5
1.2.3　纪实功能 ... 6
1.2.4　审美功能 ... 8
1.2.5　经济功能 ... 9
1.3　摄影艺术的分类 ... 10
1.3.1　常见分类 ... 10
1.3.2　按题材分类 ... 11
1.3.3　采用维因圆交叉分类 ... 11
1.4　摄影艺术作品的评价标准 ... 12
1.4.1　视觉冲击力 ... 12
1.4.2　摄影的技术、技巧到位 ... 16
1.4.3　主题明确 ... 19
1.5　本章小结 ... 21
习题1 ... 21

第2章　摄影艺术的样式 ... 22
2.1　传统摄影艺术 ... 22
2.1.1　传统摄影艺术的诞生 ... 22
2.1.2　传统摄影艺术的流派 ... 27
2.1.3　传统摄影艺术的体系 ... 35
2.1.4　传统摄影艺术的特征 ... 35
2.1.5　传统摄影艺术的应用 ... 39
2.2　数字摄影艺术 ... 43
2.2.1　数字摄影艺术的诞生 ... 43
2.2.2　数字摄影艺术的体系 ... 44
2.2.3　数字摄影艺术的特征 ... 45

	2.2.4 数字摄影艺术的应用与发展	46
2.3	本章小结	48
习题 2		48

第3章 摄影艺术的技术与技巧 50

- 3.1 曝光技术 50
 - 3.1.1 数码照相机 50
 - 3.1.2 光圈与快门 53
 - 3.1.3 感光度 55
 - 3.1.4 测光原理及模式 56
 - 3.1.5 包围式曝光 58
- 3.2 景深原理 58
 - 3.2.1 景深与镜头的种类 58
 - 3.2.2 影响景深的三个因素 62
- 3.3 快门速度变化 63
 - 3.3.1 高速快门 63
 - 3.3.2 慢门 63
- 3.4 景别运用 67
- 3.5 追随与变焦拍摄 70
 - 3.5.1 追随拍摄 70
 - 3.5.2 变焦拍摄 72
- 3.6 多次曝光与接片拍摄 73
 - 3.6.1 多次曝光 73
 - 3.6.2 接片拍摄 79
- 3.7 拼贴与时间切片摄影技法 80
 - 3.7.1 拼贴摄影技法 80
 - 3.7.2 时间切片摄影技法 81
- 3.8 星轨摄影 83
- 3.9 红外摄影 85
- 3.10 本章小结 86
- 习题 3 86

第4章 创造性的观察与表现 87

- 4.1 摄影艺术创意构思的形成 87
 - 4.1.1 摄影视觉的理解 87
 - 4.1.2 创意的含义与构思的方法 .. 89
 - 4.1.3 创意构思的形成过程 94
- 4.2 摄影艺术语言 98
 - 4.2.1 影调 98
 - 4.2.2 线条 102

	4.2.3 色彩	106
	4.2.4 质感	108
	4.2.5 光线	110
4.3	摄影艺术画面的组织与表现	115
	4.3.1 选择拍摄点	115
	4.3.2 选择画幅形式	117
	4.3.3 画面布局	118
	4.3.4 采用恰当的表现手法	121
4.4	本章小结	134
习题 4		134

第 5 章 摄影专题的创作（上） 136

5.1	风景摄影	136
	5.1.1 风景摄影与新风景摄影	136
	5.1.2 自然美的两大特征	145
	5.1.3 风景摄影作品的意境创造	146
5.2	人像摄影	147
	5.2.1 人像摄影的概念	147
	5.2.2 人像摄影的种类	147
	5.2.3 人像摄影的特点	154
	5.2.4 人像摄影的拍摄方法	159
	5.2.5 人像摄影的拍摄技巧	163
5.3	本章小结	168
习题 5		168

第 6 章 摄影专题的创作（下） 170

6.1	新闻摄影	170
	6.1.1 新闻摄影的概念	170
	6.1.2 新闻摄影的真实性原则	171
	6.1.3 新闻摄影作品的要素	175
	6.1.4 新闻摄影的种类	179
6.2	广告摄影	194
	6.2.1 广告摄影的概述	195
	6.2.2 广告摄影的器材	199
	6.2.3 广告摄影的处理手法	201
	6.2.4 广告摄影常见题材的拍摄	204
	6.2.5 广告摄影的表达方式	209
6.3	本章小结	213
习题 6		213

附录 A 学习摄影艺术的四个高度 214

第 1 章 绪 论

本章学习目标

- 掌握摄影的本质和功能。
- 了解摄影艺术的分类。
- 掌握摄影艺术作品的评价标准。

1.1 摄影的本质

摄影术诞生于 1839 年,兴起于 19 世纪 40 年代。作为一种新发明,在刚刚被世人承认时,人们惊叹于短时间内将客观视觉形象加以永久保留的这项神奇技术,因而在摄影术出现的最初,人们更多主张摄影的本质就是一种利用光学、化学、机械学原理构成的一门纯粹工艺技术。摄影术发展到今天已有 180 年的历史,是表达审美和宣泄情感的一种艺术形式。摄影术从本质上说,是保留瞬间视觉信息的科学技术,是表达审美理想的一种艺术手段,是有创造力的一种文化形态,是新时代的一种生活方式。

1.1.1 摄影是保留瞬间视觉信息的科学技术

摄影的出现及其发展和完善,都离不开科学技术的进步。一些科技成果不断地被应用到摄影领域。摄影借助于专用设备,利用可见光或非可见光,把某一被摄对象反映到指定载体上,通过物理或化学手段,把影像固定并呈现出来。从手段上讲,摄影是运用器材、科学物化手段完成摄影过程。拍摄既是信息连续转换的过程,也是把被拍摄的人、景、物的视觉信息通过镜头转换为光学信息的过程。传统摄影按下快门,经过光化反应在胶卷或胶片上形成潜影变成感化信息,再经过冲洗、印放,呈现出影像信息。在数字摄影中,按下快门经过光电转换,把光信息变成电信息,再经过放大、模-数转换和数字图像处理器,优化处理成数字影像信息,储存在内存或是外置移动的存储卡上。摄影发展至今,对传统机械的、光学的和化学的技术定义已显然失去意义。其实不论获取视觉元素的手段如何,只要能够直接获取这种视觉元素并保存原始信息,即可称为摄影。光学的也好,电子的也罢,或者未来再有其他类型的影像获取、保留技术也好,都可以归入摄影门类。

20 世纪上半叶,德国最重要的文学评论家、哲学家瓦尔特·本雅明在《迎向灵光消逝的年代》一书中有这样的论述:"曝光过程使得被拍者并非'活'出了留影的瞬间之外,而是'活'入了其中:在长时间的曝光过程里,他仿佛进到影像里头定居了。"今天摄影界所流行的"复古运动"也印证了本雅明所提出的理论。摄影的根本构成是保留历史瞬间视觉信息的科学技术。文字可以保留、记录历史,但读者对于文字所描述的历史瞬间必须通过想象去完成和补充,最终才能在人的脑际幻化出相应的形象画面。绘画也可以保留历史,

而且是形象的,但它和历史真实始终存在差距,因为画家将所面对的历史场面转换成画布或画纸上的具体形象时,只能凭借观察、记忆和想象然后再借助绘画技艺来复原出大概的情形,而且任何客观的事物经过了画家的涂抹,其主观和个性成分的介入必然不能还原其原本的面貌,结果是使人们无法从内心深处信服这是事实的真相,即使是人们已经被画家娴熟的描写手段和高超的艺术想象征服了,也仅仅会用"栩栩如生"这样的评语拔高其与生俱来的伪真实性。而当一幅瞬间纪实的摄影作品出现在人们面前时,人们首先就会想到的是其真实感和由此带来的时间消逝后的历史感。尽管今天的数码成像技术可以轻而易举地拼凑出十分逼真的历史画面或现实瞬间,达到一时瞒天过海的效果,但仍可以自信地说,今天的观众对摄影瞬间的真实感和历史感的认同还是无法动摇的,这种"顽固"的心理认同为摄影的瞬间历史感提供了广阔的空间。

在现代认知方式中,某一东西要变得"真实",就要有影像。照片把重要性赋予事件,使事件可记忆。一场自然灾害、一场战争、一场流行病,不管是天灾还是人祸,如果要成为广受关注的对象,就必须通过各种影像系统(包括手机终端、互联网、电视、报纸、杂志)让人们广泛知道。如果上升到哲学的高度探究摄影的本质,可以说摄影制造了一个虚无的世界,助长了人类的自欺欺人;一张照片的产生正好证明了拍摄者并未亲身经历,又往往助长了懒惰的看客不去亲身经历;当所有的事件都跃然纸上,原子弹爆炸和蚂蚁搬家确实是没有什么区别了,一张照片而已,从某种意义上说,摄影的确拉平了所有事件的意义。摄影的真实确实难以界定,任何一张照片都带有摄影者的主观色彩,没有绝对客观的镜头。随着数字科技迅猛发展和人类生活水平不断提高,人人都是摄影师,摄影捕捉的是瞬间,每一秒钟都可能有成千上万部手机或者照相机的快门被按下,截取流动的时间和广袤的空间,把握摄影瞬间,也有利于充分发挥摄影的最大潜能,使这个被称为影像的世界变得更为缤纷多彩。摄影是用科学技术手段保留了人类自以为真实世界的瞬间视觉信息。

1.1.2 摄影是表达审美理想的一种艺术手段

摄影艺术兼带着科学、艺术两种奇幻夺目的风采,不仅尽可能真实地记录、再现人类生存的空间,更是摄影者表达对人生、自然、社会认识与体悟的摄影艺术手段。摄影是表达审美理想的有效途径之一。伴随摄影的绘画性追求而于19世纪60年代兴起的一种观念推动了摄影审美的层次提升,促进了摄影艺术的发展,是有其历史功绩的。摄影在形象写真方面具有的先天优势,使它在平面造型上占尽先机,连并不赞成摄影的安格尔也曾感叹:"摄影术真是巧夺天工!任何画家也办不到。"正由于这种先天优势,使一些人过度沉迷,因而断言,摄影是一门艺术。英国著名作家萧伯纳,在看到著名摄影家沃克·埃文斯(Walker Evans,1903—1975)所拍摄的人像时,就曾说过:"摄影已经成了一门真正的艺术。"应该说,萧伯纳承认摄影是一门艺术,并没有将摄影与艺术等同的意思,而只是对当时文化界对摄影非艺术固有观念的一种突破。但是后来,摄影是艺术并且仅仅是艺术的观念,逐渐成为主流。应当看到,摄影虽然可以成为艺术领地和美学体系中不可或缺的部分,但归根到底,从本质上讲,仍然有着阿尔弗雷德·斯蒂格利茨(Alfred Stieglitz,1864—1946)创立的摄影分离派以来,摄影所遵从的摄影特性艺术的实践。

在数字时代到来后,照相机也许只是信息的采集器,将银盐时代建立起来的对摄影特

性的认识与运用以及美学评价标准,瞬间被解构、摧毁。数字化带给摄影的普及、泛滥以及摄影被艺术完全接纳,并将摄影与当代艺术更为紧密地联系起来,摄影已经被人们接纳为当代艺术的一种表达手段。一切摄影的手段都将被视为艺术表达的合法手段:即使是被摄影的技术发展逐渐边缘化的古典摄影工艺,也被一股当代艺术的潮流热烈地追捧着;那些被银盐时代建立起来的美学标准所摒弃的导演、后期制作、编辑等,也被视为合法有效。摄影可以随心所欲地制作影像,无论用现实主义技法,还是用浪漫主义手法,都能表达摄影者的审美理想,宣泄所思、所想、所感。

1.1.3　摄影是有创造力的一种文化形态

伴随文化大发展、大繁荣,摄影已经成为有创造力的一种文化形态。人类曾借助声音,形成自己广博而充满活力的语音文化形态。语言、音乐是这一文化形态最杰出的成果。人类又曾借助文字形成自己深邃而又充满智慧的文字文化形态,文献、书籍、报刊是这一文化形态的不朽贡献。人类借助黑白、色彩开拓了绘画领域,但限于种种不便,绘画最多只能成为一种艺术,无法拓展为一种普及全人类、人人无法回避的文化。而人类借助摄影,尤其是手机摄影的普及,实现了文化形态的第三次大突破,构建了影像文化形态。

当前社会,随着流媒体、自媒体的快速普及和摄影技术不断地革新发展,也逐渐因为摄影成本的不断降低、操作便捷、易获取影像而使摄影群体无限地扩张,人人都是摄影师。由于网络传播遍及世界每一个角落,因此影像文化形态正像历史上的语音文化形态、文字文化形态一样,变成一种最具应用性、普及性和创造性的"第三文化形态"。实际上,随着计算机技术、数字模态、网络沟通的进一步发展,影像元素将会像过去的语音元素、文字元素一样,成为人类思维、判断、研究、审美的直接元素,构成比语音、文字更庞大、更丰富、更多彩的文化存在。而摄影,包括有时间程序的连续摄影,正是"第三文化形态"(即"影像文化形态")的技术来源和客观依据。

1.1.4　摄影是新时代的一种生活方式

摄影作为新时代生活中不可或缺的艺术媒介,不仅是形式、知识、视觉材料的载体,而且承载着丰富的信息,让人们重新思考与所处世界之间的关系以及在此媒介下所形成的新型关系,对人们的生活和社会具有变革的巨大力量。数字时代众多特性已经渗入人们的生活和意识之中。人们已经不再进行传统意义上的思考、交流、阅读和倾听,甚至不用拍摄的影像来制作照片,人们的观看方式在数字化屏幕的作用下,在网络与媒介的沟通下越来越趋于一致。人们每天被影像所包围,影像无所不在,冲击着人类惯常的思维定向,改变了人类误以为是熟知的世界、人类的交流方式、艺术审美模式,甚至改变了人类自己。人们的人生观、价值观、行为处事以及与自然、社会、这个世界之间的关系都在改变,摄影从19世纪出现开始改写了人类文明历史的进程。

随着数码摄影日新月异、突飞猛进的发展,摄影技术极大的普及与提高,出现了大量与传统观看方式大相径庭的影像。摄影迅速地颠覆了人们长久以来养成的观看习惯,深入到人们生活的各个层面,深刻影响与改变着人类的日常生活、思维习惯,到目前已经成为人类的一种生活方式。无论工作、学习还是休闲、娱乐,用照相机或是手机拍照已经成为

不可或缺的一项，影像已经走进了千家万户，摄影艺术是新时代人们生活的一种方式。

摄影所形成的照片作为一种反映客观真实视觉形象的平面造型体，的确可以作为一种媒介发挥作用。特别是在纪实摄影取得辉煌成就并进入主流社会生活后，照片通过报刊、电视广为传播，媒介作用一时极为突出。照片绝不是科学技术实验室中记载科学实验过程的数据卡，它从本质上是属于人的，是人的创造力的一种反映。摄影活动是一种技术与艺术密切交融的活动，而根据追求的不同，摄影家介入生活程度及采集创作素材成分的不同，这两种的比例会有很大的变化，带来表达与观看方式的不同。比利时学者亨利·范·利耶（Henri Van Lier，1921—2009）认为，照片应该是多种心理图式的特别触发器。人们在阅读照片的过程中，会全方位地直接触发所有的心理图式，但不可能提供解释与解码。

21世纪的今天，摄影的成品是照片，照片不仅是现场光学信息的记录，也包含人类视觉的感官感应，以及人类心智、情感对画面信息的整理、增添和改变。人类的艺术天赋、审美感应乃至基于人性本源的创造力，都凝结于摄影作品之中。照片是二维平面的，是视觉直观的，是照相系统机械、电子性能与人的操作共同作用的结果，同时也是先天可以预测的、中途可以调整的、后期可以改变的，它与现场现实并非是完全统一的。照片作为一种视觉元素的特定载体、时空切片，绝不会被任何形式的视频及其变种所代替。

1.2　摄影艺术的功能

苏珊·桑塔格（Susan Sontag，1933—2004）很早以前就对摄影做出了这样的分析，她认为在一般人的眼光中，摄影具有3种功能：一种社会礼仪，如各种场合的纪念照；一种抗拒焦虑的屏障，如旅途中的情感释放；一种权威的工具，记录和证明某种存在。

她想说的是，在现代社会中，照相机的存在，有时是作为一种社会礼仪的出现，如孩子出生、成人仪式、婚嫁庆典、生日祝寿，直至死之祭奠……照相机的存在让人感受到这是一次正规的礼仪场合，只是闪光灯后能留下多少有价值的画面，很少有人会斤斤计较，只要照相机出场便足矣；照相机有时作为一种抗拒焦虑的屏障，为现代人释放生活的压力、排遣莫名的焦虑提供了机会，如一个平时生活在快节奏中的人很少会有时间按下快门，但是一旦脱出身来，投入大自然的怀抱，她（或他）首先想到的就是带上一台照相机，不管使用什么胶片或者是多大的分辨率，只要满足在旅途中的释放就可以了，所有的焦虑也许都会烟消云散，照相机真的很神奇；还有就是作为一种权威的工具，在许多重要的场合见证历史的进程，提供不可抗拒的证据，"眼见为实，耳听为虚"，照相机就是这样一种替代人的眼睛获得真实证据的工具，哪怕是面对黑白的影像甚至是模糊不清的黑白影像，抵赖者也会感到莫名的心虚。

摄影艺术和其他艺术一样，同属于意识形态领域，对社会生活产生促进作用，具有传播、教育、纪实、审美和经济5方面的社会功能。

1.2.1　传播功能

摄影自诞生以来，几乎记录下了世界上发生的全部重要事件。影像无国界，各国家、

各民族人民也在对图片的接受过程中加深相互了解,并且对事物有了解、认知的作用。通过图片传播,使"地球村"的形成进程得到加速。发挥摄影的传播作用,可以有效地提高人们对事物的认知能力。

摄影的瞬间纪实特性,使其作品能够以真实的形象再现社会生活,反映时代精神和人物的思想感情,扩大人们的生活视野。我国著名摄影家吴印咸拍摄的《白求恩大夫》(见图1.1),可以让人们了解这位来自加拿大的共产党员在中国抗日前线医治伤员的真实情景:白求恩大夫穿着草鞋、系着围裙,在一座古庙里用马鞍搭起的临时手术台上专心致志地抢救着伤员,可见当时环境是何等的艰苦。许多战争题材的摄影作品,可以帮助人们了解战争的残酷以及给人类带来的痛苦。许多风光摄影作品所反映的名川大山、古迹、陵园等自然、人文景观,以及民俗题材的摄影作品,都可以帮助人们了解不同地域的风土人情、自然环境和生活习俗。现代广告大量使用摄影作品,主要也是为了直观地宣传产品,让人们对产品有更具体的了解。

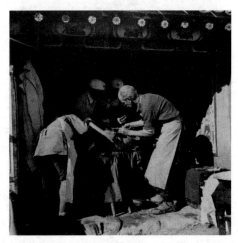

图 1.1 《白求恩大夫》吴印咸

摄影艺术的传播功能,主要是通过摄影作品帮助人们认识所反映的人和事,了解人们生产、生活的现状,进一步提高人们对现实生活的认知能力。

1.2.2 教育功能

摄影作品在反映客观现实生活的同时,也体现着摄影者对生活的态度和评价。当人们在欣赏摄影作品时,也会潜移默化地受到摄影者倾向与态度的影响,因为作品如人,作品体现出来的是摄影者的人生观和价值观。

江波拍摄的《黎明钟声》(见图1.2)是表现抗日英雄母亲戎冠秀的摄影作品。拍摄这幅作品时作者是一名随军记者,抗日战争的烽火历历在目,日寇的烧杀抢掠,激起了作者对日寇的仇恨和打击敌人的决心。他深入到平山县潘松村采访,亲眼看到战斗和生产的组织者、抗日英雄母亲戎冠秀,每天黎明时刻敲着组织战斗和生产的钟声。这响彻云霄的钟声,使作者产生了对子弟兵母亲的崇敬和深厚的爱,创作欲望涌上心头。他下决心拍好英雄母亲的高大形象。这幅作品画面构成简练、主体突出,拍摄位置选择很得当,即在山坡

下仰拍，背景是很大面积的天空，山坡上的枣树、挂钟和英雄母亲处理成剪影，都表现得很突出。黎明时分的天空，用仰拍把英雄母亲的形象拍得稳健、崇高，拍摄瞬间选在母亲敲钟的棍子虚的动作将要接触到钟的时刻，就显得动感很强、很有力度，这就使钟声的主题深化。1942年是我国抗日战争处于最困难的时期，日本帝国主义对抗日根据地进行疯狂的"扫荡"，实行灭绝人性的"三光政策"，人民生活在水深火热之中，但中国人民和中国人民军队是难不倒、压不垮的。这幅作品是表现在中国共产党的领导下，军民团结，战胜困难和敌人的摄影佳作，不仅有认识的作用，还具有教育引导的作用。

图1.2 《黎明钟声》江波

摄影艺术的教育功能和审美功能是辩证统一的关系，这就是人们常说的"寓教于乐"。摄影艺术的教育功能不是耳提面命式的教育，而是使受众在审美欣赏中受到教育。从某种意义上讲，审美本身也是教育，即美育。摄影艺术作品跟其他艺术作品一样，歌颂真善美，批判假丑恶。

摄影作品能给读者以启示，对读者起到美育教育、思想教育、情感教育。图片具有明确的政治导向，符合国家政策，紧跟时代节拍，维护着国家的政权、经济利益和社会伦理道德。图片一般都会直接表达作者的立场观点，针砭时弊，具有强烈的鼓动性和宣传教育作用，引发情感体验。

1.2.3 纪实功能

摄影与生俱来的纪实性决定了图片必将成为历史的见证，是历史长河中精彩的、最有说服力的瞬间片段。通过这些瞬间，人类可以了解过去、澄清事件，从而警示现今的社会生活，因此摄影具有文献价值。同时，摄影的直接性、可见性使它在舆论监督方面也有文字报道所不具备的优势，尤其在揭露社会丑恶现象时，摄影一改往日的温文尔雅，使读者直面真相，从而起到社会舆论导向的作用。许多只有在特定的时期才会出现的情景，具有明显的时代特征，记录下来会非常珍贵，也非常有趣。如安哥的作品《开放百态》，相似的作品还有王文澜的《自行车王国》、王福春的《火车上的中国人》（见图1.3）等。

图1.3 《火车上的中国人》王福春

这类作品主要以记录具有非常明显的时代特征的人物装束、行为、生活方式为特点，让人比较客观地观看，并从时代的差异中体会出某种情趣。随着跨越的时间越来越长，读者会从这类作品中看出越来越多的曾经有过、但已经或正在逝去的东西。这些作品即使拍摄和制作质量并不十分完美，仍然能让人叫好。

不少摄影家认为，摄影的长处既然是记录，就应该首先想到记录那些正在逝去的东西，以便让后人看到他们已经无法从现实生活中看到的景象。相当多的摄影家正在从事这一工作，有的只是单纯的记录，有的则在记录时添加进一些情感因素，作品体现出较强的历史价值。如拆迁前的小街、偏僻乡村的人文景观、具有悠久历史的民间风俗等。比较有代表性的作品如晋永权的《傩》、姜健的《场景》、张新民的《流坑》、徐勇的《胡同》、王毅的《中国民间建筑》、王东风的《山西古戏台》等。

拍摄这类作品的作者，往往把摄影当成参与社会变革、推动社会进步的工具。美国农业安全局摄影队1937年组织的第一批摄影工作者，正是带着这样的使命去拍摄一些落后的农业区。海因用近10年的时间拍摄童工生活纪实照片5000余幅，迫使美国政府立童工法。我国摄影家试图用影像说服读者，特别是说服那些对社会发展进步起主导作用的人，以改变现状、解决问题。如胡武功的《四方城》（见图1.4）、侯登科的《麦客》、赵铁林的《另类人生》等。

图1.4 《四方城》胡武功

解海龙的《我要上学》，其中的代表作品《大眼睛》（见图1.5）可以说家喻户晓，是解

海龙拍摄的《我要上学》组照中的代表作,现已成为救助边远山区失学儿童这一公益事业的符号性影像。看到这幅作品的各行各业具有爱心的人士,向边远山区的失学儿童伸出了援助之手。此类的作品不胜枚举,弘扬了摄影艺术的纪实功能,对社会进步起到推动作用。

图1.5 《大眼睛》解海龙

1.2.4 审美功能

摄影作品能够给人以美感,领略一定的审美情趣,以获得审美愉悦。没有美,也就没有摄影艺术。在内容上,摄影作品反映的是摄影者对生活的审美评价以及具有审美价值与本质意义的生活本身。在形式上,摄影作品所表现的是符合美的规律、符合人们审美需要而能够给予人们美感的艺术形象。

李元是美籍华人,是美国格鲁斯大学物理学教授,除本职工作外,酷爱摄影,擅长风光摄影,在美国被誉为八位风光摄影家之一。他对中国的历史、诗词和绘画有颇深的研究,20世纪80年代后,经常来中国进行摄影创作和讲学。对神州大地,他感情深厚。他善于把国画艺术的诗情,注入风光摄影之中,反映在美的画面上。国内外的专家称赞他的作品虽然拍的对象多是美国和其他西方国家,但作品透出画发于情的韵味,渗透着东方艺术的民族特点。李元的摄影作品在给读者美的艺术享受的同时,又充满哲思,让人回味无穷。

李英杰拍摄的静物摄影作品《稻子和稗子》(见图1.6)的标题下,附有一首小诗:骄傲地昂着头,是轻浮的稗子;谦虚地低着头,是饱满的稻子。作品托物言志,以物写意。它以深邃的内涵赋予深刻的哲理。凡是有真才实学的人,表现都很谦虚;凡是自命不凡的人,表现都十分轻浮,往往是腹中无物。这幅摄影佳作是通过比喻之物,来阐明某一哲理的。《稻子和稗子》的拍摄经过:"一个秋天的傍晚,在郊

图1.6 《稻子和稗子》李英杰

外的稻田里,看到几个农家姑娘在拔稗子穗,我过去问怎么区别稻子和稗子,她们顺口回答:'稗子长得小,但比稻子高一头。'使我恍然大悟,感到这寓有哲理。于是想用照片表现它。但因稻田绿成一片,我怕用黑白片拍得不理想,便在征得对方同意后,采了几枝带回家拍摄静物。为了表现稗草轻浮得意的样子,另将稻穗的稻叶全部去掉,使得画面上只剩下几根明显的线条,有了艺术效果。"(摘自《李英杰的几幅创艺照片是怎样拍摄的》)《稻子和稗子》属于作者创艺摄影的作品,构思深邃、构图清新、简练,仅一稻一稗、一矮一高,在亮的背景中十分突出,形象饱满而含蓄,审美中引人玩味、深思。

好的摄影作品不仅愉悦身心,而且内涵深邃,给人启迪。美不是抽象的,美与真是联系在一起的,没有真就没有美。真的不都是美的,但真是美的基础。美与善也是联系在一起的。美的形象总是体现着摄影者的道德观念、社会理想。为此,优秀的摄影作品总是真善美的结合。没有真和善的作品,也就没有美可言;没有了美,摄影作品就会失去艺术感染力。

摄影艺术的审美功能是普遍存在的。在有些摄影作品中,可能认识作用或教育作用较为突出,而也有些摄影作品是审美作用较为突出。当然,那些能使认识、教育与审美作用三位一体的摄影作品,则是更理想的摄影佳作了。

1.2.5 经济功能

生态环境的保护和地方旅游带动经济的快速发展,摄影功不可没。对经济发展和文化繁荣,摄影起到巨大的推动作用。

武汉大学已有摄影经济的博士研究生方向。随着人民生活水平的不断提高,节假日走出家门到全国各地看看或是走出国门旅游,是人们缓冲工作压力、放飞心情的重要休闲方式。尤其是手机拥有摄影和微信功能,使摄影成为推动旅游、带动地方经济大发展、大繁荣的利器。亚布力五花山节、"黑土湿地"全国摄影大赛连续举办三届、全国"湖北·大悟"摄影大展连续举办五届等,都是通过摄影形式来带动地方经济发展、推动文化繁荣的。胡晶拍摄的《大美雪乡》(见图1.7),这样具有地域特色的摄影作品,对推动当地旅游、繁荣冰雪文化有现实意义。

图1.7 《大美雪乡》胡晶

1.3 摄影艺术的分类

摄影艺术分类是摄影基础理论研究中极为重要的研究课题。科学的分类不仅有助于人们研究各种摄影风格流派的起源与发展，同时也是划定不同表现方法归属的基础。如"抓与摆"等问题，如果确定了各门类摄影的概念和属性，自然会明确以抓拍为主、以"三真"为原则的纪实特性，是属于新闻摄影的。而创意摄影对虚构假借的手法则不具有约束力，照相失真的存在就具有了合理性。科学的摄影艺术的分类，对促使各门类摄影按其规定的特性发展，无疑是有益的。

1.3.1 常见分类

按照不同的标准，摄影艺术有不同的分类方法。

1. 按摄影功能、价值

按摄影功能、价值的不同，把摄影分为 3 类：新闻摄影、实用摄影（科技、广告、生活、旅游、刑侦）和艺术摄影。这样分类，没有界定新闻摄影与纪实摄影的关系。

2. 按表现内容与对象

按表现内容与对象的不同，把摄影艺术分为以下几类：工业摄影、风光摄影、时装摄影、农业摄影、静物摄影、饰物摄影、商业摄影、花卉摄影、生活摄影、体育摄影、人物摄影、旅游摄影、动物摄影、食品摄影等。这样分类，每种摄影门类或多或少会有交叉。

3. 按拍摄时空条件

按拍摄时空条件不同，把摄影艺术分为 3 类：空中摄影、水下摄影和夜间摄影。这样分类，每种摄影门类有交叉。

4. 按所用的手段

按所用的手段不同，把摄影艺术分为 5 类：黑白摄影、彩色摄影、红外摄影、紫外摄影和闪光摄影。

5. 按创作手法

按创作手法不同，把摄影艺术分为以下几类：自然主义摄影、现实主义摄影、浪漫主义摄影、结构主义摄影、立体主义摄影、象征主义摄影、抽象主义摄影、超现实主义摄影、形式主义摄影、奇异主义摄影。

6. 按表现技法

按表现技法不同，把摄影艺术分为 4 类：主观摄影、客观摄影、宏观摄影和微观摄影。

7. 摄影艺术通常的四大分类

一类：新闻纪实类摄影（包括纪实摄影和新闻摄影）。
二类：商业类摄影（包括广告摄影、商业摄影、静物摄影和时装摄影）。
三类：人物类摄影（包括人像摄影、肖像摄影、人物摄影和人体摄影）。
四类：形式类摄影（包括黑白摄影和彩色摄影）。

1.3.2 按题材分类

摄影题材与其他艺术一样，离不开自然、社会和人。

1. 以自然为题材的摄影

自然类的摄影，如动物摄影、植物摄影或更具体的花卉摄影，概念都是比较明确的。大自然摄影和风光摄影在概念上相近，但又有区别，因为风光摄影中的自然风光摄影属于大自然摄影，而城市风光、田野风光就加入了社会题材的内容。雪景、雨景属于自然景象，而夜景则可能是自然的，也可能是人文的。

2. 以社会为题材的摄影

社会题材的摄影内容，包括社会生活、生产建设、舞台表演、体育竞技、民俗风情、战争军事以及产品静物等。

3. 以人为题材的摄影

以人为题材的摄影，包括人物摄影、人像摄影、肖像摄影、人体摄影等。有人将人物摄影、人像摄影、肖像摄影统称为人像摄影；有人则认为，人物摄影与社会内容相关，内涵大于人像摄影；而肖像摄影只是人像摄影的一个分支。至于人体摄影，有人认为展示人的体形美、姿态美都是人体摄影。有人认为，画面上有人并不一定就是人像摄影，在风光摄影中，往往也有人出现，但人不是主体，不能算是人像摄影。此外，像集会、游行、集市的画面上也有大量的人群，也不能说是人像摄影。但对以人为主体的摄影就是人像摄影，也有人提出疑问，如《父亲的背影》只拍了人的后背，这是否属于人像摄影？再有，《出生后的第一个五分钟》只拍了两只手，这样的摄影作品是否属于人像摄影？

人像摄影的概念虽然模糊，但因题材的分类，只要是以人为内容的摄影，就应该属于人像摄影范围。

1.3.3 采用维因圆交叉分类

纪实摄影就是把拍摄的焦点放在事件对社会产生的影响上，或是放在揭示人们现实生活的处境上，注重通过画面表现事件与人类生命相关的、重大的、直接的意义，是现实社会的真实记录。纪实摄影在人类社会历史发展中成为记录时代瞬间和促进社会改革的有力工具，成为关怀人类的重要方式。也正是纪实摄影作用于社会时产生的综合价值，使得纪实摄影成为对人类社会影响最大、也是最重要的一类摄影。

在艺术摄影中同时包含纪实摄影的现象，且这种现象又是客观存在的，是完全符合摄影实践的具体情况的。针对这一矛盾，依靠线性的分类手段是解决不了的。适宜的方法是夏放著的《摄影艺术概论》一书中采用维因圆进行交叉分类，并结合刘半农的写真、写意的二分法，将纪实摄影分为"写真纪实摄影"和"写意纪实摄影"两类，如图1.8所示。

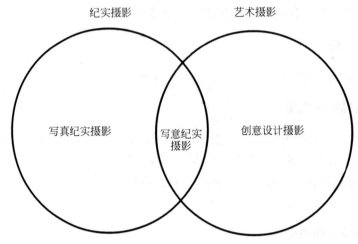

图1.8　纪实摄影和艺术摄影

这个分类方法是将摄影艺术分为两大类：纪实摄影和艺术摄影。纪实摄影和艺术摄影的交叉部分为写意纪实摄影，是用纪实手法进行艺术创作的方法。非写意部分的纪实摄影，称为写真纪实摄影，是不以艺术为目的的摄影，其中包括了新闻报道摄影、社会纪实摄影、大自然摄影和实用摄影。非写意部分的艺术摄影，称作创意设计摄影，是以艺术创作为目的，手段不受纪实性的约束，可以虚构、合成及运用计算机和暗房技术加工改造，其中包括广告摄影和各种摄影流派的特技摄影。这种分类方法实用、科学。

通过上述对摄影艺术的分类的讨论，可以看出，要做好摄影艺术的分类，首先要从实际出发，其次要具有科学性。关键是确认摄影门类或品种概念，因为定义一个概念的过程就是确定其属种关系的过程。

1.4　摄影艺术作品的评价标准

一幅优秀的摄影作品贵在创新：有视觉冲击力、能吸引观者的眼球，摄影的技术、技巧到位，以及主题明确。这3方面是好的摄影作品应该具备的要素。

1.4.1　视觉冲击力

第一个要素：视觉冲击力。摄影者都希望拍摄出的作品能吸引人，而摄影作品吸引人的关键就在于画面是否具有视觉冲击力。视觉冲击力就是运用视觉艺术，使观者的视觉感官受到深刻影响，能给观者留下深刻的印象。通常运用视觉语言展示出来，直达视觉感官。

1. 形成视觉冲击力的 4 种构成方式

1）利用摄影的各种拍摄技法形成视觉冲击力

利用摄影的各种拍摄技法,如景深原理、慢门摄影、移焦、变焦和多次曝光等,获得视觉幻象空间感、透视感,突出整体画面的视觉中心,给读者强烈的视觉冲击。

2）利用摄影艺术技巧形成视觉冲击力

利用摄影艺术技巧,如特殊视点、组织画面和用光技巧,同时组织好视觉语言,如色彩、线条或者其他视觉元素,来牵引读者的视觉,让读者随着摄影者的思维思考来观看作品。

3）运用各种表达手法形成视觉冲击力

运用各种表达手法,如写实、超级写实、超现实等,又如运用色彩、影调、大小等对比和象征手法,在突出主题的同时,使作品的内涵更深邃、给读者的印象更深刻。

4）依据读者的接受能力形成视觉冲击力

依据读者的接受能力,以自然美及突破普通接受能力的残酷美来打动读者的情感,作品以情动人,拨动观者的心弦,以获得人们对作品深刻的记忆。

以上介绍了画面形成视觉冲击力的 4 种构成方式。下面看一幅作品,英国摄影家恩戈斯·马克贝安拍摄的《舞蹈家芳特茵夫人》(见图 1.9)。

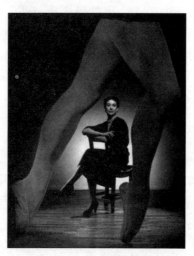

图 1.9　《舞蹈家芳特茵夫人》恩戈斯·马克贝安

这幅作品的拍摄对象是女舞蹈家,构图很像舞台演出。一般画面里很少有障碍阻挡观众的视线,而且尽量让主人公推前亮相。但是这幅摄影作品大胆运用前景拍摄,被摄主体人物在生活场景里自然出场,画面充满活力,富有舞蹈训练的现场气氛。前景的采用,增强了作品的空间感、真实感和视觉冲击力。一幅视觉冲击力强的摄影作品对读者的引导作用不可低估,而能产生视觉冲击力的途径很多,形式、语言恰当地运用自不必说,此外,新鲜的拍摄内容也就是题材的与众不同,均可获得影像的视觉冲击力。

洛瓦·克林菲特 1992 年拍摄的《爱希黎·罗兰和丹尼尔·厄尼拉罗》(见图 1.10),这个作品充分体现了人体之美。男子与女子的下肢动作一样,上肢动作不一样,代表着相同

点和不同点，而手和脚却彼此都交叉在一起，代表着互相包容，这样有情感的表达更美。两个人都在空中，表情很享受，代表着互相理解、互相扶持的甜蜜。他说过，"我对于捕捉舞蹈家瞬间的尖峰动作没有兴趣，反而我将舞蹈家看作是一样的素材，将其融入自己的摄影创意中。"洛瓦·克林菲特拍摄题材的与众不同，以及将舞者融入他个人创意之中的瞬间捕捉，使其作品极具视觉冲击力。

图1.10　《爱希黎·罗兰和丹尼尔·厄尼拉罗》洛瓦·克林菲特

摄影者拍含苞待放或是盛开的荷花，也就是拍夏荷的人不计其数；但拍冬荷的人少之又少。梅生老师拍摄的一组残荷摄影作品，让人难忘。从题材上说，冬荷比夏荷要新颖。从作品表达的情感上说，冬荷具有残缺的自然美、更深邃的思想内涵。题材新颖，视觉冲击力更强。总之，拍摄技法、艺术技巧、表现手法的恰当选择与运用，以及新颖的题材和充满情感的摄影作品，画面都会具有强大的吸引力。

2．强化视觉冲击力的有效方法

1）长焦和广角实现特殊视觉

长焦和广角，这两种镜头都能通过镜头上的变焦实现不同的特殊视觉影像。运用长焦镜头和广角镜头，能使画面形象给人的一般视觉印象产生变化。适度变形成为产生视觉冲击力的手段之一。长焦镜头可使肉眼看不清的形象被清晰地拍摄，同时可以使局部形象放大、突出，有较好的景深效果。广角镜头同样也是摄影师使用频率较高的一种镜头，由于光学原理，它的魅力在于能将所拍摄的画面形象形成前景大、远景小，使照片具有更完美的创造性和想象力。镜头视角大、视野宽阔，从某一视点观察到的景物范围要比人眼在同一视点所看到的大得多。景深长，可以表现出相当大的清晰范围，能强调画面的透视效果，善于夸张前景和表现景物的远近感，可以有效地展现真实的现场环境，具有更加开阔的视野以及宏伟壮观的艺术效果。

摄影，早就有器材作画一说。不同的镜头带来与人眼不一样的视觉效果，说的就是摄影视觉与人眼视觉的不同。

如图1.11和图1.12所示，这两幅作品：一幅用广角镜头拍摄秋景，表现场面壮观；另一幅用中长焦镜头拍摄老虎的特写，刻画细致入微，炯炯有神的眼睛和胡须清晰可见。两

幅作品视觉冲击力的效果不同。

图 1.11　《湖北大悟·秋色美》胡晶

图 1.12　《横道河子·虎视》胡晶

2）特殊视点的选择

对于同一题材摄影作品的表现，视点的不同选择，"非"常规视点的选择拍摄，往往是摄影者能力与水平高低的体现。视点的角度变化能够直观、强烈地改变影像的造型。这种视点的变换是在非常态的视点下的线条、形状、影调关系的重新组合和嫁接；它要求摄影者从更新颖的视点入手，尝试去改变习以为常的视觉形象。俯、仰的视点下容易产生线条、形状的变形，使近大远小的线条透视得到夸张。凡是在视点选择上下功夫的摄影作品，往往视觉冲击力强烈，但人们在常规观察和习惯思维过程中，容易忽略某一侧面。

图 1.13 为俯角拍摄人像，以地面作为背景；图 1.14 为仰角拍摄人像，以蓝天作为背景。视点不同、背景不同，视觉效果给观者的感受亦不同。

图 1.13　俯角拍摄人像（来源于网络）

图 1.14　仰角拍摄人像（来源于网络）

3）光线与画面组织

光线是形成视觉冲击力的构成要素，更是强化视觉的有效方法。光线直接影响摄影视觉语言色彩、影调、线条和形态，甚至影响表达的意境。画面对称均衡、线条的节奏感、影调的明快与凝重、色彩的对比与和谐等，这些形式的美感，都是加强摄影作品表现力和感染力的基本因素。

4）色彩魅力

以色彩征服观者的摄影作品不计其数。赵亢的摄影作品《13人抬1人》（见图1.15），给读者的视觉感应除了斜线构图外，就是强烈、丰富的色彩魅力。这幅画面主要由解放军的军绿色迷彩、救援队员的橙黄色和白衣天使的纯白色3种色彩构成拯救生命的颜色，像一道亮丽的"彩虹"在抗震救灾洪流中涌动，让观者眼球为之一亮。解放军、专业救援人员、医生和志愿者，他们组成了一个救援小梯队，正抬着一副躺着伤员的担架，在松散的碎石路上艰难地跋涉着。这幅摄影作品从中体现出的精神那么丰富，而且满含深情、意义非凡，是救援现场的代表作，被刻成雕塑，以此纪念汶川大地震。

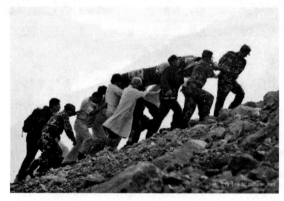

图1.15　《13人抬1人》赵亢

5）后期处理

数码时代摄影作品的后期处理（如剪裁、调色、光线调整等）可以锦上添花，更可以作为二次创作，都会进一步加强视觉冲击力。

以上又介绍了摄影艺术5种强化视觉冲击力的有效方法。总之，优秀的摄影作品首先一定要具有视觉冲击力。

1.4.2　摄影的技术、技巧到位

若要保证摄影画面有视觉冲击力，摄影的技术、技巧就要到位，这是优秀摄影作品所具备的第二个要素。

1. 对摄影技术、技法、技能和技巧的理解

摄影技术是指拍摄的操作知识与经验；摄影技法是指拍摄的技术原理与方法；摄影技能是指拍摄时操作动作的完善与自动化程度；而摄影技巧则是拍摄技术、技法、技能的巧妙、灵活、熟练的运用。

人类的知识，一种是可以用语言文字来表达与传递的，人们称为言传知识；另一种是"只可意会，不可言传"的，被称为意会知识。意会知识，就是那种语言不能表达的知识，需要靠主体的体验活动去把握的知识。如学骑自行车、学游泳，不论听了多少有经验的人的传授，如果不经过自己的亲身体验和练习，是很难学会的。当然，这不是要否定经验的传授和理论学习的作用，只是说有些知识的掌握完全靠别人的经验和理论是无济于事的。

从心理基础来看，人的认识觉察活动有集中觉察和附带觉察两种，附带觉察是主体未注意状态下的觉察；从反映功能来看，人具有概念思维和体验把握两种方式。意会是附带觉察和体验把握相交叉、相结合的结果。

当主体活动具有较强的技巧性、情境性时，以主体整体体验为基本特征的意会活动就异常活跃，甚至占据支配地位。除了骑自行车、游泳之外，体操、艺术表演、艺术审美等活动，意会知识在其中都占有极大比例。在摄影创作和审美活动中，这种意会知识所占的比例也很大。人们常说的摄影技术、技法和技巧，其中的技术、技法就多属于言传知识；而技巧，即艺术创作中的心理活动与体现在作品中的情境性内容，则多属于意会知识。

2. 技术与技巧的关系

技术并不等于技巧，技巧是难以言传的，故有"可予人以规矩，不能予人以巧"之说。路泥在《艺廊思絮》中这样区分技术与技巧：能循规蹈矩、丝丝入扣是技术；不必刻意循规蹈矩地遵守法度，甚至不遵守法度而却妙不可言，是技巧。而自能严谨而可观，是技术；纵横而自严谨，甚至不严谨而具别趣，是技巧。不逾矩而成器，是技术；随心所欲而不逾矩，甚至逾矩而动人，是技巧。既出人意料，又不离常理；既在人意中，又不落俗套；即使欣赏者的想象力有驰骋的可靠基础，又使欣赏者的想象力有驰骋的广阔空间。

3. 技巧的学习和掌握

摄影作为一门艺术，掌握好随心所欲而不逾矩的技巧显然是必要的。艺术创作之所以要提倡体验生活，就是因为意会知识依赖于体验。拍摄同一人物、同一场景，对不同的摄影者来说，在选择角度抓取瞬间，以及运用器材、布光等方面，往往是仁者见仁、智者见智。不同的摄影者会依据自己在体验中获得的审美感受和积累的经验，以及知识水平和想象能力去选择镜头，并把自己的情思和意境灌注在作品里。虽说有些拍摄手法是可以通过有经验的摄影者言传身教的，但是摄影者灌注在作品里的那些情思意境，却是难以说清楚的。

金开诚在《文艺心理学论稿》中讲，这种所谓的意境或者神韵之类的东西，人人都可以有所感受，然而这些感受是难以交流的。这不是把事情神秘化，而是因为感觉、知觉、表象等富于感性的东西，是不可能原封不动地从一个人的脑中移植到另一个人的脑中去的。因此，艺术上有些门道是无法传授的，只能靠自己去摸索和体验。对于视觉艺术的摄影来说，这种体验更多地依赖于观察。每次拍照，当被摄对象出现在照相机镜头前面时，摄影者首先要做的是言传知识不能替代意会知识，但是作为言传知识的理性认识就是用来指导和加强人们的感觉。

对于每一个摄影者，培养自己的观察力显然是必要的。人们常把摄影艺术称作观察艺术，对善于观察的摄影家，称他们有一双"摄影眼"。摄影家的才能，主要就表现在他的观察、发现才能上。有了这种感觉能力，也就有了创作的活力。感觉能力的获得只有靠实践，也就是俗话说的"熟能生巧"。因此，董其昌在《画禅室随笔·画诀》中又有这样一段名言："气韵不可学，此生而知之，自然天授。然亦有学得处，读万卷书，行万里路。"意思是说，气韵是不可学的，但有一种方法可以学到手，那就是学习前人的经验，亲自去参加拍摄实

践。熟能生巧，肯定了熟练是生巧的前提。但需要说明的是，熟练了也不一定就能生出巧来，能工者未必就是巧匠，人们常说某个摄影师有经验，这个"有经验"就是经历过的体验多。体验得多，表象的积累就多，可供比较、加工的形象记忆也就多，想象也就有了基础，因而在处理手法上就更富于技巧性，是熟能生巧的。

4. 技巧的运用

技巧的内容也包括技术、技法的灵活运用。艺术一词的最广泛的含义就是技艺。从这个角度去理解，就有了领导艺术、管理艺术、指挥艺术等，艺术强调的是巧妙灵活、精细熟练地把握某种技能。

在摄影作品中就有不少是以摄影技术和后期加工处理技术的精细、高超而取胜的。然而，"艺术"的本来含义并不是仅指技艺，当人们将技艺、技巧作为一种手段，按照美的规律去表现摄影家对生活的某种看法，并传达某种感情态度时，才是艺术创作。有人曾这样讲，摄影艺术创作是"拍一个漂亮的女人，还是'漂亮地'拍一个女人呢？"回答应该是明确的：艺术创作要求在拍摄平凡的事物中发现美，并将自己的感受和情感内容按照美的规律，创造性地表现在自己的作品中，从而"漂亮地"去拍一个女人。

摄影技巧的掌握，一要学习知识，二要练习操作。知识是人脑中的经验系统，它以思想内容的形式为人所掌握。技能是自动化、完善化了的动作系统，它以行动方式的形式为人所掌握。知识是技能形成的前提，而技能还需通过反复练习与实践才能形成。掌握摄影知识与技能的目的，又是为了发展从事摄影所必需的特殊能力，如观察力、反应力、形象记忆力、视觉想象力等。知识、训练与实践同样决定着能力的发展。能力提高了，又会有助于知识的掌握和技能的熟练。创作，意为创造性的劳作。无论有了新构想，还是在拍摄现场发现了好镜头，都需拍下来，制作成照片给人看。创还需通过做来体现。心想事成，只是人们的愿望，从心想到事成，要经过一个中介，那就是做事。力不从心、眼高手低，事就做不好。心灵还须手巧，心手相应往往是摄影成败与否的关键。艺术离不开术。术精熟了就是技艺，高超的技艺正是"艺，得之于心、缘之于悟，贵在于新"，靠的是诚心诚意的体验——心诚则灵；"技，得之于手，成之于熟，贵在于巧"，靠的是持之以恒的训练——熟能生巧。

摄影技能训练，一般都从操作照相机开始。技能就是自动化、完善化了的一套操作系统，即是把有目的、有组织的动作方式系统化。在同一场景拍照，有的人拍出了好作品，有的人一无所获。究其原因一是前者看见了，而后者视而不见；二是虽然后者也有所发现，但操作有误，或反应迟缓，或持机不稳，或调焦不实，或曝光不准。因此，"反应快、持机稳、调焦实、曝光准"是掌握摄影技术、技巧的基本功。

摄影技术、技巧不但要了解，更要掌握、学会运用。对所喜欢拍摄的那种摄影作品风格，都是以技术、技巧为基础的，采用的方法是手段，缺一不可。摄影技术，不管是前期拍摄，还是后期影像制作，哪个环节技术精湛，都是高质量摄影的保障。构图技巧、用光技巧等，哪种技巧娴熟，或是综合运用得当，摄影作品的影像视觉冲击力就会强烈。除了有好的构思、好的创意外，还要借助摄影技术、技巧才能得以呈现。技术、技巧到位，呈现的影像视觉效果吸引力大增，是保证摄影完成的物质基础。

1.4.3 主题明确

优秀摄影作品应具备最重要的要素就是要主题明确。摄影艺术虽然存在形式即为内容的作品，这样的作品也会呈现出内涵深邃与意境高远的主题。

优秀摄影作品的主题应该是反映时代呼声、展现人民奋斗、振奋民族精神、陶冶高尚情操、体现中华文化精髓、反映中国人审美追求、传播当代中国价值观念、又符合世界进步潮流的。

1．主题的概念

摄影作品的主题是指摄影者通过拍摄对象所要说明的问题，通过主体来体现，主体是主题思想的体现者。主题思想是一幅摄影作品的灵魂，只有内涵丰富的作品才真正具有生命力和感染力。

2．主题的重要性

一幅或是一组照片是怎么产生的，从哪里入手开始拍摄呢？一次漫无目的的拍摄大多会以失败告终，因为摄影者都不知道自己在拍什么，又怎么能指望读者看懂自己的作品。无法产生共鸣的照片是摄影者需要避免的。一幅或是一组照片从何而来，和写文章、画画一样，照片必须言之有物，要有表现的主题。主题可以多种多样，如拍红色、拍幸福、拍孤独、拍人的手、拍人的脚、拍人在看书、拍同学在玩手机、拍蛋糕等。主题明确是让观者一眼就能看出来摄影者想表达什么，是环保、是生命、是希望、是沮丧……无论主题是什么，有多简单，都必须要有。

3．主题明确的方法

摄影者通过画面中的艺术形象和造型语言让读者在欣赏过程中产生思想共鸣和审美感受，从而表达出自己的创作思想，体现拍摄的意图。任何作品都是内容和形式的统一，其中内容是主要的，起决定性作用的，它决定着作品的价值和生命力。在按快门前，首先应明确作品要表达一种什么思想，否则拍出的照片就会缺乏灵魂。画面让主体突出，主题就会明确；通过虚实或是改变视角都会使画面简洁、主体突出，选择与主体有对比、比喻、比拟效果的景物作为前景或是背景，都可进一步丰富主体的内涵。

图 1.16 这幅作品的主人公是梳着两个小辫，穿着一身白色连衣裙，站在铁轨上背对着镜头的小女孩，陪体是红色的气球，代表着小姑娘的梦想和希望。前景的轨道形成的线条既具有视觉引导作用，又从小女孩脚下通过延伸到远方，代表小女孩的人生之路，有直有曲，背景有绿色的树木，有光线洒下后的金黄色，都代表小女孩对未来充满美好的期待。这幅画面的布局及前景与背景的选择，都紧紧围绕主题徐徐展开，丰富所要表达的内涵。摄影画面构成是十分灵活的，只有在实际创作中才能具体化。每一个新的主题，都会要求摄影者运用不同的拍摄角度、画面构成、光线造型和线条影调，以及表达手法等综合运用。

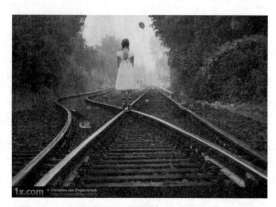

图 1.16　主题明确的摄影作品（来源于网络）

图 1.17 是罗马尼亚摄影师 Caras Ionut 拍摄的摄影作品，冰雪覆盖的地面上有一棵掉光树叶的孤树，在下面水里树的倒影确是树干颜色由黑变黄了，树枝上带有绿色的树叶。这幅创意摄影作品的主题是什么？要告诉人们什么？要表达什么？我看到这幅作品的时候，头脑里会蹦出这样一句话，"冬天来了，春天还会远吗？"这句话出自英国浪漫主义诗人雪莱诗作《西风颂》，预言革命的春天即将来临，给生活在黑夜或困境中的人们带来鼓舞和希望。这幅作品里的树极具象征意义。

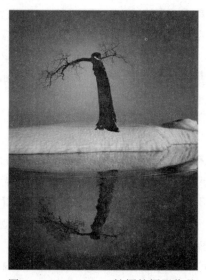

图 1.17　Caras Ionut 拍摄的摄影作品

一幅优秀的摄影艺术作品应该具有 3 个要素：视觉冲击力，摄影技术、技巧到位，主题明确。这也是鉴赏和评价一幅摄影艺术作品的标准。在此基础上，思想精深、艺术精湛、制作精良是艺术精品的评价标准。作品从优秀—精品—经典—伟大—不朽，是摄影家一生创作上的追求。

1.5 本章小结

本章对摄影的本质，摄影艺术的功能、分类进行全面介绍，并结合国内外优秀摄影作品对摄影艺术作品的评价标准进行探讨。把握摄影艺术创作的规律是学习摄影的基础，意义重大。

习 题 1

一、简答题

1. 简述摄影的本质。
2. 摄影艺术的功能有哪些？
3. 结合实例简述优秀摄影作品应该具备的要素。

二、思考题

1. 摄影是什么？
2. 摄影作为一门学科，应该如何分类？

第 2 章 摄影艺术的样式

本章学习目标

- 掌握传统摄影艺术和数字摄影艺术的体系。
- 掌握传统摄影艺术和数字摄影艺术的特征。
- 了解传统摄影艺术和数字摄影艺术的应用与发展。

目前,在摄影艺术领域存在两种摄影形式:一种用胶卷、胶片来拍摄,称为传统摄影。传统银版摄影术到现在有 180 年的历史,拍摄—冲洗—印放,传统摄影体系已相当完善。由于另一种摄影形式——数字摄影的出现,使得传统摄影变得小众。从 20 世纪 90 年代开始,建立起一个新的摄影体系:输入—处理—输出,数字摄影不再使用胶卷、胶片拍摄,而是用数码照相机或手机来获取数字影像。数码照相机或手机里有感光元件(CCD 或 CMOS),能把光信号变成电信号,图像处理器优化处理成数字图像之后储存在外置移动的存储卡(如 CF 卡、SD 卡、手机 MMC 卡等)里面。

短短不到两个世纪,摄影作为现代文化的视觉媒介,已渗透到天文、气象、地质、探矿、医学、考古、新闻、教育等各个领域,并以其纪实功能、成像的快捷以及操作技术的简便易学,吸引着越来越多的爱好者。摄影艺术现在拥有两种样式:传统摄影(胶片摄影)艺术和数字摄影艺术。

2.1 传统摄影艺术

2.1.1 传统摄影艺术的诞生

任何一种发明,都有它直系科学的历史沿革和临近科学发展的伴随。摄影术的发明,是光学物理和化学发展到 19 世纪时的一项绝妙成果。人们把 1839 年 8 月 19 日法国科学院与美术院联席会议上宣布"达盖尔摄影术——银版摄影术"这一天作为摄影术诞生的日子,是因为达盖尔的发明首先确定了摄影术的基本原理与方法,并得到法律的认可。而事实上,在他成功之前,欧洲其他国家里也有许多科学家进行了同一目标的研究,并取得了成果。

1. 摄影术的起源

摄影术的发明,源于小孔成像这一物理现象。在达盖尔银版法未完善以前的几百年间,东西方的古代学者就认识了小孔成像这一物理现象,并做过许多有实用意义的实验和应用。不过,到 18 世纪,应用小孔成像制作的各种暗箱,都没有同摄影发生联系,直到光化学的产生,人们应用小孔成像制作的各种暗箱同感光物质结合在一起来实验,才逐渐摸索到了

摄影的方法。

1) 我国从古代到近代关于小孔成像的研究和记载

世界上对于小孔成像的物理现象记载最早的是我国。公元前 3 世纪，战国时期的著作《墨经》中记述："经文'景到，在午有端；与景长，说在端'。经说'光之人'煦若射，下者之人也高；高者之人也下。在远近有端与于光，故景库内也'。"意思是影子倒过来是因为光线在小孔汇交成束造成的。由于人的足部挡住下面射来的光线，所以影子落在屏幕上部；人的头部挡着上面射来的光线，所以影子落在屏幕下部。这是一段对小孔成像定理的明确描述。

宋代科学家沈括所著《梦溪笔谈》卷三"阳燧"篇中写道："若鸢飞空中，其影随鸢而移，或中间为窗隙所束，则影与鸢遂相违；鸢东则影西，鸢西则影东。又如窗隙中楼塔之影，中间为窗所束，亦皆倒垂。"进一步说明透过小孔的影像，与原物是颠倒的。

明代巨著《永乐大典》副本，收入元代科学家赵友钦的光学著作《小罅光景》，全篇用 1300 多字记述了完备而复杂的小孔成像的光学实验。文中谈道：暗房有一小孔，这小孔不一定是圆的，但太阳光线射入后所成的像，没有不是圆形的。甚至日食的时候，看到日食的情况都和真实的情景一样。小孔的面积虽然不同，但影像的周长和直径都是相等的。面积大些，影像的亮度也大些。对小孔成像观察和论述得如此细致，在历史上是前所未有的。赵友钦不只停留在对这一现象的单纯观察上，还进行了应用。

明末清初，利用小孔成像原理制作绘画暗箱的做法在社会上已很流行。据古籍记载，康熙年间江都的黄履庄，以擅长制造临画镜和缩亮镜等光学器具而闻名，长州人薄珏和湖南清泉人谭学之也擅长制造光学器具。方以智所写的《物理小识》一书中有这样一则文字："玻璃镜吸摄透画法：置玻璃镜于暗室之窗板，则物影缩小，透入几上之纸，可细描也。写真甚肖，花木虫物皆可，彼候日食分抄者，开小牖于屋瓦，恰与日行之道符，透入玻璃，穿映屋内地上，分秒丝毫不差，果异术乎，乃至理耳。"这可算是对小孔成像实际应用的记载。小孔成像原理的实用方式，在西方国家和中国，都是根据这个原理制作出摄像器具，称为暗箱。它是摄影机的雏形，是手工描绘的工具。

到了近代，我国科学家邹伯奇几乎是在西方国家对摄影术研究取得成果的同时，独立地研制成一部"摄影之器"，并且用它拍成了照片。邹伯奇在《摄影之器记》一文中写道："甲辰岁（1844 年）因镜取火，忽悟其能诸形色也，急闭窗穴板验之，引申触类而作是器。"按时间算，邹伯奇的摄影机的成功，要比西方的同样研究成果早些。

我国古代典籍中的上述记载，说明与摄影原理相联系的科学发现和研究是先进的，中国学者对摄影光学理论及其实用技术的研究与运用，在当时无疑已经达到了较高的水平。但由于对感光化学原理的认识基础较差，缺乏这方面的理论与实践，再加上种种历史上的原因，摄影术不是我国发明的，而是由西方国家发明应用后，传入我国的。

2) 西方国家对于小孔成像、暗箱的研究和应用

在西方国家，对于小孔成像最早是在公元前 350 年亚里士多德所著的《质疑篇》中有所记载。公元 1100 年，阿拉伯数学家、实验光学家阿布·阿里·阿尔哈森有关于小孔成像的应用和反射定律的原理的论述。公元 1544 年，荷兰医生兼数学家赖奈尤斯·格马弗里斯所著《宇宙之光和空间几何学》一书中绘有一幅表示观察日食现象时，借助小孔成像，在

暗室中可以看到日食过程的图稿。这是最早的一幅描绘小孔成像现象和应用的图稿。16世纪欧洲文艺复兴的巨匠达·芬奇，在其笔记中比较完备地记载了小孔成像的应用，并应用小孔成像来描绘景物了。

公元1558年，意大利文艺复兴后期的画家强巴蒂斯托·台拉·波尔塔（Giovanni Porta, 1538—1615）写的《自然魔术》一书中，较为详尽地说明了应用小孔成像制作暗箱并用于作画的过程。对用暗箱绘画做了如下描述，把影像反射在放有纸张的画板上，用铅笔画出轮廓，再着色，就完成了一幅画。这种方法很简单，即使不会绘画的人，也可以使用这种装置。其后，暗箱经过几度改进，最初是把双凸透镜镶在孔上，可以获得较亮、较清晰的影像，后来，佛罗伦萨数学家兼天文学家丹提在其所著《欧几里得远近法》一书中表达了暗箱改良的方案，证明使用凹面镜可以把倒像还原。这就是说，可以摄取外界影像的暗箱开始有了镜头，具备了摄影机的主要形态。

1636年，德国阿道夫大学教授休温特著有一本《物理与数学的乐趣》一书，其中叙述了把3块焦点距离不同的透镜组合在一起，用木头做一个牛眼睛似的球，球上穿一通光孔，孔两端镶上焦点距离不同的透镜，把这两个透镜组合之后，装在暗室洞口上，这可算是较早地复合透镜组成的摄影镜头了。

17世纪的暗箱，向轻便、可移动使用的目标迈进。进入18世纪，知识阶层使用暗箱已经很普遍了。许多与光学、绘画有关的论文，以及一般娱乐性图书杂志，都有关于各种暗箱的分析介绍，并有各种大小不同开关的暗箱流行。有建在高塔上的大型暗箱，可以摄取周围风景全貌；有如同书本一样的小暗箱、桌式暗箱（见图2.1）；以及手提式、携带式等各种各样的暗箱；有的把整个车篷用遮光材料装成活动的大暗箱，以便坐在车子里到处写生。

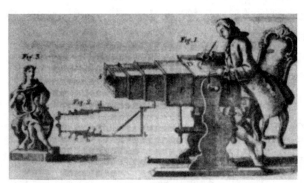

图2.1　桌式暗箱

古人从发现小孔成像，到设计、制作各种暗箱，都是为了及时地把暗箱内形成的影像用手工描绘下来，实际是一种绘画工具无法把通过小孔或简单透镜形成的影像，用现代科学技术方法固定下来。但其成像原理，符合直至今日的摄影光学法则。

2. 摄影术的诞生

应用小孔成像制作的各种暗箱，为人们提供了摄取外界影像的方法，但这个影像除了手工描绘，还无法把它固定下来。只有当人们考虑把利用暗箱摄取的影像科学地固定下来，

才算是近代摄影术研究的开始。光化学的发现和研究，最初并未与摄影和小孔成像联系在一起，而当光化学被人们认识和应用在暗箱时，摄影的历史才真正开始。

1）光的作用

如果说小孔成像原理的发现和应用，是形成光学影像的科学，那么光化学就是对于光学影像进行记录的科学。光学和化学是摄影的科学基础。据说摄影一词的英文是 photography（在希腊语里是"用光线描绘"的意思）。字的前段是光的意思，后段是写的意思，也就是记录光学影像的意思。同人们发现和认识小孔成像的物理现象一样，人们发现光对于某种物质的作用，最初也不怀有摄影的目的。

在我国，宋代大文学家苏轼写的《物类相感志》中，记述了："盐卤写纸上，烘之字黑。"银盐变黑这个现象比西方可查记载早一个多世纪。在光化学的历史上，都普遍地记载着1725年德国纽伦堡的阿道夫大学医学教授约翰·海因里希·舒尔采为了制造磷把做粉笔的白垩质浸入硝酸使之饱和。后无意中发现，受日光照射的一面变成黑紫色，没有晒到的一面仍是白色。舒尔采发现是因为硝酸中含有若干银的缘故，但他的实验与摄影无关。

对舒尔采的发现做进一步研究的是瑞典化学家雪勒，他的研究结果表明在光谱中最短的紫色光线，在使银盐变黑时，比其他波长的光都快。这种与摄影没有发生关系的研究，给摄影术指出了方向。此后，瑞士日内瓦的一位图书馆馆员塞内比于1782年在《有关阳光影响的物理化学研究报告》中，除了验证了光谱各波段使盐化银变黑的速度是从紫线15秒到红线20分的阶段。塞内比还发现树脂曝光后，在松节油里不可溶，成为固体。这个现象后来为尼埃普斯所重视。到了18世纪末，英国有名的陶器艺术家乔塞亚·韦奇伍德的小儿子——托马斯·韦奇伍德进行了要把暗箱所摄得的影像固定在硝酸银上的研究。虽未成功，却为摄影术打下了切实的基础，证实了摄影术产生的可能性。

2）尼埃普斯日光雕刻术

有趣的是，在摄影史上首先得到永久固定下来的影像方法，不是用银化合物作为媒介。1822年夏季，法国中部夏龙市的发明家、石版工人约瑟夫·尼塞福尔·尼埃普斯（法文：Joseph Nicéphore Nièpce，1765—1833）寻求一种线条画转印到石版上的自动转印法，但他没有注意到感光材料受光变黑的物质，而是着眼于受光硬化的物质。他采用一种名为犹地亚沥青的物质，该物质受光后变硬。这种沥青可以溶于一种粉饰用的溶剂薰衣草油里。尼埃普斯把上述沥青溶液涂在锡与铅或其他金属合金板上。制版时，把浸过油呈半透明的线条画贴在涂层上，置于阳光下曝光。光透过画面的空白部分照射在合金板的涂层上，使沥青变硬，但墨线条遮挡的不受光涂层，仍是液态，很容易溶解在薰衣草油里，露出金属板。再用酸类把露出底版的图形腐蚀成与原图相同的蚀刻板，就可用来印刷复制品了。尼埃普斯把他这种制版法称为日光雕刻术。一天，他把涂有沥青的合金板装在暗箱里，暗箱的镜头对着窗外医院。经过一个白天，取出合金板，浸入薰衣草油中，出现了窗外真实的影像（见图2.2），这是尼埃普斯1826年用暗箱拍摄下来的最为有名的鸽子屋，曝光超过8小时，是公认的世界上第一张不消失的照片。其实尼埃普斯于1825年已用摄影的方式翻拍绘画作品《牵马的孩子》。法国政府很重视尼埃普斯的成果，把他也作为摄影术的发明人之一。尼埃普斯的日光摄影法光敏度过低，并不实用。

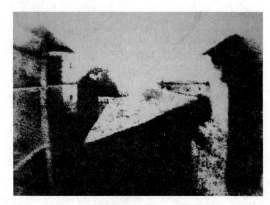

图 2.2 《窗外的景色》尼埃普斯

3）达盖尔银版摄影术

摄影术的发明人路易·雅克·曼德·达盖尔（Louis-Jacques Mandé Daguerre，1787—1851）是一位比尼埃普斯小 22 岁的画家、舞台设计师。

达盖尔 16 岁时去巴黎跟著名舞台设计师戴古蒂学习舞台美术，几年后，技艺大成，并且创造了一种透视画。在半透明的幕布上画大幅风景，在灯光透射和反射作用下，作为独幕剧的布景，有千变万化、栩栩如生之感。他为了描绘更多、更真实的布景，达到景物的远近感与自然的实物一样，使用暗箱来描绘草图。当他知道尼埃普斯成功地用暗箱把景物的影像固定下来后，于 1812 年 2 月开始与尼埃普斯通信研究。

1833 年尼埃普斯去世，达盖尔继续从事摄影研究。他在尼埃普斯日光雕刻术的基础上，注意到了受光变黑的银元素。终于在 1837 年 5 月，使用水银蒸气，完成了眼睛看不见的潜影，并且找到了固定影像的方法。这就是标志摄影术诞生的达盖尔银版摄影术。

达盖尔在不断的实验中，用涂银的铜版代替锡版，并用稀释的碘溶液冲洗，发现薄铜版的感光性能有显著提高，感光时间大大缩短。一天，达盖尔正用一张薄铜片放在暗箱摄影机里感光，忽然乌云密布，阳光被遮住，达盖尔只好把这张感光不足的铜薄片存放在化学药柜子里。3 天后，他从柜子里取出铜片，发现照片异常清晰。他立即把柜子里的所有化学药品，甚至连温度计里的水银都取出作为实验药剂，以证实他的发现，终于找出一套制作清晰的银版照片的方法。

达盖尔的银版照片制作过程：把光洁度很高的镀银铜版的镀银面朝下，放在盛有碘晶体的容器里。升华的碘蒸气与银发生反应，结成有感光性能的碘化银。将这种有感光性能的银版放入摄影暗箱，进行曝光，银版上记录下拍摄对象的影像。这是人眼看不到的化学反应，留下的是个潜影。把已摄有潜影的镀银面朝下，放入底部有一盘加热水银的容器里，水银蒸气便与银版上曝过光的碘化银粒子起化学反应，受光部分银和水银化合成汞合金，这种有光泽的汞合金，组成影像中明亮部分；未受光部分，没有汞合金形成，未起反应的碘化银，后来溶于硫化硫酸钠定影液中，露出铜版的黑色底层，组成影像中阴影暗部。银版照片上的影像，实际上是水银浮雕，它的清晰度和色调层次无比细腻丰富，是至今任何方法也达不到的。1837 年 5 月，达盖尔终于使摄影的实用成为现实。他把自己的银版摄影法命名为达盖尔式摄影法。《巴黎寺院街》（见图 2.3）是达盖尔于 1838 年拍摄的。

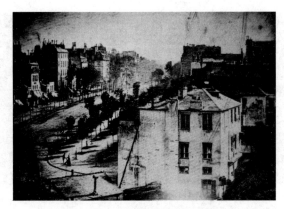

图 2.3　《巴黎寺院街》达盖尔

1839 年 1 月 7 日，达盖尔自知未受科班训练，请一位科学家朋友——天文学和物理学兼国会议员阿拉哥，在法国国家科学院介绍他的发明，阿拉哥为了支持法国政府购买达盖尔的发明，极力赞扬这种摄影法拍摄的细节有数学般的准确性和难以想象的精确性。1839 年 6 月，法国政府决定买下达盖尔和尼埃普斯共同研究的摄影法，每年支付达盖尔 6000 法郎，尼埃普斯的儿子伊希杜尔·尼埃普斯 4000 法郎，并授予达盖尔四级紫绶勋章。1939 年 8 月 19 日，法国国家科学院正式发表达盖尔摄影术，摄影术从此诞生。

2.1.2　传统摄影艺术的流派

1. 摄影术发明初期的几种流派

摄影术诞生的最初几十年里，摄影家们就从各个方面进行了多种实践，积累了丰富的经验。但由于摄影诞生于发明众多、工业发展、艺术思潮动乱的 19 世纪中叶，人们来不及肯定它对世界起到什么作用，到底应该如何看待摄影这项新技术，以及摄影能否成为艺术。这些都成为知识界争论的话题，仁者见仁，智者见智。一方面是重视摄影的纪实性特征，以揭示未经改动的现实性生活面貌为目标；另一方面是重视作为艺术的造型形象的创造，以向传统的绘画艺术靠拢。两种摄影艺术观念，时而前者领先，时而后者占优势，两种观念之间都有双重性。

1）绘画性摄影时代

1857 年，英籍瑞典画家兼摄影家奥斯卡·古斯塔夫·雷兰德（Oscar Gustave Rejlander，1813—1875）怀着提高摄影艺术地位的愿望和信心，在英国曼彻斯特艺术大展中，展出了一幅用 30 多个底片合成的大幅寓意题材的作品《两种人生》（见图 2.4，又名《人生的两条路》）。与其说雷兰德用这样一幅集锦式绘画性摄影作品，表述他的伦理道德观念，不如说是对绘画艺术的挑战和一篇"摄影是艺术"的宣言。

1858 年，英国画家兼摄影家亨利·佩奇·鲁滨逊（Henry Peach Robinson，1830—1901）用 5 张底片组成一幅题为《消逝》的绘画性作品。他和雷兰德不同的是以荷兰风俗画为样式，追求世俗生活的自然感。鲁滨逊的创作，对后辈摄影家有巨大影响，模仿绘画的风潮，很快传遍全世界。

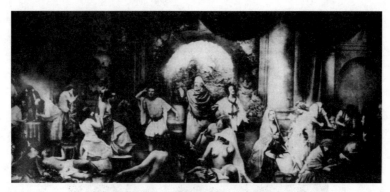

图 2.4 《两种人生》雷兰德

在我国，随着摄影术的传入，很快地有一些人把摄影同中国悠久传统的中国画结合起来，出现刻意模仿中国山水画、花鸟画的摄影作品。被认为是中国摄影艺术的开拓者刘半农、郎静山等，都创作、制作中国画似的摄影作品。郎静山的集锦照相也是采用多底合成，仿照中国画的形式和韵味，惟妙惟肖。

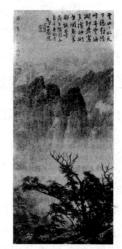

郎静山（1892—1995），浙江兰溪人，一生酷爱摄影，中国最早的摄影记者，却以画意摄影见长，他是将中国绘画的原理应用到摄影上的第一个人。郎静山的集锦摄影，仿画意、重意境、师古法，在形式上模仿传统国画，题材和主题意趣，多取自古画、古诗词，是中国绘画风格和摄影技法的统一，既具有个人的艺术风格，又有着鲜明的民族特色。赢得了"影中有画，画中有影"的赞誉，在世界摄坛上独树一帜。1934年，他的第一幅集锦摄影作品《春树奇峰》（见图 2.5）入选英国摄影沙龙。共有千余幅作品在世界的沙龙摄影界展出，曾经获得美国纽约摄影学会颁赠的"1980 年世界十大摄影家"称号。郎静山的代表作品有《鹿苑长春》《翠竹仙禽》《绿荫双侣》等。

图 2.5 《春树奇峰》郎静山

19 世纪后半叶到 20 世纪前叶，成为摄影史中的绘画性摄影的黄金时代，以追求绘画风格的摄影艺术观念形成时的绘画派。绘画派摄影家创造了许多人工控制的晒印方法，如叠印法、集锦法、柔光法、油渲法、铬胶法、碳素法、中途曝光、浮雕法等，以达到各种绘画格调。绘画性摄影作品重视模仿传统的艺术——绘画，而不是新鲜、生动的现实，抛弃了摄影所特有的最直接反映生活的纪实性，而成为绘画艺术的附庸和变种。

2）纪实性摄影时代

在早期绘画性摄影家怀着把摄影提高到艺术行列的愿望，历经半个世纪悲壮奋斗的同时，另一种根据摄影自身素质开拓新的艺术领域的表现方法，正在默默地向前摸索。摄影是近代科学技术成果之一，如实地复现真实的现实形象为天职。人们逐渐认识到摄影的艺术特性，应该从摄影自身的特性中寻找，而不应从另一种绘画艺术中去追求摄影的艺术

性质。

（1）自然主义摄影的提倡。

19 世纪末期，英国医生兼摄影家彼得·亨利·爱默生（Peter Henry Emerson，1856—1936）开始倡导自然主义摄影，反对前期大师们用人工刻意布局的缜密结构和摄影以外的绘画性加工，认为摄影是写实艺术。1889 年，爱默生著作《自然主义摄影》一书出版，主张摄影家要小心地选择题材与角度，使平凡的东西充满美感和艺术性，提出摄影对世界应有自己的观察、自己的语言，并呐喊：摄影有可能成为一门独立的伟大艺术。《采集睡莲》《垛芦苇草垛》（见图 2.6）都是自然主义摄影成功的范例。

图 2.6　《垛芦苇草垛》爱默生

爱默生的主张，对当时人们摆脱绘画性摄影的束缚，进而探索摄影自己的艺术语言，起到了促进作用。可是 1891 年，爱默生在一份摄影刊物上突然发表了一篇《致所有的摄影者》的文章，承认"艺术并不是自然，也不一定是自然的翻版或说明"。后又写了一本名为《自然主义摄影的死亡》的小册子，全盘扬弃了他的主张，但这并不能抹杀爱默生是一个根据摄影特性研究摄影美学的勇敢开拓者。他虽放弃了自己的论点，但唤起一大批年青的、富有创新精神的摄影家，组成了一支新军，向保守的绘画派摄影继续挑战。

（2）纯粹派摄影的崛起。

1920 年，新一代的摄影家们开始注意到摄影无比的写实能力。纯摄影派是现实世界的物质写实派，他们重视和强调的是整个物质世界。他们的旗帜是与绘画派摄影分庭抗礼的，可是他们的作品却与绘画派殊途同归。因为他们重视和发掘了摄影技术的物质现实的复原，同时是在用摄影机的眼睛，去发现、选择、记录、传达现实世界的真实美。

① 阿尔弗雷德·斯蒂格里茨。

阿尔弗雷德·斯蒂格里茨（Alfred Stieglitz，1864—1946）是一位身兼各派的全才摄影家。他早期曾是画意派摄影高手，后又成为纯粹派摄影的倡导者和写实摄影的先驱者。1902年，他将自己和他所发现的其他一些画意摄影家的作品，在"全国艺术俱乐部"展出。他把这次展出命名为"摄影决裂者"作品展览，意思是指与当时流行的画意摄影决裂。提醒人们画意摄影不是艺术的陪衬，而是表达个人的一种独特手段。摄影决裂者的创作方向，开始时侧重受印象派绘画影响的画意摄影，但不久，斯蒂格里茨便开始反对用绘画手法制作照片，主张从事纯粹的摄影。他提出，摄影应在表达个体的个性意义上，更多地考虑摄

影本身的规律和特点，使摄影变得更纯粹化，独立于绘画之外。他以现场目击、即时直接拍摄方法拍下了著名作品《终点站》（见图2.7）。作为摄影分离运动的先驱，他与一些艺术家积极向美国艺术界引进包括马蒂斯、毕加索在内的欧洲前卫艺术家，对美国现代艺术观念转变产生了重大影响，因此被誉为美国"现代摄影之父"。

图2.7　《终点站》斯蒂格里茨

斯蒂格里茨1864年出生于美国霍博肯，从纽约市州立大学毕业后留学德国，入柏林大学攻读机械工程，并师从H．W．沃格尔学习摄影。1883年开始摄影生涯。1890年返回纽约，在对公共事业投入大量超凡精力之后，斯蒂格里茨转向自己的摄影事业，利用二三十年代的全部时光探索他在阿迪朗达克山区乔治湖畔的个人世界。他拍摄周围的地方和事物——农场、风光、天空和他与亲朋在一起的生活，尤其与年轻妻子画家乔治亚·欧姬芙一起生活的细节。他曾创办并主持《摄影评论》《摄影作品》刊物。1902年创立美国摄影分离派团体，先后开办"291画廊""密友画廊"等。作为一名卓越的组织者，他通过创办画廊和杂志扶植了一批摄影新人，同时率先向公众介绍罗丹、塞尚等欧洲近代艺术家的作品，使得他在美国艺术史上占有特殊的位置。摄影分离派亦称摄影决裂者，是斯蒂格里茨创立的。

②　安塞尔·亚当斯。

安塞尔·亚当斯（Ansel Adams，1902—1984）是纯粹派摄影的代表人物之一，他的作品如《月升》（见图2.8）和《加利福尼亚州内华达山脉》（见图2.9）都列入纯摄影派最典型、最优秀的代表作之列，主张用纯粹的摄影艺术去表现真实美丽的世界，唤起摄影家们对纯粹摄影艺术表现特性和伟大潜力的注意。亚当斯认为，摄影家正如其他艺术家一样，选择自己有独到性的事物和领域，去表现世界和自己。在60多年的摄影创作活动中，一直以风景摄影作品驰名。他倡导区域曝光法也是为了使作品获得最好的素质，从而表达出风光的美感。观赏亚当斯的作品，那雄伟与细腻、平凡与珍奇、静谧之中有生命的律动，黑白之中影调千变万化，交织成一个宏观与微观的光辉世界。

亚当斯出生于美国西海岸的旧金山，对事事要求划一的教育体制相当反感，13岁即离校自学，梦想成为钢琴家。14岁那年，由于用功过度，健康受到损害，才到约塞密提的舅父家疗养。他去约塞密提公园游玩，获赠一台照相机，从此开始以摄影手段表现约塞密提

图 2.8 《月升》亚当斯

图 2.9 《加利福尼亚州内华达山脉》亚当斯

的风景，并奠定了他一生在摄影事业上做出卓越贡献的基础。17 岁时，亚当斯加入了山脉俱乐部，山脉俱乐部是一个致力于保护自然风景和资源的组织。他终身未曾脱离这个组织，还曾与太太分任俱乐部的领导人。年轻的时候，亚当斯是个狂热的登山爱好者，参与俱乐部一年一度的登高旅行，后来还负责过内华达山脉的首次登顶行动。1927 年在 Half Dome 山上，他第一次发现原来在那个高度还是可以摄影的，用他的原话说："……一首冷峻又炽热的真实的诗。"他从此成为环境保护论者，摄影作品呈现未沾人迹前的自然风光。山脉俱乐部也因此声望大增。

在漫长的摄影生涯中，他始终对约塞密提怀有特殊的感情，每年都要专门来这里拍照。亚当斯之于约塞密提大有"百看不厌，百拍不烦"的感情。亚当斯的拍摄对象除了约塞密提（Yosemite National Park）外，还有大苏尔海岸（the Big Sur Coast）、内华达山脉（the Sierra Nevada）、美国西南部以及美国国家公园。亚当斯摄影艺术的成就，受到他的前辈摄影家史丹特和纯摄影派代表人物斯蒂格里茨的巨大影响。他初期就学于威士顿门下，而后与威士顿成为密友。1932 年受威士顿思想作风的影响，以 F64 小组（Group F64）为名，组成一个摄影团体。F64 是当时照相机上最小一级光圈，这个组织的定名就是他们艺术主张的宣言。就是说，他们主张用很小的光圈，获得较长的景深和极好的清晰度。因此亚当斯属于纯摄影派的显要人物。他的作品都不愧列入纯摄影派典型，最优秀的代表作之列。

③ 爱德华·韦斯顿。

爱德华·韦斯顿（Edward Weston，1886—1958）是另一位纯摄影派的代表人物，1886 年生于美国芝加哥附近的一个不太富裕的家庭。16 岁时韦斯顿拥有了自己的照相机，从此韦斯顿在摄影艺术领域里开始了不断地艺术探索，直到 1948 年得了麻痹症，才不得不放下照相机。韦斯顿几乎没有受过什么专门教育。在 20～50 岁，他主要是靠开照相馆拍摄商业人像的收入来维持生活。1922 年，韦斯顿在美国见到了摄影大师斯蒂格里茨和斯特兰德，他们的摄影观念和创作实践对韦斯顿产生了巨大影响。他在日记中写到"斯蒂格里茨与我两小时的会面，对准了我一生的焦点"。从此，韦斯顿关闭了照相馆，彻底摆脱了画意派的束缚，转向了纯粹摄影的道路。

他把全部时间和精力都投入进了自由创作的天地。他的创作没有固定的范围，几乎什

么都拍，人像、工厂、湖光山色、沙丘土堆、石块贝壳、枯干老树，以至辣椒、白菜等都经常出现在他的作品中。他说"任何事物，不论出于什么原因，只要激动了我，我就拍它。我不是专门去物色那些不寻常的题材，而是要使寻常的题材变成不寻常的作品"。他从身边平凡的事物入手，专注地体察领悟事物独特的存在方式与构成形式，并以纯正、精湛、一丝不苟的摄影手法加以表现，创造了一系列杰出的精品。他拍摄的《青椒30号》（见图2.10）和《贝壳》均被公认为"世界摄影史上不朽的伟大作品"。不论是人物、风景、静物都拍出了自己的风格和特色，逐渐得到了舆论的重视和好评。1932年，他和亚当斯等人成立F64小组，将自己的摄影追求上升为一种新的美学观念。精细入微的客观记录和出乎意外的独特意象之间水乳交融的结合。

韦斯顿在人体摄影上同样秉承自己一贯的追求，努力发现人体构成的独特美和超越美。拍摄于1936年的《人体》（见图2.11）是确立韦斯顿人体摄影巨匠地位的经典之作。画面令人意外地省略了通常作为人体摄影核心部位的躯干，以及女性富有曲线魅力的胸部和最有变化的面部，而以交叉叠加的四肢以及低埋的头部构成了人体的整体。他在清晰的线条交错之中寻求人体的完美。这种不寻常的构成体现了韦斯顿杰出的观察力和想象力。这幅作品以一种对生命的绝对诠释而成为人体摄影史上的一座丰碑。1937年，是韦斯顿摄影生涯中重要的一年，这年他获得了美国著名的古金汉姆奖，此前没有任何一位摄影家获此殊荣。

图2.10 《青椒30号》韦斯顿

图2.11 《人体》韦斯顿

3）纪实派的拼搏

纯摄影派的摄影大师，都是纪实派摄影的先驱。从纯摄影到纪实中间，没有明显的界线。如果一定要找出他们的差别，纯摄影派重视对物质世界的写实；而纪实派注重精神世界的瞬间记录。前者主要以静谧的大自然景物作为对象；后者投入心神激荡、思想感情波澜起伏的社会生活中去，信条是"忠实地反映人生"。纪实派摄影家重视摄影技术的发挥，尤其是摄影的瞬间纪实能力，强调抓住运动中生活的"瞬间美点"。他们的作品有极可信服的逼真性和迅速性，因而有广泛的群众性。

（1）罗伯特·卡帕。

纪实派摄影家中杰出人物很多，仅介绍两个代表人物。罗伯特·卡帕（Robert Capa，1913—1954）是匈牙利人，原名安德烈，卡帕是他的笔名，著名的战地记者。17岁在柏林大学求学，后在柏林一家通讯社暗房工作。由于他的摄影作品得到一家摄影杂志的重视，使他成为一名战地记者。1936年西班牙爆发内战，卡帕到了西班牙战场。著名的《西班牙战士》又名《义勇军战士之死》（见图2.12），就是他在西班牙南部科尔德巴战场拍摄的。一个没有作战经验的义勇军战士刚从战壕里跳出来，敌军的机枪子弹击中了他的头部。这时卡帕仅距战士5米远，就在战士中弹将要倒下的一瞬，卡帕跃进到2米位置，冒着同样可能中弹的危险，拍摄下了这幅震撼全世界摄影界的不朽之作。1954年，卡帕不顾亲友的劝阻，悄悄地来到越南战场。他用照相机反映了《越战的悲剧》，这是他去世前留下的最后一幅作品，后不幸触雷身亡，时年41岁。卡帕一生采访过5次战争，他说："要是你的作品还不够好，就是因为你离战争还不够近的缘故。"他的作品，为战争摄影树立了典范。评论家认为他所开创的"战争摄影传统"，具有四个特点：对人类的深切关怀，完美的摄影创造，非凡的勇敢精神，顽强的伟大事业心。

图2.12　《西班牙战士》卡帕

（2）亨利·卡蒂埃·布列松。

亨利·卡蒂埃·布列松（Henri Cartier-Bresson，1908—2004），1908年8月22日出生在法国巴黎附近的香特鲁小镇（Chanteloup-en-Brie）。他的父亲拥有一个纺织厂，母亲的家族世代经营棉花，并在诺曼底地区拥有一个很大的农场。布列松是他们的第一个孩子，父母希望布列松长大后能够接管家族的生意，但不幸的是，布列松对做生意丝毫没有兴趣。他早年学画，1931年后专攻摄影。卡蒂埃·布列松家族的历史上少了一位也许会很出色的生意人，但却增加了一个影响了整个20世纪摄影历史的人物——亨利·卡蒂埃·布列松。年轻的布列松以新的摄影美学见解和摄影实践在国际影坛独树一帜。"随时随地准备扑过去抓拍生活中的精彩镜头"成为他的艺术信条。创作方法的特点是在不被拍摄对象发觉的情况下，在对象十分自然的状态中，快速抓取最有表现力的瞬间，倡导"不干涉、不摆布、不加工、不矫饰"，开创了纪实性摄影的新路。

1947年，布列松参与创建了以卡帕为核心的玛格南图片社。该图片社是20世纪世界上

第一个也是最重要的新闻摄影师的独立组织，它的成立和半个多世纪的活动，对新闻摄影乃至整个现代摄影产生了巨大的影响。布列松是新闻摄影的先驱，他是最早带着照相机，走向街头，走向战场的新闻摄影人，他一生有50多年时间都是在世界各地旅行，用胶片记录人类的戏剧性场景。从印度圣雄甘地的葬礼到诺贝尔文学奖获得者威廉姆·福克纳，从西班牙内战到中国革命，他的照片定义了历史，使拍摄新闻照片成为一门艺术。

1952年，布列松出版了《决定性瞬间》一书，产生巨大的影响。布列松不仅以自己丰富的摄影作品，为20世纪中期的摄影提供了一座精品宝库，更重要的是他开创并成功实践了"决定性瞬间"（the decisive moment）的摄影理念，在极短暂的几分之一秒的瞬间中，将具有决定性意义的事物加以概括，并用强有力的视觉效果表达出来。这种抓拍的摄影思想同时也被与布列松同时代的德国摄影家爱瑞克·萨洛蒙博士、英国摄影家比尔·布兰特、匈牙利著名战地摄影记者罗伯特·卡帕等摄影名家所推崇，并成为新闻摄影最有效的手段。"经过加工或导演的照片我没有兴趣……照相机是素描本，直觉与自发性反应的工具，是我对疑问与决定同时发生的瞬间驾驭。为了赋予影像意义，摄影者必须感觉得到自己摄入取景器中获取事物……摄影者需凭借极为精简的方法才能达到表现上的单纯……必须永远秉持对被摄者与对自己的最大尊重！""在摄影中，最小的事物可以成为伟大的主题。"布列松提出了摄影史上最著名的"决定性瞬间"观点。布列松认为，世界凡事都有其决定性瞬间，他决定以决定性瞬间的摄影风格捕捉平凡人生的瞬间，用极短的时间抓住事物的表象和内涵，并使其成为永恒。

布列松始终使用徕卡照相机，他是35毫米照相机最早的使用者之一，坚持只用标准镜头，他的照片是底片上的全部，不做任何剪裁。因为一切都在那一瞬间决定了。同时，他也是一个正直的摄影大师，一生跑遍了世界各地，经历了两次世界大战，两度到过中国，见证了20世纪众多重大历史事件。他的作品《柏林墙外》（见图2.13）和《拉扎尔车站后景》（见图2.14）都是在人物、事件最有表现力和感动力的一瞬间拍摄的。因为人世间任何

图2.13　《柏林墙外》布列松

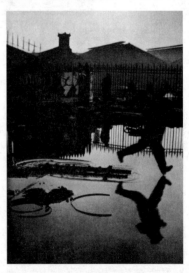
图2.14　《拉扎尔车站后景》布列松

事件都有它发展、运动、变化中的高潮或是人物感情表现的高峰，事件的实质就暴露在这一瞬间。优秀的纪实性摄影家要能了解人生，预知情况变化，当机立断，在人物情绪高涨、事件发展高潮的一瞬间，保留下永恒的形象。在拍摄时，不应篡改现实，在暗房里也不应该篡改原有的效果。布列松所反映的不是事件的表面，而是现实的本质。他通过表层，探索内在的规律。他的作品是关于人的范畴、成长或死亡、现在与将来，以及时空的统一。在今天，他的身后仍然拥有众多追随者。卡蒂埃·布列松这个名字通常被认为是"现代新闻摄影之父"。

2.1.3 传统摄影艺术的体系

传统摄影，即胶片摄影，通常是指手持照相机（运用科学技术手段）在现场记录取景器里的画面，再加工成照片，把视觉形象用画面形式再现出来。从传统摄影的概念，可认识摄影的过程。摄影由拍摄（记录影像）到加工（再现影像）两个步骤来完成。这一过程从机理上讲：拍摄—加工是信息的连续转换，也就是把被摄景物的视觉信息通过镜头转换为光学信息，按下快门，经过光化反映在底片上形成潜影变成感化信息，到此只是记录了影像，还要经过再度转换信息（冲洗—印放）才能在照片上再现视觉信息。从创作角度看，摄影创作的过程是连续的。明确地说，按下快门不算，必须拿出照片才能评定成败、好坏。因此，传统摄影在机理上要严防信息损失，传统摄影在创作上应力求锦上添花。只有从立意开始，整个摄影过程拍摄—冲洗—印放，即选择器材（镜头、胶卷）对焦、曝光、冲洗、放大都应仔细认真，每个环节都不失误，才能获得成功。

2.1.4 传统摄影艺术的特征

摄影艺术属于艺术学门类的一个学科，具有艺术共同的规律，要重视共性的研究。摄影艺术本是一门"综合性"艺术，可以有诗情、有画意、有音乐的韵律感，可以幽默，可以寓意，也可以连续拍成摄影小说，还可以拍成摄影散文，甚至可以虚构、具有假定性，还可以把幻想带入现实的摄影创作。

摄影虽然是一门年轻的艺术，但它具有与其他艺术或艺术学科相同的特征，如真实性、典型性、形象性、时代性、社会性、民族性等，至于瞬间性和可视直观性，也是与绘画、雕塑艺术所共有的。摄影艺术的特性，找出与其他艺术的区别，即摄影自我运动的基本规律。研究特性才能把摄影和别的学科进行区别，共性是通过特性存在的。摄影并不因为它有艺术共性而失去它所具有的特性，把共性和个性（即特性）放在一起研究，充分发挥摄影艺术生动地再现真人、真事、真景的特长，即摄影的纪实性，纪实性才是摄影艺术的特性。传统摄影艺术的特征，主要介绍传统摄影与生俱来的特征：技艺性和相对纪实性。

1. 技艺性

1）技术性

传统摄影术兴起于 19 世纪 40 年代，作为一种发明，刚刚被世人所承认，人们惊叹于短时间内将客观视觉形象加以永久保留的神奇技术，因而多主张摄影的本质就是一种利用光学、化学、机械学原理构成的一门纯粹工艺技术。当年法兰西学术院在确立摄影术时就

宣称"法国已接受了这项发明",并且法国政府还收购了达盖尔的专利,用于无偿提供给全世界。曾经大力主张"自然主义摄影"的爱默生最终之所以放弃自然主义摄影美学观念,就在于他最后认为,摄影只是一种科技而已,而科学与技术本身并无固定的美学追求,而是可以为各种主张服务。

摄影的根本特征——技术性,符合摄影源于近代科学技术并始终融汇现代科学技术最新成果这一事实,也反映了摄影实践的科学技术属性,因而具有一定的客观性,这正是摄影能广泛应用于科研、生产、商业、传媒乃至艺术创作的根本所在。技术性阐发了摄影的一个共性,即与其他基于机械手段的工艺的共同之处。源于现代科学技术并始终融汇科学因素的技术门类极其繁多,与影像无关的不说,仅有造影功能的就有数类,如核物理原子轨迹显示与记录技术、雷达显示技术、声呐追踪技术等。

摄影术的出现及其发展完善,都离不开科学技术的发展与进步。一些科技成果不断地应用到摄影领域,使摄影从手段上讲,是运用器材作画(靠科学物化手段),具有科技特征,运用技法完成摄影过程。传统摄影与数字摄影都具有很强的技术特征。因此,从手段上讲,传统摄影首先具有科学技术性。人类在摄影技术发展历史上,分别遵循两个方向发展:一是不断地提高影像质量,二是不断地改善获取影像手段的方便性与快捷性。人类在数字摄影技术这个层面上,无限追求提高影像质量的同时,兼顾得到最大的便携性与方便度。传统大画幅技术型相机的摄影方式仍以它独特魅力延续与发展。

2)艺术性

传统摄影的艺术性特征,兴起于19世纪60年代,是伴随摄影的绘画追求而兴起的一种观念。这种观念推动了摄影审美的层次提升,促进了摄影艺术的发展,是有其历史功绩和一定的客观性的。

摄影技术在形象写真方面具有的先天优势,使它在平面造型上占尽先机,连并不赞成摄影的安格尔也曾感叹:"摄影术真是巧夺天工,任何画家也办不到。"正由于这种先天优势,使一些人过度沉迷,因而断言,摄影是一门艺术,英国著名作家萧伯纳,在看到著名摄影家埃文斯所拍摄的人像时,就曾说过:"摄影已经成了一门真正的艺术。"应该说,萧伯纳承认摄影是一门艺术,并没有将摄影与艺术等同的意思,而只是对当时文化界对摄影非艺术固有观念的一种突破。

应当看到,摄影虽然可以成为艺术创作的工具和手段,也形成了自己的艺术领地和美学体系。摄影虽然属于一种实用技术,广义的摄影更多地应用于实用领域,不一定与艺术有直接关系,但摄影还存在审美的问题。如应用于生活、旅行、工作等场合的证照摄影,也有一定的审美要求。

摄影是通过二维平面描绘三维空间的,借助影调、线条、质感、光线和色彩等视觉要素和构图技巧,表现空间感和立体感。从画面形式上讲,要具有艺术美感和视觉冲击力,具有平面视觉艺术特性。

传统摄影与生俱来的技术性和艺术性统称技艺性,是摄影艺术的共性。摄影是一种表达方式,或者说摄影是一门艺术形式,没有任何一门艺术像摄影这样依赖器材与行业技术的进步。了解在摄影这种表达方式中,技术与艺术相生相伴、互相依存的关系,既有助于提高把摄影当作兴趣爱好看待,带来快乐;也有助于把摄影作为艺术创作手段看待,能够

对技术更新发展带来的新语言、语汇的发展保持高度的敏感。

2. 相对纪实性

1）摄影纪实的理解

摄影与生俱来的还有纪实性，借助摄影器材和光线把被摄对象的形态逼真地记录和表现出来，对于事物具有惊人的复制能力，人们一开始就深信图片反映的内容是最客观的，甚至能把眼睛来不及感受和无法观察的细节如实地记录。

传统摄影的自然属性纪实性，是照相机镜头的光学特征和胶片感光的记录特性所赋予的。世界万物都在不断的运动中，作为静态的摄影画面，只能是运动中的万物的瞬间形态。能否捕捉到决定性的瞬间关系着照片传达的信息内容、审美内容以及情感内容。

法国摄影家吉泽尔·佛伦德在《摄影与社会》一书中曾说过这样一段话："照相机已成为我们社会中具有重大意义的工具。它对客观事物进行记录的内在能力赋予其纪实的效能，它看起来既精确又公正。摄影虽然极为逼真，但却具有一种虚幻的客观性。镜头，这只所谓没有偏袒的'眼睛'，事实上允许对每一事实进行可能的歪曲。形象特征是由摄影者的观点来决定的。摄影作为一种艺术形式，其重要性并不仅在于它具有潜力，而主要在于它具有能形成我们的看法、影响我们的行动以及解释我们的社会这样一种能力。"

纪实的摄影，为什么在既精确又公正的同时，又会具有虚幻的客观性，对事实进行可能的歪曲呢？

摄影就是挪用所拍摄的东西，拍摄虽然不像写作那样可以陈述某事，但是它是任何人都可以掌握制作或者获得的客观世界的微型现实。相对于摄影，写作已经借助于传播的印刷术就显得无力得多。就真实性而言，摄影可分为两支：一支是物理上的真实性，最后影像的产生必须经过选择物理的胶卷，经过冲洗、印放等手段，或者借助于光电转化的数码技术，而这之间的每一步变化都会引起最后影像的改变，每一次改变都会涉及摄影的真实性；另外一支则是主观的真实性，在按下快门前，拍摄者的大脑都会经过筛选、淘汰最后得出一个主观想记录的画面。

2）摄影产生相对纪实性的原因

随着科技的发展，照相机已经越来越自动化了，无论是调焦、测光，还是光圈与快门的曝光。但对于摄影创作来说，有两件事是永远不会自动化的：摄影者的主观因素和客观因素。

（1）摄影者的主观因素。

① 拍摄点的选择。摄影者把镜头对准哪里，截取哪一部分场景，也就是拍摄点的选择，即使在同一地点拍摄，拍摄点往往也是不同的。

② 按快门的时机。在哪一瞬间启动快门，捕捉哪一动态瞬间，即使在同一场景、拍摄同一个事件，按快门的时机也是不同的。

不同的摄影者会因观点不同而选择不同的角度和景别，在各自认为合适的时候启动快门，最后用照片做出不同的解释。对此，某一方完全有理由指责对方歪曲事实，而另一方同样可以认为对方粉饰现实。只要世界上存在对同一事物持有不同观点的现象，即使同样是纪实性的拍摄，也会有不同结果。从理论上讲，摄影者应该如实地记录具有典型意义的

瞬间，反映事物的本质。然而事实上，人们的认识总会因看问题的立场不同、认识能力与认识程度的不同而产生判断上的差异。不仅认识上是这样，感情因素也会使人们对同一事物做出不同的评价。以上是从摄影者的主观因素来分析的。

（2）摄影者的客观因素。

从客观上讲，照相失真也是摄影纪实具有相对性的原因。丁允衍在《论照相失真》一文中对摄影纪实性与失真性的对立统一关系做了较全面的论述。他认为，按照辩证法的原理，任何事物都存在对立统一的两方面，摄影艺术理论的探讨和研究也离不开这一根本法则。纪实是体现摄影艺术个性的一方面，必然也有体现其艺术共性的另一方面，这就是失真。纪实性和失真性辩证地构成了摄影艺术表现的基本内容，体现了摄影艺术个性和共性的对立和统一。

照相失真是艺术共性在摄影艺术活动中的普遍反映。由于它是通过摄影工具得以实现的，所以照相失真又是摄影的工具特性。照相失真的利用使摄影艺术获得了丰富的表现力。丁允衍认为，长期以来，由于人们强调摄影的特殊性——纪实，反而忽略了它的普遍性——失真，致使"失真"概念至今在摄影艺术理论上仍十分含糊。其实自摄影术发明以来，失真就同纪实好似一胎孪生姐妹，伴随着这门艺术一并兴起和成长。他对失真概念是这样理解的：失真是不符合原物之范畴。在摄影造型过程中，光学透镜的像差，化学感光材料现有性能同理想性能的差距，由人眼适应机制造成的视错觉和复杂的心理活动造成的误判断，以及具体表现为二维空间图像中存有与三维空间现实不相同的成分等，就是照相失真的成因。因此对于失真，多少年来，人们在照相工艺技术上总是力图加以克服和削弱，而在艺术表现上却又探索着加以利用并予以加强。在工艺技术上对消除失真的努力，反而加深了人们对失真的认识，使人们获得了利用失真的自由，并在这种利用中明显地体现出艺术家的个性、爱好、气质、修养及品格等浓郁的主观色彩。

他指出，照相失真主要具有两种含义：其一是事实上的失真，又可以称为拍摄失真，是由摄影记录过程造成的；其二是由于视错觉和感觉片面造成的视觉失真，是由摄影记录过程造成的。此外，还有技巧失真、影调失真和线条失真等。人们对失真的利用并不陌生。对色彩失真的利用，如黑白照片是一种明显的失真，消色图像是抽象的色彩景物；在暗房色彩片加工工艺中，常在一定的限度内调节偏色，以增加特殊气氛——这些均是对影调失真的利用。如运用影调的不同配置使同样的景物在照片上显得比实际开阔或闭塞；运用不同的滤镜改变被摄对象的实际影调；利用不同的光圈控制景深使景物影调产生虚实变化；采用逆光拍摄或后期加工，淹没或删除景物不必要的细节——这些均是。在拍摄的距离、角度、高度上加以变化，使同一景物在照片上产生大小、高低、远近不同的显著效果，运用不同的镜头以明显地改变实际景物的线条结构等，也均是对照相失真技术的不同利用和发挥。这些利用使摄影艺术对自然形象的加工和改造成为可能，使摄影艺术获得了在不变中（被摄对象的确定性）求变，在具象中求抽象的独特表现方式，最终体现出艺术再创造的创新和变化。

丁允衍在文中特别指出：失真并非失实。失真的变是基于纪实的正，体现了摄影艺术抽象和具象、神似和形似的辩证关系。许多优秀的纪实性摄影作品本身就体现了失真的艺术力量，人们也常常会感受到失真所带来的强烈的艺术效果。纪实性和失真性互相规范、

互相制约、互相促进，使摄影的相对纪实性在不同门类、不同流派的摄影创作中发挥着积极的作用。

2.1.5 传统摄影艺术的应用

1．银盐摄影艺术

摄影术诞生在法国，公认的发明者是达盖尔，他运用碘化银感光材料得到了人类最早的银盐影像。达盖尔的银盐感光法，也称为银版法成像，成为摄影术的正式开端。1839年，法国人达盖尔发明的银版摄影术公布时，照相机还没有快门装置。原因很简单，因为当时需要的曝光时间很长，即便是阳光充足的中午，也需要几分钟才能完成曝光，所以，镜头盖就起到了快门的作用。

直到1871年，英国人马多克斯发明用明胶涂布在玻璃板上的干版摄影法，才将曝光的时间缩短到了1秒之内，这时的照相机才开始配备了快门装置。20世纪30年代后，黑白胶片影像技术的水平已经非常成熟了。F64小组成立后，这个小组对于摄影的纯粹度要求甚高，追求画面的精致，但不赞同在底片曝光前后做多余的处理。

1）银盐摄影的成像过程

传统的摄影就是通过镜头，让外界的光线在密闭的照相机中形成清晰的影像落在胶片上，胶片经过曝光，把这些影像转化为卤化银潜影。胶片上主要的感光物质是卤化银，遇到光线的卤化银会发生变化。当经过暗房对胶片进行冲洗，显影把潜影变成可见影，定影把卤化银漂清的时候，胶片上留下的便是银颗粒了。曝光时胶片见光多的地方，银颗粒就比较密集，密度就高；见光少的地方，银颗粒就比较稀疏，密度就低；而没有见光的地方就没有银颗粒。胶片上的这些银颗粒是黑色的、细小的金属银，而黑白照片上的影像，正是由这些昂贵的黑色金属颗粒组成的底片经暗房的印相、放大工艺而形成的。但是，所有胶片都是有宽容度的，就是能正确容纳景物亮度反差范围的能力。胶片记录光线的能力是有限度的，只有一定量的光线能被记录下来。过少了它感应不到，过多了则超过了它的承受能力。

明胶银盐印相，即黑白摄影，正如这一工艺的名称所指一样，在制作过程中，感光的银与明胶结合，涂布在相纸上。明胶与相纸之间隔了一层氧化钡，防止感光的化学制剂渗透到相纸的纤维中。明胶银盐相纸清晰、明快的成像特点主要归功于氧化钡涂层的存在。蛋白工艺则不同，它需要将底片放在感光相纸上，然后在阳光下曝光；明胶银盐相纸却能够在底片曝光后快速形成潜影，之后送到暗房中进行冲洗。明胶银盐相纸的出现使暗房成为摄影师的办公场所，同时也催生出一种新职业——专业照片印刷工，摄影师需要完全信任并委托他们协助完成拍摄后冲印的工作。

2）银盐摄影的应用领域

20世纪黑白银盐摄影长时间在人们的生活中占据统治地位。尽管在20世纪60年代，彩色摄影出现之后，黑白银盐摄影的地位受到冲击，但除了彩色电影、其他电影胶片处理方法以及一些广告外，人们能见到的彩色照片微乎其微。大多数报纸、杂志和书籍的插图全部都是黑白画面，从新闻摄影到家庭合影快照、学校人物照片和婚礼摄影等，黑白银盐

摄影成为几代人留影和看待世界的方式。此外，摄影师和印刷人员一直在尽力完善明胶银盐相纸的多样性。经过长时间的熟悉了解，公众也间接接受和了解了明胶银盐相纸柔和却极富表现力的色调范围以及其鲜明的对比度。明胶银盐相纸的流行也促使摄影成为一个系统化的产业。

明胶银盐摄影拥有众多专注于摄影的粉丝，从拥有家庭暗房的摄影狂热爱好者到大师级人物，如安塞尔·亚当斯、爱德华·韦斯顿和沃克·埃文斯等，他们都曾尝试过彩色摄影，但因彩色色调太富有侵略性且俗艳而放弃。尽管如今先进的数码摄影可以令使用者通过后期制作得到黑白照片，但一些摄影师仍旧致力于使用能够创作出连续色调的明胶银盐相纸制作照片。摄影师塞巴斯提奥·萨尔加多与技艺精湛且极富想象力的印刷商菲利普·巴舍利耶合作，完善明胶银盐相纸的性能，并将其用来拍摄在饥荒和严酷体力劳动的情况下，人们坚韧顽强地生活。

1990 年在塞巴斯提奥·萨尔加多的摄影书《不确定的恩惠》中，摄影师利用明胶银盐相纸拥有宽泛的色调范围，将巴西秃山金矿上所拍摄的矿工，以丰富的表现力着重展现出来。明胶银盐相纸照片已经整整影响了人类一个世纪，很难想象曾经的人们在黑白摄影的世界中，究竟走得多么深入。如今它仍旧作为一项严肃认真的工艺或古典摄影工艺而被部分摄影师推崇。

2. 湿版摄影艺术

湿版摄影法（wet plate processing）是拿玻璃或者铁片当作底片的摄影技术，它是一门来自 19 世纪的古老摄影技术，在干净的玻璃上涂布火棉胶为主材的溶剂，再浸入硝酸银，取出后在保持湿润的同时进行拍摄，然后显影、定影，根据喜好把底片做成正片或者负片的摄影技术，称为湿版火棉胶摄影法（wet plate collodion processing）。

1）湿版照片制作过程

人们想得到既像达盖尔法拍摄的照片那样具有清晰的影像、细致的影纹，又像卡罗法那样能便宜、迅速地印出许多的照片。于是，有人提出了用透明片基代替纸基制作负照片的设想。19 世纪时，制作透明片只有玻璃可用。然而，感光药品怎样才能附着在玻璃上呢？人们开始寻找一种透明的黏合剂，它既可以将感光化学材料附着于玻璃板上，又能经得住显影、定影的冲洗。人们首先想到了用蛋清作为黏合剂。

1847 年，尼埃普斯的侄子圣·维克多（Saint-Victor）首先取得了蛋清玻璃摄影法的专利权。然而，混合于蛋清之中的感光药品极有限，曝光约需 5～15s，不适于拍摄照片。但是，它对于制作蛋清相纸并用于洗相片和制作幻灯片还是很适宜的。

1851 年，英国伦敦的一位雕塑家阿切尔（Fredrick Scott Archer，1813—1857）发现将硝化棉溶于乙醚和酒精的火棉胶，再把碘化钾溶于火棉胶后马上涂布在干净的玻璃上，装入照相机曝光，经显影、定影后得到一张玻璃底片。火棉胶调制后须立刻使用，干了以后就不再感光，所以这种摄影法称为湿版法。湿版法操作虽然麻烦，但成本低，仅为银版法的 1/12，曝光比银版法快，影像清晰度也高，玻璃底片又可以大量印制照片。

湿版照片的制作过程看似轻松随意，其实摄影师在摸索工艺流程的时候，十分艰苦，万分谨慎。高精度的天平和各种计量器、温度计时刻放在手边。暗房兼配药室里，书架上

面排满了大大小小的药瓶和量杯。之所以在实验湿版的各种配方，以及在摄影和制作时极度小心谨慎，除了工艺复杂、极易失手之外，更主要的是湿版摄影离不开火棉胶，有时也少不了氰化钾，甚至难免要与硝化棉打交道，这些都是极端危险的化学药品。从这一点来看，湿版摄影师简直就是坐在火药箱上照相。

在摄影发展史上，19 世纪的摄影师几乎每一个都是化学家和物理学家。从硝化棉到硝酸甘油，产生了著名的炸药专家阿尔弗雷德·伯恩哈德·诺贝尔，现在全世界的军火工业和爆破技术都得益于诺贝尔先生的发明。而从硝化棉到火棉胶，则产生了湿版摄影。

2）湿版摄影的应用领域

罗杰·芬顿（见图 2.15）、马修·布雷迪将湿版摄影术用于拍摄克里米亚战争和美国南北战争，让民众了解到战争的毁灭性。火棉胶在湿版摄影的玻璃片上，既记录了牺牲者的魅影，又记录了摄影为人类救死扶伤、救赎灵魂的造福之路。

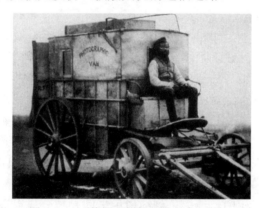

图 2.15 《芬顿和他的照相马车》佚名

湿版火棉胶玻璃板摄影法，可以摆脱菲林厂家涨价断货的束缚以及大幅底片的平整度困扰，如宝丽来不再生产一次成像耗材之后，宝丽来机器都成了聋子的耳朵。时至今日，在电子及数码影像充斥、滥发之下，湿版火棉胶摄影法的独特艺术性弥足珍贵，在摄影艺术中更见崇高不朽的地位。该工艺兼具达盖尔法的精细和卡罗法的方便复制，从 1850—1880 年，这项技术在摄影行业中独领风骚 30 年。

这 30 年湿版摄影一直统治着摄影界。在此期间，肖像摄影艺术得以迅猛发展。直到 19 世纪 70 年代，火棉胶湿版法才受到玻璃干版的竞争，并在 1880 年前后被工业生产的溴化银干片所取代。现在所使用的摄影方式，无论是胶片还是数码，可以说都传承自 19 世纪的湿版摄影法。

3. 铂金印相法

1）铂金印相法的诞生

摄影史上德国化学家费迪南德·盖伦是第一个记录铂盐在阳光下会发生化学反应的人。之后在无数的科学家、摄影家的研究下，铂金印相被一步步推进。直到 1859 年，苏格兰摄影协会的创始人之一博耐特经过一系列的实验，在配方中加入了钯，制成了世界上第一张钯盐照片，人们把这种方法叫做铂钯印相。博耐特还举办了世界上第一个铂金印相作品

展览。

到1873年，英国人威廉·韦利斯（William Willis，1843—1923）是最后的成功者，他一直执着地寻找能够永久保存影像的方法，终于他通过使用草酸钾显影以减少照片上的亚铁盐而获得了长久保存照片的方法，这一年被确定为铂金印相法诞生年。

铂金印相技术由英国人威廉·韦利斯发明，并申请了专利。铂金印相在问世之后就受到了极大的关注，在1920年之前，它都被广泛应用制作。但由于第一次世界大战，原材料铂的价格极具上涨，这一传统印相技术被成本低廉、制作简便的银盐印相技术所取代，铂金印相不得不走向了末路。在美国大师级人物欧文·佩恩（Irving Penn，1917—2009）的反复实验下，从1960年开始花费了10年，终于在1970年发布了铂金印相的作品，重现了铂金印相。到今天，铂金印相作品又再次受到人们的关注。铂这一金属的稳定性和持久性都非常高，一幅铂金印相作品，可以保存500~1000年不褪色，非常适宜制作收藏级作品。

2）铂金影像制作过程

铂金印相是众多古典手工印相工艺中的一种，它以铂系金属为主要感光材料，用接触印相的方法在日光或者紫外线下晒制图片。铂金印相宽广的影调和影像的永恒性主要取决于铂金印相要用到的金属铂，铂是一种稀有贵金属元素，化学性质非常稳定，用铂金印相法晒印的铂金作品不仅具有绝对的永久性，还有独特的质感。其影像具有浓郁的黑色，大幅度的影调层次，在各种光线下都能够很好地表达客观物象的质感、影纹和层次。

相比明胶银盐制作，铂金印相效果与众不同。银盐制作表面光滑，而铂金印相则有磨砂的质感，因为乳液是嵌入到纸张中，而不是浮在纸表面。铂金印相从黑到白的色调梯度远大于银盐片子的色调梯度。铂金印相的反差更加循序渐进、自然柔和，而大多数银盐片子感觉很突然。在铂金印相中，纯黑色到纯白色之间是被分成很多层梯度的。它会让人们看片子时，觉得有更多的层次感，片子也更细腻、丰富。铂金印相的色调范围非常广。铂金印相色彩范围，可以从清爽的、淡淡的紫黑色到褐色和暖黑色，甚至是非常暖的褐色之间变化。铂金在乳剂中的比例、显影剂的选择、显影剂的温度控制，都影响着最终铂金照片的颜色。

3）铂金印相的应用领域

自从1880年之后，铂金印相被广泛地接受和应用，无数的摄影大师选择铂金印相，以期望自己的作品能够长久地保存下来。美国现代摄影之父阿尔弗雷德·斯蒂格里茨、英国摄影家彼得·亨利·爱默生等都留下了许多优秀的铂金印相作品。

到19世纪末，铂金印相可以说占据了当时的主流印相工艺地位。21世纪的今天，又再一次诞生了凭借铂金印相制作的新作品。铂金印相作品浓郁的色调，丰富且细腻的层次，以及极其完美的细节表现，使得摄影师的创作真正成了永恒的瞬间。

铂金印相（见图2.16）所有的程序都是手工调制和涂层，因此没有完全相同的两张铂金照片。对于同一张负片的两个版本，都认为是绝版。有的人喜欢在照片上留下刷子的痕迹，有的人喜欢把照片的边缘处理得很干净，或是偶然有几张带着刷子印迹的铂金照片，这就是这位艺术家的标记。

图 2.16 《树》梁艺

2.2 数字摄影艺术

2.2.1 数字摄影艺术的诞生

在传统摄影 180 年的历史进程中,随着科学技术的发展进步,新型照相机不断问世,各种型号与款式繁多的精密照相机琳琅满目,令人目不暇接。传统照相机功能再完善,也万变不离其宗,即照相机都采用化学感光材料胶卷(或胶片)来记录影像,采用化学药液进行冲洗、印放来再现影像。

拍摄、冲洗、印放这一传统的摄影体系,在 1981 年终于被打破了。日本索尼(SONY)公司推出了型号为 MAVICA(Magnetic Video Camera)全新体系的照相机——磁录照相机,又称为磁录视频照相机、磁盘照相机、静态视频照相机等。

磁录照相机不是用化学感光材料来记录影像,是用磁盘记录影像。磁录照相机通过光学系统,把成像投射到光电荷耦合器件(CCD)上的每一单元,将其转换成电子信号记录、储存在磁性介质上,即完成影像的光磁信号转换,同时调制成电视信号 NTSC 制或 PAL 制。要再现影像则是通过磁信号转换成光信号的过程,使其再现所记录的影像。由于这种磁录照相机最后记录的是电视信号形成的画面,因此,其画面质量也就受到电视制式的限制了。在电视制式中,NTSC 制的一帧画面只有 525 线;PAL 制的一帧画面也只有 625 线。这种画面的解像力,便大大不如常规胶片了。常规胶片的解像力可达 100 线每毫米,135 胶卷的画面大小为 24mm×36mm,一帧画面可达 2400 线,4~5 倍于电视影像的解像力。

一次装入照相机的标准磁盘 25 幅以帧方式或 50 幅以场方式记录的影像。这两种记录方式的差别在于帧具有多于场两倍的信息量,因而帧画面再现的影像质量(如清晰度、细部表现、层次等)要高于场画面再现的影像质量。如对已拍摄的画面不满意,可抹掉重新拍摄。磁盘上记录的影像可在普通电视机上播放,也可以从配套的扩印机扩印出彩色照片;可通过线路传递影像,将磁盘上的影像转录到通常的录像带上。

1990 年,第一架柯达数字照相机问世。数字照相机又称数码照相机,是在磁录照相机的基础上发展而来的。数码照相机与磁录照相机的区别在于储存影像的原理不同:磁录照

相机是将所记录的影像储存在磁性介质上；数码照相机是将所记录影像的电子信号直接转换成一组数字信号储存起来。

无论是磁录照相机，还是数码照相机，光学成像系统与传统照相机基本相同，不同之处在于记录、储存影像的原理不同。传统照相机使用胶卷（或胶片）来记录影像，并完成储存影像的任务；数码照相机、磁录照相机是用感光元件来记录影像，如光电荷耦合器件（CCD）和互补金属氧化物半导体（CMOS）等，磁录照相机是将所记录的影像储存在磁性介质上，数码照相机是将所记录的影像储存在内存或外置存储卡上。数码照相机的成像质量与所使用的感光元件的结构与性能有密切关系，采用性能先进感光元件的数码照相机，记录的影像质量已达到甚至超过传统120胶片的成像质量了。

2.2.2　数字摄影艺术的体系

典型的数字摄影是指用数码照相机拍摄，利用计算机进行加工处理，再用打印设备打印出照片的新型摄影方式，以用数码照相机拍摄为其特征。第一台数码照相机的问世，标志着与传统摄影相抗衡的、新的摄影形式——数字摄影的开始。数字摄影是计算机发展到一定阶段的产物，是对传统摄影体系的一场革命。传统的摄影体系是由拍摄、冲洗与印放三大部分组成的；数字摄影体系则演变为输入、处理与输出三大部分。随着数字科技的迅猛发展，数字摄影也大有异军突起之势，其庞大的数字摄影艺术体系已建立并完善起来（见图2.17）。

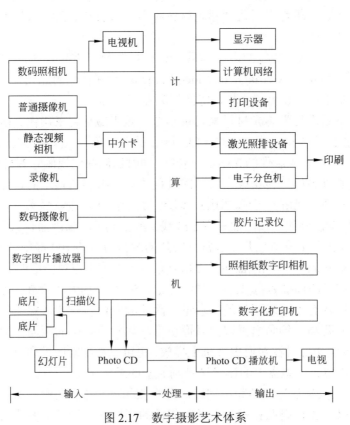

图2.17　数字摄影艺术体系

目前，世界上许多公司都正在研制、开发数字摄影体系中各种各样的设备，并不断地推出新的型号、款式，功能越来越完善，性能越来越优良。

2.2.3 数字摄影艺术的特征

1．不用胶卷拍摄，无需暗环境

数码照相机拍摄不用胶卷（或胶片），而是用感光元件（CCD、CMOS 等）芯片感光，将光信号变为电信号，然后再进行模-数转换后记录于 CF 卡、快速闪存 SD 卡等各类存储器上，储存在各类存储器上的数字影像文件可随时调入计算机进行处理，而整个信息传递、加工，直至得到照片的全过程，都无须在暗环境中进行。

2．无化学冲洗，不对环境造成污染

典型的数字摄影过程，无需化学冲洗，除了利用喷墨打印机打印照片时，需用液体的墨水外，在得到照片的其他过程中，都不用任何药液，是名副其实的干法操作，且整个加工处理中，不释放任何对环境造成污染的化学药液，不放出任何有害气体。

3．处理影像快捷、多样、精确、无耗

数字摄影是利用计算机对所拍摄的影像文件进行处理、加工，这与传统摄影的照片加工、处理相比，具有快捷、多样化、精确、无耗的特点。

（1）快捷。处理影像快捷，体现在可以在非常短的时间内，用计算机完成非常复杂的加工、处理过程，只需操作键盘、移动鼠标就可以进行任意地处理。在传统摄影的照片制作过程中，遇到较复杂技法制作时，有时要花几天时间，才能完成。而在计算机上，可瞬间完成，轻而易举地创造出美妙无比、精彩绝伦的画面。

（2）多样。处理影像多样化，体现在有若干加工技法，可对影像进行随心所欲地处理、加工，可得到多种多样的效果。既可模拟传统暗房技法中所采用的特技处理，又能进行更多的独有的特殊制作。

（3）精确。计算机对数字影像的处理、加工，可精确到对数字影像文件中一个像素的数值，进行增减、调整，是定量化的处理，处理精度相当高，是传统暗房技法处理所望尘莫及的。

（4）无耗。数字影像处理更为独特的是任何处理过程都无须耗费任何材料。处理结果如感觉不理想或发生某些错误，都可方便地还原，再重新制作，直至得到满意的结果为止。而在传统摄影照片的加工过程中，每一次处理都会消耗大量感光材料、药液、时间和精力，操作错误或效果不佳也都难以挽回。

4．高质量快速远距离传输影像

在数字摄影技术出现之前，想让远方的朋友或家人看到照片，一般采用两种方式：一是将照片邮递或托人捎带；二是采用传真机进行传输。这两种方式都不理想，第一种方式费时、费事，有时甚至会遗失、损伤照片；第二种方式难以恢复出照片的高像素画质。发

展到今天的数字摄影技术就完全解决了以往的不便，采用数字摄影方式捕获的影像或扫描数字影像输入计算机中，就可通过网络立即传输到任何与网络连接的计算机中或是有 WiFi 的终端。这样，无论多么遥远的朋友和家人，都很容易地看到具有即时性、高保真性、高像素画质的影像。此特长给新闻摄影记者的工作带来了极大便利，使新闻摄影犹如长了翅膀一样，已广泛应用于各行各业。

随着互联网和其他电子媒介等新媒体的出现，人与人之间交流的时空距离骤然缩短，整个世界紧缩成一个"村落"。"地球村"一词开始频繁出现，人们交往方式以及人的社会和文化形态发生重大变化。

2.2.4 数字摄影艺术的应用与发展

1. 数字摄影艺术的应用

数字摄影是一种新的影像记录和传输方式，使摄影成为更为方便的一种图像生成技术。随着数字时代的到来，数字化技术在为摄影技术的发展提供新的艺术创造手段，摄影的艺术理念和作品形态的重大革命也基本都由技术的进步而引发。传统摄影是数字摄影的基石，数字技术的应用极大程度上拓展了摄影的自由表现空间。

随着科技的飞速发展，数字摄影技术的出现为摄影艺术注入了新的活力。数字摄影以其方便、快捷、直观、成本低等优点，为人们的数字化生活方式带来了前所未有的便捷与乐趣，受到大众的喜爱。目前，数字摄影技术也开始广泛应用于社会生活的方方面面。

1）数字摄影艺术语言的形成和特征

语言作为沟通与交流的符号，有着一套约定俗成的符号标准、符号意义以及表达方式。摄影艺术也是如此，摄影艺术语言通过特定的符号显示出意义，摄影视觉艺术语言其实就是艺术视觉符号。脱离了符号的语言，其实没有任何的内涵与意义。摄影艺术语言表达观念、传达意义以及抒发情感，其实都是通过符号学的体系来实现的。摄影艺术语言的表现，主要是借助摄影的方式来传递思想、表达观念，摄影图像中的所有视觉元素以及构成规则，包括摄影创作者内心的感受与主观情感等共同构成了摄影艺术的语言。

数字摄影图像创意化，数字摄影体现了数字化的技术之美。数字摄影艺术作品所呈现出来的视觉艺术语言均是数字化的，数字化摄影技术为图像的精致呈现、宏观效果、微观效果处理提供了技术支撑，图像变形组接的随意性、色彩处理的丰富性等，无不体现了数字摄影艺术语言的审美特征。数字技术使图像的构造与创意构思变得灵活多变，数字摄影艺术语言与图像的组合均是摄影艺术语言创意的表现。数字摄影艺术语言与平面设计的结合，塑造了完美的视觉传达。数字摄影图像后期制作手段丰富，充分地利用了数字摄影艺术语言，体现了画面与图像的美学魅力与审美内涵。此外，数字摄影艺术语言的特征还表现在其表现形式的多元化。

2）数字摄影艺术语言的发展

数字化条件下，摄影、绘画、设计、动画等图像艺术都受到数字技术很大影响。摄影在其中是先行者，受到数字技术的影响相对更大。对于摄影来说，数字技术的应用无异于一次革命性的浪潮，这个浪潮首先促使了摄影器材、设备和技术的更新，进而对摄影思想、

摄影理念等诸多方面都产生了深远的影响。数字技术给现代摄影技术环节和工作流程带来的革新，数字技术和摄影数字化对摄影人群划分、摄影作品传播、交流和评判体系都产生影响。

传统摄影下商业广告、出版等行业的印刷制版流程中，字体、图像都需要整合设计处理。此外，通过借助计算机软件的数字合成技术，可以轻而易举地达到极佳的效果。一幅数字化的图片，其实就是一个可编辑的数据文件，可以随意地进行无限次复制，通过计算机网络进行传输，而不用担心失真的问题。这是传统摄影无法实现的。

在摄影作品拍摄前、拍摄过程中以及图像的后期处理等方面，摄影创作者均可以根据自己的意愿进行创作，并且拍摄前的预想与后期处理相互照应，尤其是数字化技术为图像的后期处理提供了丰富的手段与方法，图像的后期处理已经成为摄影艺术语言表现的重要形式。另外，数字摄影艺术语言还可以与绘画艺术、装置造景等艺术完美融合，能够极大地丰富数字摄影艺术语言的表现形式，呈现出完美的视觉艺术效果。

3）数字摄影改变人们的生活方式

数字摄影技术与传统摄影技术相比，具有无可比拟的优势。数字摄影设备的强大功能和方便性也是传统胶卷照相机无法比拟的，更是不可能实现的。数字摄影技术的数据中下载的图片可以随心所欲地加以处理，可以很容易地在计算机系统中进行任意的复制、传输和修改，并且依托计算机软件具备的强大图像编辑和处理能力，实现多功能全方位的创意设计和特技处理，充分发挥人的想象力和创造力，《黑猩猩大闹图书馆》（见图 2.18）就是摄影师用后期制作发挥想象实现精彩创意的经典制作。而且，这种存储卡是可以反复使用的，从而大大节约了成本。数字摄影设备的强大功能和方便性也是传统胶卷照相机无法比拟的。而专业的单反数码照相机的镜头可以随时根据拍摄的需要进行调换，在性能上的表现也很出色。另外，一些更高层次的照相机更配备了数码后备，从而使成像的质量达到难以企及的高度。

图 2.18　《黑猩猩大闹图书馆》

数字摄影设备不断更新，数字图像处理系统也逐渐趋于完善。随着数字摄影技术的进

一步发展,将更深入地影响和改变原始纸质档案的存储方式,使档案数字化技术更加完善,为数字档案馆数据使用起到积极的作用。数字摄影技术的日益普及,使人们的生活也因此得以改变,无论是从生活方式还是娱乐方式。数字摄影对人们日常生活、娱乐等产生了难以估量的革命性影响。

2. 数字摄影艺术的发展

摄影技术的出现,使人们能够轻易地获得更加真实的图像,它将绘画的烦琐工程瞬间简化,在失真度最小的前提下很大程度上提高了图像的传播速度。数码摄影技术的出现绝非偶然,它是电子技术、照相技术、通信技术及电子计算机技术发展到一定阶段的产物。如今数字影像技术的迅猛发展。绘画、摄影、动画、动态影像、平面设计、雕塑甚至行为艺术、观念艺术在数字时代背景下,学科门类的界限已经日渐模糊。它们互为素材、相互借鉴、相互启发。或许,在不久的将来视觉艺术将被数字化一统整合成为一个新的综合性的艺术门类。

虽然数字科技发展迅猛,数字摄影在一定的时期内,还不能完全取代传统摄影,在相当长的时间里,数字摄影和传统摄影会共存。数码影像目前对影像质量的追求目标,还基本是一步一步追赶传统银盐影像的阶段,先是达到并超越了135胶片,目前接近120胶片中画幅的水平。获取图像的质量接近甚至全面超过大画幅胶片影像水平,同时保持高度的便捷性仍需时间。

数字摄影在新闻摄影、商业摄影、航空摄影、水下摄影、旅游摄影等领域都得到了广泛的应用。尤其在旅游摄影领域的应用,推动了地方经济的快速发展。摄影经济已经逐步显现,摄影带动、促进经济快速发展已经成为不争的事实。

2.3 本章小结

本章对传统摄影艺术和数字摄影艺术的简史、流派、体系、特征和应用进行全面介绍,并结合代表人物及其经典摄影作品对摄影艺术脉络进行探讨。把握两种摄影艺术的体系、特征,以便更好地应用。

习 题 2

一、简答题

1. 简述传统摄影的简史。
2. 简述绘画性摄影时代的代表人物及其经典作品。
3. 简述纪实性摄影时代的代表人物及其经典作品。
4. 简述传统摄影艺术的体系。
5. 传统摄影艺术的特征有哪些?

6. 简述数字摄影艺术的体系。
7. 数字摄影艺术的特征有哪些?

二、思考题

1. 传统摄影艺术在数字时代的应用。
2. 数字摄影艺术的应用与发展。

第 3 章 摄影艺术的技术与技巧

本章学习目标

- 掌握摄影艺术的曝光技术和景深原理。
- 掌握摄影艺术的追随、变焦、多次曝光和接片拍摄技巧。
- 了解摄影艺术的红外摄影。

3.1 曝 光 技 术

3.1.1 数码照相机

工欲善其事,必先利其器。也就是说要做好一件事,事先要做好准备工作。摄影器材是摄影艺术创作的物质基础,要学好摄影,首先应认识和了解摄影器材。

1. 数码照相机的种类

数码照相机通常分为 4 类:便携式(也称为卡片式)数码照相机、单反数码照相机、微单数码照相机和数码后背。

目前,卡片式数码照相机几乎被手机所取代。单反数码照相机(见图 3.1)是单镜头反光式取景数码照相机的简称。单镜头是指摄影曝光光路和取景光路共用一个镜头。没按快门前,这支镜头取景用;按下快门时,这支镜头摄影用(见图 3.2)。反光是指数码照相机机身内一块平面反光镜将两个光路分开,取景时反光镜落下,将镜头的光线反射到上面五棱镜,再到取景器;拍摄时反光镜快速抬起,光线照射到感光元件(CCD 或 CMOS)上。

图 3.1 单反数码照相机

这就是单反数码照相机,不像旁轴数码照相机或者双反数码照相机那样取景光路有独立镜头。微单数码照相机是介于卡片式数码照相机与单反数码照相机之间的一种数码照相机。微单包含两个意思:微——微型小巧;单——可更换式单镜头照相机。也就是表示这

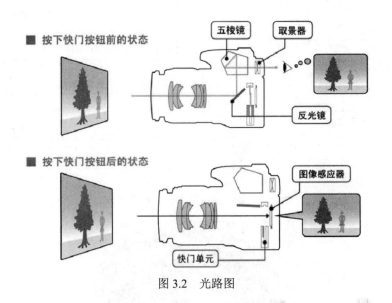

图 3.2 光路图

种数码照相机有小巧的体积和单反一般的画质。微型小巧又具有单反功能可换镜头的数码照相机称为微单数码照相机。

数码后背又称为数码机背,由图像传感器和数字处理系统等部分组成,与普通数码照相机相比,数码后背最大的不同在于没有镜头及快门等结构,只有加附于其他传统照相机机身上才能用于拍摄。通常加用于中画幅照相机或大画幅照相机上,可方便地使原本使用胶片的照相机也可以进行数字化拍摄。与单反数码照相机和便携式数码照相机相比,加用数码后背的照相机体积大、灵活性相对较差、价格高,但像素水平非常高,图像传感器的面积也非常大,成像效果极佳,这类产品主要运用在要求苛刻的商业摄影及广告摄影方面。

下面重点介绍单反数码照相机,了解并学会了使用单反数码照相机,卡片式数码照相机、微单数码照相机自然也就驾轻就熟了。

2. 数码照相机的工作原理和组成部分

1)数码照相机的工作原理

数码照相机的工作原理:光通过数码照相机的镜头,使感光元件(CCD 或 CMOS)经过光电转换,把被拍摄的人、景、物影像记录下来的过程。景物成像依靠镜头,曝光依靠快门和光圈,记录影像依靠感光元件(CCD 或 CMOS)。

2)数码照相机主要的组成部分(见图 3.3)

数码照相机主要是由机身、镜头、取景器(目镜或 LCD)和快门等组成。

(1)机身:机身内承载 CCD 或 CMOS(感光芯片)、ADC(模-数转换器)、DSP(数字信号处理器)、MCU(主控程序芯片)和 LCD(液晶显示器)等。

① CCD 或 CMOS:把光信号转换为电信号的感光元件(见图 3.4)。目前单反数码照相机都用 CMOS 作为芯片。感光元件上最小单位是像素,每个像素里面有个感光二极管。数码照相机的像素值是指感光元件上的像素总量。

② ADC:将连续的模拟电信号转换为离散的数字信号。

图 3.3　数码照相机主要的组成部分

图 3.4　感光芯片

③ DSP：经过高速运算处理，把数字信号转化为图像。
④ 影像编码压缩器：将得到的图像转换成 JPEG 或是 RAW 等压缩图片格式。
⑤ 影像存储器：固定式的内置存储器或是活动式的外置存储卡，用于保存影像。
⑥ MCU：指挥数码照相机各部分协同工作。
⑦ LCD：通过它来取景或是查看拍摄到的影像及其参数。
⑧ 输出接口：把拍摄好的影像输出给计算机、电视机、打印机或其他设备。
⑨ 电源：为数码照相机提供电能的电池或稳压电源。
（2）镜头：将光线会聚到感光元件（CCD 或 CMOS）上。
（3）取景器：观察被拍摄对象取景构图。
（4）快门：控制曝光时间的装置。

3. 曝光

曝光对于拍摄一张好的照片非常重要，因为手中的数码照相机所面对的自然界，是一个五彩缤纷、层次丰富、光线变化无穷的世界。要准确记录现实生活中富于变化的各类事物，就必须使数码照相机中的感光元件得到适当的光量照射。控制曝光的装置就是光圈和快门速度。数码照相机的曝光，按下快门，CCD 或 CMOS 等感光元件曝光，光信号转为电信号，快门关闭，阻塞光线。

曝光的定义，予以科学的解释就是光线的强度与光线所作用的时间相乘。定义中的光线的强度，是指感光元件受光线照射的强度，即照度（以 I 代表照度，单位是 lx）。定义中的光线所作用的时间，是指感光元件受光线照射的时间，即曝光时间（以 T 代表曝光时间，单位是 s）。曝光量的计算单位是 lx·s。以 E 代表曝光量，即可得到曝光公式为

$$E（曝光量）= I（照度）\times T（曝光时间）$$

数码照相机上感光元件曝光量的多少，就是由光圈和快门控制的。光圈的大小和快门的快慢可通过数码照相机机身上相应的调节盘调节。光圈开大或快门速度放慢，曝光量都会增加；光圈缩小或快门速度提高，曝光量都会减少。曝光量的控制就是调整光圈与快门的组合，光圈和快门配合控制感光元件上曝光量的多少。曝光结果有 3 种形式：曝光正确、曝光不足和曝光过度。曝光不足，可以开大光圈、也可以放慢快门速度；曝光过度，可以缩小光圈，也可以提高快门速度。

3.1.2 光圈与快门

1. 光圈

镜头是数码照相机非常重要的组成部件之一，它由凹凸透镜组、光圈和镜筒组成。光圈位于照相机镜头两个透镜片之间，由很薄的金属叶片组成，可以开大，可以缩小，光圈的收放可以改变进光孔径的大小。

光圈的大小用 F 系数来表示，如 F1.4、F2、F2.8、F4、F5.6、F8、F11、F16、F22 等。

$$F 系数 = f（镜头的焦距）/d（光孔直径）$$

F 系数是镜头的焦距与光孔直径的比值，F 系数数值越大，所对应的实际光孔直径越小；反之，F 系数数值越小，实际光孔直径越大。

如图 3.5 所示，这个镜头光圈全开，最大光圈 F1.4；这个镜头的光圈缩到最小，最小光圈 F22。每个镜头的最大光圈和最小光圈是不一样的。有的镜头有效口径 1∶2，最大光圈 F2，有的镜头有效口径 1∶4，最大光圈 F4。恒定光圈的变焦镜头佳能 16～35mm 的 1∶2.8，与非恒定光圈的变焦镜头佳能 24～85mm 的 1∶3.5～4.5，即 F2.8 代表镜头的最大光圈比 F3.5～F4.5 的大。镜头的最大光圈不一样，最小光圈可能也不一样，最小光圈有的 F22，有的 F32，再小就产生光的衍射现象，影响成像清晰度。传统技术型照相机上最小光圈有 F64。

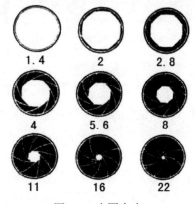

图 3.5 光圈大小

上面一组光圈数值 F1.4、F2、F2.8、F4、F5.6、F8、F11、F16、F22 相邻两档数值相

差 $\sqrt{2}$ 倍，曝光量相差 1 倍。F5.6 增加一倍曝光量 F4，增加两倍曝光量 F2.8；减少一档（整数档）曝光量，光圈调到 F8，减少两档（整数档）曝光量，光圈调到 F11，以此类推。光圈基本的作用是控制曝光量多少。实际上，数码照相机每相邻两档光圈相差 1/3EV（曝光量），如 F8→F9→F10→F11。

2. 快门

快门是数码照相机组成部件之一，是快门速度的简称，通过它的启闭机构来控制光线与 CCD、CMOS 等感光芯片感光时间的长短。曝光时间通常用快门启闭时间的分母 1、2、4、8、15、30、60、125、250、500、1000 等数字来表示，这是一种简化标记。1 代表 1s、2 代表 1/2s、4 代表 1/4s、……、1000 代表 1/1000s 等，即所标数值的倒数为实际快门启闭的时间。有的数码照相机快门速度的标记是快门实际开启的时间。

不同数码照相机的快门档位数不同，目前数码照相机的快门速度通常在 30～1/8000s。中速快门一般在 1/30～1/250s（见图 3.6），高速快门一般在 1/500s 以上（见图 3.7），慢门一般在 1/15s（见图 3.8）以下。有些数码照相机快门除了具有一般的速度档位外，还有 B 门、T 门，它们是供长时间曝光使用的。当使用 B 门时，按下快门即开启快门曝光，松开门则快门关闭，持续按下快门时间的长短，即为曝光时间；当使用 T 门时，按下快门按钮即开启快门曝光，松开门曝光仍然继续，曝光结束，需要再按一下快门。T 门更适合拍摄天体运动轨迹，这样需要几十分钟、甚至几小时曝光的摄影活动。有些数码照相机没有 T 门，只有 B 门。有 B 门再买一根快门线，曝光时可以锁住 B 门，曝光结束后释放 B 门，起到 T 门的作用。手持照相机使用比较慢速的快门，画面容易拍虚，如果使用了安全快门，是可以拍到清晰的画面的。

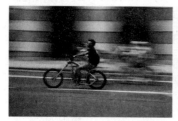
图 3.6 中速快门拍摄
（来源于网络）

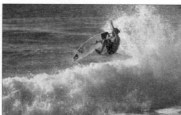
图 3.7 《夏威夷冲浪》胡亦霖

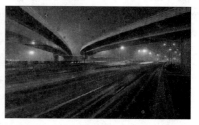
图 3.8 《公路交响曲》郑永康

安全快门有一个简单的计算方式

$$1 / 使用的镜头焦距 = 安全快门$$

如果使用 50mm 的镜头拍摄，能拍出清晰相片的安全快门就是 1/50s。如果使用了 200mm 的镜头，安全快门就要提高到 1/200s。

由此可知，使用焦距越短的镜头安全快门就比较低，但是长焦距的镜头所需要的安全快门就高许多。当然有的摄影师基本功好，可以持稳照相机的快门速度达到 1/4s，甚至 1/2s。

快门的基本作用是控制曝光时间。曝光时间短，减少曝光量，画面压暗；曝光时间长，增加曝光量，画面提亮。

3. 曝光组合

光圈：F2.8、F4、F5.6、F8、F11、F16、F22 等。

快门：1s、1/2s、1/4s、1/8s、1/15s、1/30s、1/60s、1/125s、1/250s、1/500s、1/1000s 等。

在某一光线下，数码照相机的光圈设置在 F8，快门速度设置为 1/125s 曝光，获得一定量的曝光量。如果曝光的画面比较暗或者说曝光不足，把光圈 F8 开大设置在 F5.6，或快门速度 1/125s 放慢为 1/60s，曝光量就会增加，提亮画面；相反，光圈 F8 再缩小设置在 F11，或快门速度提高为 1/250s，曝光量就会减少，压暗画面。在同样的光照条件下，光圈和快门的不同组合可以获得相同的曝光量。如 F8，1/125s；F5.6，1/250s；F11，1/60s，这 3 个组合获得的曝光量一样多。光圈开大一档，快门速度提高一档；光圈缩小一档，快门速度放慢一档。曝光量没有增加也没有减少。

以上 3 个组合，曝光量相同。以此类推，光圈开大两档 F4，快门速度提高两档 1/500s；光圈缩小两档 F16，快门速度放慢两档 1/30s，都会获得相同的曝光量。

以上五个组合，曝光量相同。也就是说，在同样的光照条件下，光圈和快门可以有多种组合，获得相同的曝光量。

3.1.3 感光度

感光元件上曝光量的多少由光圈与快门的配合获得，影响曝光量还有一个重要的客观因素就是感光度。在传统摄影中，感光度是由相应的国际标准 ISO 值来规定的。ISO 值越大，表明相对应的胶片光线敏感度越高，所需要的曝光量越少；反之亦然。数码照相机的 CCD 或 CMOS 与光线反应也有快慢的问题，就是感光度的设定，其值设置得越高，该感光元件与光线反应的越快、越敏感。数码照相机的感光度是一个菜单，可以在一定的范围内进行调整，只是不同型号的数码照相机的感光度调整范围大小不同。

感光度的计算公式为

$$S = 0.8/H \text{（}S \text{ 感光度，} H \text{ 为曝光量）}$$

式中，S 为感光度，H 为曝光量。感光度越高，对曝光量的要求就越少。换句话说，如果光圈和快门不变时，ISO 值越高，图片的曝光效果越亮。

ISO 值的大小也是分级表示的，如 ISO100、ISO200、ISO400、ISO800 等，其中 ISO200 的感光速度是 ISO100 的两倍，而 ISO200 的感光速度是 ISO400 的一半，以此类推。目前单反数码照相机感光度菜单：ISOAUTO、ISO100、ISO200、ISO400、ISO800、ISO1600、ISO3200、ISO6400、ISO12800 等，数值差一倍，感光速度差一倍，曝光量差一倍（见表 3.4）。同样的光照条件下，以下三个组合，曝光量相同。

- ISO100，F8，1/125s
- ISO200，F8，1/250s
- ISO400，F8，1/500s

如果拍摄环境的光线条件不是太好，如在光线较暗时拍摄运动的物体，可以将数码照相机的感光度调高，用高速快门来凝固某一瞬间，这样就不会出现因曝光时间过长，而导

致影像模糊的情况。数码照相机感光度设置在高感光度上，拍摄的照片放大时容易出现马赛克现象，即噪点，这一点与传统胶片类似。不同型号的数码照相机抗噪点能力不一样，有的数码照相机在暗弱光线下，感光度能使用到ISO800；有的数码照相机感光度能使用到ISO1600。数码照相机本身的感光度可改变，比起传统照相机，是有其应用价值的。在光圈和快门不变的情况下，ISO值越高，图片感光越亮。但鱼与熊掌往往不可兼得，值得注意的是低感光度的成像效果优于高感光度的效果。这是因为感光元件接收光线信号，将其转化为数字信号进行存储，同时在显示或输出时，再将数字信号转化为图像，这样一系列过程中会产生粗糙的噪点。而提高数码照相机的感光度拍摄，会使图像噪点更加明显，这也是一般不推荐使用数码照相机高感光度的原因。当光线充足时，一般不会过多考虑感光度，但对图片的质感有极高的要求时，可以尽量将数码照相机的ISO值设置为机身最低档位。

合理的选择数码照相机的感光度，会拍摄出更精美的影像，同时有效地降低数码影像的噪点。单反数码照相机使用了传统35mm单反数码照相机的机身，而这些机身都无例外地可以手动设定感光度。由于设定为不同的感光度，会得到不同的画面效果，要获得最佳拍摄效果，一定要恰到好处地设置好ISO值。想用高噪点表现画面效果另当别论。刚出场的数码照相机感光度都设定在自动，环境光线一弱，感光度自动升高，画质粗糙。因此，在曝光控制方面，切记对感光度要进行准确的设定。

在用数码照相机拍摄时，准确设定曝光量，还有两点需要特别注意：一是尽管绝大多数数码照相机有一定的感光度范围，然而，就在这一范围内，设置在不同的感光度上，得到画面效果亦不同。一般而言，用低感光度拍摄，比用高感光度拍摄有更好的效果，并且感光度越高，影像效果越差。二是在曝光量适合的前提下，采用不同的曝光时间拍摄，画面效果亦不同，一般曝光时间越短，画面效果越好。

总之，在使用数码照相机拍摄时，既要力求用较低的感光度拍摄，又要尽量缩短曝光时间。当在照度低的条件下拍摄时，要尽可能使用闪光灯，并尽量不要设置在高感光度上，长时间曝光。除非想用高感获得大噪点，如日本摄影家森山大道的作品（见图3.9），粗颗粒影像形成他创作的风格。

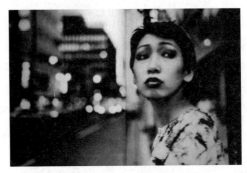

图3.9　森山大道的作品

3.1.4　测光原理及模式

数码照相机都有测光系统，为获得合适的曝光量提供光圈或快门速度的数值。

1. 测光原理

反射式测光就是测量被摄对象反射光的亮度。测光原理是以 18%的中灰色调再现被摄对象的测光亮度。18%的中灰正是日常生活场景中的平均光线值，如人们的肤色、绿颜色。使用手持测光表，在微妙的光照条件下，可以在被摄体前放置 18%灰度卡片。准确曝光并不等于正确曝光，或者说人们需要的曝光量。尤其是对于白色的、明亮的或黑色的、深暗的物体占主导地位的画面时，按测光表读数进行曝光，就会曝光不足或曝光过度。

测光模式通常会根据测光元件对摄影范围内测量区域进行分类，常见的有矩阵测光、点测光、中央重点平均测光和局部测光等。这些具有不同特性的测光模式，为拍摄者获取正确曝光量提供了保障。

2. 常用的测光模式

1）矩阵测光（或称为评价测光）

矩阵测光模式是目前最先进的智能化测光方式，它是将取景画面分割为若干个测光区域，每个区域独立测光后，再整体整合计算出一个曝光值。它模拟人脑，对拍摄中经常遇到的光照均匀问题进行一系列的判断，最终分析出曝光值量。使用这种测光模式，即使是对测光不熟悉的人，也能够拍摄出曝光较准确的图片。但这种测光模式多用在专业数码照相机上，它的测光准确度与照相机的处理能力和数据分析算法有紧密的联系。

2）点测光

点测光的产生是为了弥补矩阵测光模式的不足。需要对精准的小范围物体进行准确曝光时，可以使用点测光模式。一般情况，点测光的范围是以巡像器中的一个极小范围区域作为曝光基准点，大多数点测照相机的测光区域为 1%～3%，照相机根据这个较窄区域测得的光线作为曝光的依据。

点测光是一种相当准确的测光方式，带来的便利不言而喻。但对于摄影初学者来说，并不容易掌握。因为如何区别一个测光点，成为使用点测光的重要基础。如果选择了错误的测光点，拍出来的画面不是过曝就是欠曝，造成严重的曝光误差。一般情况下，按照摄影意图选择接近 18%中灰反射率的物体作为测光点。由于点测光只对很小的区域进行准确测光，区域外景物的明暗对测光无影响，所以测光精度很高。

在人像拍摄时，可以准确地对人物局部，如脸部、眼睛进行准确的曝光。同时，在微距摄影中应用点测光，也可以让微距部分曝光更加准确。

3）中央重点平均测光（或称为偏重中央重点测光）

多数情况下，需要准确曝光的被摄主体置于取景器的中间，这就要求测光要以中间的拍摄内容为主，其他为辅。因此，负责测光的感光元件会重点对中间部分进行测量，并与整体测光值进行分析。中间部分的测光数据占据分析的绝大比例，经过照相机处理器的分析得到测光数据。这种测光方式就是中央重点平均测光。几乎所有品牌的数码照相机都配备中央重点平均测光，因为它在大多数拍摄情况下是一种非常实用的测光模式。

使用中央重点平均测光模式进行测光，最为常用的是人像的拍摄。由于拍摄人像时，通常人物的脸部为表现主体，所以要求正确的曝光。尤其当人物与背景光度相差较大时，

中央重点平均测光的优势就表现出来了。

4）局部测光

局部测光模式是只对画面的一块区域进行测光，测光范围为3%～12%。局部测光模式适合一些光线比较复杂的场景，为了得到更为准确的曝光，局部测光模式可以对目标区域进行测光，从而令拍摄主体准确地曝光。

尤其在被摄主体与背景有着强烈明暗反差，同时被摄主体所占画面的比例不大时，运用这种测光模式是最合适的。像舞台拍摄、逆光拍摄等场景中，局部测光模式是合适的测光模式。

数码照相机的中央重点与点测光方式与传统照相机的原理是一样的，当使用以上模式时，在LCD屏上也会有相应大小不同的目标指示框显示，引导使用者正确测光。

在不同情况下选择不同的测光模式，当然，也可使用一种测光模式，根据实际情况做相应的曝光补偿。

3.1.5　包围式曝光

包围式（bracketing）曝光是数码照相机的一种高级功能。通过不同的曝光组合连续拍摄多张照片，以达到摄影者满意的效果。包围式曝光就是按下快门时，照相机不是只拍摄一张照片，而是以不同的曝光组合连续拍摄多张照片，从而保证总能有一张符合摄影者的曝光要求。

使用包围式曝光需要先设定为包围式曝光模式，拍摄时像平常一样拍摄即可。包围式曝光一般使用于静止或慢速移动的拍摄对象，因为要连续拍摄多张，很难捕捉动体的最佳拍摄时机。

3.2　景深原理

3.2.1　景深与镜头的种类

1. 景深的概念

景深是指照相机镜头聚焦于某景物时，在该景物的前后，形成一段较为清晰的影像范围，纵深的清晰距离称为景深。景深大，景物这种纵深的清晰距离就大；景深小，景物这种纵深的清晰距离就小。景深大小拍摄时按照创意是可以控制的。图3.10拍摄的是教堂，画面焦点上的主体教堂是清晰的，前景的座椅也在景深范围内较为清楚，这张作品的景深是大的；另一幅图3.11，太阳岛雪雕园拍摄的雪雕比赛，焦点在聚精会神创作的人物脸上，背景的树和树枝是虚化的，这张作品用小景深效果很好地突出主体人物。

2. 镜头的种类

镜头的主要作用就是成像，镜头质量非常重要，它的解像力决定数码照相机获取影像质量的高低。数码照相机镜头有以下3种：定焦镜头、变焦镜头和特殊镜头。

图 3.10 《教堂》胡晶

图 3.11 《创作》胡晶

1）定焦镜头

定焦镜头是指焦距固定不变的镜头。按照焦距的数值，定焦镜头分为标准镜头、广角镜头、长焦镜头 3 类；传统照相机的标准镜头是指焦距与所使胶片幅面对角线长度相等（或接近）的镜头；数码照相机的标准镜头是指焦距与感光芯片的对角线长度相同（或相近）的镜头。不同的数码照相机，感光芯片的大小不同，标准镜头的焦距差别很大。在不少轻便卡片式数码照相机上，焦距在 8mm（1/3 英寸）左右的镜头即为标准镜头；而在某些专业数码照相机上，标准镜头的焦距可达 35mm，这与传统 135 照相机标准镜头的焦距（40～60mm）已相差无几。传统 135 照相机使用的胶卷，画幅面积 24mm×36mm，对角线长约 43mm。135 单反数码照相机的感光元件大小接近或等于 24mm×36mm 称为全画幅数码照相机，全画幅数码照相机焦距为（40～60mm）的镜头都是标准镜头。比全画幅小的 H 型、C 型或半幅感光元件的 135 单反数码照相机镜头的焦距相当于被延长，需要乘以系数（见图 3.12）。（注：1 英寸=2.54 厘米）

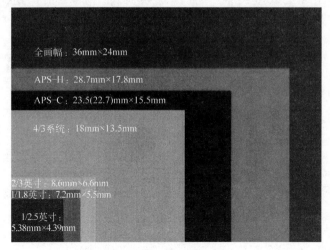

图 3.12　感光元件大小

标准镜头的视角与人眼视角 53º 最为接近，所摄画面影像的透视效果，与人眼看实际景物的透视效果最为接近，看上去真实、自然。

传统照相机广角镜头是指焦距是标准镜头焦距 1/2 或 1/3 长的镜头，焦距小于 40mm 的镜头，都属于广角镜头；数码照相机的广角镜头是指焦距比感光芯片的对角线长度短得多的镜头，要根据感光芯片的具体尺寸来决定。135 单反全画幅数码照相机的广角镜头焦距：35mm、28mm、24mm 等。广角镜头的视角比人眼视角大，在 60º～135º，当视角超过 100º 时称为超广角镜头。广角镜头拍摄出来的影像变小，拍摄范围变大，近距离摄影近大远小，增强透视效果，标准镜头无法拍全的场面可用广角镜头。但广角镜头在过近距离拍摄人像，会使人物严重变形，因此拍摄人物头像、半身像时不宜用广角镜头。大多数轻便的数码照相机或是手机所内置的镜头都为广角镜头。如图 3.13 所示，船离广角镜头近被夸张比较大，大小比例跟人眼看到的不一样。这幅作品恰恰利用这种变形表达主题。

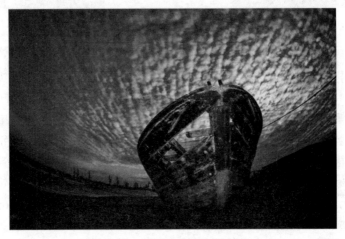

图 3.13 《船》（来源于网络）

对 135 照相机来说，焦距在 16mm 以下，视角在 180º 左右的这种极端的超广角镜头，称为鱼眼镜头。图 3.14 是 20 世纪 80 年代获金奖的摄影作品《拥挤的地球》，作者利用鱼眼镜头拍摄呈球形，是器材作画的佳作。

图 3.14 《拥挤的地球》郑学清

传统照相机长焦镜头是指焦距是标准镜头焦距 2～6 倍的镜头；数码照相机的长焦镜头是指焦距比感光芯片的对角线长得多的镜头。135 单反全画幅数码照相机使用的中长焦距的镜头 85mm、135mm、200mm 等。视角比人眼视角小，能将远处的物体拽过来充满画面拍摄，小的物体拍得较大，感觉近了。适合拍摄难以接近或有危险的场面，如球赛、动物、爆炸等。长焦镜头还有缩小透视、压缩空间的特点。拍摄人物或动物时，一般都用中焦或长焦镜头。图 3.15《虎视眈眈》是作者在牡丹江横道河子拍摄的。用 70～200mm 的镜头还加 2 倍的增距镜拍摄的。老虎的脸、眼睛是清晰的，老虎屁股及背景都是虚的。图 3.16《温情》是作者在非洲拍摄的野生动物。

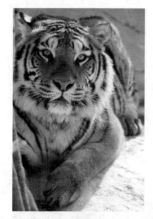

图 3.15　《虎视眈眈》胡晶

图 3.16　《温情》罗红

2）变焦镜头

变焦镜头的焦距可以在较大范围内进行变化，在拍摄距离不变的情况下，能在较大幅度内调节拍摄成像比例及透视。因此，一只变焦镜头可起到若干只不同焦距定焦镜头的作用。正因为变焦镜头有许多优点，现在大多数数码照相机都采用了变焦镜头，而且所用变焦镜头的变焦比越来越大；变焦范围越来越广；质量越来越高，不少变焦镜头的质量已与定焦镜头的成像质量相差无几。

有的单反数码照相机采用变焦镜头的短焦距可达到 8mm，有的超长焦距可达到 1700mm。变焦镜头的变焦有手动变焦和电动变焦两种形式，在轻便的数码照相机上的变焦镜头几乎都采用电动变焦，单反数码照相机上的变焦一般为手动变焦，手动变焦有单环推拉式和双环转动式两种。

3）特殊镜头

常用的特殊镜头有微距镜头、透视调整镜头和柔焦镜头等。微距镜头又称为巨像镜头，普通镜头在较近的距离上是无法清晰成像的，因此在拍摄昆虫、植物的花果、较小的饰物等，可以使用微距镜头，能获得高倍率的放大影像；透视调整镜头具有校正拍摄透视功能，主要用于建筑摄影，可有效解决仰拍时建筑物变形、会聚、有倾斜感的问题；柔焦镜头是一种能使影像产生轻度虚化的镜头，主要用于人像和风景摄影。柔焦镜头的柔焦效果与通常镜头聚焦不实的效果是不同的，它产生一种双重影像，一个清晰的实像与一个焦点不准的虚像，两者重合而成。

3.2.2　影响景深的三个因素

1. 镜头的光圈

光圈有一个重要的作用——影响景深大小。镜头的光圈大小与景深成反比。光圈开得越大，景深就越小；光圈缩得越小，景深就越大。这里 F8 小光圈的景深大于 F4 大光圈时的景深。

2. 镜头的焦距

镜头的焦距与景深成反比，在拍摄同一景物时，在光圈大小相同情况下，镜头的焦距越长，景深越小；镜头的焦距越短，景深就越大。

其他条件一样的情况下：焦距 200mm 镜头，其景深小于焦距 28mm 的镜头的景深。人像 220L 镜头号称空气切割机，景深极小，拍人像脸部大特写眼睛清晰，耳朵都是虚的。如图 3.17 所示，用 220L 镜头拍摄人像侧面全景，背景虚化很漂亮。景深越小拍摄时越要注意不能跑焦。图 3.18 是作者在肇东市五站镇苏萌园林拍摄的，用广角景深相对比较大。

图 3.17　《岁月静好》孟庆丰

图 3.18　《追梦路上》胡晶

3. 摄距

摄距是指镜头透镜组中心与被摄主体的距离。摄距与景深成正比。摄距越远，景深越大；摄距越近，景深越小。其他条件都一样的情况：摄距为 5m 时的景深大于摄距为 1m 时的景深。

在摄影创作时，影响景深大小就是这三个因素综合的效果，如果要获得比较大景深效果的作品，用 F8、F11、F16、F22、F32 这样的小光圈，用 35mm、28mm、24mm 这样的短焦距镜头，离被摄对象尽可能远一些，获得相对比较大景深效果的照片；如果要获得比较小景深效果的作品，用 F4、F2.8、F2、F1.4 这样的大光圈，用 105mm、135mm、200mm、500mm 这样的中长焦距镜头，离被摄对象尽可能近一些，获得相对比较小景深效果的照片。

拍风景作品往往需要使用大景深效果，从前到后的景物都清楚；拍人物和野生动物作

品往往需要使用小景深效果表现，主体人物或动物是清晰的，前后景物虚掉。按创意表达需要，拍摄时利用景深原理可以控制画面的虚实效果。20 世纪摄影巨匠韦斯顿、亚当斯成立 F64 小组，F64 就是技术型照相机上才有的最小光圈，他们的艺术主张就是使用最小的光圈，使作品获得极大的景深。韦斯顿拍摄的《伍德劳恩种植园》，亚当斯拍摄的《从曼扎拿看威廉森山》。前面的景物是清楚的，后面的景物也是清楚的，景深极大，从前到后景物都在景深范围内。

3.3 快门速度变化

3.3.1 高速快门

摄影是人类的第三只眼睛，它不仅能看到人眼能看到的客观景象，也能揭示人眼看不到的世界，挖掘其中的审美和认识价值。为了弥补人眼的局限性，人们发明各种摄影器具并尝试各种方法来探索人们未知的世界。自摄影发明之初，人们就一直为能够抓取瞬间影像而努力着。由于当时感光材料的灵敏度很低，拍摄一张照片往往需要曝光数十分钟乃至几小时，如世界上第一幅实景照片《窗外景色》，曝光时间就长达 8 小时。那个时候，凡以秒计的摄影都可算得上高速了。

塔尔博特为了能够使运动的物体清晰成像，将《伦敦时报》的一小块版面贴在一个轮子上，让轮子在一个暗室里快速旋转。当轮子旋转时，塔尔博特利用来自莱顿电瓶（这是一种能聚集电荷的容器，就是现在的电容器的前身）的闪光（速度为 1/2000s），拍摄到了几平方厘米的清晰图像。直到麻省理工学院的哈罗德·艾杰顿教授发明了水银频闪观察器（被誉为频闪灯，使用频闪灯可达到百万分之一秒的曝光）后，人们才真正抓住了瞬间的影像。他拍摄的著名作品之一《牛奶皇冠》（见图 3.19），是世界高速摄影史上的巨作。牛奶滴下而溅起的皇冠有 24 个对称平衡的水珠柱，同时在液面上还浮现出清晰的倒影，浑然天成，无比动人。子弹打穿苹果、打穿扑克牌，高速摄影凝固人们肉眼看不到的瞬间。

随着摄影技术的发展，目前一些普通的 135 照相机已具有最高速度达 1/8000s 的焦平面快门，发光时间在 1/10 000s～1/25 000s 的小型电子闪光也比比皆是，人们可以轻松地摄取瞬间影像，随心所欲地进行摄影影像创作。2009 年，作为第 24 届世界大学生冬季运动会的随团记者，拍摄单板 U 形滑雪比赛（见图 3.20），应用的快门速度为 1/1250s。

3.3.2 慢门

在摄影艺术表现中，瞬间抓取强烈运动感的照片容易让人感受到局限和不满足，摄影曝光时间的解放促成了四面空间的活跃，长时间曝光能够把原来本不相干的事物联系起来，丰富了视觉感觉，使摄影艺术语言表现更进了一个层次。

日本摄影家杉本博司拍摄的影院系列作品，曝光时间长达 1 小时 40 分（见图 3.21 和图 3.22）。在《影院》系列中，电影院的内部修饰浮在半空，照片中央是电影屏幕，在渐度曝光中，屏幕上的活动虚影最终消解为一团亮光，形成一种幽暗、明亮的反差。反差之中对应着无与有的玄思：《影院》沿用经典的对称图式，荧幕作为主体，占据视觉中心，可是，

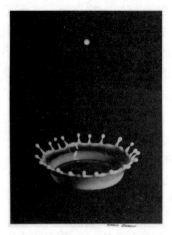
图 3.19　《牛奶皇冠》艾杰顿

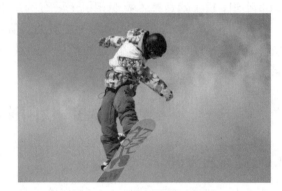
图 3.20　《单板比赛》赵刚

它迹近于无，盲界透视着无限深远的意义；而映衬于周围的剧院景观，时间镂刻，棱角分明，却是一种琐碎的有。杉本博司被称为哲学思想家，将东方哲学思想与西方文化主旨结合，有意识地利用艺术媒介摄影来传达一些他仔细思考的理念。

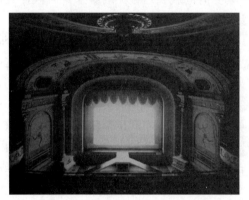
图 3.21　《影院》系列之一杉本博司

图 3.22　《影院》系列之二杉本博司

"一个晚上，当我在美国自然历史博物馆拍照片的时候，忽然有一个想法，我问我自己，如果把一整部电影在一张照片上拍摄出来会是什么样？我心里回答说，你会得到一张发光的帆布。为了能实现这个想法，我马上开始实验。一个下午我带着一架大画幅照相机来到东部一个很便宜的电影院，电影一开始，我就打开大光圈按下快门。两个小时后电影结束时我闭上光圈并在当天晚上把这张底片冲洗出来，我想象中的画面猛地呈现在我眼前。"这就是杉本博司著名摄影作品《影院》系列（1975—2001）创作灵感的来源。

杉本博司的《影院》系列，整组照片每一张画面的正中心都是一块方方正正的长方形，这块规整的长方形是一部完整电影的痕迹，是某段时间一种有形的记录，然而这些痕迹、这些时间，它们出现、存在、消失，最终化为一片空白。曾经热闹非凡的电影院，在一部电影终结时，当观众陆陆续续的散去，谈话声消失了，哭笑声消失了，脚步声消失了。静静的，唯一依然存在的是那播放过无数电影的屏幕，仍然残存一丝人体温度的座位和属于

影院建筑中的一切，它们见证了时间的流逝。每一件事物当他经历了时间的侵蚀，岁月的洗礼，它的身上就会承载无数的故事，而每一个故事都会或明显、或不明显地改变着事物的本身。而影院就是这样一个有着无数故事的地方，屏幕上或喜悦、或凄美的故事，屏幕下鸡毛蒜皮、喜怒哀乐的平凡故事，当你静静地坐在散场后的影院时，是否也听到了它们低声细语地诉说着那些故事。

大道至简，道、无、有三者之间关系密切。有无相生，有可以从无来，有最终当然也可以归到无，无之体可成有之用，万物之生成即在有、无之间不断变动，而道就在有、无之间永恒存在延续。杉本博司这组作品深刻地表达时间的概念和意义。

1. 针孔摄影

针孔摄影是一种古老的摄影术，其物理原理就是小孔成像原理，由我国春秋战国时期的墨子发现，并阐述于《墨经》中。针孔照相机没有镜头，取而代之的只是一个针孔，可以拍摄底片，最近也出现可以用 CCD 感光的针孔照相机了。每个人都可以轻松地利用盒子状的容器制作出一台针孔照相机，若是嫌麻烦，也可以利用手上的数码单反照相机来改装，拿掉镜头换上针孔即可。现在市场上也有许多现成的针孔照相机出售，最为人所知的就是 LOMO 出的 Diana+了。没有镜头意味着不用担心焦距或是失真的状况，或许还会得到意想不到的动态效果。针孔摄影（见图 3.23）的特点是曝光时间长，拍出的影像出现流动感和移动的痕迹，从而形成独特的魅力。针孔摄影的影像追求的目标不全是清晰，更多的是一种感觉。简单的器材结构，简单的拍摄方式，却带着复杂的可塑性，其变化随着想象力无穷蔓延。一个孔、一个暗箱加上承片或过片机构，就是一台影像制造机。不需要对焦，只要找准角度，控制好曝光时间，一切就宣告完成。

图 3.23　针孔摄影作品

2. 光绘摄影

1）光绘的概念

光绘也称为光绘摄影，是以光的绘画为创作手段的摄影作品，任何光源都可作为成像效果的一部分。利用照相机长时间曝光模式拍摄光源的移动轨迹，可充分发挥创造力在三维空间中用光画出任意图像。这是一种非常神奇的摄影体验，在某种意义上，它颠覆了传

统摄影的概念,给人以畅快淋漓地驾驭摄影的感觉。光绘摄影是指利用长时间曝光,在曝光过程中通过光源的变化创造特殊影像效果的一种摄影方法。广义的光绘是指利用可控光源选择性照亮被摄体的摄影方式,可以说任何一种摄影都是光绘;而狭义的光绘是指光源进入镜头,利用光源的移动轨迹绘制出不同的画面,即人们通常说的光刷。光刷又可分为两种:一种是光刷轨迹本身就是影像主体,在全黑的环境中拍摄,画面完全由人绘制;另一种是光刷的轨迹作为被摄主体的背景或前景,起到对主体进行烘托和陪衬的效果。光绘摄影更像是摄影光绘,毕竟绘的成分大一些,摄影只是记录的手段。

2) 光绘摄影工具

光绘摄影工具包括通用接头、导光板、黑白导光丝、光雕画笔等。

3) 拍摄前需要注意的问题

(1) 提前构思非常重要,如想表达什么、如何构图、光源种类、拍摄地点等。

(2) 多次试拍是必不可少的,尤其光源种类较多时,需要在曝光值上找到一个平衡点。

(3) 建议为照相机配备快门控制器,保证画面纯净度的同时也能节省人力。

(4) 光源最好开关方便,避免成像有多余拖影。

(5) 光绘者需穿深色衣物,最好是黑色或深蓝色,不要有明显的反光材料,模特可根据拍摄题材需要选择。

(6) 注意安全,准备器材前先照亮场地熟悉下,避免跌倒。

4) 光绘拍摄

多数光绘题材都是在黑暗环境中拍摄的,通常是在夜间室外或暗房条件下,环境光越暗拍摄效果越好。照相机用三脚架固定好,选好拍摄角度,用光源照亮想要拍摄的位置并手动对焦,调节以下参数试拍至理想曝光值。

(1) 快门:根据需要选择用 B 门或 T 门拍摄。

(2) 光圈:常用 F8~F22。

(3) ISO:常用 100~800。

5) 拍摄时需要注意的问题

(1) 正对照相机镜头写字,字要反着写。

(2) 让光源线条粗细尽可能保持一致,需要在移动过程中让光源发光部分一直正对照相机镜头,如果逐渐偏离镜头线条会越来越细,控制线条粗细是比较难掌握的,需要多练习。

(3) 不要让身体或其他物品挡住移动中的光源。

(4) 光绘时不要长时间原地不动,易留下残影。

(5) 定位可参照其他物体,如灌木丛、石头等。

1949 年,《生活》杂志著名摄影师和技术天才 Gjon Mili 在法国南部拜访了毕加索。他向毕加索展示了一些照片,上面是滑冰者穿着闪光的冰鞋在黑暗中做出各种跳跃动作,由此激发了毕加索的光绘灵感。图 3.24 这张著名的毕加索光绘作品,用手电或光笔在暗室中创作的。2015 级电编专业鲍文虎上摄影基础课时的外拍作业——一组光绘作品,其中一张如图 3.25 所示,用一个打蛋器里面装的火绵,然后打蛋器上系一根绳子,点燃了火绵之后甩。一组光绘讲述了两个人的浪漫相遇,唯美中透露神秘。

图 3.24 毕加索光绘作品

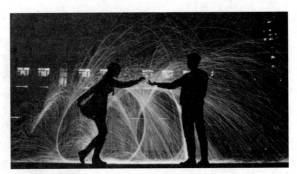
图 3.25 《校园恋情》光绘鲍文虎

3.4 景别运用

摄距的不同带来画面景别的变化。景别包括远景、全景、中景、近景和特写（在同一摄距上改变镜头焦距也能引起景别变化，但两者前景和背景的效果则大为不同）5 种。对于景别的划分没有固定的格式和截然的分界线，而是以被摄景物在画面上展示的规模和人们的习惯认识为依据进行大致的划分。

不同的景别具有不同的表现力，要根据表现意图去确定景别。绘画理论中有"远取其势，近取其神"之说，这对摄影构图也适用。画面是以势动人，还是以神动人，或者以情节取胜，在很大程度上决定了应该采用怎样的景别。各种景别的功能如下。

1. 远景

远景的被摄景物范围广阔深远，擅长于表现景物的气势（见图 3.26），主要以大自然为表现对象，强调景物的整体结构而忽略其细节的表现。

图 3.26 《醉美五花山》杨锡迎

2. 全景

全景的被摄景物范围小于远景，擅长于表现主要被摄对象的全貌（见图 3.27）及其所处的环境特点。相对来说，全景比远景有更明显的主体。通常表现或再现某一事件或物体的全貌。

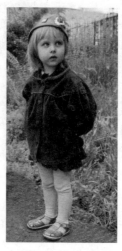

图 3.27　全景

3. 中景

中景的被摄景物范围介于全景与近景之间，擅长于表现人与人、人与物、物与物间的关系，以情节取胜。像恋人的林间散步、老人的晨练、对弈（见图 3.28）、顽童的嬉闹等。

图 3.28　《对弈》胡晶

4. 近景

近景是突出被摄对象的主要部分、主要面貌，擅长于对人物的神态或景物的主要面貌作细腻的刻画（见图 3.29）。

图 3.29　近景

5. 特写

特写是对被摄人物或景物的某一局部进行更为集中突出的再现，它比近景的刻画更细腻。特写既可强化突出人物、景物的主要面貌，也可以不反映被摄主体的主要面貌，仅仅摄取被摄对象中能反映表现意图的任何一种细部，以拍摄人物为例，仅拍摄脸部是一种特写（见图 3.30），仅拍其双手、双眼、双脚也是一种特写，其目的都在于传神、传质。

图 3.30　特写

建筑物的细节是对建筑物进行更近、更细致地观察，会发现在建筑物上存在着大量有趣的细节和设计上令人感兴趣的方面。多花些时间探寻建筑物上最富有趣味的细节部分，最有意味的部分通常并不是最明显的。特写是景别当中最具冲击力、最吸引观众眼球的一个艺术技巧，在创意摄影中多考虑使用。

说到特写，通常是指拍摄被摄对象的一个局部的镜头（如人像的面部），是一种摄影术语。为美国早期电影导演格里菲斯（David Wark Griffith，1875—1948）所创用。特写镜头是电影画面中视距最近的镜头，因其取景范围小，画面内容单一，可使表现对象从周围环境中突现出来，造成清晰的视觉形象，得到强调的效果。特写镜头能表现人物细微的情绪

变化，揭示人物心灵瞬间的动向，使观众在视觉和心理上受到强烈的感染。特写镜头与其他景别镜头结合运用能通过镜头长短、远近、强弱的变化，造成一种特殊的蒙太奇节奏效果。特写镜头在电影中的作用：特写似音乐中的高音一样，具有突出和强调的作用；特写能造成一种悬念效果；特写能形成气氛，造成节奏的重点；特写具有承上启下的转场作用；特写镜头能在繁杂中把被摄对象从背景中分离出来，能有效突出主体。

在创作过程中运用特写的景别一样具有强烈的视觉感受。抛开常见主体的内容，走得更近一些去观察周围的事物，会发现一个充满拍摄良机的崭新世界。地球上有超过95%的生物是需要用显微镜才能看到的。熟视无睹的事物用特写拍摄，会产生意想不到的视觉冲击力，让人耳目一新。

3.5 追随与变焦拍摄

追随拍摄使用定焦或变焦镜头都可，变焦拍摄使用的必须是变焦镜头。

3.5.1 追随拍摄

1. 什么是追随拍摄

追随拍摄，也叫作移焦拍摄，又称为追踪拍摄，是拍摄动体，尤其是横向直线运动的动体所常用的特技。

2. 追随拍摄的基本特点

使照相机在追随动体的移动过程中按下快门，画面上的动体较清晰，因为在曝光的瞬间动体相对于照相机是静止的，而背景则呈强烈的线状虚糊，这是因为背景相对于照相机是移动的，这种画面的动体动感强烈。如图3.31所示，运动的主体（即滑单板的运动员）相对是清晰的，背景是絮状虚的。

图3.31 《你追我赶》王毅夫

3. 追随拍摄的方法与要领

可以归纳为持稳照相机,追随拍摄的快门速度与背景,平稳追随,追随拍摄的角度、摄距与光线,在转动中按下快门。

1)持稳照相机

照相机的持握是否稳定,明显影响追随拍摄能否平稳,一般情况下,拍摄者应该两腿分开并略微前后叉开站稳,右手食指轻轻放在快门上,左手撑托着照相机并用拇指和中指捏着聚焦环,照相机目镜紧靠眼部,并使面颊和眉骨顶着照相机。

2)追随拍摄的快门速度与背景

追随拍摄的快门速度宜用 1/60s 或 1/30s。快门速度越慢,操作难度越大,如掌握得好,背景的线状虚糊就越强烈;快门速度越快,操作上相对容易些,但背景线状虚糊较弱;快门速度过快则难以出现追随拍摄的效果,故不宜用。追随拍摄的背景宜选择具有大量较小明暗部位,明暗掺杂或色彩纷呈的非单一色调的背景。这样的背景有利于在追随拍摄中出现丰富的线状虚糊。很明显,如果是单一色调的背景(如以白墙为背景),再高明的摄影者也难以拍出追随效果。此外,背景的色调宜与主体有鲜明的对比,这样有利于突出主体,除了选择与主体有明显色调差别背景外,也可以通过滤镜的应用来使主体与背景产生强烈的色调对比。

3)平稳追随

平稳追随动体,要使动体在被追随过程中相对稳定于取景屏中心,必须是平视取景,俯视取景不适用于追随拍摄,因为俯视取景在取景屏上的成像是横向反像,动体如果从右向左运动,在取景屏上则是从左向右运动,这会使人们难以追随动体。追随时,应采用头部与身体作为一个整体一起转动的方法,这样有助于平稳追随。此外,站立方向也有讲究,不宜朝着动体站立,而宜朝着准备按快门拍摄的方向站立。不妨做个比较,前一种站立在追随时,腰部是由松弛、自然转动紧张、别扭时按快门,这样就不利于平稳追随;后一种站立在追随时,腰部是由紧张、别扭转到松弛、自然时按快门,这样就有利于平稳追随。

4)追随拍摄的角度、摄距与光线

(1)角度。这里的角度指按快门时,照相机拍摄方向与动体运动方向前方所成的角度。追随拍摄法的这种角度以 75º~90º 为宜。

(2)摄距。追随拍摄往往易犯摄距过远的弊端,导致主体过小,而摄距的掌握又需根据动体的横跨度(如汽车、摩托车)或高度(如赛跑者)来确定。镜头焦距的长短也影响同一动体的合适摄距,标准镜头至中焦镜头对追随拍摄是理想的。

(3)光线。逆光或侧逆光的光线对追随拍摄较为理想,有助于主体与背景分离而富有空间感。

5)在转动中按下快门

在转动中按下快门是追随拍摄的成败关键,要求照相机在按快门时不能停止追随。初学追随拍摄时,由于习惯于平时持稳照相机按快门的操作方式,会下意识地在按快门时停止转动,这就失去了追随拍摄的实质。追随拍摄的要领就在于快门开启的瞬间,照相机在追随动体平稳地转动。

4. 追随拍摄的种类

追随分为横向与旋转追随。追随拍摄大量采用的是横向追随，用于拍摄横向直线运动的动体，如跨栏的运动员，极具速度感。

横向追随的特点是背景呈水平直线状或倾斜直线状虚糊；旋转追随操作难度较大，难在旋转追随时要确保动体稳定于画面某一位置。旋转追随用于旋转或做弧形运动的动体，如体操运动员在单杠上翻转、荡秋千等，画面特点是背景呈旋转线状或弧形线状虚糊。学会移焦拍摄，也就是追随拍摄的操作并不困难，但需大量实践。

3.5.2 变焦拍摄

1. 什么是变焦拍摄

变焦拍摄是利用变焦镜头的一种拍摄特技。变焦拍摄的基本特点是在曝光的瞬间急速变焦，从而使画面产生强烈的放射线，呈现爆炸状的效果，常用于拍摄纵向运动的物体，画面也有强烈动感。

如图 3.32 所示，体育比赛运用这个拍摄方法比较多，画面产生强烈的放射线，呈现爆炸状的效果，画面动感强烈，渲染现场紧张气氛。

图 3.32　《橄榄球比赛》（来源于网络）

2. 变焦拍摄的方法与要领

（1）宜用推拉式变焦镜头。变焦镜头的变焦方式有推拉式和旋转式两种，相对来说，推拉式变焦镜头便于在短暂的曝光瞬间急速变焦。当然，万事熟能生巧，旋转式变焦镜头也不是不能用于变焦拍摄。

（2）宜把照相机稳定在三脚架上。以防在变焦过程中，由于照相机抖动而影响成像效果。

（3）变焦拍摄动体时的快门速度宜用 1/60s 或 1/30s。快门速度过慢会导致主体严重虚糊；快门速度过快又会导致放射线条不明显，甚至失去变焦摄影的效果。把变焦摄影用于静态景物拍摄时，则快门速度可大大放慢。

（4）宜选择上下左右都有丰富明暗变化的景物作为背景。这样能使放射线充满画面，爆炸效果强烈。因为放射线就是由明暗光点在变焦中拉成的。此外，背景色调也宜与主体

有鲜明对比，以突出主体。

（5）取景时，主体宜居画面正中，且不宜过大，否则均会削弱爆炸状效果。

（6）确保按快门与变焦同步进行，这是变焦拍摄的成功之关键。如果变焦操作实际上是在快门释放的瞬间之前或之后，那就均失去了变焦的实质。

（7）变焦时，宜从焦距长的一端变至焦距短的一端，也就是使变焦环往回拉，这样有助于主体处于画面中心。当然，采用相反方法变焦也是可行的，即把变焦环由短焦处推至长焦处。

利用镜头焦距移焦和变焦来拍摄，这两种拍摄技法主要用于增强动体动感的表现效果。

变焦拍摄的要领与追随拍摄类同，都是关注快门开启的瞬间。追随拍摄是快门开启时不停地追随动体；变焦拍摄则是在快门开启的瞬间不停地变焦。变焦拍摄主要应用于拍摄纵向运动的动体，也可以用于其他景物的拍摄。

3.6 多次曝光与接片拍摄

3.6.1 多次曝光

多次曝光又称为双重曝光，指在一张底片上进行两次以上的曝光，把两个以上相同或不同的影像汇聚在同一画面上。

1. 多次曝光的种类

多次曝光可以通过在同一画面上表现同类或同一物体的不同形态，得到产生突出主题的作用，使观者更容易直观地理解作品的创意。多次曝光还可以把两种以上不同的物象组织到同一画面上，通过两个物象含义延伸的内在联系，使人产生想象。通常来说，可以通过以下的4种技法来实现多次曝光。

（1）单纯多次曝光。单纯多次曝光是一种最基本的多次曝光技法，它能很好地突出被摄物体的层次感。在具体操作时，主要是指在拍摄照片的过程中，要一直保持照相机和被摄物体不动。在不同时间或不同光线照射情况下对被摄物体进行的多次曝光拍摄。这种技法便于拍摄夜景。

（2）遮挡法多次曝光。遮挡法多次曝光就是指在拍摄时，可以先遮挡镜头的一半并拍摄一次被摄物体，然后再遮挡镜头的另一半，再拍摄一次不同位置的被摄物体，从而实现把被摄物体同时曝光到同一画面上的目的。

（3）叠加法多次曝光。图3.33就是运用叠加法多次曝光来进行拍摄。在拍摄时，照相机的位置可以固定，也可以移动。拍摄前，还要预先在画面的某些区域留出位置，并在预留区域内进行多次曝光，然后把它们合成到一起即可。

（4）变换焦距多次曝光。可以采用变换焦距的方法来拍摄花卉（见图3.34）或静物。在具体拍摄时，需要进行两次拍摄，一次是使用实焦拍摄，这时可以使曝光多些；一次是使用虚焦拍摄，这时要求曝光少些。

图3.33　《民以食为天》朱洪伟

图3.34　《花之梦》胡晶

2. 多次曝光的功能

有的数码照相机有多次曝光菜单，如佳能1DX和5DIII、5DIV，可以进行2～9次曝光拍摄以合并成一张图像。如果用实时显示拍摄功能拍摄多重曝光图像，可以一边拍摄一边观看单次曝光的合并状况。

1）找到并选择多重曝光菜单，LCD会出现多重曝光设置屏幕

选择"开：功能/控制"（功能和控制优先），当想要途中一边查看结果一边进行多重曝光拍摄时较为方便。

连拍期间，连拍速度会显著降低。选择"开：连拍"（连拍优先），适于对移动被摄体进行连续多重曝光拍摄。可以进行连拍，但在拍摄期间无法进行以下操作：观看菜单、显示实时显示、拍摄图像后的图像确认、图像回放和取消最后一张图像。只会保存多重曝光图像且合并到多重曝光图像中的单次曝光图像不会被保存。

2）设定多重曝光控制

（1）加法。每次单次曝光的曝光量会被累积增加。基于曝光次数，设定负的曝光补偿。

多重曝光的曝光补偿设置：一般两次曝光为-1级，三次曝光为-1.5级，四次曝光为-2级。如果同时设定了"开：功能/控制"和"加法"，拍摄期间显示的图像可能看起来噪点较多。但拍摄完设定的曝光次数，会应用降噪功能并且最终生成的多重曝光图像的噪点将会较少。

（2）平均。基于曝光次数，在进行多重曝光拍摄时自动设定负的曝光补偿。如果对相同场景进行多重曝光拍摄，会自动控制被摄体背景的曝光以获得标准曝光。如果想要改变每次单次曝光的曝光量，选择加法。明亮/黑暗：在相同位置比较基础图像和要添加的图像的亮度（或暗度），然后将明亮（或黑暗）部分保留在照片中。根据重叠色彩的不同，可能会根据图像的亮度（或暗度）比混合色彩。

3）设定曝光次数

转动转盘选择曝光次数，可以设定为2～9次曝光。拍摄完设定的曝光次数后，多重曝光拍摄将被取消。使用连拍时，在按住快门期间拍摄完设定的曝光次数后，拍摄会停止。注意：使用多重曝光时，曝光次数越多，噪点、不规则色彩和条纹会越明显。此外，由于较高ISO值下噪点会增加，推荐在低ISO值下拍摄。如果设定了加法进行多重曝光后的图像处理会花费时间（数据处理指示灯亮起来的时间比通常长）。如果在同时设定了"开：功能/控制"和"加法"期间进行实时显示拍摄，当多重曝光拍摄结束时，实时显示功能会自动停止。在实时显示拍摄期间显示的多重曝光图像的亮度和噪点会与所记录的最终多重曝光图像不同。

如果设定了"开：连拍"，拍摄完设定的曝光次数后，释放快门。如果在设定多重曝光后将电源开关置于"OFF"或更换电池，多重曝光拍摄将被取消。当设定了多重曝光或进行多重曝光拍摄期间，无法使用照相机菜单中以灰色显示的功能。如果将照相机连接到计算机或打印机，无法设定多重曝光。

3. 多次曝光的题材、构图、背景、布光与曝光

1）多次曝光的题材

任何被摄体都可用作多次曝光的对象，相对来说，多次曝光常见的题材一是夜景，二是人物多重影像，用多次曝光拍摄夜景，如拍月光夜景，可以第一次曝光仅拍月亮，第二次曝光再拍地面夜景；又如拍摄建筑的夜景，第一次曝光在天临黑前进行，使曝光不足，以取得仅仅达到记录建筑物轮廓的目的，第二次曝光在天黑尽后进行，以记录室内灯光为目的（这种拍摄应把照相机稳定在三脚架上，两次曝光之间不能移动照相机）；再如拍摄闹市区夜景，可反复长时间曝光，用于在画面上留下醒目的由车灯移动而产生的光条。此外，拍摄焰火、夜间闪电通常也多采用多次曝光以丰富画面。用多次曝光拍摄人物多重影像（见图3.35），如人物多重特写，人物多重姿态（如若干体操动作等），也可以通过变焦镜头记录同一人物依次增大的头部特写等，其变化全在于拍摄者的设计，不存在任何约束。

2）多次曝光的构图

多次曝光的构图需事先周密考虑、设计、小心安排。这是因为每次曝光拍下的影像无法同时呈现在照相机取景屏上。只要可能，应事先用白纸画出多重影像的布局草图（按底片画幅进行设计），然后根据草图安排被摄对象。

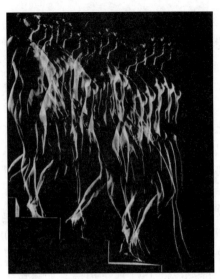

图 3.35　《走下楼梯的女人》琼·米利

也可以在照相机取景屏上用笔描出大致的布局草图，多重影像的重叠部位宜少，且应十分注意使受光的亮部衬托在黑暗的部位。第一次曝光的影像大小，位置往往起决定性作用，故应反复考虑，前后兼顾，以构成多次曝光的完整画面。

3）多次曝光的背景

多次曝光的背景通常以纯黑色为佳，也可以通过用光技术，使背景与主体受光悬殊，以致背景几乎不感光。黑色背景在多次曝光过程中几乎不留下感光效果。所以，把主体安排在黑色背景下曝光时，除了主体受光部位感光外，画面上其余部位均未感光，这样就便于处理多重影像的布局以及曝光问题。如果背景也是明亮的景物，多次曝光产生的叠影效果往往难以把握。

也可以在明亮背景下把第一次的主体拍成剪影（或局部拍成剪影，如头发、深色衣服等部位），然后在剪影部位取景进行第二次甚至第三次曝光。要注意第二、三次曝光的人物或景物仍需衬托在黑色背景上，否则第二次曝光的背景影像便会与第一次曝光的背景重叠而破坏画面的表现力。除了可在室内使用黑丝绒或黑布作为黑色背景外，无明亮星星或月亮的夜空，夜间开阔场所（只要背景中无光源）等也是用作多次曝光理想的黑背景。

4）多次曝光的布光与曝光

采用人工布光的多次曝光，无论是影像的组合还是重叠，每次布光宜统一，忌混乱。如果第一次曝光的主光从右侧照射，第二次曝光的主光从左侧照射，这样容易引起视觉效果的反感。彩色摄影的多次曝光，还应该注意前后曝光的光源色温是否统一的问题。多次曝光的曝光调节应根据具体情况而定。如以黑色背景前后曝光的影像又具有相对独立性。所以每次曝光调节只需按通常曝光要求进行。如果不是黑色背景，前后曝光的影像又是重叠组合的，应使多次曝光的总曝光量等于一次通常曝光量。如准备采用两次曝光拍摄，则每次应按 1/2 的曝光量调节，如果准备三次叠影曝光，则每次应按 1/3 的曝光量调节。测光时要注意黑色背景对测光值的影响，因而不宜用平均测光法，宜采用"近测法""灰卡代测法"或"入射光测光法"。如以闪光灯为光源，则根据闪光指数以及摄距调整曝光量。

4. 石广智多重曝光实例

仅是一次按动快门（一次曝光），可能难以表达摄影者的所见所感。因此，几年来的摄影创作，石广智尝试运用不同的视点及拍摄技法，来表达对客观世界的观察与领悟。他说："我不太喜欢不加思考、复制式的拍摄，时刻渴望着通过镜头，让静止的景物动起来，让照片充满生命力。在创作过程中，我用的最多的拍摄手段就是传统的一张底片多次曝光。传统的多次曝光方法基本满足了我的艺术想象力和创造力。影像之间的多次叠加会使景物更加生动自然，并使画面充满活力。而且多次曝光的创作过程为我留下了充分的想象空间和神秘感，更会不断地激发我的创作情感和灵感。每当照片冲洗出来，看到通过几次叠加呈现出我所期望的画面效果时，那种激动与快感是难以形容的。而这种感觉与在计算机前为了一幅照片，苦苦地坐上几个小时，甚至更长时间进行图片之间拼凑的"乐趣"形成鲜明的对比（我并不反对电脑后期制作，有时我也会这样做），因此我更喜欢用镜头在大自然中作画。"

在多次曝光创作中，多以机内的 TTL 点测光作为曝光依据。测光时，点测画面中最需要表现的东西，同时结合以往的经验增加或减少曝光量，没有所谓的最佳曝光、准确曝光和正确曝光，只有最合适的曝光。最合适的曝光，就是只要曝光量达到了所要求的画面效果，就是最合适的曝光。在多次曝光中运用也如此，测光不能太保守、太机械。多次曝光技巧在摄影中很实用，无论是拍广告、静物，还是拍建筑、风景、人物，都可以用多次曝光来表现，熟练掌握多次曝光的技巧，可以充分发挥艺术想象力。建议初学多次曝光的摄影者应首选从拍花卉入手，因花草到处都有，而且不受地域季节的限制，冬季还可以把花从花店带回家，边欣赏、边实践，一举两得。花拍好了，可以说拍摄技巧也就入门了。

1）实例一作品：《花非花》（见图 3.36）

图 3.36 《花非花》石广智

（1）拍摄环境：自家阳台，上午 11 时左右，室外自然光。
（2）拍摄手法：三次曝光。

(3) 拍摄步骤如下。

① 首先对一张带有各种色斑图案的装饰纸以 F8 光圈平均测光后减少 1/2 曝光量进行第一次曝光。

② 对花的主体构图后，虚焦后按花朵的中间色调部位（粉色花）F2.8 光圈机内点测光减少 2/3 曝光量进行第二次曝光。

③ 最后以相同的测光方式实焦 F16 光圈减少 1/3 曝光量进行第三次曝光。

重要提示：①凡是拍摄此类题材的多次曝光效果，其花卉主体的背后一定要用黑色背景布。另外，各种图案的装饰布、带纹理的岩石、树皮等，都可以作为第一次曝光时的画面图案资料。②构图中的想象是创作中的关键，美学家王朝闻说："没有想象不可能成为艺术家。"想象在创作中的作用十分重要。

(4) 照相机：135 胶片单反机身。

(5) 镜头：70～200mm，F2.8 变焦。

(6) 胶卷：135 反转片。

(7) 背景：黑色背景布。

(8) 其他：三脚架、快门线。

2）实例二作品：《花之魂》（见图 3.37）

图 3.37　《花之魂》石广智

(1) 拍摄环境：傍晚室外散射光。

(2) 拍摄说明：为了获得这种涂抹动感效果，需要使用较长的曝光时间。拍摄时焦点主要对准花的主体，并在按下快门后稍停片刻马上把照相机向一侧运动。具体停顿的时间长短和运动速度的快慢，无法用文字来表述，需要反复实践才能摸索出规律。

(3) 照相机：袖珍数码照相机。

(4) 白平衡：白炽灯模式使其色调偏蓝。

(5) 光圈：F8。

(6) 速度：1.5s。

(7) 背景：深蓝色背景布。

(8) 对焦：自动对焦、手持拍摄。

3.6.2 接片拍摄

用标准镜头拍摄一些视角跨度大的全景场面时,往往会遇上镜头视角不够的情况,也就是拍摄一次包揽不下表现的对象。这时,有 3 种办法可考虑选择:拉大摄距,换用短焦距的广角或超广角镜,采用接片拍摄(见图 3.38)。

图 3.38 《俯瞰佛罗伦萨》胡晶

这幅摄影作品是作者在意大利大卫广场拍摄的佛罗伦萨城市全景。2004 年用 525 万像素数码照相机竖立起采用接片拍摄 4 张,接片后将近 2000 万像素,后期制作长 2 米的作品展出,当时效果还是很震撼的。接片拍摄是把被摄对象化整为零,通常是在无法拉大摄距又无广角镜头的情况下,才采用接片拍摄。接片拍摄可分为定位转动接片拍摄与移位等距接片拍摄两种。

1. 定位转动接片拍摄的要点

1)照相机的镜头焦距

接片拍摄的镜头焦距以标准镜头为宜,这种镜头对减轻接片的影像变形和接片视角范围是一种较理想的折中。如采用长焦镜头,影像变形能得到更大的克服,但视角范围太小而失去了接片的意义;如采用短焦镜头,接片视角范围虽然大为增加,但影像变形严重,效果不理想。

2)照相机的位置

接片拍摄时,照相机应在镜头节点的轴线上转动,或横向水平转动,或纵向垂直转动,不能移动照相机的位置。因为在接片的前后拍摄中,照相机如有位移,会导致无法自然接合。镜头节点(nodal point)简称为节点,是指照相机镜头的光学中心,穿过此点的光线不会发生折射。对定焦镜头来说只有一个固定的镜头节点,而对于变焦镜头来说则可以有很多节点。

拍摄时通过镜头节点的光线在成像面上都不会产生折射,镜头转动时被摄物体(远、近物体)也就不会产生位移,而如果不在镜头节点上转动镜头,拍摄就会适得其反。因此要拍摄完美的全景照片就要使用镜头节点当旋转中心,这样在拍摄的多张照片中的物体都不会产生位移,可以完美无缺地连接成一张超广角照片。

最好把照相机稳定在三脚架上进行接片拍摄，三脚架的中轴要完全垂直而不能倾斜，使用一只气泡水平仪检查三脚架是否处于水平状态是有益的。当采用手持照相机接片拍摄时，要十分注意在取景屏上看准相邻两张照片的重叠部分，重叠到某一物体的位置，使其在前、后两张照片处于同样高度，并且谨防照相机倾斜，可通过取景屏上的地平线是否水平进行检查。

3）接片的位置

在拍摄时要注意相邻两次拍摄有一定量的重叠景物，重叠量可掌握在照片横跨度的1/4左右。重叠部位太多，两张照片利用率小；重叠部位太少，又会给最后的接合带来困难，甚至无法接合。这是因为即使使用三脚架进行接片拍摄，随着螺纹转动的照相机也会有微量的位移，有一定的重叠部位可用于接合时弥补这种拍摄时的不足。

4）曝光与光源

对于一组接片拍摄时，不但要求曝光量一致，而且要求被摄景物的受光情况一致，否则接合而成的最终画面就不协调。这在蓝天白云的天气拍摄时尤应注意，不能前面一张是无云遮日时拍摄的，后面一张是有云遮日时拍摄的。

5）注意聚焦问题

当拍摄接片的对象都是照相机无穷远∞以外的景物时，只要把照相机聚焦在无穷远∞进行拍摄，不必再考虑聚焦问题。然而，当接片拍摄的对象在较近距离时，就应在每拍一张时注意检查是否需要重新聚焦，即使是做微量的聚焦调整也不应忽略。

定位转动接片拍摄的主要不足是接片影像中间成像比例大，两端成像比例小，随着摄距越近、接片张数越多，这种现象也越严重。遇到这种情况，可采用移位等距接片拍摄，克服这种弊病。

2. 移位等距接片拍摄的要点

移位等距接片拍摄的要点是在移位时要确保照相机在同一水平线，相对被摄体做等距平行移动，但照相机的高低不变，相对于被摄体的距离不变。移位等距接片拍摄的其余要点与定位转动接片拍摄的类同。

接片拍摄的要点掌握好，是720º全景接片拍摄的基础。全景拍摄就是一种拓宽视角的拍摄方式，带来大场面、大场景的视觉效果。

3.7　拼贴与时间切片摄影技法

摄影作为一门观看的艺术，摄影作品通过图片反映其主题。视知觉实质是一种形知觉，德国阿恩海姆《视觉思维》一书的理论基础就是格式塔艺术心理学，格式塔艺术心理学所研究的出发点就是形。形的生成，是视觉瞬间的组织或建构。

3.7.1　拼贴摄影技法

拼贴技法应用在创意摄影的创作过程中，强调画面的结构和秩序，即在一幅图片中怎

样组合成形来表达要表现的事物。在图像与图像的组合关系中，错位不可避免，其中更暗合着超逻辑的关联，正是这种关联式拼贴具有了貌似逻辑的秩序性，使形象本身的叙事和象征能力得到增强。因此，在拼贴摄影作品创作时，遵循一定的视知觉规律，对创作出结构性强、有紧密秩序的作品有指导作用。当想要表达一个想法，但一张图像又不能完成的时候，拼贴这种表现方式也许是可以完成这个想法的一个好办法。

1. 拼贴摄影的概念

拼贴是通过图像与图像之间的关系进行组织，通过它们之间的拼合关系来呈现特殊的效果，被称为摄影与摄影之间的摄影。拼贴摄影技法可追溯到 20 世纪 20 年代的德国达达派，他们大都是对摄影作品中的景象进行拼凑、改换，对形象进行变形、切分，并结合象征手法，创作出类似超现实的景象来表达自己的想法。

2. 拼贴摄影的种类

根据拼贴效果的不同，可以分为蒙太奇拼贴和非蒙太奇拼贴，还有霍克尼式拼贴。

1）蒙太奇拼贴

蒙太奇拼贴中，图像和图像所携带的意义形成的是突然的、非逻辑的关系。

2）非蒙太奇拼贴

非蒙太奇拼贴中，图像与图像之间存在着空间、时间甚至叙事上的逻辑关系。

3）霍克尼式拼贴

大卫·霍克尼是一位美籍英国画家、摄影家。在近几十年的摄影艺术生涯中，他矢志不渝地坚持探索照相机的多种多样的工作方式和摄影作品的多种表现形式。他的摄影拼贴作品让人眼前一亮，似乎创造了一个全新的奇妙世界，这一独特的形式被人们称为霍克尼式拼贴。霍克尼式拼贴不同于普通照片裁剪成数张小照片的拼合，是使用宝丽莱照相机拍摄同一对象的不同局部，再拼合回原来的整体。受到照相机的视场变形以及人手操作的影响，不同的局部照片之间不可能完美地对接，经常会出现重叠或者错位，甚至视角的偏移见。但正是这种图片组合方式能给人带来马赛克游戏般的快感，使小图片具有绘画笔触般的趣味性。

霍克尼式拼贴（见图 3.39），给人以奇妙的拼贴快感，拼贴后的画面更能引起读者的思考，内涵更加深邃，而身为画家的霍克尼亦赋予拼贴摄影作品绘画般的感觉。图 3.39 这幅作品对老年人内心的孤独表达，情绪气氛渲染可谓淋漓尽致。

3.7.2 时间切片摄影技法

时间切片——拼贴，另一种拍摄方法。在经济飞速发展的今天，各种观念、思想层出不穷。其中时间概念也被融入到摄影中，最常提到的便是延时摄影，但所得到的都是短片或是 GIF 图片。现在可以用时间切片的方式让时间停留在二维的平面中，更好地表现时间。

一些国外的摄影师实践过这种技法，将时间切片的摄影技法作为研究对象。每一张最终成像的作品都是从同一地点、不同时间拍摄的十至数十张照片中剪辑出来的，再按时间顺序拼贴成一张照片。时间跨度从十几分钟到几小时不等，摄影师多选在有着丰富变化的

图 3.39　霍克尼式拼贴

黄昏与夜晚交替时间里拍摄，由此带来的照片既是一幅幅时光掠影，也是缤纷多彩的颜色阵列。

2013 年，洛杉矶摄影师丹·马克冒（Dan Marker-Moore）用时间切片摄影技法拍摄世界各地的地标性建筑（见图 3.40）。随着时间一分一秒地流逝，马克冒通过耐心的等待，拍摄下了一幅幅城市肖像。伦敦城市肖像，由 48 张照片组成，耗时 1 小时 36 分钟；伦敦——摄政街，6 组不同时间段，右起日落到入夜。上海城市肖像，由 65 张照片组成，耗时 1 小时 53 分钟。这些美轮美奂的色彩，随着朝阳与夕阳交替着。

图 3.40　丹·马克冒拍摄的地标性建筑

用时间切片摄影技法拍摄城市的标志性建筑与传统的拍摄手法相比，将更直观、更全面、更充分地展现建筑的风貌和文化。时间是一种很抽象的东西，日复一日，年复一年，都无法阻止时间的流逝，有些摄影者一直在尝试用特殊的手法记录时间，用时间切片摄影技法让观者可以更直观地感受时间的流动。

用时间切片摄影技法和日本杉本博司《影剧院》摄影作品的长时间曝光方法，都是在二维平面表现时间，前者更多表现的是时间的流动，呈现的影像更直观；后者更多表现是

时间的雕刻,从无到有再到无,一种禅宗思想,自然—内在—超越,生命短暂与时间永恒的矛盾是禅宗超越的目标,更多了一份哲学的思考。拼贴拓展视觉空间,开拓发散性思维,不一样的影像,带来不一样的感受。

3.8 星 轨 摄 影

1. 器材准备

数码照相机,须具有较高感光度设定、广角镜头(根据不同的拍摄需要也可选用其他焦段的镜头)、稳固的三脚架、快门线、大容量的内存卡、两块以上的照相机电池。

2. 设置参数

星轨拍摄分两种参数。一种是合成星轨(见图3.41),多张拍摄。一般而言需要根据实际情况设置高感光度,如 ISO2000;大光圈,如 F2.8(关于是否开到最大光圈有不同的看法,因为全开光圈星点会显得不够锐);慢门,如 30 秒;连续拍摄,时间越长,合成的星轨也就越长、越密集。具体参数需要试拍调整。

图 3.41 《星轨》刘大鹏

拍摄过程中,参数也不能一成不变,随着天光变化,感光度、快门速度也应适时调整。拍摄完成后,一般用星轨 Startrails 软件合成。

需要说明的是,采用大光圈是为了增加进光量,而无须考虑景深。因为在照相机"看"来,所有的星星都是处在同一个平面上的。另一种是用 B 门拍摄星轨,单张拍摄。低感光度,如 ISO100;中小光圈,如 F8;拍摄时长需要根据光环境测算。具体是在决定曝光量的三个参数光圈、快门、感光度中,设定光圈和 ISO 值,以曝光时间调整总曝光量。例如,以 F4、ISO4000、30 秒进行试拍,地景曝光量刚刚合适,就可以用 F11、ISO100、160 分钟进行实拍(F11 比 F4 缩小了 3 档光圈,为了保持相同的曝光量,每缩小一档光圈就要增加一倍的曝光时间,所以总曝光时间就要增加 8 倍(即 2 的 3 次方);ISO 值减少 40 倍,曝

光时间也要增加 40 倍,所以总曝光时间为 30×8×40s=9600s=160min),即可得到地景曝光量与试拍相同的星轨片。再推荐一种计算方法:

ISO3200、F4、30 秒

ISO100、F11、128 分钟

F4 调到 F11,光圈缩小 3 档(整数档),快门速度增加 3 倍曝光时间,从 30 秒增加到 4 分钟;ISO3200 调到 ISO100,感光度减慢 5 档(整数档),快门速度再延长 5 倍,从 4 分钟增加到 128 分钟。与合成星轨相比,B 门星轨的线条稀疏、线细、暗淡一些。B 门星轨最适合在冬夜拍摄,热燥最低。若在炎热的夏季拍摄,片子一般会被红色的热燥淹没。此外,拍摄时一般设置低色温。低色温可以使星空变得幽蓝、沉静。当然,不同色温的星空有不同的感染力,可凭个人喜好确定。

3. 拍摄方法

一是采用 M 档拍摄,这是拍摄星空的首选拍摄模式,可以方便地手动设置光圈、快门、感光度、色温等。二是采用手动对焦必须关闭自动对焦,因为在弱光环境下,自动对焦是极其困难的。用实时显示模式,找最亮的星点放大精细调焦,如有月亮,也可用月亮进行对焦。如果用星月对焦也困难,则可把对焦环转到无限远,试拍回放检查星点实不实,再微调。用远方的灯火对焦也很有效。三是采用连拍模式特别是在拍摄星轨上,只有设置成连拍模式,才能使用快门锁定功能进行连续拍摄。

4. 时机确定

要选择较为晴朗的夜晚,且月相条件较好,如农历廿二、廿三与下个月的初七、八之间。

5. 地景构图

星空摄影地景(或前景)很重要,让星轨照片充满意义。一棵树、一块石、一座山、一条河、一辆车、一拱桥、一片花海、一个村落,凡此种种作为地景或前景,拍出的星空意韵都大不相同。

6. 环境选择

主要是选好光环境。光环境对星空摄影至关重要,直接关系成片质量。要尽量选择月黑之夜,躲开月光的干扰;如无特殊需要,也要远离公路,否则过往的车辆灯光特别是迎面而来的灯光会严重破坏画面。还要尽量远离城镇,避开城市光害。如果想把星轨拍成圆圈,在北半球,必须把北极星纳入拍摄视野。因地球自转的原因,在人们看来,北半球的星星是围绕北极星转的。如果北极星在画面正中,则星轨是正圆;如果北极星在画面偏角,则星轨呈现偏圆。如果北极星不在画面中,根据拍摄方向,则星轨可能会是半圆、斜弧线或上下星轨向中间挤压的蜂腰型线。

7. 其他功课

防寒保暖准备,防蚊准备(蚊帽、驱蚊水等),食品、饮品、必备药品准备,对付镜头

霜露。掌握星轨的拍摄技法，拍摄银河系（见图3.42）和流星雨，都不是问题了。

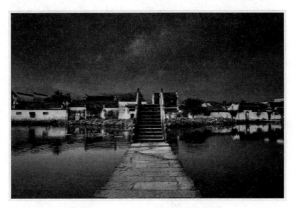

图 3.42　《夜空下》李泳泰

3.9　红外摄影

1. 红外摄影的概念

红外摄影和通常的摄影技术基本相同，但它是利用红外光（700～1400nm）和物质相互作用所产生的反射、折射、透射以及物体本身发射的红外光摄影成像的。因此，它必须使用感红外光的胶片。红外摄影可以揭示出眼睛看不见的景物、伪装，探查可见光不能胜任的自然现象，鉴别难以分辨的形体。它已在文化艺术、司法公安、医学生物、遥感、天文、农林、工业以及科学研究中得到广泛的应用。近年来又新发展了彩色红外摄影、红外发光摄影以及红外显微摄影。

2. 红外摄影的应用

在数码摄影诞生之前，拍摄红外照片需要使用专门的红外胶片。胶片的感光特性是可以通过调整其化学成分进行控制的，早期从事过黑白摄影的朋友都知道，黑白胶片有分色胶片与全色胶片之分，分色胶片只对某一种特定颜色的光线感光，全色胶片则对所有的可见光感光，而红外胶片就对特定波长范围的红外线特别敏感。使用红外胶片拍摄和冲印的技术难度都较大，成本也高，普通摄影爱好者很少有条件去尝试，多用于科研、刑侦、军事等领域。

航空摄影用红外胶片还可以查明农作物的产量、植物虫害和水质的污染情况等。红外摄影是以不可见的红外电磁波作为光源的一种摄影方法。普通照相机只要装上红外胶片即可拍摄。红外胶片是应用能吸收波长为700～1200nm范围的电磁波的菁类染料增感涂制而成的，分黑白片和彩色片两种。拍摄时，镜头前要加置暗红至黑色滤色镜以滤去日光中的紫外线及可见光。也有使用红外线光源照射被摄体，使感光片只在红外线及少量的红光下曝光。为此，又有了特制的红外闪光灯，以便在完全黑暗的环境中拍摄红外照片。红外摄影特别适用于军事侦察和公安刑事侦查，也应用于工业分析检测、地质勘探、医学诊断、

考古研究、气象预报和艺术创作等方面。

3.10 本章小结

本章对与摄影曝光有关的知识点及测光和景深原理进行系统、细致地介绍，并结合摄影佳作阐述高速摄影、追随摄影、变速、多次曝光、接片、时间切片、拼贴、星轨及红外摄影技巧的拍摄方法和应用范围。

习 题 3

一、简答题

1. 数码照相机有几种？
2. 简述数码照相机工作原理及其主要组成部分。
3. 简述曝光、光圈、快门和感光度的定义。
4. 光圈和快门如何控制曝光量？
5. 阐述测光原理及测光模式的种类。
6. 镜头有几种？成像特点是什么？
7. 什么是景深？影响景深的三因素是什么？
8. 什么是高速快门摄影和慢门摄影？如何应用？
9. 介绍追随、变焦、多次曝光、接片、拼贴和时间切片摄影的拍摄要领。
10. 简述小孔成像、光绘和星轨摄影的特点。

二、思考题

1. 曝光与表达的关系。
2. 摄影技法对摄影创作的意义。

第4章 创造性的观察与表现

本章学习目标

- 掌握摄影视觉的概念、创意构思的形成过程。
- 了解摄影艺术创作的源泉。
- 掌握摄影艺术语言和画面的组织与表现手法。

4.1 摄影艺术创意构思的形成

由阿尔弗雷德·斯蒂格里茨（Alfred Stieglitz，1864—1946）、爱德华·斯泰肯（Edward Steichen，1879—1973）和保罗·斯特兰德（Paul Strand，1890—1976）开拓的现代摄影发展道路，经过一段时间的探索，很快便出现了第一批大师级的人物。其中，爱德华·韦斯顿使摄影第一次以自己的视觉接触世界，这种摄影视觉的开发，对整个 20 世纪摄影的发展具有决定性意义。摄影艺术创意构思的形成首先要从认识摄影视觉开始。

4.1.1 摄影视觉的理解

1．摄影视觉的提出

韦斯顿在谈到自己的摄影时，曾精辟地将其归纳为三个要素：一是记录过程瞬间的快速，二是记录比肉眼所见更多的能力，三是表现连续不断、无限微妙的影调层次的能力。假如说这三个要素中的第一、第三两个要素，即瞬间与层次曾被斯蒂格里茨等人作为告别画意摄影旗帜，那么第二要素，即比肉眼更高超的视觉能力，则是韦斯顿第一次明确地意识到，予以观念化并用于指导创作的。

1926 年，韦斯顿的摄影创作进入高峰期。他以充沛的精力和富有灵感的独到体悟，拍摄了许多令人惊叹的作品。虽然这些作品的题材是平凡的身边琐物，但韦斯顿的观察完全与众不同，他善于从光线的缓慢移动中，发现事物瞬间裸露出来的不为人熟知的特殊形象。这种形象其实正是事物内在本质和结构的一种瞬间呈现。韦斯顿发现，体悟、观察和用照相机捕捉这种独特形象，几乎是摄影家一种天赋权利。惊喜之余，他以自己多年积累的拍摄经验，遵循现代摄影刚刚确立的直接、纯粹原则以及后来为 F64 小组所崇尚的精细摄影的锐焦、清晰、层次丰富原则，拍下了一系列非凡的画面。

1929 年，他与现代摄影的先驱者爱德华·斯泰肯合作操办了斯图加特"胶片与摄影展览"的美国部分，与斯泰肯的接触，进一步促进了韦斯顿探索性摄影的创作。1930 年，几幅被公认为"世界摄影史上不朽的伟大作品"的照片诞生于韦斯顿之手。《青椒 30 号》（见图 2.10）和《贝壳》两幅作品均拍摄于这一年。摄影视觉这一概念，已从其主张和创作中

成型，他已将摄影的视觉能力从肉眼视觉中剥离出来，因此称韦斯顿为摄影视觉理论的开拓者是恰如其分的。

2. 摄影视觉的运用

韦斯顿曾说过："我不去专门寻找那些不寻常的题材，而是要使寻常的题材成为不寻常的作品。"《青椒30号》的拍摄对象是平凡的蔬菜，但韦斯顿利用单纯却富有表现力的照明，极度鲜锐的聚焦，以及极端精确细微的曝光，将青椒外表皮的柔滑细腻与细小斑纹表现得淋漓尽致，而自然生成的复杂的青椒果形，一旦由平凡常见、不屑一顾变为视觉中心，便产生一种近乎陌生、近乎抽象的感觉。正是这种超常注意的心理投射，使作品的纯粹摄影性质发生了某种游移，而具有了一种特殊美感，令人联想起雄劲刚健的男性后背与脊梁。《贝壳》比《青椒30号》更进一步，假如说《青椒30号》还仅仅探索了事物的外三度空间，《贝壳》便将摄影视觉延伸到了事物的内三度空间。光线的复杂过渡和表面与内空间的曲折交替，使司空见惯的鹦鹉海螺成为一个奥秘无穷的宇宙，对此无论做多少想象都不过分。

图 4.1 和图 4.2 所示这两幅超常的杰作，使摄影的独特表现力为世人所公认。《卷心菜》（见图 4.1）拍摄于 1931 年，这幅作品以更加精熟细微的手法，将平凡的卷心菜叶拍摄得如同出自大师之手的雕刻艺术品，真正实现了"使寻常的题材达到了不寻常"的效果。《青椒30号》《贝壳》《卷心菜》这三幅作品最能体现韦斯顿所发现并成功运用的摄影视觉，这种视觉直接面对客观对象，但其效果远远超出普通人的视觉感受，是人类视觉的一种精致化和审美化。

图 4.1 《卷心菜》韦斯顿

图 4.2 《爱德华·韦斯顿》亚当斯

3. 摄影视觉的贡献

韦斯顿这种摄影视觉的崭新观念对 20 世纪以后的摄影，在开拓人类视野方面的贡献，甚至要超过它在一般意义下的纪实和艺术审美方面的贡献。韦斯顿的摄影艺术是始终处于

探索和创新之中的,他曾说过:"我是个一心准备接受新印象,深信新鲜印象的海平线的彼岸会有新大陆,因此而扬帆起航的摄影家。"独到的慧眼和前卫的表现,使他被称为"摄影界的毕加索"。

1932 年,韦斯顿与亚当斯等人共同组建 F64 小组,将自己的摄影追求上升为一种新的美学观念。共同的事业,激发了韦斯顿更大的创作热情。他在莫哈维沙漠和海边的洛伯斯岬角创作之后,为了给美国著名诗人惠特曼的名作《草叶集》特别版配照片而走遍美国南部和西部。韦斯顿在此期间创作了大量风光作品,这些作品同样具有典型的韦斯顿摄影风格,即精细入微的客观记录和出乎意外的独特意象之间水乳交融的结合。他的自然景物照片体现了一种特别的精致,即完全将拍摄对象从世界中孤立,并加以细微的表现,如岩石、树木等,它们只是置于背景前,而没有融入其中。这种剥离使韦斯顿照片中的景物,是事物本身的精华,而不是它们的一种状态。他把这种方法称为直接法。

安塞尔·亚当斯曾评价韦斯顿说:"实质上韦斯顿是现代为数不多的几个最有创造力的艺术家之一。他再现了大自然的本来面目,同时表现了造化的力量,他以意味深长的形象,呈现出万物最基本的和谐和统一。他的作品启发了人们的内在体验,并使之达到精神上的完善。"亚当斯于 1940 年拍摄于卡梅尔高地的《爱德华·韦斯顿》(见图 4.2)是上面一段话非常形象的注解,韦斯顿身后形状奇异的巨树正好象征了这位巨匠丰碑似的创作。韦斯顿丰富的创作成果已成传世珍品,这些作品多收集于他生前出版的《祭坛后的偶像》,或去世后结集出版的《爱德华·韦斯顿摄影 50 年》(1973 年)和《韦斯顿人体摄影作品集》(1977 年)等书中。韦斯顿作为现代摄影第一位经典大师,在摄影界有崇高威望和巨大影响。而他开拓的摄影视觉,作为观察和体悟世界的一种新方式,深刻地影响了整个 20 世纪的艺术进程和文化视野。

4.1.2 创意的含义与构思的方法

创作过程中要有摄影家的眼力,有摄影视觉,把平凡的事物看出美来,摄影者需要拥有创意思维的能力。创意思维的形成需要摄影者仔细地观察生活、深切地感受生活、认真地思考生活、全身心地拥抱生活。只有热爱生活的摄影者,创作根植于人民,创意构思才能灵光显现、源源不断。

1. 创意的含义

任何一幅摄影艺术作品都有创意,什么是创意?吃透这个概念也就掌握创意的方法。
1)创的内涵
创意的创本意是开始,开始做,有突破之义。
创——创造:首先想出或做出前所未有的事物。
创——创举:前所未有的、影响大的举动。
创——创见:独到的见解。
目前创新一词出现频率极高。说到创新,即创造新的、革新。艺术贵在创新。凡事敢于创新,大胆尝试,做第一个吃螃蟹的人,吃别人嚼过的馍没有滋味。说到创,体现一个人的勇气,有些人一辈子想法很多,但就缺乏付诸行动的勇气,光想不做,不会有结果,

不管这个结果是成功的，还是失败的，只有做了才能知道。"临渊羡鱼，不如退而结网。"这句话的意思是站在水边想得到鱼，不如回家去结网。只有愿望而没有措施，对事情毫无好处。空怀壮志，不如实实在在地付诸行动。只希望得到而不将希望付诸行动，说到底还是没有行动力。摄影艺术作品饱含各种各样的创意，好的摄影作品要有精彩的创意。创意首先告诉人们做人做事要实实在在，要务实。

2）意的内涵

创意的意是指心思，心愿、愿望，人或事物流露的情态，料想，猜想。

心思：在创作之前酝酿好，意在笔先，胸有成竹，在创作的时候才能一蹴而就，一气呵成。心愿、愿望：想达成而未实现的。人或事物流露的情态：春意、诗意、情意、意境。这里的意就是人对事物的思想、情态和态度。

先秦儒家非常重视意对外界事物的看法，认为人对事物与行为好坏的看法，都是由意造成的。"检其邪心，守其正意。"意还指观念、念头、想法。学而不思则罔，思考、想法对学习的重要性不用多说。创意也指所创出的新意或意境，即意蕴境界。总之，意与创遇到一起，就是要敢想，更要敢做。

摄影不仅仅是记录事物本身，而是更多地表达人的情感、思想、观念，对事物概念的理解。有的摄影甚至深入到人们的潜意识中，把人的梦境、幻觉、本能等有力地表现出来。艺术作品通常分为两种：现实主义作品和浪漫主义作品。现实生活中未达成的美好愿望或是幻想，都可以用浪漫主义作品来呈现。摄影艺术作品就是将所思、所想、所感用摄影手段表达出来。

给创意下个定义：为达到既定的目的，采用巧妙、独特的策略和技巧，以改变目标对象的态度，使之产生共鸣及牢固印象的点子，这种点子可称为创意。

3）赏析几幅优秀的创意摄影作品

杰利·尤斯曼（Jerry Uelsmann, 1934—），美国当代摄影大师，1934年6月11日出生于工业城市底特律，是20世纪60年代在美国占主流地位的非纪实类摄影的先锋，"成像后再合成"摄影的代表人物，外界称他为"影像魔术师"，在美国被称为PS之父。他的作品没有应用现代高科技合成技术，完全使用原始传统暗房合成照片技术，先拍回大量底片，完成素材收集后，使用传统暗房工艺，进行再次艺术创作。在暗房中用多台放大机将不同底片上的影像叠加在一张画面上，最终创造出使他自己和观者都感到惊讶的纯手工蒙太奇创意摄影作品，以此来折射生活内在的本质。

尤斯曼拍摄的这幅作品（见图4.3）以5个人背面剪影为前景，读者与画面中的人共同注目主体，一棵舒展身姿的大树，用负像呈现异常醒目。生命之源，滋润大地，融于自然，引读者深思。这幅作品在给读者美的视觉享受的同时，表达作者对世界的认识和感悟。

尤斯曼的第2幅作品《无题》（见图4.4）。梦、想象和幻想，都是生活的反映，它既反映了发生过的事，也反映了从未真正发生过的思考和感觉。尤斯曼的这幅作品没有标准答案，真正的答案在观者的心理和感受，男人的拳头、女人忧郁的脸庞合到一幅作品里，仁者见仁，智者见智。以影像作品为源，用心灵去沟通与碰撞世界，叩问内心生的价值，活的意义，行的方向，为的原则。这幅作品给予人无限的遐想，给人耐人寻味的思考。

图 4.3 尤斯曼摄影作品

图 4.4 《无题》尤斯曼

尤斯曼创意的超现实摄影作品，有的素材一样，后期再创作后表达的主题却不一样。第 3 幅《生命》（见图 4.5）和第 4 幅《自由的灵魂 1998》（见图 4.6）作品都是表达对生命的认识和理解。鸡蛋从外部打碎是鸡蛋，从内部打碎是生命。第 3 幅作品让人们看到，树以父母般双手的力量，顽强地托护着已经孕育的生命，对生命的珍视。第 4 幅作品中破壳而出的生命自由自在翱翔在空中。来到世界上的生命，最渴望的是灵魂的自由。自由的灵魂，心的自在是生命的最高境界。

分享尤斯曼的这 4 幅作品，不难看出一幅优秀创意的摄影作品，独特、巧妙的构思非常重要！创意的魅力，正像尤斯曼追求的灵魂的自由一样，可以随心所欲地表达。尤斯曼创意的摄影作品表达了所思、所想、所感。

2. 构思的方法

艺术创作过程分为艺术体验、艺术构思、艺术传达 3 个阶段。犹如清代画家郑板桥曾

图 4.5 《生命》尤斯曼　　　　　　　　图 4.6 《自由的灵魂 1998》尤斯曼

经把画竹的过程分为"眼中之竹""胸中之竹""手中之竹"。凡是进行艺术创作都要进行构思，摄影也不例外。

构思就是摄影创作前的思想准备。反映什么样的内容，表现什么样的主题，采用什么样的艺术形式，选择什么样的表现方法，还有光线、拍摄角度、时机以及画面的组织、影调的确定等，这一系列的考虑，统称摄影构思。

构思是一种形象思维活动，一切艺术形象必须经思维活动产生。在造就艺术形象的过程中，摄影家的思维活动表现为 3 方面：敏锐的观察力，果断的判断力，丰富的想象力。这个思维活动三位一体就是构思艺术形象、进行摄影创作的重要手段。没有构思，就不可能进行摄影创作。

构思在摄影创作中是十分活跃的，尤其当主题和内容确定以后，构思的活跃性尤为显著，它将随构图因素的瞬变而瞬变。因此说摄影师在对画面影像的选择、等待、抓取的过程，就是紧张驰骋的构思过程。摄影师的构思不是虚无缥缈的虚构，而是来自生活客观实际。摄影师把自己长期在生活中观察到的各类人物、景物及其事件等，都变成视觉形象，纳入库存积累起来，当摄影现场由于某种事物的触发而闪现出的视觉形象符合摄影构思时，摄影师就会马上动用他积累的库存形象，按照早已熟虑的构思进行创作，但这种构思的瞬变必须出现在掀动快门之前。这同文学艺术创作中的意在笔先相同，在摄影上就称为影在摄前，意思是说摄影师在拍摄之前，早就把形象构思好了，一旦时机出现，思路吻合，主题合拍，就可当即进行拍摄。

摄影构思因人而异，没有固定的模式。由于摄影师的学识水平、生活阅历、思维能力、兴趣爱好等都有着千差万别，不可能产生相同的构思。但摄影师在构思上都有一个共同的追求，那就是从平凡的事物中看到不平凡。把从生活中发现的素材，加以开拓和升华，提取它内在的含义，使其摄影作品有一定的艺术气质。另外，摄影师在构思时还必须想方设法使自己摄影画面中的形象吸引读者的视觉，触发读者的联想，引起读者的共鸣，诱导读者进入作品的意境中去。由此可见，摄影构思不是随随便便地瞎想一气，构思也有方法的

问题。

1）构思的典型化

典型化是一切文艺创作的普遍原则，凡属艺术的形象，都必须是典型化的形象，是经过艺术家的塑造而成的。鉴于摄影有着纪实的特征，典型化问题尤为重要。典型化问题处理得不好，摄影作品就会给人一种机械的写实感，画面酷似原物的翻版，只能算是对现实生活能动的表现，丝毫没有揭示出主题的内涵和构思中特定的艺术形象，典型化问题在摄影构思中，多是把习以为常的景物脱俗，变成典型的艺术形象。在其他艺术形式中，艺术家们必须从生活中去提炼，进行脱胎换骨的塑造。作为摄影艺术从新闻纪实角度创作，对被摄人物也来个脱胎换骨是不合适的，它违背了新闻纪实摄影的基本特征。所以说摄影艺术中的典型化，仍需从客观现实中去觅寻，是对摄影师长期积累的形象库存进行筛选，最后通过摄影构思体现出来。一个真正的摄影家，对摄影构思从不敷衍和草率，而是有着足够的重视，经常不断地增加和丰富自己的库存，与时代的脉搏合拍，创作出主题鲜明、意境深邃、形象完美、感情真切，以及被艺术典型化了的摄影作品。

2）构思中的灵感

灵感是艺术创作中实际存在的一种构思形式。有人认为灵感是神秘的，捉摸不到的东西，其实它并不那么神秘，灵感完全是摄影者瞬间思维的显象，具有强烈的爆发性，灵感的来去犹如闪电，转瞬即逝。摄影师必须在瞬间，像猎人一样捕捉灵感。灵感一旦成为摄影师手中的猎物，就会变成一把打开构思的钥匙。在摄影艺术创作中，灵感的出现往往能促使构思迅速完成。从不少摄影家的亲身体会来看，挖掘题材→酝酿主题→考虑拍摄的方法和形式，这种构思过程有时需要延续几天、几个月，乃至几年，苦苦构思还不一定称心如意，一旦灵感出现情况就大不一样了，如同顿开茅塞，智开才流。在文学创作上，有下笔万言，一气呵成之说，而在摄影创作上，则决胜于照相机快门启闭的刹那间。

灵感来源于生活和摄影家的修养，没有生活就没有灵感，构思则变成了空想。如若摄影师自身的修养不高，灵感的爆发力就差，构思就显得十分艰难，即便是偶尔有灵感的到来也会转瞬即逝，难以捕捉到含意深刻、形象生动的瞬间。

3）构思是创作的中心环节

就构思贯穿摄影艺术创作的全过程。包括摄影师在深入生活、积累素材的基础上，从研究素材、确立主题，选择哪种艺术造型的形式，运用哪种艺术表现方法，直至拍摄时机的抓取、暗房制作、剪裁修整，最后推敲命题等一系列的过程，其中哪一过程是摄影构思的中心呢？从摄影创作的角度来说，主题和形象的酝酿、深化及其表现方法是摄影构思过程的关键所在，在这几方面，摄影构思活动表现为最活跃、最集中。如果一幅摄影作品立意高、有思想深度，形象鲜明，形式美观，这说明构思中心把握得好。

突出构思中心环节固然重要，并不等于允许忽视其他环节。特别要认识到暗房或是后期制作中的几个构思过程的作用。成功的摄影师往往在他拍摄之前，就已清楚地知道照片制作后的预期效果，这样便于摄影家自由如愿地运用其他环节的配合，突出构思中心，这是极其必要的。

4）构思的思想基础

构思是以生活作为尺度，是对自然及其社会的综合认识。摄影家从观察社会、研究生

活到反映生活、表现生活，都包含对生活的认识。摄影家的构思，必定按照自己的思想标准，对生活素材"去粗取精，去伪存真，由此及彼，由表及里"地进行提炼，摄影家的政治素养、道德情操以及三观等就成为构思的思想基础。没有这些思想基础，构思就是脱离生活的主观臆想，只有正确的思想基础，才能看到、感受到生活的多彩多姿，摄影构思才能达到新颖独特。

优秀的摄影艺术作品离不开独特、巧妙的构思，可以将作者的所思、所想、所感淋漓尽致地表达出来。独特、巧妙的构思从哪里来，又是怎么形成的呢？

4.1.3 创意构思的形成过程

1. 社会生活是形成创意构思的基础

社会生活是艺术创作的源泉。艺术是艺术家对生活特殊的、能动地反映。摄影也不例外，摄影家创作的基础和起点，也是社会生活。没有社会生活，摄影就成为无源之水，无本之木。丰富的社会生活就是生活积累，生活积累深厚才能给人们以暗示和独特的发现，深刻的思想和激情，所需要的一切艺术技巧。

1）直接生活积累

直接生活积累就是艺术家所亲身经历的通过观察和体验过的生活经验。在整个生活积累中，直接的生活积累有着特殊的重要意义，是渗透一切生活的母体，是体察一切生活的百科全书，是各门艺术反映人生的总索引。也可以说，它是人生的第一实验场。只有艺术家亲身体验的生活经验，才可能透过生活各种现象的表层，洞幽烛微地把握事物的内在本质和规律。通过各种艺术形式，真实地、本质地反映生活，揭示生活的真理，使作品具有确信不移的说服力量。

艺术家头脑里的生活积累是一种精神现象，是艺术家从生活现象中所获得的印象，作为一种信息在大脑中储存起来。这种印象是跃动的，即使在没有新的信息触动的情况下，也不是静止不动的，只是它运动的频率比较缓慢，因为它是有生命的精神因素。如果一旦受到新的信息刺激，就会以迅疾的速度循环运转，不断泛化，不断组合。当这种泛化、组合达到饱和点，就要产生一种强烈的冲击力量。这就是通常人们所说的，艺术家从生活中获得暗示和发现后，在痛苦和欢乐中苦苦思考，反复的酝酿，形象渐渐清晰成熟，主题渐渐明确，最后寻找到安置这一切的框架（结构），于是一个闪耀着璀璨光华的艺术生活脱颖而出。

古代的画家历来主张要"搜尽奇峰打草稿"，厚积而薄发。这正如高尔基所说："假如一个作家能从二十到五十个，以至从几百个小店铺老板、官吏、工人中每个人的身上，把他们最有代表性的阶级特点、习惯、嗜好、姿势、信仰和谈吐等抽取出来，再把它们综合在一个小店铺老板、官吏、工人的身上，那么这个作家就能用这种方法创造出'典型'，这才是艺术。观察的广博，生活经验的丰富，时常可以用一种能克服艺术家对于事物的个人态度及主观主义的力量把他武装起来。"高尔基的论述，同样适用于摄影。摄影是一门年轻的艺术形式，具有广泛的群众性，它几乎可以涉及人类生活所有领域，任何一种题材和表现形式，都是来自摄影者对社会、对生活的认识和理解程度。

这种认识、理解程度越深,就越能以崭新的面容去揭示社会生活的本质意义。否则,只满足于对生活的一知半解,或靠自己仅有的一点老底子,"在家想点子,出门找例子",用主观的框框去"套"现成的生活,不去深入、广泛地积累生活,不研究生动鲜活的生活内容,不扎根于生活,根植于人民,创作出的作品充其量不过是一种套板式的图解,使作品变得苍白、无力,缺乏生命力。直接生活积累对每个从事艺术创作的人都非常重要。黄成江拍摄的《汗与水》(见图4.7),于惠通拍摄的《宿愿》创意构思都是来源于生活。

图4.7 《汗与水》黄成江

2)间接生活积累

摄影家创作所涉及的生活范围是无限广阔的,而摄影家的切身经历又是有限的。每个人的切身经历虽然是一个世界,但这是一个小小的世界,严格地说,几乎是整体生活的一个狭窄的夹缝。亲临的、直接体验过的生活虽然是润泽一切生活的活水,也非常重要,但它毕竟是极为有限的,只能是总的生活链条上的一环。所以,还必须借助间接的经验。间接的经验主要是前人、同时代人的优秀摄影作品,摄影创作、摄影理论著作,以及其他文学、艺术著作和美学著作等。不断地丰富理论艺术修养,才能使人们更善于思考生活,更有思辨性,透过社会生活的现象,把握其本质和规律。摄影同其他艺术一样,都是通过艺术思维来完成创作,绝不能把摄影理解为只是按动一下快门就可以完成其创作过程。

按动快门虽然是在瞬间暴发,但是在考虑构图、用光、选取角度、确定景物这一系列的问题上要做出迅速准确的判断。一幅作品优劣高下,不仅取决于镜头前的对象,主要在于镜头后拍摄者的眼力,并且要妥善精细地处理好后期制作,直到一幅作品最后完成,这一切都和拍摄者的思想深度、高度概括能力、艺术修养、技术技巧和生活积累的厚薄有着密切的关系。要求作者在极苛刻的短暂时间里,调动自己平时的全部积累,对面前千头万绪的现场对象的态势,做出闪电般的判断,使审美主客体构成一种无间的契合,如果拍摄者稍一迟疑,机缘就会成为永不再来的过去。从这个意义上讲,摄影家比其他艺术家需要更为丰富的生活积累。

2. 创造性观察是创意构思形成的关键

观察就是指有目的、有辨析地看的同时，调动其他感觉器官，去感知、认识对象事物，以获得所需要的生活材料的一种方法。观察首先表现为一种看，但这种看不是随意的，而是有特定目的的。因而观察具有看的特定目的性，没有明确的目的的看不是观察。观察是一种由外而内、由表及里、由浅入深的感知活动，正是由于这一特性，观察获得了思维性。即观察的行为过程本身就是对对象事物的认识过程，观察是一种"思维的知觉"活动。

恩格斯曾经说过："鹰比人看得远得多，可是人的眼睛识别东西却远胜于鹰。"人在识别对象事物时的能力之所以比其他任何动物要强得多，原因就在于人有主体性的思维能力和认识能力，人的观察融进了他的这种独特的思维与认知能力，可以在观察中很好地感受和把握事物的特征。任何一个观察者，他的大脑，他的心灵，他的情感世界，都不是一片空白，而是预先积淀起了丰富的内容。创造性观察并非无中生有，而是善于发现。有目的的看还不够，更重要的是调动思维与情感，展开想象的翅膀，以一种全新的、独特的、与众不同的视角来观察世界，避免人云亦云，缺乏个性与思考。创造性观察是杜绝平庸且毫无新意摄影作品出现的前提和保障。

1）视觉思维的重要性

创意构思是摄影艺术的灵魂所在。摄影不是简单地记录生活，跟其他门类的艺术一样，是表达摄影者对人生的感受、表达审美理想的一种手段。学而不思则罔，学习不去思考，什么也没有学到。视觉思维的形成更显得重要，如何形成，要善于观察，在观察中建立起视觉思维，能从平凡中看出美，能从大千世界、茫茫如烟的事物中产生灵感，这些都离不开深入地观察和思维，才能运用摄影的各种造型语言从纷杂的事物中提炼心中的形象，眼到、心到、手到，捕获一幅幅摄影佳作。鲁道夫·阿恩海姆所著《视觉思维》一书，就是谈视觉思维的。其实从视觉开始就有思维了，也就是说，观察的同时思维更重要，只是看，走马观花地浏览，什么也留不下，只能是过眼烟云，转眼即逝。

2）摄影的创造性思维依赖人脑对事物的直觉性观察和思考

摄影者在进行创作时，要对被拍摄对象进行直接观察，把握第一印象，取得第一手资料，再通过联想、想象之间的反复作用，才能创作出满意的作品。爱因斯坦曾经说过："想象力比知识更重要，因为知识是有限的，而想象力概括着世界上的一切，推动着进步，并且是知识进化的源泉。"想象是人在脑子中凭借记忆所提供的材料进行加工，从而产生新的形象的心理过程。也就是人们将过去经验中已形成的一些暂时联系进行新的结合。它是人类特有的对客观世界的一种反映形式。它能突破时间和空间的束缚，达到"思接千载""神通万里"的境域。

3. 主观情思是创意构思的保障

登山则情满于山，观海则情溢于海。摄影艺术创作是摄影者包含对被摄对象的情思，触景生情，借景抒情的过程。情感是贯穿摄影艺术创作活动始终的一种重要心理因素，在创造活动中联系感知、表象、想象、联想、理解、判断等心理因素的中间环节，起到将诸种心理功能综合在一起的作用。

"解衣般礴"是《庄子·田子方》中的一个关于绘画活动的著名故事。作为人类一种特殊的精神产品,摄影艺术创作活动有其特殊的规律性,它要求创作者纯化自己的思维,消除杂念,以全身心投入其中的一种创造性劳动。

"解衣般礴"论就是强调主体精神的作用,主张人的情感在创作活动中无拘无束的抒发。艺术创作时的精神状态一直受到历代艺术家的重视,汉代书法家蔡邕在其《笔论》中说:"书者,散也。欲书先散怀抱,任情恣性,然后书之;若迫于事,虽中山兔毫,不能佳也。"蔡邕的说法也正是强调"解衣般礴"的气度在书法艺术创作中的重要意义。

"解衣般礴"这一美学命题主要是强调创作者主观情思在创作过程中所产生的作用,尽管这是艺术活动的一方面,但它对于中国绘画的审美特点,对历代艺术家的创作活动都具有不可低估的影响。对摄影艺术创作过程中创意构思的形成同样重要。

《围城》(见图4.8)这幅摄影作品是在慕尼黑拍摄的。桥上的锁形成像房子一样,草地上坐着有一个人、两个人,还有三个人,眼前的情景使作者想到钱钟书先生所著《围城》一书中的经典语句:婚姻是一座围城,城外的人想进去,城里的人想出来。人的一生又有多少人能看破,大多数人总是在失去后才去懊悔,又有多少人能珍惜眼前人……

图4.8 《围城》胡晶

《人生的意义》(见图4.9)和《童话世界》(见图4.10)两幅作品都是作者主观情思的外在表达。人的一生欲望无止境,男人、女人追逐着自己的理想,奋斗、拼搏,不得充满困惑,得之又有新的欲望……生命鲜活,转眼百年。古树还在,建筑尚存,人生几十年却是历史长河中的过客,转瞬即逝。

正所谓"雁过留声,人过留名。"事业也好,婚姻也罢,只有肯于付出,敢于承担责任,到老了的时候才能不因碌碌无为而后悔,不因虚度年华而遗憾。这就是人生的价值,人活着的意义。精彩的构思是摄影者艺术修养的充分体现。创意构思的形成需要全身心地体验生活,更需要认真地思考生活。在生活中不断地积累感受,感情丰富,思维活跃,才易产生灵感,创意就会源源不断。有人生的思考就有感悟,有思想就有创意构思,再运用摄影的技术、技巧,摄影时就会像一个老练的渔夫,知道哪里有鱼,何时下网。

图 4.9 《人生的意义》胡晶

图 4.10 《童话世界》胡晶

4.2 摄影艺术语言

如果某一处景物非常吸引人，一定要思考，引起你拍摄欲望的东西是什么，并对它进行一番分析，根据这个思路再进行构思画面，就会获得一张具有强烈视觉冲击力的照片。摄影知识分两大类：一是摄影技术理论，二是摄影视觉艺术理论。摄影构图属于摄影视觉艺术范畴，它在摄影艺术创作中占有很重要的地位。美国摄影家爱德华·韦斯顿说："构图就是把不同的部分组合起来获得一个统一的整体，以达到达意、凝练、悦目的目的。"

画框范围内各种成分的巧妙安排，对于最终获得有强烈视觉冲击力的画面是极其重要的。在摄影创作中，每一位摄影者都要遵循视觉艺术的一些共同规律。如对比统一、对称均衡、节奏韵律等，并通过这些规律的运用，创造出具有感染力的照片。但是还要记住画论中"画有法，画无定法"这一辩证观点。摄影时不要被一些规律、法则所束缚，"先需得法，中需有法，后需变法，无法之法乃为至法。"要勇于创新，敢于突破，拍摄出具有自己独特风格的照片。

4.2.1 影调

1. 影调的含义

影调又称为照片的基调或调子，指画面的明暗层次、虚实对比和色彩的色相明暗等之间的关系。通过这些关系，使欣赏者感到光的流动与变化。

影调也称为明暗，指画面影像的明暗调子，它是形成画面具像立体感觉和建立画面空间秩序的主要因素，在它内部蕴含了无数个灰色层次的变化。影调不只存在于黑白影像之中，彩色影像同样存在着影调的分布和它们之间的区分，只不过在更多情况下，影调已经与色彩相结合，形成了各种色调关系。

2. 影调的种类

1）黑白照片影调

黑白照片影调通常包括 3 种：高调、低调和中间调。

（1）高调指照片上白色和浅灰色占绝对优势，即由大量白色和浅灰色构成的照片称为高调照片（见图 4.11）。高调照片能给人轻盈、纯洁、优美、明快、清秀、宁静、淡雅和舒畅的感觉，常适宜于表现明朗秀丽的风光、浅色的静物、动物等。在人像摄影中，用于表现儿童、女儿、医生等效果较好。

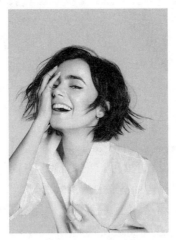

图 4.11 高调照片（来源于网络）

（2）低调指照片上黑色和黑灰色占绝对优势，即由大量黑色和深灰色构成的照片称为低调照片（见图 4.12）。低调照片能给人神秘、肃静、忧郁、含蓄、深沉、稳重、粗豪、倔强之感。

图 4.12 《丘吉尔》卡什

（3）介于高调与低调之间，不存在黑色或白色占绝对优势的照片均称为中间调照片。日常大量的黑白照片都是属于中间调的。中间调照片中对比强烈的（反差大），往往给人一

种生气、力量、兴奋之感；对比平淡的（反差小）往往给人一种凄凉、压抑、朴素之感。

高调与低调由于其占画面上大面积的黑色或白色，因而有助于强化某种表现力和艺术感染力，同时也带来题材、内容上的局限性以及画面立体感较弱的不足。中间调虽然在色调上没有什么强化的艺术感染力，但对各种题材、内容的表现上较自由，而且画面的立体感相对来说较强，这也是为什么大量的照片都是中间调的原因所在。

值得注意的是影调的这些作用只是有助于强化某种艺术效果，在配合特定内容时才能起到相应的某种强化效果，具体起到哪一种强化效果需要由拍摄的内容决定。在形式与内容的关系上，起决定作用的是内容而不是形式。这就要求拍摄者在运用影调这一构图因素时，首先要考虑拍摄对象是否适宜采用高调或低调。为高调而高调，为低调而低调的做法，往往会弄巧成拙，适得其反。

2）彩色照片影调

彩色照片的影调通常称为色调。每一幅彩色照片都应有一个起着主导作用的色调，使整个画面上的色彩达到和谐统一。在确定画面色彩基调时，要做到多样，忌单调。彩色照片的色调通常概括两种：冷调和暖调。

（1）冷调作为画面的色彩基调，如拍摄雪景、月光下的夜景，可以渲染清冷、静谧的气氛；暖调作为画面的色彩基调，如拍摄日出、日落的景色时，可以渲染温暖、热烈的气氛。以各种蓝色，如纯蓝、紫蓝、青蓝色为主的冷调画面，有助于强化寒冷、恬静、安宁、深沉等效果。当被摄体本身色彩不具冷色特征时，可在阴雨天或纯净的蓝色天空下，光源色温比较高的时候进行拍摄，会使画面蒙上冷色调。

（2）以红、橙、黄等暖色为主的暖调画面，有助于强化热烈、兴奋、欢快、活泼等效果。当被摄体本身色彩不具暖色特征时，可在早晚光源色温比较低的时候进行拍摄，会使画面蒙上暖色调。

（3）在画面以暖调为基调时，应有恰当的冷调出现。摄影作品《斗》（见图4.13）在"中国蔬菜摄影大赛"荣获二等奖。整个画面以红、黄暖色调为主，红色尖椒形成一个牛头形状，根部出现冷色调绿颜色，丰富了画面的色彩；在画面以冷调为基调时，应有恰当的暖调出现。摄影作品《城市"美容师"》（见图4.14）入选2011年的《中国摄影艺术年鉴》，

图4.13 《斗》林娜娜

图4.14 《城市"美容师"》胡晶

大面积的绿色背景前面有个身着红色衣服的工人，醒目、突出。色彩配置的规律是和谐与对比，主调与层次兼而顾之。

照片中的主色调要明确，一切次色调都要为主色调服务，做到色彩简洁，不能喧宾夺主，画面要求色调和谐，色彩不能过于繁杂，否则会超出人们的视觉承受能力，使人感到压抑。

3. 影调的运用

1）曝光与构图

在黑白摄影中，对高调和低调照片曝光量的掌握方法：拍高调照片比正常曝光增加一档，以增强高调的明朗程度；拍低调照片比正常曝光量减少一档，以确保浓重的黑色基调。当然，也可以按正常的曝光量拍摄高调或低调照片，然后放大照片时做相应调整，高调照片的放大曝光少一点；低调照片的放大曝光多一点。在高调和低调照片的构图上，对高调照片要注意画面上有少量有力的黑色。否则，高调照片常会显得无力、苍白。高调照片的主体光比宜小。对低调照片要注意照片画面上有少量明亮的白色。否则，低调照片易显得灰暗、无神。低调照片的主体光比宜大些。

2）影调构成

由各种不同明暗调子所构成的不同的明暗效果，或各种具体的影调配置方案，就是影调构成。影调布局的通常方案就是欧洲文艺复兴时期的大画家达·芬奇在论绘画论中提出的"明暗互衬法"，即以明衬暗，以暗衬明，以有明暗变化的背景衬托有明暗变化的主体。另外，尤其要注重画面最亮处的处理，因为亮处为金，亮部总是最先或最能引起欣赏者的视觉注意，它是画面中视觉地位最高的部分。较为常见的影调构成有高调构成、低调构成、软调构成、硬调构成和全影调构成等。

对黑白照片来说，也就是指影像的黑、白、灰一系列的过渡情况。黑中有黑，白中有白，灰色层次多，影像明暗变化大而多，称为影调丰富、影调细腻；反之，黑、灰、白过渡急剧，呈跳跃式变化，黑、灰、白的层次少，称为影调粗犷。不同的影调能产生不同的强化作用。丰富的影调有助于生产恬静、温和、舒畅之感；粗犷的影调有助于给人以跳跃、刚强、激烈、兴奋之感。在摄影构图中，对影调的运用还表现为掌握好景物的影调对比。影调对比包括画面上影调等级的对比和影调面积的对比。一般来说，浅色的主体宜选深色的背景；深色的主体宜选浅色的背景。但摄影有其本身的局限性，不可对其强求。影调对比越强烈，给人的视觉感受就越醒目。以大面积的浅色衬以小面积的深色，那么小面积的深色更吸引观众的视线；反之，大面积的深色衬以小面积的浅色，那么小面积的浅色更吸引观众的视线。

3）影调透视

在室外拍摄照片，由于受大气透视的影响，在影像上往往体现为远处景物较近处的景物明亮，影像较为朦胧，色彩饱和度较低，这种远近的差别产生一定的空间距离感，称为影调透视，这种影调透视也称为阶调透视、空气透视。利用这一原理，除了可获得画面充分的空间感觉之外，还可以更有效地渲染画面的气氛，充分强调处于前景位置的主体，从而令画面更富有表现力。

影调的明暗处理用于表现画面的空间感。人的视觉在观看有较大的纵深度的景物时，由于大气层的缘故，远处的景物轮廓较模糊，反差较小，亮度较大；近处的景物轮廓清晰，反差较大，亮度较小。拍摄时可以有意将前景表现为较为正常的调子，而将背景处理成朦朦胧胧的一片；也可以将背景处理成正常调子，前景自然就被压缩成较为浓黑的剪影或半剪影的形状。究竟采用哪一种方法，要看被摄主体在摄影画面中所处的前后位置。一般情况下，将被摄主体还原成较正常的调子，当然也有例外。因此，在风景摄影中，对影调的处理往往有助于画面产生明显的空间感、纵深感。

在考虑运用高调或低调时，还应注意到被摄对象本身（包括主体与背景）的深浅情况是否适合拍摄高调或低调。这种考虑应是积极主动的，这就意味着应考虑到是否可以运用滤镜、光线等手段来控制或是改变景物的影调效果，为表现意图服务。

4.2.2 线条

任何一幅照片上都存在线条，没有线条也就不存在画面。线条不仅具有形式美，而且富有感情色彩。

1. 线条的含义与种类

画面上的线条是由相邻两种影调的分界线勾划出来的。画面上的线条有粗、细、曲、直、浓、淡、虚、实之分。不同的线条不仅构成不同的图形，而且因其粗细、曲直、浓淡、虚实的不同，能产生不同的艺术表现力。一般来说，不同线条给人的感受可以相对概括如下：粗线条强、细线条弱；曲线条柔、直线条刚；浓线条重、淡线条轻；实线条静、虚线条动。

在直线条中又有竖线条、横线条与斜线条之分。竖线条能给人以有力、坚实、严肃、高耸之感；横线条能给人以平稳、舒张、宁静之感；斜线条则富有动势且有较强的视线引导作用。曲线条是富有自然美的、情感浓郁的、造型力强的一种线条。那些波浪式进行、螺旋式旋转、蛇形般蠕动的曲线，不但能增强画面的纵深感，而且流畅活泼、富有动态感。

2. 线条的运用

对线条的运用中，汇聚线条与重复线条是首先值得注意的两种画面效果显著的线条。汇聚线条是向某一点汇聚的线条。在被摄景物中那些本来是平行的线条，无论直接观看，还是记录在画面上，往往不再是平行线条，而变成一种汇聚线条。这是由于人的视觉和照相机镜头成像的近大远小的特性决定的。这种汇聚线条在画面上能强烈地表现出画面的空间感。在二维平面的照片上表现三维空间的被摄景物虽有许多构图手段，前景运用、虚实结合等，而利用汇聚线条则是效果最为强烈的构图手段。汇聚线条越急剧，透视的纵深感也就越强烈。

重复线条是画面上有规则地重复的线条。无论直线、曲线、竖线、横线与斜线，只要排列整齐、循序渐进、富于层次地重复，就能造成雄壮、行进、恬静、优美、欢快等节奏。这种节奏的韵律感能给人以美感。

粗线条可以彼此联系或分开。当许多线条相遇时就形成了角度，有角度的线条传达活

泼或动态的印象。把几个物体联系起来的含蓄的、想象中的线条，往往使画面生动。图 4.15 在画面上青春女孩呈反对角线方向舒展腰身，动感十足，充满青春活力。

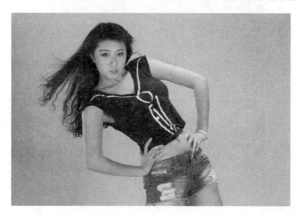

图 4.15　《青春跃动》胡晶

1）水平线条

水平线条是指与画面上下边平行的线条，这种线条给人以平静（见图 4.16）之感。摄影作品中常见的水平线条一般都是地平线。水平线如果位于画面正中将上下的空间一分为二，这种对等分割使上半部分是明亮的，下半部分是深暗的。这种分割画面显得平静、宽广。但是处理得不好，会使画面单调、乏味和呆板。如果天空和风景面积分配保持不平衡的 1∶3 或 1∶6，画面将更生动。水平线条占主导，天空与地形成对比。

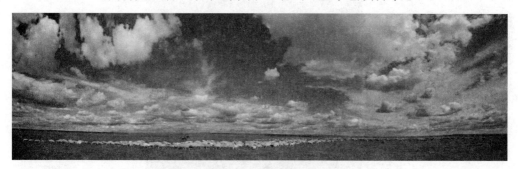

图 4.16　《白云底下见牛羊》胡晶

一条水平线的偏移，都会使画面中较大部分压向较小部分，因而会产生一种明显的运动倾向性，视觉的趣味中心又都会集中在较大部分。当水平线向上升起时（1/3）有向上升起之感；当水平线向下偏移时，有向下沉之感。

2）垂直线条

垂直线条暗示稳定、有力。在摄影作品中的画面上用一条垂直线条将其分割成左右空间对称的构图形式。使用这种分割，是画面显得稳定而高耸，但这种对等分割处理并不好，容易使画面显得呆板。图 4.17 高大的树干构成垂直线，控制了整个画面。

3）对角线条

垂直线条向右轻微倾斜，由左下方向上方延伸，就变成对角线条。对角线条暗示运动

图 4.17 《迎春》胡晶

和方向。受西方文化影响的人就把对角线条看作是积极的,因为这符合他们的乐队和书写的习惯方向。图 4.18 水流形状为单一线条组成构图例子,由水流对角线构图,与岩石形成对比,有助于增加画面的动态感。

图 4.18 《瀑布》胡晶

4）反对角线条

垂直线条向左倾斜,就变成了反对角线条。一般受西方文化影响的人把反对角线看作是失落或下降。而与西方人阅读与书写习惯不同的东方人,则把反对角线条看作是积极的（见图 4.19）。

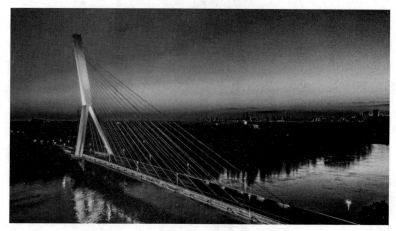

图 4.19 《传旗》张涵

5）曲线条

曲线条是富有自然美的、情感浓郁的、造型力强的一种线条。那些波浪式进行、螺旋式旋转、蛇形般蠕动的曲线，不但能增强画面的纵深感，而且流畅活泼、富有动态感。

当曲线条在摄影作品的画面中出现时，它会打破画面的平静，产生极为强烈的运动感，有引导观众视线向画面的纵深方向发展的趋势，并走向整个画面。

图 4.20 中的线条是蜿蜒曲折地通过而不是直截了当地贯穿整个画面，它们非常醒目并能建立起自然的平衡。曲线条在自然界中最明显的例子是弯曲的小径、道路或河流。

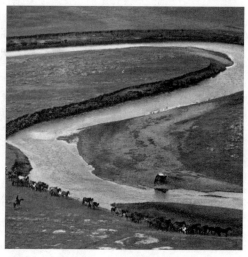

图 4.20 《放逐》胡晶

6）拱形线条

拱形线条是一种对称图形，它由均匀弯曲的连续线构成，拱形一般暗示联系，如拱桥把两岸连接起来一样。图 4.21 中拱形的建筑局部，非常吸引目光，并与浅色天空形成适度的对比。

图4.21 《穹》胡晶

4.2.3 色彩

1. 色彩的含义

色彩的含义远远不止是真实记录物体那么简单,它有一种能唤起某种特定反应的能力。只要能够创造性地使用它,色彩也能够支配整个摄影画面,甚至有些时候比拍摄主体本身还要重要。

2. 色彩的配置

色彩的配置是彩色摄影的关键,也是形成画面主调的手段。色彩的配置是画面色彩的布局过程,选择合理的色彩布局,是以画面所要表达的主题内容为目的的。拍摄过程中,主体的色彩、环境色彩、季节气候、摄影手法、摄影工具、后期制作等都会影响画面色彩的配置和组合。

无论采取何种手段配置画面色彩,都要遵循一定的原则来突出主题。画面色彩布局要有利于主体的突出强化,使人们的视线能马上到达主体,以使画面主次分明。不同的色调影响整个画面的基调气氛,对塑造形象、表现主题、引发意境有着重要作用。

1)和谐色调的配置

(1)同类色或者说含同色的复色构成的和谐色调。

同类色的和谐,如深红与浅红、深蓝与浅蓝、深绿与浅绿等并置在一起的和谐;含同色的复色构成的和谐,如黄绿、绿、青绿与青,有助于强化淡雅、素净的效果。

(2)邻近色构成和谐色调。

邻近色的和谐,如红与橙、橙与黄、绿与青、青与蓝等并置在一起而产生的和谐效果,有助于强化调和之感。摄影作品《湿地植物——香蒲》(见图4.22)运用色彩精彩,画面色彩丰富、和谐。

(3)消色、光泽色与色彩之间的和谐色调。

消色通常指白色、灰色、黑色;光泽色通常指金色、银色。消色、光泽色与任何其他色彩相组合,均可以获得和谐的效果,在彩色摄影的构图中应用广泛,有助于强化纯洁感。

图 4.22 《湿地植物——香蒲》庄艳平

画面色彩配合要和谐，不要大起大落，除非想达到某种特殊效果，如橙与绿、黄与紫等配色构成的画面就比较和谐、平静，而红与黑、红与青、红与绿的色彩配置则恰恰相反。当然，色调和谐是相对而言的，有时几个相左的颜色搭配在同一画面中，反差适中，相当和谐美妙。画面色彩的过渡要合理，大幅度的色彩跳跃会使人感到难以接受。

在同一个色彩的基调中，如有细微的冷暖变化，画面中会出现和谐的气氛，但常常也容易产生单调的感觉。和谐色调的配合中，以整体的和谐色调与局部对比色调结合使用，可避免因色相、明度较接近而造成一片模糊，尤其是主体和陪体要有适当的对比。

2）对比色调的配置

对比色调是指画面不以某种颜色为基调，而是以两种对比色彩为基调，如冷暖色对比、互补色对比，有助于强化艳丽、丰富、浓郁的色彩效果。

（1）互为补色的配合形成的对比色调。互为补色的配合，如红与绿、橙与蓝、黄与紫。摄影作品《文庙》（见图 4.23）覆盖白雪的红色的庙墙与风中飘着带着绿色柳树叶的枝条，一红一绿、一静一动，相互映衬。

图 4.23 《文庙》胡晶

（2）与补色以外的对比色配合形成的对比色调。与补色以外的对比色配合，如红与蓝等色的配合，又称为次对比色配合。对比色配合会产生鲜明、强烈之感，但又很容易使画

面产生炫目和杂乱的效果。

在对比色配合的画面中，要做到既有对比又有调和：一是可改变一方的明度和纯度。穿鲜红色衣服的人站在绿叶前，红绿对比十分刺目生硬，可找在阴影中的绿叶作为背景，使原来鲜绿色变成墨绿色，使绿叶的明度和纯度都降低一些，这样能使红色更突出，也能使画面显得更为协调。改变了画面冷暖色调的纯度，画画更为悦目和谐。二是可改变双方的面积。扩大背景的绿叶面积，使着红衣的人相对缩小。冷暖色调的悬殊面积使对比更为醒目。

3. 色彩的运用

色彩最明显的力量表现在对人们的吸引力上。

1）明亮的色彩对人吸引力更强烈

如果以色彩为主题，就应该使主体简洁。在一大片灰色调中插入一小块明亮的色彩，突出主题。

2）柔和的色彩

虽然明亮的色彩可以吸引人，但是也不能忽略了灰淡柔和色彩的作用。用柔和的色彩也有表现力。摄影作品《天堂小路》（见图 4.24），在灰色的天空下，呈现柔和色彩的绿色地毯中一条蜿蜒的小路伸向远方。

图 4.24 《天堂小路》胡晶

3）调和的色彩

调和的色彩就是相近的色彩，相近的色彩能引起愉悦感，并使画面显得统一。在调和的色彩中有色彩协调的作用，使不同的要素变得有联系。橘黄色和红色、蓝色和紫色、绿色和灰色，这些都是调和的组合。

4.2.4 质感

1. 质感的含义与种类

质感是指被摄物体表面结构的性质在照片上再现的真实感。被摄体具有各种各样的表面结构，有的光滑，有的粗糙，有的坚硬，有的松软。以人的皮肤为例，质感也因人而异，老年人的皮肤干燥、皱纹深（见图 4.25）；年轻人的皮肤油润、无皱纹（见图 4.26）。有的

皮肤粗糙，有的皮肤细腻。在照片上表现出被摄体的质感，有助于观众从照片上真实地感到被摄体的质地、构造，令人有栩栩如生之感。注意表现质感在静物和人像摄影中尤为重要，良好的质感是一幅静物或人像照片不可缺少的素质。

图 4.25　《晚年》胡晶

图 4.26　《看我的》胡晶

2. 质感的表现

恰当地用光是表现质感的关键，被摄体表面结构不同就需要不同的用光。尽管物体表面结构千姿百态，但可归纳为粗糙面、光滑面、镜面和透明面 4 种结构。粗糙面物体的表面有高低不平的凹凸起伏，用直射侧光有利于质感的表现；光滑面物体对光线会呈现柔和的反光，用前侧光加辅助光缩小光比有利于其质感的表现；镜面物体对光线会产生耀眼的强反光，用柔和的散射光有利于表现其质感；透明面物体衬在深暗背景上，用侧逆光、逆光结合均匀的正面光有利于表现其质感。

要表现物体给人的感觉，除了用光这一关键因素外，还受其他一系列因素的制约，如精确的聚焦、较大的景深、准确的曝光、照相机的稳定、后期等。这些因素如果出现问题，也会影响甚至破坏质感的表现。所以说，良好的质感是以良好的摄影综合技术为基础的。一般来说，感光度低一些有利于质感的表现，因其颗粒细腻。此外，质感对比（见图 4.27）有力地表现主题。

图 4.27　《乌干达干旱》韦尔斯

《乌干达干旱》是英国摄影师迈克·韦尔斯在报道乌干达灾荒时拍摄的一幅图片，也是反映乌干达灾荒最典型、最著名、影响最为广泛和深远的一幅图片。两只手对比之强烈，已经大大超出了人们想象的范围，这种对比产生的视觉冲击力不仅使人们对这幅图片过目不忘，也让人们对乌干达经历过的灾难刻骨铭心。

4.2.5 光线

在摄影艺术中是依靠光线对人、景、物进行描写的，摄影家运用光线，就如同画家手持画笔一样，摄影作品的优劣，要看摄影者控制光线的技巧如何。摄影在希腊文中的意思是光线的描写，人们常把光线比作是摄影艺术的语言。摄影用光不仅满足胶卷、胶片和感光元件（CCD 或 CMOS）对曝光的需求，更重要的是同一物体如果用不同的光线或不同的角度照射，所得的影像也是不同的，任何一点光的改变，都将导致影的变化，照片的艺术效果也将随之改变。也就是说摄影者对光线的恰当选择和使用，才能再现被摄对象的形状、立体感和质感，平衡画面的结构，调整影调的层次，烘托主题，均衡画面，表现画面的空间感和渲染画面的气氛等。

1. 摄影用光的六大基本要素

摄影用光的六大基本要素：光度、光位、光质、光型、光比和光色。

1）光度

光度是光源发光强度和光线在物体表面的照度以及物体表面呈现亮度的总称。在摄影中，光度与曝光直接相关。从构图上说，曝光与影调或色彩的再现效果密切相关。丰富的影调和准确的色彩再现是以准确曝光为前提的。有意识地获得曝光过度或不足，也就是人们说的正确曝光，指的是主观需要的或是适合的曝光量，也需以准确曝光为基础。

准确曝光是一种客观的概念，是按景物中 18%反射率的中灰亮度调节曝光，能最大限度地获取丰富的影调和层次。掌握光度与准确曝光的基本功，才能主动地控制被摄体的影调、色调以及反差效果。光线的强、弱、柔是构成影像的基础。运用光的强、弱、柔可以保证被摄体在感光元件上获得正确曝光所需要的照度。用光不同影像往往会有极大的变化，光线强度之间存在着极大的差别。柔和的散射光照明才能将亮部和暗部的细节和色彩再现丰富。如果照明光线是强烈的直射阳光时，被摄物的色彩饱和度会大大降低，色彩黯然，受光和阴影之间会产生极为明显的反差。人眼能轻而易举地应付强度差异大的光线。胶卷与感光元件则不然，用它强行记录范围过大的影调，要么受光的亮部变成一片雪白，要么阴影的暗部毫无细节可辨。这也是为什么数码照相机增加了高动态范围（high-dynamic range，HDR）图像功能。

HDR 图像相比普通的图像，可以提供更多的动态范围和图像细节，根据不同的曝光时间的 LDR（low-dynamic range）图像，利用每个曝光时间相对应最佳细节的 LDR 图像来合成最终的 HDR 图像，能够更好地反映真实环境中的视觉效果。HDR 图像在大光比环境下拍摄，普通照相机因受到动态范围的限制，不能记录极端亮或者暗的细节。经 HDR 程序处理的照片，即使在大光比情况下拍摄，无论高光、暗位都能够获得比普通照片更丰富的层次，被摄人、景、物亮度反差大时，启动 HDR 功能或是模式。

2）光位

光位是指光源相对于被摄体的位置,即光线的方向与角度。光的强弱与光的方向和角度有关,光的运用就成为摄影艺术的重要手段。同一对象在不同的光位下会产生不同的明暗影像效果。摄影中的光位可以千变万化,但归纳起来主要有正面光、前侧光、正侧光、后侧光、逆光、顶光与脚光等。

(1) 正面光。正面光也称为顺光,光线来自被摄体的正面,随角度高低分别称为平射光、顺光和高位顺光。顺光照射的被摄体(见图 4.28)令人感觉明亮,但立体感较差,缺乏明暗变化。利用正面光拍摄时的曝光宽容度较大。灯光人像中,正面光常作为辅助光。

图 4.28 《海明威》卡什

(2) 前侧光。前侧光也称为斜侧光,指 45°方位的正面侧光。这是最常用的光位,前侧光照明使人感觉画面明暗影调丰富,照射的景物富有生气和立体感。在灯光人像中,前侧光常作为主光,人物脸部朝左用右侧光,朝右用左侧光。

(3) 正侧光。正侧光就是 90°侧光,侧光照明下被摄体呈阴阳效果,是一种人像摄影中富于戏剧性效果的主光位置,明、暗形成强烈对比。一幅用正侧光(即 90°侧光)拍摄的人物面部特写(见图 4.29),一个美丽女郎面部由于 90°侧光有一个清秀男士帅哥面部的剪影。

图 4.29 人物面部特定(来源于网络)

这样的画面内涵更丰富、更耐人寻味了。

（4）后侧光。后侧光又称为侧逆光，光线来自被摄体的侧后方，能使被摄体的一侧产生轮廓线条（见图4.30），使主体与背景分离，从而加强画面的立体感和空间感。

图4.30 《青春记忆》胡晶

（5）逆光。逆光又称为背面光，光线来自被摄体的正后方，能使被摄体产生生动的轮廓线条，使主体与背景分离，从而画面产生立体感和空间感。逆光构图很重要一条是使画面利用深色背景，否则轮廓线就不清楚。逆光在造型上还有利于表现动物群体。摄影作品《翔》（见图4.31）拍摄于新疆的胡杨，逆光下似大鹏展翅的剪影，哼唱着一曲不朽的赞歌。

图4.31 《翔》胡晶

（6）顶光。顶光的光线来自被摄体的正上方，如正中午的阳光（见图4.32）。顶光会使人物脸部产生不耐看的浓重阴影，通常忌拍人像。

（7）脚光。自然光中没有脚光的光位。脚光的光线来自被摄体的下方，常用于丑化人物的一种灯光方向，但也有反其道用之。看一幅室内用脚光美化人物的摄影作品（见图4.33）。用脚光来刻画的卓别林，身后高大的黑色投影代表卓别林巨大的艺术成就，这个精巧的构思用脚光再合适不过了。卓别林是20世纪著名喜剧演员、导演、制片人，最卓越的喜剧电影大师、伟大的批评现实主义艺术家。他以丰富的想象力融合了所有人的欢笑和

图 4.32 《沐浴》胡晶

泪水，人们为他取得巨大的艺术成就和超人的天赋赞叹不已。默片时代的《摩登时代》《大独裁者》都是他经典的作品。

图 4.33 《卓别林》

3）光质

光质是指光线聚、散、软、硬的性质。光的软硬程度取决于若干因素，光束窄的比光束宽的通常硬些。硬光又往往比软光的照明更富有生气。

（1）聚光（硬光）。聚光是来自一种明显的方向，产生的阴影明晰而浓重。晴天的太阳从某一有明显方向性的角度照射被摄体，这就是一种直射的硬光。硬光能使被摄体产生强

烈的明暗对比，有助于质感的表现。

（2）散光（软光）。散光是来自若干方向，产生的阴影柔和而不明晰。当天空有雾，阳光就被扩散在一种广阔的区域上，从许多角度发出光线，这就是一种软光。软光善于揭示物体的外形、形状、色彩和细节，但不善于表现质感。

4）光型

光型指各种光线在拍摄时的作用，主要有主光、辅光、修饰光、轮廓光、背景光和模拟光。

（1）主光。主光又称为塑形光，用于显示景物、表现质感、塑造形象的主要照明光。

（2）辅光。辅光又称为补光，用于提高由主光产生的阴影部亮度，揭示阴影部的细节，减小影像反差。

（3）修饰光。修饰光又称为装饰光，指对被摄景物的局部添加的强化塑形光线，如发光、眼神光、工艺首饰的耀斑光等。

（4）轮廓光。轮廓光指勾画被摄体轮廓的光线，逆光、侧逆光通常都用作轮廓光。

（5）背景光。背景光的灯光位于被摄体后方朝背景照射的光线，用于突出主题或美化画面。

（6）模拟光。模拟光又称为效果光，用于模拟某种现场光线效果而添加的辅助光。

5）光比

光比指被摄体主要部位的亮部与暗部的受光量的差别，通常指主光与辅光的差别。光比大，反差就大，有利于表现刚的效果；光比小，反差就小，有利于表现柔的效果。

调节光比的手段主要有以下3种。

（1）调节主、辅光的强度。

（2）调节主、辅光至被摄体的距离。

（3）用反光板、闪光灯对暗部进行补光。

6）光色

光色指光的颜色或者说色光成分。通常把光色称为色温。光色无论在表面上还是在技术上都是重要的，光色决定了光的冷暖感，这方面能引起许多感情上的联想。

光线是摄影最重要、最关键的因素，摄影用光的六大基本要素需要在实践中加以运用。

2. 光线的运用

1）光位运用

摄影中的光位千变万化，不同的光位会使画面产生不同的明暗影调。正侧光、后侧逆光、逆光等光位照明，光比大，在以上这几种光照下，都可采用补光照明或改变照明角度来改变所摄照片的影调结构。高调画面的光线照明以散射的正面光为主，一般在画面配置中尽量减少阴影。高调照片的主体光比宜小。低调画面的光线照明以直射光的逆光、侧逆光为主，选择深色背景，或曝光以被摄体亮部的光值为准，使画面产生黑色背景，加强低调气氛。低调照片的主体光比宜大些。中间调画面的光线照明可用直射的斜侧光照明，也可用散射光照明，但光比不宜过大。前景同背景的影调对比是再现空间和表达透视的需要。前景物体深而暗，背景及远处物体淡而浅，能够较好地拉开画面影调对比，加强视觉空间

感。这种对比在逆光照明下尤为明显。

2）质感的用光技巧

各种被摄体的表面特征不同，对于光线的反射性就不同。恰当的用光是表现质感的关键，被摄体表面结构不同就需要不同的用光。要根据不同物质表面结构来运用光线。根据不同物质的不同外表属性，选择不同光位可强化其质感的表现。

（1）粗糙面物体用正侧光、后侧光有利于其质感的表现，可使表面细微的起伏部分呈现出不同的色调和层次，同时也用光线达到了强调物体表面外用的目的。对投来的光线呈漫射状态，表面亮度比较均匀。

（2）光滑面物体对光线会呈现柔和的反光，用前侧光加辅助光缩小光比有利于其质感的表现；也可用散射光，其光照柔和均匀，可保证影纹高度清晰和层次充分地再现出来。

（3）透明的物体本身有透明和折射特点，拍摄时要尽量突出物体的透明特点，透明物体衬在深暗背景上，用侧逆光、逆光结合均匀的正面光有利于表现其质感，或者用侧光照明，可在画面上看到光线穿过透明体，除了用侧光照明，还要在正面补光。

（4）镜面的物体有对投来的光线呈现单向反射，会产生耀眼的强反光，用柔和的散射光有利于表现其质感。

4.3 摄影艺术画面的组织与表现

4.3.1 选择拍摄点

摄影画面的组织首先是摄影师的站位问题，也就是照相机镜头相对被摄体的方位，通常称为拍摄点，也称为常规视点。拍摄点主要指拍摄者对于被摄景物的距离、高度和方向。拍摄点不同，同一景物在画面上的效果就不大一样，它对画面效果起着重要的作用。选好拍摄点往往能成为一幅好作品的关键所在。

选择拍摄点，也就是摄影师站位应从 3 方面考虑：不同的摄距、不同的方向、不同的高度。

1. 不同的摄距

拍摄点与被摄主体的距离为摄距，摄距的不同会带来画面景别的变化。景别：远景、全景、中景、近景和特写（在同一摄距上改变镜头焦距也能引起景别变化，但两者的前景和背景的效果则大为不同）。对于景别的划分没有固定的格式和截然的分界线，而是以被摄景物在画面上展示的规模和人们的习惯认识为依据进行大致的划分。

不同的景别具有不同的表现力，要根据表现意图去确定景别。绘画理论中有"远取其势，近取其神"之说，这对摄影构图也适用。画面是以势动人，还是以神动人，或者以情节取胜，在很大程度上决定了应该采用怎样的景别。

2. 不同的方向

方向指拍摄点位于被摄主体的正面、侧面还是背面。拍摄点方向的变化既会使主体的

形象发生显著的变化，又会使背景发生明显的变化。对拍摄点方向的选择，可从正面、斜侧、正侧、后面4个方面予以考虑。

（1）正面方向。正面方向即照相机正对被摄主体，有利于表现主体的正面形象，擅长于表现对称美，能产生庄重、威严、肃穆之感。但正面方向往往会使画面缺乏透视感，易引起呆板。

（2）斜侧方向。斜侧方向是摄影中运用最多的，拍摄时，被摄主体本身的水平线会在画面上变成一种能产生强烈透视效果的汇聚线，因而有助于表现出景物的主体感和空间感，画面易生动，也有利于突出主体。选择斜侧方向时，斜侧的程度有变化时，往往会使主体形象产生显著的变化，因此要寻找最佳斜侧方向。

（3）正侧方向。正侧方向即与被摄主体正面成90º的方向。正侧方向常用于拍摄人物，其特点是能生动地表现人物脸部，尤其是鼻子的轮廓线条，是拍人物剪影的最佳方向。对于拍摄人与人之间的感情交流时，正侧方向往往有利于表现双方的神态面目。正侧方向一般不宜拍建筑物。

（4）后面方向。后面方向是从被摄主体的后面拍摄，这是一种易被忽视的拍摄方向。把它用于人物摄影往往能使主体与背景融为一体，画面背景中的景物是主体视线所关注的，有助于观众联想主体人物面对背景所产生的感受。采用后面方向拍人物时，要注意人物的姿势，使人物背景能产生一种含蓄美，使观众引起更多的联想。

3. 不同的高度

高度指照相机是高于、低于还是同于主体的水平高度。拍摄点高度的变化，即为常说的平拍、仰拍和俯拍。

（1）平拍。照相机与被摄主体处于相同的高度，镜头朝水平方向拍摄。平拍较合乎人们通常的视线，有助于观众对画面产生身临其境的视觉感受；平拍还有助于主体在画面上更多地挡去背景中的人物或背景，使主体更突出；平拍人或建筑物不易产生变形，使人物在画面上让人感觉更亲切、自然（见图4.34），景物让人产生在画中游之感。

图4.34 《采冰人》胡晶

（2）仰拍。照相机低于被摄主体的水平高度，镜头朝上仰起拍摄（见图4.35）。仰拍有助于强调和夸张被摄对象的高度；有助于夸张跳跃动体的向上腾跃；有助于表现人物高昂向上的精神面貌，以及表现拍摄者对人物的仰慕之情。在室外仰拍，还能把被摄体衬托在天空之中，使画面有一种豪放之情。仰拍时要注意避免镜头过仰，否则会引起景物或人物

的明显变形，在拍摄近景人物时尤应注意。

图 4.35　《中央大街》胡晶

（3）俯拍。照相机高于被摄主体的水平高度，镜头朝下拍摄（见图 4.36）。俯拍最大的特点使前、后景物在画面上得到充分展现，有助于强调被摄对象众多的数量或盛大的场面；画面易于产生丰富的景层和深远的空间感；也有助于展现大地千姿百态的线条美，如纵横交错的田垄阡陌、蜿蜒盘旋的公路、层层起伏的梯田等；还有助于交代景物或人物之间的地理位置。常见的不足是高度不够。

图 4.36　《荷》胡晶

综上所述，选择拍摄点，多考虑远近、正侧、高低会带来怎样的画面效果，这是改进和提高画面效果或视觉冲击力的一种简易而又有效的方法。

4.3.2　选择画幅形式

摄影师选择好拍摄点，也就是站好位，下一步要考虑画幅形式。画幅指照片的画框形式，包括横幅、竖幅和方幅 3 种，但在横幅、竖幅中又有一系列不同长宽比例构成各种不同的横幅和竖幅。画幅适当对画面内容的表现能起到强化作用。

1．横幅

横幅尤其是宽广的横幅，有助于强化景物的水平舒展与广阔，能增添画面的寂静和稳定。横幅强调的是水平因素。

2．竖幅

竖幅尤其是高耸的竖幅，有助于强化景物的高大与向上运动，能增添画面的活力与吸

引力。竖幅强调的是垂直因素。

3. 方幅

方幅即正方形画幅,这种画幅给人以工整、淳朴与轻松之感,但它对画幅中的水平与垂直因素均不起强调作用。既有适应性较强的一面,又存在强化力不足的弱点,在构图中是运用较少的一种画幅。

摄影者往往因手持照相机的方式而习惯于横取景,不断地拍出横幅照片,忽略了还可竖取景去拍出竖幅照片。对于该用竖幅表现的对象拍成了横幅,会使画面中的垂直因素被减弱甚至抵消;反之该用横幅表现的对象拍成了竖幅,画面中的水平因素也会被减弱甚至抵消。因此,拍摄时,首先应分析主体是水平线条占优势还是垂直线条占优势,再根据表现意图采用横幅还是竖幅,做出抉择。对准备采用横幅或竖幅时,还应进一步考虑横幅的宽广程度与竖幅的高耸程度,不要受感光材料画幅的限制,勇于冲破常规,大胆进行取舍,往往有助于成功地运用画幅这一因素。

4.3.3 画面布局

1. 主体结构的安排

主体,或称为画面主体,是摄影画面中最主要的被摄对象。在拍摄单一的被摄对象时,主体也可以指被摄对象的最主要的部分。主体在画面中的视觉地位最高,在造型感觉上最鲜明突出,也最能吸引观者的视觉注意力。

什么素材适合作为画面的主体呢?路上走着的一个人、花瓶中的一枝花、餐桌上的一盘菜、家里养的一只猫、水边的一个倒影、地上的一只蚂蚁其实都可以作为照片中的主体。也就是照片中最吸引人的那个元素,镜头中对焦的那个点。但值得注意的是,主体可以是一个具体可见的对象,也可以是一种难以捉摸的气氛或某种抽象的概念,一般主体的类型或样式得视摄影师的具体创作方式和创作观念而定。另外,摄影画面之中的主体,与平时所说的创作中的主体意识是根本不同的两回事,不能混为一谈,创作主体其实就是指创作者自己,主体意识自然也就是创作者的自觉意识。

好照片都是有主题的,主题就是发现一个美的东西,或者一个能触动内心的场景,把它作为主体放置在照片中,同时加入一个主观态度和情绪,这便是主题。要让读者知道拍的是什么,想表达什么。如果是一组照片,主题必须要统一。关于主题这个概念,有的摄影者或许比较模糊,可以先从主体来入手。主体是主题的基础,一张照片往往是由主体、陪体、前景、背景和留白组成,这里面主体是核心,其他因素都要围绕主体服务。如果照片的内容和形式都很平淡普通,没有一个抓人眼球的色彩或者事物,恐怕很难让读者找到主体。所以说一张好照片必须有一个突出的主体。

突出主体的方法有很多。可以把主体拍得足够大,让它占据画面一定的面积,甚至充满画面,必然会显得突出。也可以利用主体与陪体、前景、背景等元素的对比关系来衬托出主体。如大小对比、明暗对比、虚实对比等。再有,主体的位置也至关重要,是放在画面中心还是九宫格的交叉点或者其他地方。三分法又称井字分割,把画面两边各三等分的

直线产生井字分割画面,有四个交点,尤其右侧的两个交点被认为是视觉重点的位置,也称为趣味中心,主体处于这些部位往往最能引起观众的注意。

2. 陪体的选择

陪体在画面中是指视觉地位仅次于主体,并隶属和协助主体,和主体一起共同完成造型任务的某个或某些被摄对象,有时也可以是单个被摄对象中的主体部分以外的某一与主体部分相呼应的重要局部。陪体有陪衬的作用,能有效地突出主体,丰富和补充主体与画面的含义,协调画面的均衡,能使画面稳中求变、变中求新,摄影画面的感觉变得更为生动和丰富。摄影作品《芳华》(见图 4.37)以鲜花作为陪体,帮助说明主人公拥有花一样的年华。当然,并不是所有的画面都需要陪体,许多优秀的摄影画面同样可以不出现陪体。

图 4.37　《芳华》胡晶

3. 前景的选择

前景指画面上处于主体前面,靠近镜头的任何景物。恰当地选取前景,不仅能增强画面的空间感,而且能明显提高画面的表现力和感染力;不恰当地运用前景,也会分散主体的吸引力,甚至造成喧宾夺主的不良影响。所以,应针对画面内容和表现意图的需要去选择前景,而不宜为前景而前景。选择前景时基本考虑以下 3 个方面。

(1)选择具有季节特征、地方特征的景物作为前景,渲染某种气氛或特征。选择有季节特征的花木,粉红的桃花、嫩绿的柳叶可使画面春意盎然;金黄的菊花、火红的枫叶又会使画面秋意洋溢。同样,具有地方特征的景物能使画面增添浓郁的地方色彩或异国情调。

(2)选择框架式前景。让前景把主体影像包围起来,形成一种框架,把观众视线引向框架内的景物,使主体得以突出;能表达画面纵深的空间感;能给观者身临其境的现场感;有些框架还能增添画面的图案美。窗框、门框、栅栏、图案形孔洞等就是最常见的框架式前景。

(3)选择具有对比、比喻和比拟效果的景物作为前景,往往能引起观众联想,产生意境,从而深化画面的表现力或揭示出画面的主题。

4. 背景的处理方法

背景是画面上主体后面的景物，它是画面的有机组成部分，用于衬托主体。背景是指摄影画面中主体与陪体以外的，主要起到衬托和突出主体和陪体作用的部分。背景是一幅画面之中能够交代时间、地点、事件和相关环境信息的有机部分，它能明示或暗示画面主体所处的真实空间（见图4.38）、时间与地点等信息。根据表达手法的不同，背景又可分为具象式背景和抽象式背景，以及具象与抽象相结合即半具象、半抽象的背景。不同的背景，或能起到突出主体的作用，或能起到丰富主体内涵的作用。初学者在拍摄时往往会全神贯注于主体而忽略对背景的取舍。

图4.38　《心事》胡晶

1）突出主体的背景处理方法

（1）使背景简洁。背景简洁必然使主体显得突出，背景杂乱必然分散观众对主体的注意力。要使背景简洁，一是改变拍摄点，避开杂乱的景物；二是通过虚实结合的手法使背景虚化掉。

（2）使背景与主体有鲜明的影调对比。背景与主体的影调相近或相同时，会使背景和主体混为一体，从而减弱主体的显要性。一般暗的主体宜衬托在明亮的背景上；亮的主体宜衬托在暗的背景上；中、灰背景对明、暗主体均适合；当主体、背景均为深色时，主体宜有亮的轮廓线。通过改变视点或运用滤色镜，或通过用光等技术手段，均可取得这种突出主体的效果。

2）丰富主体内涵的背景处理方法

（1）选择具有地方特性、季节特征的景物作为背景，以交代主体所处何时、何地、何事。如某时特有的花木、某地特有的建筑、某事特有的会标、标语、广告等景物。这样的背景不仅是画面形式的背景，也是画面主题内容的背景，起到丰富主体内涵的作用。

（2）选择有对比、比喻、比拟意义的景物作为背景，包括与主体在形式上、内容上的对比、比喻、比拟等。摄影作品《幸福是什么》（见图4.39），画面中的中年女性侧后方出现的一男一女作为背景，与主人公幸福的状态产生呼应，进一步刻画主体人物的内心活动，

引发观者对幸福的思考。人到中年幸福到底是什么？用比拟意义的背景以揭示主体的含义，深化画面的主题，启发观众的想象。

图 4.39　《幸福是什么》胡晶

4.3.4　采用恰当的表现手法

摄影艺术的表现手法主要介绍写实主义与超级写实主义摄影、达达主义与超现实主义摄影、抽象摄影。

1. 写实主义与超级写实主义摄影

写实手法是文学艺术的基本创作方法之一，也是摄影艺术最为常见的手法之一。它按照生活的本来样式精确细腻地描写现实，准确、真实地传达信息。"百闻不如一见"这句谚语道出了人们是如何笃信自己的眼睛，的确大多数人对于真实的物象非常容易接受，它的优势在于让人们看到具体直观的物象，以真实性取胜。

写实手法是将视觉常态下生活的本来样式，包括形态、色彩、光影、体积、空间、质感、肌理等予以准确、直观、真实地描绘。视觉常态，不包括采用某种特殊仪器才能得到的视觉形象，如借助显微镜才能看到的形象等，而是指人们在日常生活中所看到的生活场面。

最早的写实主义摄影作品当推英国摄影家菲利普·德拉莫特于 1853 年拍摄的那些火棉胶纪录片。稍后，则是罗斯·芬顿的战地摄影和 19 世纪 60 年代末的威廉·杰克逊的黄石奇观。1870 年以后，写实摄影渐趋成熟，开始把镜头转向社会，转向生活。如当时的摄影家巴纳多博士就拍摄了流浪儿童的悲惨境遇而震动了人们。

由于写实主义摄影作品所具有的巨大的认识作用和非凡的感染力，逐渐在新闻领域中占据了自己的地位。19 世纪 90 年代美国摄影家雅谷布·里斯关于纽约贫民窟生活的那些作品，就是这方面的奠基作品。

随后，写实主义摄影家人才辈出，作品都以其强烈的现实性和深刻性而著称于摄影史。如英国勃兰德的《拾煤者》，法国韦丝的《女孩》等，不胜枚举。

1）写实主义摄影

写实是抽象、理想化的反义,写实主义又译为现实主义,一般被定义为关于现实和实际,排斥理想主义,是西方19世纪的美术思潮。在绘画上是继浪漫主义之后所发展出来的。最早起源于法国,其中心也是法国,后波及欧洲各国。法国在新古典主义、浪漫主义之后,于19世纪30—70年代,曾掀起过一场强大的现实主义美术思潮,1848年革命后,首次用写实主义这个词来自称。摄影家们看到了写实主义思潮对人们思想的影响,因此在摄影的作品角度方面最大限度、可能地选择现实生活中的题材,展现现实生活,与当时的人们达到心灵的共鸣。

自照相机发明以来,由于照相机纪实的特性构成了写实主义摄影的基础,写实主义摄影从摄影诞生那天起,直到今天仍是摄影艺术中基本的主要流派。瞬间作为摄影艺术的特征,正是从写实主义摄影的艺术风格中集中地反映出来。在写实主义者眼里,摄影的使命全在于探讨真实,只有一切细节都绝对真实的照片才具有其他艺术所不具备的见证性和感染力,因此,写实主义摄影又名纪实摄影。

写实主义摄影有自己很独特的特点,写实主义摄影派的摄影家们严格遵守摄影创作要再现社会生活现实和自然景观的原则。在拍摄时不干预被摄者和不破坏自然景观,在他们不被察觉时,抓拍到被摄者的自然、真实、感人的形象。这种拍摄方法,作品的表现意义往往是对事物的认识作用和教育作用大于艺术的审美作用,而且作品的感召性和见证性多于欣赏性。写实主义摄影是现实主义创作方法在摄影艺术领域中的反映,摄影家通过把创作方式和自己的专业知识相结合,开创了一种别有特色的摄影艺术。写实主义流派的摄影艺术家在创作中恪守摄影的纪实特性,在他们看来,摄影应该具有与自然本身相等同的忠实性,画面中的每一个细节,只有具有数学般的准确性,作品才能发挥他种艺术媒介所不具有的感染力和说服力。埃·斯蒂格利茨曾说:"只有探讨忠实,才是我们的使命。"另一方面,他们又反对像镜子那样冷漠地、纯客观地反映对象,主张创作应该有所选择,对所反映的事物应该有艺术家自己的审美判断。著名写实摄影大师刘易斯·威克斯·海因(Lewis Wickes Hine,1874—1940)就说过这样的名言:"我要揭露那些应加纠正的东西;同时,要反映那些应予表扬的东西。"可见他们崇尚艺术应该反映人生的观点;他们敢于正视现实,创作题材大都取于社会生活;艺术风格质朴无华,具有强烈的见证性和揭示力量。

1906年,美国社会纪实摄影家刘易斯·威克斯·海因作为一名自由职业者,为国家儿童劳动委员会工作。为了拍摄到真实的场面,避开厂方的阻挠,海因将照相机藏在饭盒中,偷偷混进工厂,寻找那些隐藏在暗处不易被人发现的童工奴役现象,进行现场拍摄。他既拍摄童工人像,也拍摄他们的工作和生活环境。海因打开了美国社会一扇最阴冷、最令人窒息的地狱之门。《棉纺厂的童工》(见图4.40)是海因的童工生活纪实照片中最著名的一幅,纺织厂的粗陋环境虽然在照片画面上只占很小的一部分,但摄影者利用较浅景深造成的虚化,使一种动荡、压抑、沉闷的气氛笼罩在整幅画面上。女童面对镜头,似乎在向人们诉说着苦难和在苦难中不屈服的一种精神,从她那支撑着窗台和机器的双手上,自然地流露出日复一日的劳动重压,令人感到一种难言的沉重。当这种确凿无疑的事实在报纸上公布时,对社会的震撼是不言而喻的。这幅采用写实手段报道了当时美国资本家利用廉价的童工进行长时间繁重劳动的真实情况,迫使美国政府颁布了《禁止童工法》。

图 4.40 《棉纺厂的童工》海因

写实主义摄影是一种源远流长的摄影流派,延绵至今,仍是摄影艺术中基本的、主要的流派。它是现实主义创作方法在摄影艺术领域中的反映。生活是摄影艺术创作的源泉,只有根植于人民,才能创作出有生命的、鲜活的影像作品。运用写实主义摄影为人民抒写、抒情、抒怀!

2)超级写实主义摄影

一般情况下超级写实就是将写实的手法推向极致的一种做法,其显著的特点就是将物象的表面质感精细、准确地刻画到无以复加的地步,给人以比真实还要真实的感觉。细微的事物被放大之后,会呈现出一种超越物体本身的形态和意义,成为另一种崭新的审美形象。

这种手法往往给人以无比的信任感,体现对象本身材质的美、肌理的美(见图 4.41)、秩序的美。超级写实主义摄影的手法,最能体现其价值的地方是将日常生活中的事物,人们平时熟视无睹的事物,给予极度的忠实展现,以至让人们猛然间领悟到生活原来如此这般美丽。其实,超级写实主义摄影实际上只是创作者在观察生活时采取了不同于平常的角度而已,也就是戴上了放大镜在观察事物,并将其细节表现出来。在人们的印象中,皮肤是比较细腻而有弹性的东西,如果将日常眼睛观看皮肤的距离缩短,或者戴上放大镜仔细观察,皮肤就会变得粗糙不堪,沟壑纵横,从而关于皮肤的概念就会改变,让人仿佛看到了事物的本来面目。这是否比平时所见的皮肤更为真实呢,仿佛是,其实不然,事实上只是了解皮肤在近距离观察状态下的情形而已,关于皮肤的认识更加丰富了而已。

图 4.41 来源网络

超级写实主义摄影实际上就是通过观察角度的改变，从而发现并拍摄事物新的关系、新的秩序、新的美感。既给人以极为真实的感觉，又让人耳目一新。清华大学美术学院冯建国教授指导的张悦嘉同学的毕业创作《Unseen》是拍摄一组日常生活中不被注意的自然物，作品通过摄影媒介对被忽略的具象事物重新审视和精细刻画，对固有的形象进行再认知，视觉审美的转化带来强烈冲击和新的美感。摄影作品《生命》系列作品中有一幅有序的线条排列（见图4.42），具有冲击力的色彩，画面中心呈现太阳辐射般的光芒，谁能猜到那仅仅是两个胡萝卜的切片呢？摄影者丰富的想象力和精湛的技艺令人叹服。

图4.42 《生命》系列作品之一 王传东

2. 达达主义与超现实主义摄影

摄影的创作如同其他艺术一样，并不要求必须面对现实，也许艺术摄影中最令人兴奋的类型就是超现实主义摄影。这种类型的摄影作品带有嘲弄现实主义的意味，并且能让观者陶醉在一个奇异的情境之中。随着数字化工具的出现，只有想不到的，没有制作不出来的影像。能够束缚创作超现实主义摄影作品的只剩下人们的想象力。每幅超现实主义摄影杰作都能够激发人们的想象力，提供一个奇妙的角度来深入了解每一位眼光独特的摄影师。

超现实主义是一种对第一次世界大战时期的恐怖政治局势的艺术反映。超现实主义是意识与潜意识的融合，是梦想、幻想与理性、现实的融合，它可以打造一个一切皆有可能的世界。阿波利奈在1917年创造了"超现实主义"一词，超现实主义艺术源于法国作家布勒东（Andre Breton）发表于1924年的《超现实主义宣言》。他在这篇宣言中写道："超现实主义是人类的一种纯粹的精神无意识活动。人们可以用无论是口头、书面还是其他方式来表达思想的这一真实过程——在不受理性的任何控制、又没有任何美学和道德的成见时的思想之自由活动。"

超现实主义的哲学基础是柏格森（Henri Bergson）的直觉主义和弗洛伊德（Sigmund Freud）的精神分析学说。其理论认为人的最真实的感觉只能在潜意识和梦幻当中，下意识的领域、梦境、幻觉、本能是比事实更能表现精神深处的真实，因而要求发掘潜意识领域。人类的下意识活动、突发灵感、心理变态和梦幻世界，才是一切艺术驰骋的广阔天地。超

现实主义没有长时间被激进、前卫的政治运动所局限，在20世纪30年代，超现实主义艺术突破了主流文化，超现实主义创作手法被广泛用于诗歌、散文、绘画的创作，摄影也不例外。

超现实主义的基本特点，就是充分发挥创作者自身的想象力，创作超现实的形象，把梦境、幻觉、潜意识作为创意的源泉，寻找超越现实的途径，从而使作品更具视觉上的冲击力和心理上的震撼力。这种手法，给予创作者极大的创造空间，让思维插上翅膀任意翱翔，成了盛满各种视觉语言的锦囊，使得各种复杂、隐晦、微妙的感觉和意念得以准确的表达。朱国勤著的《现代招贴艺术史》中写道："回顾历史，从新艺术运动时期起，人们已开始运用超出自然本身的逻辑关系，将图形巧妙和创造性地重新组合。"无怪乎有人称艺术家是上帝，创造了第二自然，这第二自然本身并非真理，但它却显现真理。超现实主义是由达达主义发展而来的一个文艺流派。这里提到达达主义可以说是超现实主义的前身，要透彻理解超现实主义创作手法，先来了解一下达达主义。

1）达达主义

达达主义是1916—1923年，一场兴起于一战时期的苏黎世，波及视觉艺术、文学（主要是诗歌）、戏剧和美术设计等领域的文艺运动。达达主义是20世纪西方文艺发展历程中的一个重要流派，是第一次世界大战颠覆、摧毁旧有欧洲社会和文化秩序的产物。达达主义由一群年轻的艺术家和反战人士领导，通过反美学的作品和抗议活动表达了他们对资产阶级价值观和第一次世界大战的绝望。达达主义作为一场文艺运动持续的时间并不长，波及范围却很广，对20世纪的一切现代主义文艺流派都产生了影响。

达达主义是一种无政府主义的艺术运动，试图通过废除传统的文化和美学形式发现真正的现实。达达主义者认为达达并不是一种艺术，而是一种反艺术。无论现行的艺术标准是什么，达达主义都与之针锋相对。由于艺术和美学相关，于是达达干脆就连美学也忽略了。传统艺术品通常要传递一些必要的、暗示性的、潜在的信息，而达达主义者的创作则追求无意义境界。对于达达主义作品的解读完全取决于欣赏者自己的品位。此外，艺术诉求给人以某种感观，而达达艺术品则要给人以某种侵犯。讽刺的是，尽管达达主义如此的反艺术，达达主义本身就是现代主义的一个重要的艺术流派。

达达主义即达达派，达达作为对艺术和世界的一种注解，它本身也就变成了一种艺术。达达源于法语 dada，这是他们偶然在词典中找到的一个词语，意为空灵、糊涂、无所谓；法文原意为木马。它采取了婴儿最初的发音为名，表示婴儿呀呀学语期间，对周围事物的纯生理反应。宣称作家的文艺创作，也应像婴儿学语那样，排除思想的干扰，只表现感官能感触到的印象。

达达主义的主要特征包括追求清醒的非理性状态、拒绝约定俗成的艺术标准、幻灭感、愤世嫉俗、追求无意、偶然和随兴而做的境界等。这场运动的诞生是对野蛮的第一次世界大战的一种抗议。达达主义者们坚信是中产阶级的价值观催生了第一次世界大战，而这种价值观是一种僵化、呆板的压抑性力量，不仅仅体现在艺术上，还遍及日常生活的方方面面。达达主义者的行动准则是破坏一切，宣称：艺术应像炮弹一样，将人打死之后，还得焚尸、销魂灭迹才好；人类不应该在地球上留下任何痕迹。他们主张否定一切，破坏一切，打倒一切。因此，达达主义是虚无主义在文学上的具体表现。它反映了第一次世界大战期

间西方某些青年的苦闷心理和空虚的精神状态。达达主义者采用了巴枯宁的口号——破坏就是创造。达达主义流派宣告结束时，其许多成员随即转向参加到超现实主义创作的行列。

2）超现实主义摄影

超现实主义摄影是兴起于20世纪30年代的一种形式主义的摄影流派。这一流派的摄影家认为，用现实主义创作方法表现现实世界是古典艺术家早已完成的任务，而现代艺术家的使命是挖掘新的、未被探讨过的那部分人类的心灵世界。他们刻意表现的对象是人类的下意识活动，偶然的灵感，心理的变态和梦幻，以剪刀、浆糊、暗房技术作为主要手段，在作品画面上将影像加以堆砌、拼凑、改组，任意的夸张、变形，创造一种对现实的臆想、具体和抽象之间的超现实的艺术境界。

超现实主义摄影受超现实主义文艺思潮和超现实主义绘画影响颇深。超现实主义摄影作品是很难用文字来诠释的，因为这类作品不是现实经验的记录，要用人们共同经验去对超现实主义摄影作品做一番评论是一件很吃力的事，人们也只能从它的句法及主张中去对超现实主义摄影做一可能是牵强附会的理解。超现实主义摄影既然不以记录现实为己任，那么其作品中的实物自然也不能是它们原本在客观世界中的原意，每一物体都是作为一种视觉图像符号而出现的，超现实主义摄影家用这些符号作为词汇来造影像句子，而且这种影像句子很难能翻译成语言句子，这种句子中也往往会蕴含一种情绪、一缕诗情、一些感性，这些隐含的意味也正是超现实主义作品的艺术魅力所在。

人们崇尚那些通过拍摄特技来实现超现实创意的创作者，因为他们是敢于迎接新的挑战的创造者，每一次新的创意都激发着他们的创造性思维，促使在表现手法和拍摄技法上的突破。超现实主义摄影对这个世界如梦如幻的全新展现，挑战着理性主义者的思想观念，以萨尔瓦多·达利、曼·雷和勒内·马格丽特为首的超现实主义艺术家被广泛关注并备受推崇。1999年9月12日，在纽约古根海姆博物馆举办了一个超现实主义影展即"超现实主义——丹尼尔·菲利帕切摄影收藏展"。这个展览包括了曼·雷、皮埃尔·莫林尼尔（Pierre Molinier）、萨尔瓦多·达利（Salvador Dali）、多拉·玛尔（Dora Maar）等人的稀世之作，使超现实主义迷们大饱眼福。

3）超现实主义摄影家

（1）曼·雷。

曼·雷（Man Ray，1890—1976）是一位曾参与达达派和超现实主义流派艺术活动不知疲倦的摄影技术实验家和摄影艺术家。他曾尝试不用照相机，而是将某些物体直接置于光源和感光材料之间，通过轮廓、阴影的透射制作成照片。后人将这种不用底片的照片称为"曼·雷式照片"或"物影照片"。他还曾利用暗房加工、多次曝光等特技将一些互不关联的影像或变形，或省略，反逻辑、超常态地错乱组合在一起，创造一种现实与梦幻、具象与抽象之间的奇特，荒诞而又神秘的艺术境界。画面充满着某种象征性和暗示性，使作品内涵闪烁而不确定。中途曝光法（见图4.43）在冲洗照片的过程中，当底片显影到1/2或1/3时，打开光源对其再进行一次短暂的曝光（1～2s），以使底片上一部分尚未完全显影的影像反转成正像（如将原底片上的黑色部位反转成白色），制成照片，则可以在照片的明暗交界处产生一条黑色的轮廓线，曝光时间越短，光源越强，反转效果越好。

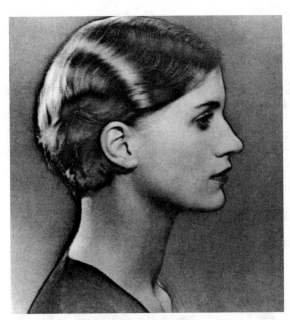

图 4.43　曼·雷拍摄

曼·雷最著名的摄影作品《眼泪》（见图 4.44），一个女郎和她 5 颗眼泪。在一张忧伤的面孔上，眼泪如此晶莹而突出。这是张摆拍的照片，曼·雷使用了 5 颗玻璃珠来代替真实的眼泪以制造气氛。超现实的表现手法带来了最真实的艺术效果，这是曼·雷的天赋。这幅照片是曼·雷一系列超现实创作中最负盛名的一幅代表作。首先是大特写画面带给人们的视觉冲击力：造型美丽的两只大眼睛，感伤的怅惘的眼神，滚滚发亮的泪珠。其次是观者对人物情绪的联想，精彩的特写概括了丰富的内容。其实，曼·雷为了取得这样强烈的艺术效果，同样打破了传统的如实记录的方法。为了突出泪珠，他并没有真去拍摄泪珠，而是找来 5 粒晶莹欲滴的玻璃球，布好光拍摄下来，比真泪珠还要动人、漂亮。这是曼·雷的大胆探索，也是他的创作特色。

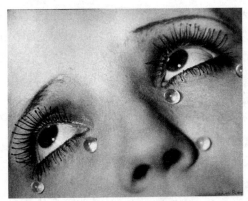

图 4.44　《眼泪》曼·雷

（2）菲利普·哈尔斯曼。

美国超现实主义摄影家菲利普·哈尔斯曼（Philippe Halsman，1906—1979）曾为曼·雷

的好友，西班牙著名超现实主义画家达利拍摄并出版了一本超现实主义摄影集《达利之须》，表现他出非凡的想象力。其中一幅题为《达利·阿托米卡斯》（见图4.45）的照片，其构思受到现代物理学原子理论的启示，即把所有的东西都据实作为半悬空状态来描绘。画面中的一切，包括达利、猫、水、画板与椅子都像在失重环境里那样飘浮于空中。由此可见，超现实主义摄影是利用摄影艺术的造型特性，将摄影当作画笔来表现摄影者的某种理念。

图4.45　《达利·阿托米卡斯》哈尔斯曼

（3）亨利·卡蒂埃·布列松。

超现实主义摄影还有另一种存在形态，亨利·卡蒂埃·布列松（Henri Lartier Bresson，1980—2008）创作的某些作品就是这样的超现实主义摄影代表。这些作品的画面虽然是纪实的，但只是用来物化摄影家头脑中瞬间意识运动的艺术符号。其创作趋向于心理自由化和纯直觉表现，通过自由联想，自由地、随意地、松散地、不受逻辑支配地进行创作，但又并非完全都是想象得漫无边际，感情的无端跳跃，怪诞形象的杂乱堆积。用亨利·卡蒂埃·布列松说："要时时刻刻地观察事物，就像跳舞一样，在有意识和下意识之间摆动，突然发现并抓取那些刹那间的、自然出现的、直观感觉的景物……与其说我是个摄影家，不如说我是个蚀刻家或水彩画家……我是一束等待着时机的神经，在景物一次又一次地出现之中。突然拍摄，这是一种自然的快乐，是活动、时间与空间在某一时刻的集结。"

超现实主义摄影的造型手段多种多样。如比尔·布兰特（Bill Brandt）的变形、赫伯特·巴耶（Herbert Bayer）的摄影光塑和曼·雷的多次曝光等，都各有千秋。

4）超现实主义摄影作品制作

了解超现实主义摄影作品的制作方法，以了解这些作品是如何诞生的。除此之外，简单的拍照手机摄制一幅炫目的画面，用一只手指就轻松获取超凡脱俗的影像，使用各种照相机都能拍摄超现实主义作品。超现实主义摄影可以远离现实，可以是五个维度，或是从真实世界中挪移出去，最重要的是想象力要够丰富、有深度。

制作任何超现实主义摄影作品的第一步，就是明确所表现的画面的创作理念，具备了创作理念之后，还需要找到适合的基础照片和相关素材进行制作。

如果自己拍摄这些基础照片素材，拥有一台高端的数码照相机是非常必要的。除了摄影技术要不断发展，器材的更新速度也得跟得上。但要永远记住，拍出一张好照片的关键

因素是摄影师的拍摄技巧和眼力，而不是照相机。任何照相机都能够拍出作品，无论是高端的数码单反照相机，还是传统胶片照相机，或是一按即拍的傻瓜照相机，甚至是手机。

制作一幅超现实主义摄影作品的过程，就像列了一份清单。这是所想创造的，这些都是需要去实现的事情，只能按步骤去完成。

超现实主义摄影作品是与人沟通的机会和方式，展示自己是如何看世界的，分享眼中的世界是否有意义。超现实主义摄影也许更令人兴奋，因为它融合了自己周围的世界，且其他人都能够体验到这个世界，但是他们没有以超现实主义摄影者的方式来观察，所以通过作品可以展现超现实主义摄影者独一无二的自己，包括潜意识、幻想、以及想象力。超现实体验可能是完全异于他人的体验。

有两种不同的制作超现实主义影像的方法：一是使用照相机，二是使用图像处理软件。在某些情况下，仅仅用照相机去拍摄超现实主义的画面可能需要一些运气。如在胶片显影之前，无法预知多重曝光之后的效果究竟如何。但使用其他方法，如鱼眼镜头或红外线滤镜，以便在拍摄前预想出最终的画面效果。通常练习越多，画面就会越直观，最终画面也更接近预期效果。不仅如此，如果沉浸在超现实主义的世界，就越容易产生更多想法进行更深入的探索和研究。

当使用图像处理软件制作一幅超现实主义摄影作品时，首先需要拍摄一张照片，并且它要有能够被改造成一幅有超现实视觉效果的摄影作品的潜力。或者从以前拍摄的照片中寻找，看有没有具有改造潜质的画面。如果想完全从头开始制作，就必须把它当成一个项目来运作。首先要绘制一张草图，包括如何制作它，需要什么，如何获取基本素材，画面的每个部分和每个制作环节都需要加以说明，并要想到所有可能发生的意外情况。这个制作过程听起来也许很复杂，但它却是必需的，最需要的是基础素材。

不要认为超现实主义摄影是一件简单的，仅是有关物理或数字的事情。它不是在制作过程中用图像处理软件中的红外滤镜工具对画面主体进行简单的处理，也不是通过任何选项设置进行简单的影像拼合。探究得越多，提供创作超现实主义摄影作品的机会就越多。不仅会更了解它们是如何相互协调工作的，也会更加沉醉于超现实主义摄影之路。

以阿德里安·索曼琳超现实主义摄影作品《风》（见图 4.46）为例来介绍超现实主义摄

图 4.46 《风》阿德里安·索曼琳

影作品的制作过程。这幅作品的创意是在作者和儿子散步时产生的。这是一个大风天，风刮得他几乎站不起来，但他觉得非常好玩。创意的种子发芽不久后，拍摄了一系列照片并最终创作出了合成作品。

（1）拍摄素材照片。需要 6 张不同的照片来创作这幅作品。首先是草被风吹动的背景。不巧的是，云在拍摄的那一刻不是作者所希望的那么富有戏剧性。大约 1 小时后，又重新拍摄了另一张天空的照片。为了强调风的强度，作者让儿子向空中抛洒树叶来抓拍。两人的照片是在家中拍摄的（见图 4.47）。作者的儿子用凳子和枕头支撑起来，拍摄闪光灯向上照射，为整个房间打光。这使画面看起来更加自然，更像是室外环境。在儿子的帮助下，作者拍摄了自己的照片。然后让儿子抓住那些勾在作者大衣上的绳子，是他看起来好像被风吹起来的样子。所有素材照片拍摄完成后，用 Photoshop 合成这些画面。

图 4.47　在家中拍摄的照片

（2）调整背景。看到基础影像中的路是横在画面中间的，而且背景中有一些建筑物。用仿图章工具将其删除，以使它们不会影响整体效果。

（3）戏剧化的云。这样的乌云还不够戏剧性，所以作者加了一层更浓重的云。操作时，从第二幅画面中裁剪出云层，并将其复制到背景画面，并且新建了一个图层。

（4）融合背景和云层。为了使这两个图层看起来更加自然，还在上面添加了另一个图层，然后选择了混合模式进行叠加。之后作者又用白色笔刷在地平线上一点点地描绘，以便图层合并的效果更好。

（5）添加人物。将作者和儿子的影像从原始画面上裁剪下来，单独创建一个新图层。然后还添加了另一个图层，并将其放在之前图层的下方。在这个图层上，用柔软的黑色画笔在作者的脚下画了一个阴影，使得画面中的作者看起来好像真地站在那个地方一样。这一步可以使用柔软的黑色画笔来手绘阴影，也可以使用 Photoshop 中的阴影工具。

（6）转换成黑白。这一步的画面制作不太符合作者的要求。如果想表现的是一个风雨交加的天气，画面的某些部分看起来就过于明亮了。为了解决这个问题，通过图层面板最上面的黑白转换工具把它转换成黑白影像。

（7）制造雨。现在来添加雨滴效果。首先创建一个新的纯色填充图层来获得这个效果，然后用噪点滤镜（滤镜→噪点→添加噪点）将无数细微的点填充在这个图层里。随后用运动模糊滤镜（滤镜→模糊→运动模糊）把点转成条纹，并用角度选择器控制运动模糊

的方向。经过这样的操作，只能看到模糊的色点，完全看不见之前辛苦创造出来的背景画面。这时需要调整混合模式为滤色，以看到被雨水覆盖的背景画面。

（8）添加叶子。为了突出强风的效果，作者拍了一些儿子向空中抛洒的树叶。现在就将这些树叶从原始照片中裁剪下来添加到画面中，并创建一个新的图层。操作时，可以使用快捷选择工具来裁剪叶子，然后复制到背景画面的新图层中。

（9）减淡和加深。在 Photoshop 中，减淡和加深工具用得最多，在新创建的图层上应用它们。这张合成照片的制作证明了这些工具非常重要，因为它们使光线变得更富有戏剧性。首先用 50%的灰色填充新图层，并将混合模式选择为柔光。然后选择创建剪贴模板，以保证减淡和加深的效果只作用在当前图层上，而不是合成作品的每一个图层上。处理时避开高光区域，仅给阴影区域加深，以获得合适的亮度。

超现实主义摄影作品《风》就是这样制作出来的。

3．抽象摄影

从摄影的角度，抽象是指对于物质对象和特殊示例并无可用的参考对照。换句话来说，一幅抽象的摄影作品，其魅力不是来自能够辨别出被拍摄对象，而是来自组成对象的色彩、形状、图案和结构。任何物体都可以作为抽象作品基础。

1）抽象摄影的定义

用摄影的方法，表现非具象、非理性的纯粹视觉形式就是抽象摄影。抽象摄影是用照相机、摄像机和自然生活中的抽象视觉元素来完成抽象摄影创作的。抽象摄影的目的就在于克服由于熟悉而带来的障碍，以便能从完全不同的角度去观察事物。一幅摄影作品中的现实因素越少，它的抽象艺术魅力就越能够体现出来。

如果能花些时间仔细观察每天生活中的事物和风景，就会惊奇地发现生活中有如此之多有趣的抽象图案。全世界在人们的视线里尽管是具象的，但是所有构成具象的局部或者细节都是抽象的。只是平时不注意发现现实世界中的抽象美。抽象因素无所不在，水纹、晃动的倒影、变异的投影、灯光的明暗、老墙的斑驳、雨水的漏痕、钢筋错乱的线条、建筑结构等，所有能够隐去原来物象面貌的局部和细节，都可以构成抽象图案，当摄影发现并选择攫取画面后，由光与影、明与暗、点和线、块面和构成、色彩和肌理所组成的画面，就是抽象摄影作品。

2）抽象摄影简史

最早的抽象摄影实验出现在 19 世纪初，将物件放置在感光材料上进行曝光，产生出随意形状的、抽象的、黑白倒转剪影影像。然而，这种初期的物理照片的抽象性未被人们承认是一种表现方式。一般认为最初有目的的、具有抽象性的照片是由阿尔文•兰登•科伯恩创作的。1912 年，他拍摄了一组题为《从纽约之巅看纽约》的照片。利用物影技法创造抽象图片的探索，始于 1918 年克里斯琴•谢德的美术拼贴法和拉斯罗•莫豪利•纳吉和曼•雷的作品。后两人在 20 世纪 20 年代大力发展了这种技法。

抽象摄影是抽象艺术。抽象艺术是原创的艺术，可以任意的用色彩、线条、构成、细节来布置艺术空间，可以在随意的涂抹中发现灵感和选择精华。抽象艺术的非理性特征使得审美者欣赏作品是不用动脑筋来思考的，而是直接的审美，用视觉直接触摸画面，用本

能的辨别能力直接和作品交流，虽然此时没有语言可以表达，但是"此时无声胜有声"，无言的交流比能够用语言说明白的交流更有想象的余地和延伸的空间。抽象艺术正是在这个意义上得以确立的。

3）光路抽象摄影沙龙

抽象摄影可使用遥摄、交错偏振处理、粒度、红外摄影和变焦拍摄等技法创作抽象的图像。由于器材的特殊性，镜头天生就是面对现实的，照相机的取景框里出现的只能是实景而不可能是抽象画面，摄影如何来表现纯粹的视觉形式，2009年在上海悄然诞生的"光路抽象摄影沙龙"，就是上海抽象摄影队伍中异军突起的一支。光路抽象摄影沙龙成员，有的是资深摄影家，有的是很有成就的摄影爱好者，他们殊途同归，将新的摄影追求定焦在抽象摄影，将自己的艺术境界提升到一个更为高远的层次。

他们的抽象摄影作品，有一股生气和锐气扑面而来。管一明的《纸上撞见》仿佛是多重影像的重叠，几何、色彩的构成中隐藏变形的脸，极具表现力与艺术张力；周祖尧的作品有一种时尚、惊艳气质，视觉效果很当代；王振宇的组照片虽是自然主义图式，但是光影与肌理弥漫着神秘气氛，令人心驰；潘溯的《城市节奏》（见图4.48）错位时空，演绎具有当代情绪的城市交响；杨信生的《拾梦》将生活中司空见惯的器皿，拍摄出具有梦幻色彩的视觉形式；陈逸风从《脸谱》中获得灵感，将线条与色彩重组。他们的作品给上海摄影界带来新的面貌。

图4.48 《城市节奏》潘溯

在不长的时间里，光路抽象摄影沙龙的成员对抽象摄影的理解已经上了一个台阶，他们已经不仅仅对生活中视觉抽象的攫取，而是有意识地创造超越现实的视觉抽象。从自然抽象到自由抽象，从发现抽象到创造抽象，是抽象摄影所必须经历的过程，也是艺术境界不断升华的过程。他们丰富的人生阅历和艺术感觉，很快找到属于自己的抽象摄影路径，创作出具有个性的抽象摄影作品。

4)数绘抽象摄影

数绘抽象摄影(见图 4.49)由中国当代艺术家傅文俊于 21 世纪初提出并创立,是通过数码后期调整与多重曝光摄影图像,并融合绘画视觉表现而形成的摄影艺术语言。它以摄影为媒介进行艺术表达,综合了观念艺术、波普艺术、达达主义、抽象表现主义等当代艺术思想精髓。数绘抽象摄影脱离摄影客观记录特性的束缚,同时融入绘画性元素,犹如中国传统艺术中的大写意,酣畅淋漓,一气呵成。不拘泥于摄影单一性,它以来自艺术家本源的主观思考和艺术创作形成了一种新的视觉观看经验。

图 4.49 《他心通》傅文俊

艺术家傅文俊对于摄影在当代艺术表现中的可能做过诸多的思考与尝试。当摄影这项发明用来快速记录场景图像的技术工具成为艺术表达媒介之后,它展现出宽广强大的容纳度与承载力,对于生与死、自我与社会、历史与未来、中国与世界等事情的想法有了畅所欲言的地方。《他心通》,以及《幻化》《无界》《万国园记》《十二生肖》《街坊邻居》等作品就这样陆陆续续地诞生了,在这些作品中将具象物体作为图像元素之一,经过艺术加工讲述个人的批判性思考,把照相机当画笔描绘自己的想法,摄影成为观念表达的载体。

当代艺术重要的是批判性,它不是当代社会投机和消遣的游戏,当代艺术家的责任是凭借其敏锐的感知、独特的视角尖锐地指出问题所在,并试图进行解析。多年来游历各国,艺术家傅文俊拍摄了大量图片,当这些原始素材聚集在计算机屏幕上时,灵感喷涌,将它们撕裂、分割、拼贴、重组,不在乎形象上、时间上、空间上的种种限制,让头脑中长久酝酿的想法自动书写,信手拈来、驾轻就熟地将各种元素放置在一起,对纷繁复杂、林林总总的世界做出清晰而理性的批判。尝试之一就是让摄影作品无限地趋近于绘画语言的表达,将绘画性的透视、构图、色彩等要素自然而然地融入摄影作品中。

2015 年 10 月由广东美术馆时任馆长罗一平策展的个人展览"迷思之像——傅文俊抽象摄影作品展"在广东美术馆举行,展出《是与不是》系列摄影作品。从展览题目可以发现,艺术批评家罗一平将这些作品视为抽象摄影,他认为,《是与不是》打破条框的圈围,通过对图像的捕捉、解构与重构,将观者引离对象的真实,而引至图像元素契合下的隐喻含义。

数绘抽象摄影的艺术学术价值依然需要研究讨论和深入挖掘,但在文化多元化和拍照

大众化的背景下，摄影艺术早已超越了光线使感光介质曝光这一过程本身，当代摄影创作急需也非常有必要进行各种新创作可能性的探讨与实践。艺术作品中凝结的不仅是艺术家的艺术天赋和专业素养，还体现着艺术家对生活的时代所具有的文化与历史责任感。

张桐胜先生的《绚彩意象》摄影作品，取谜一样的角度，诗一般的审美，梦一隅的镜像，醉一回的情愫，捕捉那跨越国界、穿透时空的一景、一物、一瞬、一像，创作出世博会定格永恒、杰特奇殊的摄影艺术形象，给人以高雅的审美享受和无尽的感发联想！他创新的美学演绎，是古典美学与现代美学的有机交糅，是中国文学艺术传统与当代世界文艺理念的聚汇体现，是影像艺术审美与摄影技术修养的完美融合，是世博会意象的再丰富和主题的再升华，也是当代文学、诗歌、美术、音乐、雕塑、建筑、光学、科技等多门类艺术理念与摄影融为一体的完美结合！

他用摄影艺术独特的表现形式和影像语言，抓取上海世博各种设计、光电、材料、结构、色彩、韵律所形成的一种新的、令人难忘的神奇影像，把各种元素重新组合、截取，使拍摄的内容充分展现一种东西方当代艺术融和的审美观念。

作者自己说，他这组作品拍于上海世博会，先后去了13次，共计拍摄了一万多张照片。在世博园中静静地寻找灵感，寻找具有他个人眼中的摄影符号、色块、线条，从而产生了"来自于世博，又非世博"的系列作品。他把很多东西重新组合、截取，原素材是世博，但是却成为他本人再创作的元素。这些照片拍出来之后，放了 4 年。他想将他这几十年来对音乐、诗歌、美术、雕塑、建筑、光电等方面的理解，将他的艺术感觉、表现，带给人们。希望人们能够从展览感受到艺术的魅力，感受到世博的影像魅力。

4.4 本 章 小 结

在摄影取景、构图过程中，拍摄者应使画面尽量做到主体突出、布局适中、构图完整、形式生动以及对比照应，使主体更突出、更鲜明，这样才能得到一张构图满意的摄影作品。画论中"画有法，画无定法"这一辩证观点也应成为摄影构图的一个指导思想。既要学习有关创意摄影构图技巧，又不要被这些规律、法则所束缚；在创意摄影构图时要勇于创新、突破条条框框。

习 题 4

一、简答题

1. 简述对摄影视觉的理解。
2. 什么是创意？什么是构思？
3. 摄影艺术语言有哪些？如何运用？
4. 简述前景选择的因素。
5. 简述背景的处理手段。

6. 简述摄影用光的六大基本要素。
7. 什么是超现实主义摄影？结合摄影作品如何理解。
8. 什么是抽象摄影？结合摄影作品如何理解。

二、思考题

1. 摄影艺术画面如何布局更有冲击力？
2. 摄影艺术的表现手法有哪些？

第 5 章 摄影专题的创作（上）

本章学习目标

- 掌握风景摄影和人像摄影的基本概念。
- 掌握风景摄影和人像摄影的拍摄技巧和要求。
- 了解风景摄影和人像摄影的代表人物及其作品。

5.1 风 景 摄 影

风景摄影是通过摄影艺术手段，撷取大自然的景色，用来陶冶人们的情操，融通人们的情感，寄情于景，以景抒情。风景摄影颇受广大摄影爱好者们的偏爱，自媒体时代，刚刚拿起照相机的人，或是使用手机，无不争相拍几张风景照片，在朋友圈内晒一晒，以与亲朋好友们雅景共赏为乐趣。

在人们的生活中，对风景的迷恋与酷爱，也算是人的一种天性吧。因为人是富有情感的，当人们处在风光旖旎的自然界中，就是刚进校门的学童，也会情不自禁地喊出：这里景色真美！是的，风景本身就是美的，摄影家的任务就是将自然界的美再现于画面上，风景摄影也就应运而生。风景摄影的范畴很大，凡是处于自然界中的一切景象，包括人工造景都在此列。因此说，风景摄影的拍摄题材宽泛，素材也比比皆是，哪怕是一棵小草，一朵小花，一块山石，都可赋予它独特的个性和自然的美态，这对摄影家来说，又是一个得天独厚的优越条件。但是，尽管风景摄影的素材丰富，条件优越，若没有摄影家的一双精慧的眼睛，没有炉火纯青的技术技巧、没有丰厚的艺术功底，也难以拍出意深情满、景秀日丽的摄影佳作。

俗话说，"花虽好看，却不好栽"，风景秀美，绝非唾手可得。要拍好风景照片，就必须刻苦学习，知难而进，掌握风景摄影的基本法则，并读万卷书走万里路。腹有诗书气自华，作品深藏意蕴和境界，方能有生命力。

5.1.1 风景摄影与新风景摄影

1. 风景摄影的概念、价值和拍摄技巧

1）风景摄影的概念

风景摄影也称为风光摄影，是源于自然，再现和表现自然美的摄影艺术。它的拍摄对象主要有两类：一是大自然的原始景观，如山岳、江河、海洋、瀑布和云雾等；二是人文环境中的美好景物，如名胜古迹、建筑、桥梁和园林等。在国外许多摄影大赛上，此类题材又被称为自然类（nature）摄影，广义地说，它还可以包括外景拍摄的动物、植物和花卉。

风景摄影源远流长,摄影发明初期就有人拍摄风景。1826年法国人约瑟夫·尼塞福尔·尼埃普斯(Joseph Nicéphore Nièpce,1765—1833)拍摄的《窗外景色》,应算是人类历史上最早的风景摄影作品。无论在中国,还是在国际影坛上,风景摄影始终是经久不衰的题材,尤其在和平盛世,在数字摄影迅猛普及的今天,更受到广大摄影人的喜爱。

一幅好的风景摄影作品,是"天时、地利、人和"三者和谐统一的结果。风景摄影的审美对象是自然美,天时与地利是指自然美的最佳时机和形式,而能否捕捉和再现自然美的最佳时机和形式,则决定于摄影者对它的审美能力和摄影表现技巧——人和。风景摄影图片几乎人见人爱,最直接的原因就是由于人原本来自于大自然,对自然景色有本能的亲和力,但仅用人的好感和直觉来剖析风景摄影还是浮浅的,探究它给人类带来的好处应该更为深入。

2)风景摄影的价值

从表面看,风景摄影拍摄的对象大多是远离社会生活的自然景色,或建筑遗迹,所以常被贬低为表现"风花雪月闲情逸致"等内容空泛之作。当然,风景摄影中确实存在某些逃避现实、无病呻吟的现象,但从风景摄影整体进行考察,其社会效果和审美价值是积极有益的,它不仅能扩大人们的视野、增加知识,而且还可陶冶情操、净化心灵,让人们获得审美教育。如果要更好地理解和认识风景摄影的价值,就要了解风景摄影的两种不同的类型:一类是以客观记录、介绍和报道景物为目的的景观摄影,属于实用类;另一类是借景抒发摄影家主观情感的艺术风景,属于审美类。它们各自特点发挥不同的作用。具体地说,风景摄影主要有三大作用。

(1)眼中的风景——开阔视野,带动旅游,促进地方经济发展。

眼中的风景主要体现在景观摄影上,景观摄影的对象非常广泛,上至天文、气象,下至地理、地貌,远至原始自然景色,近至现代人文景观,并带有一定的旅游情趣和民俗色彩。一方面,景观摄影能给广大读者普及丰富的科学和社会知识,用镜头把人们带进雪山、海洋、宇宙和海底,亲眼见到鲜为难见的科学现象和人文奇迹;另一方面,它还能对天文、地理和考古等专业研究提供可靠的形象资讯。纪实性的景观摄影中,运用摄影语言真实再现眼中的客观世界,其中做得最到位的莫过于美国摄影家安塞尔·亚当斯(Ansel Adams,1902—1984),他拍摄的《罗拉多山谷》《月升》和《月亮·半圆丘山》等在摄影史上享有盛名。

亚当斯原来是个钢琴师,但他酷爱大自然,从1927年开始用全部精力拍摄美国西部风光,完成了4万多张黑白照片。由于他的照片唤起了人们对落基山脉环境保护意识,对黄石国家公园的建立和保护起了良好的舆论作用。为此,美国政府在1980年授予他总统自由勋章。亚当斯从影之初曾走过一段"画意派"摄影道路,1930年他受著名摄影家保罗·斯特兰德指引,参加纪实派摄影组织F64小组。从此亚当斯摆脱画意的约束,转向直接对现实的纪录,注重再现现实中变幻莫测的光照和逼真丰富的细节。

1941年拍摄的《月升》(见图2.8),充分体现出他上述纪实美学的主张。亚当斯的助手罗柏特·柯布瑞纳2005年来中国参加丽水国际摄影节,他介绍说:"《月升》这幅作品是偶然抓拍到的。"1941年10月31日黄昏时刻,他们结束当天拍摄同车返回驻地,在快到新墨西哥州达赫南德兹村的时候,在汽车两侧出现了奇景:东方月亮正在升起,而西边天空仍

有夕阳，它隐在薄云里射出偏暖的色光，映照在东边村庄教堂和墓地上。亚当斯见后赶紧刹车，差点把旅行车倾倒到水沟里，他不顾一切跳下车进行抢拍。当他架好照相机取景准备拍摄时，却找不到测光表。身后的夕阳眼看就要落山，若再不拍摄，东边的教堂和公墓就会失去光照，无法感光。这时，他只好靠经验估计曝光加上雷登15号深黄色滤镜，把曝光时间设定在1s，光圈为F32。就在拍完的刹那间，太阳落山了，那神奇的光照就此一去不返。

在丽水国际摄影节上，记者曾采访柯布瑞纳："当年亚当斯大师拍摄《月升》有何立意？他想表达什么深层的主题？"他好像也说不出来，只是把有关拍摄经过详细介绍了一番。这大约也是东西方国家摄影家自然观的不同：美国摄影家注重纪实，把大自然美丽真实的景观和光照呈现给民众，让大家善待环境、保护生态；而东方美学讲究自然人化，注重透射人文精神。亚当斯一生迷恋黑白摄影，并倡导"区域曝光法"，使照片充分展示出被摄景物的明暗层次和丰富质感，他认为：在表现物体的阶调上，黑白胶片优于彩色片。他有句名言："底片是乐谱，放大是演奏。"他认为摄影家光是拍摄不行，还要一竿子到底，做好照片制作和加工。亚当斯掌握传统摄影的全过程，他的作品往往做到尽善尽美，深受读者和市场青睐。

过去，有的人把拍摄风景说成是游山逛水，纯粹是无足轻重的戏作。现在应该改变这个观念，我们不能低估景观风景摄影的实用价值和科普意义。一图胜千言，风景摄影常常对环境保护、旅游开发、边疆建设以及科学探险具有巨大的推动作用。全世界对西藏的关注，九寨沟、张家界和武夷山申报世界自然保护区的成功，都是由风景摄影先行开道的。如20世纪70年代末，我国发现湖南省张家界自然风景区，摄影家陈复礼率先拍摄，发表后引来了世界各地的观光客。为此，张家界市政府给陈复礼授予荣誉市民称号。牡丹江双峰林场，现在是家喻户晓的雪乡（见图5.1），就是20世纪90年代初，黑龙江摄影人最早发现的，拍摄的作品在国际影赛屡获大奖。现如今已成为看雪、拍雪的圣地。雪乡位于黑龙江省牡丹江市境内的大海林林业局辖区内的双峰林场。由于受日本海暖湿气流和贝加尔湖冷空气的影响，冬季降雪期长，雪期也长达7个月，积雪厚度可达2米。这里的雪质好、黏度高，积雪从房檐悬挂到地面形成了独特的美景。

图5.1 《雪乡夜景》王成

（2）心中的风景——陶冶情操，营造意境，繁荣文化。

心中的风景是指摄影人充满感情地去拍摄、去创作。一枝一叶总关情，登山则情满于

山，观海则情溢于海。感情丰富，才能创作出感人的艺术作品。亲情、友情、爱情，这些最美好的情感也是艺术家一生表达不尽的。

爱国、爱美是人性中不可缺少的崇高感情，如何来培育人的爱国主义和真善美的情怀？这需要多方面的教益，其中，风景摄影具有它独特的魅力。"江山如此多娇""风景这边独好"，非常生动地概括了中国风景资源的丰富和奇妙。我国幅员辽阔，既有世界最高的珠穆朗玛峰，又有一望无际的黄金海岸。北有千里冰封、万里雪飘的漠河；南有四季常绿、瓜果飘香的傣寨；西有戈壁沙漠、百鸟栖息的高原湖泊；东有水乡宝岛、千里扬帆的海洋渔场。而人文景观、名胜古迹更是数不胜数：万里长城、故宫、秦始皇陵兵马俑、丝绸之路和布达拉宫等，这些都是值得中华民族自豪的景色。

无论是逼真纪实的景观摄影，还是抒情写意的艺术风光，它们都能把那些美景的入镜头而成为永恒的审美对象，让人们在欣赏中畅怀激动、陶冶情操，增进对祖国、对自然、对生活的热爱。1971年，中国重返联合国时，就把何世尧拍摄的《巍巍长城》编织成挂毯，作为国礼陈列在联合国总部的大厅里，各国友人和中国侨胞看了无不折服，赞叹摄影造型展现出世界奇迹——长城的雄伟和壮美，极大地增进了他们对新中国的敬佩之情。

（3）脑中的风景——以景喻人，托物言志，感悟哲理。

在中国古典诗歌和绘画中，作家描写景色和植物时常常是"醉翁之意不在酒"，借托或超越其本身的自然特性升华为品德的象征、文化的符号。如唐朝诗人岑参出征边塞，遇到八月飞雪，赋诗道"忽如一夜春风来，千树万树梨花开"；周敦颐赞美荷花"出淤泥而不染，濯清涟而不妖"；杜甫的"新松恨不高千尺，恶竹应须斩万竿"；李白的"朝辞白帝彩云间，千里江陵一日还。两岸猿声啼不住，轻舟已过万重山"。上述诗词里的飞雪、荷花、松竹和轻舟，实质都是用来表达诗人的爱憎、心灵和抱负的，在美学上，这叫作"自然的人化"。

纵观摄影史，中国摄影家在风景摄影创作中非常重视继承和发扬上述"借景喻人、托物言志"的东方美学传统。他们除了追慕古人诗意，大量拍摄《荷花》外，还有很多人热衷于拍摄黄山松、戈壁胡杨等，其中主要的原因就是从这些景色中提炼出激励人积极向上的人生信念。《曲颈天歌》（见图5.2）拍摄于新疆克拉玛依胡林公园，表现素有神木美名的胡杨树，它在干涸的戈壁上能活一千年不死，死后一千年不倒，倒地一千年不朽。这些都是自然的奇迹，它们顽强的生命力令人叹为观止，不屈不挠向天地歌、向天地舞，能给人以巨大的精神鼓舞。

中国古典哲学认为：天人合一，人和大自然是不可分割的整体，人可以从大自然的沧桑变迁、生存中顿悟出历史的规律和社会的趋势。所以，我国古代文豪都善于通过描写山水宇宙来表达感悟和追求，如"欲穷千里目，更上一层楼"（唐·王之涣）；"曾经沧海难为水，除却巫山不是云"（唐·元稹）；"横看成岭侧成峰，远近高低各不同。不识庐山真面目，只缘身在此山中"（宋·苏轼）；"会当凌绝顶，一览众山小"（唐·杜甫）；等等。这里不仅

图5.2 《曲颈天歌》胡晶

有诗情，而且有哲理，把读者带进更高的精神境界，启迪读者明察时局，树立精神理想。这种在物境中融入作者感悟的手法，在美学上叫作营造意境。中国古典的意境美学，对近代风景摄影创作产生过极大的影响，它使摄影家学会了摆脱就事论事，从物象升华为意象，能透过景色的描绘来展示人类思维深处的领悟。

摄影家卢振光的《星雨》，作者采用多重曝光技巧拍摄山区野外公路的反光镜，既表现深邃的星空，又拍摄了地面的活动。他用哲学的眼光把地球内外的景象连接在一起，在画面中可以看到：游移的星辰如雨丝，地面的车灯如流水，一切都在运动中……画面中星空广博而宁静，反光镜折射的红尘世界显得狭窄而烦躁，通过两者的对比，形象地表达了作者对人生的感悟：万物生生不息，宇宙天长地久，具有不可摧残的生命力；而为名利福禄奔忙的世俗社会只有昙花一现的闪光。拜读《星雨》会想起陈草庵撰写的元曲《中吕·山羊坡》："路遥遥，水迢迢，功名尽在长安道。今日少年明日老。山，依旧好；人，憔悴了。"

脑中的风景，是摄影家借助自然和人文景观，表现的是对社会、对人生的认识和思考，是有哲学思想在作品里面的。"悟"字，指的是理解、明白、觉醒，是动词，有觉醒、觉悟之意。分开来讲，"忄"与"吾"表示一种一箭正中靶心的心理状态，本义是正确理解，正好明白。吾，上下结构，五，代表五行，是华夏民族创造的哲学思想，是华夏文明的重要组成部分。春季万物复苏，春属木；夏季炎热，夏属火；秋季丰收，秋属金；冬季白雪皑皑，冬属水。人生活在大地上，四季轮回交替，夏秋之间，这段时间被命名为长夏，长夏属土。木、火、土、金、水相生相克。口，代表生命。一个悟字告诉人们用心去感悟世界、感悟生命，何时大彻大悟了，才能创作出有哲思的摄影作品，给人以启迪。这才是摄影艺术的最高境界。湖北省孝感市有一个大悟县，县树乌桕千姿百态，每年秋季五颜六色的叶子呼唤人们去感受美、思考美。

3）风景摄影的拍摄技巧

自然界中的景象万千，不同地方的景物各有特点，只有景物的相互区别，才能甄别出不同景物的特点。如东岳泰山，攀登十八盘，共千余石阶，步云直上，其特点见于"雄"；桂林山水甲天下，其特点见于"秀"字；举世无双的万里长城，像一条巨蟒蜿蜒于崇山峻岭之中，大多数摄影家都取其"长"这一特点；还有四川青城天下幽；泉城趵突水清清；等等。这之中，无论哪一景色，都可冠以特点。要拍出风景摄影大片，突出景物特点，应从以下四个技巧入手：

（1）选景要奇。

选景要奇是风景摄影艺术的生命线。风景画面如果平平淡淡，就不能打动读者。选景要奇也不是追求光怪陆离、超越现实，把本来没有的东西强加到画面上来（合理叠加是允许的)，或牛头不对马尾，或画蛇添足，这种对现实的臆造，也是人们所不能接受的。选景要奇是选取最能代表自然风景特点的部分，而它又恰恰是作品的主题内容。立意无新意，构思不巧妙，形式不新颖，就不可能产生奇的效果。

在风景摄影中，与选景要奇有直接关系的还有光线的选用、构图的安排、拍摄角度的选定等。只有这几方面都考虑到，才有可能步入风景创作的自由王国。风景摄影往往出现这种情况，同一景色，很多人去拍，有的人拍得一般，有的人就能拍出新意来。原因在于摄影家各自艺术修养的不同，他们鉴赏风景的能力不同，拍出来的作品自然也就有高下之

分了。凡属高手,必然掌握自然界千变万化之妙处,善于发现和捕捉美的瞬间。简庆福拍摄的风景摄影佳作《雪山盟》给人一种春的感觉,蕴藏着无限生机和活力。作者把对忠贞爱情的赞颂,寄托给高翔的一对仙鹤,比翼齐飞,越过雪山和丛林始终形影不离。风景摄影要勤于观察,要比一般人观察的深入细致才行,去发现别人从未发现过的新意境,善于在一般中发现不一般,在平凡中去寻找奇特,这就是选景要奇。

　　树,高大挺直,坚忍不拔,不屈不挠,生命力顽强!我们在自己的哭声中来到这个世界,在别人的哭声中离开这个世界,中间的过程就是人生,一边拥有,一边失去;一边选择,一边放弃。在人生中最重要的是成长。每一个人都应该像树一样成长,即使现在什么都不是,但只要被踩到泥土中间,吸收大地的养分,就要长大。人生不如意十之八九,成长过程中就要像树一样坚韧,像树一样顽强,把八九的不如意踩在脚下,抓住一二的机会,积极乐观地迎接风雨,接受风雨的洗礼!活着是美丽的风景,死后仍是栋梁之材。胡晶的《树》组照片之一《心中的歌》(见图5.3),拍摄于阿城。儿时当心里有压力的时候,经常梦中在树梢上奔跑。用负像表现梦中之树,选景出奇制胜,用小船代表最美好的祝愿,一帆风顺!

图 5.3　《心中的歌》胡晶

　　(2)取景要精。

　　取景要精指对风景的取舍问题。众所周知,人的视觉看到的景物,要比照相机取景窗看到的景物大得多,这是因为人眼的视域是很宽广的,所看到的景物十分庞杂,而取景窗中的景物,则要求是拍摄作品的画面景物。取景要精是要从庞杂的景物中去伪存真,留其精粹,舍弃繁杂,景物的精粹是风景摄影的精灵,如同人像摄影中的抓神,若不能以景传神,情寄寓景中,风景摄影就失去了生机,变成了没有个性特征的、雷同化了的俗景。即使在游览胜地,也不是所有的景致都那么秀丽奇特,任何一个风景区,有特点的景物毕竟有限,类同的占大多数,这就给风景摄影提出了一个取景要精的问题。

　　摄影家在取景时,要抓住风景的特点,选取景物最富有代表性的部分。若拍泰山,日观峰则最有特点,泰山的日观峰就是这处风景最精粹的部分。吴印咸拍摄的风景佳作《咬定青山不放松》,选取苍劲崛起的黄山松树作为描写的对象,并展示出它所处贫瘠的生存环

境，可谓是他当年精神状态的写照，黄山青松顽强的生命力给人以启迪。《怒放的生命》（见图5.4）拍摄于伏尔加庄园。当暴风雨要来临的时候，也是摄影创作的良机。取景选定向天空舒展的树枝，代表不屈的生命，向天再借五百年。

图5.4　《怒放的生命》胡晶

在风景摄影中，取景能否精粹，要看摄影家的眼力。眼力的高低同摄影家的修养密切相关，它像一把切割风景的剪刀，修养越高剪刀越锋利，分辨能力越强，对自然景物的剪裁越准确，越能取之精粹，表现出景物的自然美。此外，取景要精，拍摄点的选择至关重要，包括拍摄距离、拍摄角度、拍摄方向，这三方面其中有一方面处理不当，就会直接影响到取景的成败，它们之间不是孤立存在的，必须配合得恰到好处。只有当距离、角度、方向这三条围绕着被摄景物运动的轨迹，相碰在最佳点时，才能得到最佳的拍摄位置，完成取景要精的任务。

（3）抓景要快。

一般人认为，风景摄影景物是静止不动的，不存在抓取瞬间的问题，从摄影的角度来看显然是不确切的，抓瞬间实际上就是掌控拍摄时机。

在风景摄影中，影响拍摄时机的因素很多，诸如天气的阴晴雨雪、云飞雾漫，或花开花落、流水瀑布，以及车马行船活动等，其中最重要的还属天气的变化，天气影响着光线。不同时间的光线又影响着光线照射景物的方向和角度，它将改变风景画面上的线条结构和影调层次，在光线的变化中，尤其是日出日落（见图5.5），摄影的黄金时段，太阳起落的速度很快在三五分钟之内，将出现多种不同的光线效果，稍有考虑不周，就可能抓不住日出日落的最佳瞬间。再如拍雨景，若掌握不好拍摄时机，天空光的明暗、雨丝的粗细、水流的缓急，都难以表现出来。还有车马行船、人物活动等动体，它在风景画面里虽不是主体，但这些动体位置的改变，将直接影响风景画面的效果，要把动体安排在风景画面的适当位置上，也有个抓取瞬间的问题。

图 5.5 《迎春》祝全一

由此可见,不应把风景摄影看成是对静物的拍摄,风景摄影之所以要求抓景要快,是因其拍摄诸多条件的变化,有着较强的瞬间概念,一旦错过了最佳拍摄时机,风景虽然还是那个风景,画面的艺术效果却逊色多了,这就是抓景要快的原因。

(4) 表景要美。

景美,是风景摄影的一个重要标志。有人说,大自然的美景是"景自天成",只要亲临名山大川,就能拍到理想的风景照片。这种说法未必妥当,这是把摄影的纪实性同摄影的艺术混为一谈了。表景要美是需要一个美的环境供摄影家们去选择,绝不是机械地去照录风景。作为摄影家,面对眼前的景色,总有这样或那样的情思,所拍出的风景照片,必然包含着摄影家对风景的审美感情,表达出摄影家的审美意识,并通过摄影技巧的酿造,把风景的自然美升华到风景的艺术美。

在风景摄影中,光有画面的形式美还是不够的,要从形式美中,体现出摄影家的情思和寓意深邃的意境美。表景要美,不是泛泛而指,必须做到:取风景之"神"韵,表风景之"形"韵,抒作者之情思,喻众人之大志。这取、表、抒、喻成为表景要美的招数,若能精通熟用,风景摄影的画面景美,自当脱颖而出。简庆福拍摄的《寒梅疏影》,以优美的造型,展示了梅花"俏也不争春,只把春来报"的坚韧谦逊的品格。

2. 新风景摄影

2014 年,一场以"自然的风景、社会的风景与当代影像建构"为主题的研讨会被摄影界看作"新风景摄影"的起点。新风景摄影的建构既是反映和诠释人们的生活,也是丰富和塑造人们的生活;风景摄影多元呈现不再是简单的、表面的、唯美的构建,而是与人类学、地理学、社会学等构成了更大的关联。摄影家宋举浦拍摄的丹霞地貌(见图 5.6、图 5.7),一开始纯粹从丹霞的色彩、形状出发,后来研究有关丹霞地貌的知识,与地理、历史、宗教、民族相联系,越拍越有味道。

以风景作为摄影实践的切入点,再通过丰富的调查和多元的展现方式,表达摄影师对地区的理解。美国当代摄影中有两个亚当斯,一个是安塞尔·亚当斯(Ansel Adams,1902—1984);另一个是罗伯特·亚当斯(Robert Adams,1937—)。他们都是摄影大师且都拍摄过西部。两位亚当斯可以说是新风景的揭幕者,以拍摄"新地形摄影"著称。

图 5.6　宋举浦拍摄（一）

图 5.7　宋举浦拍摄（二）

摄影家内奥米·罗森布拉姆将他俩做了个比较：两位大师都关注密西西比河西部大地的雄浑之美，安塞尔·亚当斯避开横穿大地的道路、新建的排屋区、山坡上的遍地树桩，以免它们影响大地的雄浑壮丽；而罗伯特·亚当斯，则会把这些当作画面的重要内容，以表现它们对大地之美的破坏（见图 5.8、图 5.9）。

图 5.8　罗伯特·亚当斯拍摄（一）

图 5.9　罗伯特·亚当斯拍摄（二）

1975 年，在美国乔治·伊斯曼国际摄影博物馆举办的题为《新地形：人为改变的风景的照片》展览，可以被认为是对世界当代摄影产生最深远影响的展览之一。该展览共展出 10 位摄影家的作品，他们不属于一个运动，却不约而同地将镜头对准主要是美国西部大自然环境中的人工建筑，如简易排房、高速公路、汽车旅馆、加油站、停车场、工业园、厂矿和购物中心等。

作为美国有史以来最为大众化的摄影家，安塞尔·亚当斯杰出的风景摄影作品（见图 5.10、图 5.11）深受世人瞩目。他致力于以摄影技艺显示世界的壮观之美，完全摈弃摄影的记录功能，使摄影成为纯的技术运作，用来担任美感的表达工具。作品以精湛完美的摄影形式，展现动人景观，以个人观念诠释大自然，使人们意识到了自然保护的重要性。

图 5.10　安塞尔·亚当斯拍摄（一）

图 5.11　安塞尔·亚当斯拍摄（二）

5.1.2　自然美的两大特征

自然美具有两种形态：纯自然美和经过人类改造的自然美。后者也只有依附天然，方能巧夺天工。风景摄影在运用和把握自然美时，必须注意自然美的两大特征。

1. 自然美的显现侧重于形式美

任何美都是内容与形式的统一。但是，这种统一在不同形态的美中，程度并不完全相同。一般来说，艺术美要求内容与形式的高度统一，社会美的内容比形式更占分量，而自然美则偏重于形式美的显现。自然美的自然属性是天生自成，不是人类的有意加工，内容含义往往显得比较隐约、笼统、模糊，而其形式则显得异常清晰、具体、明确。黄山的峰岩、香山的红叶、九寨的水色、石湖的垂柳……都给人以鲜明而强烈的形式美感，以至令人忘却它们本身的内容含义。人们对自然美的欣赏往往侧重于对形式美的赞叹，在形式美的陶醉和享受中，潜移默化地"化形式为内容"，从而陶冶情操、激发精神，感到江山多娇，祖国可爱。内容意义是很博大、很笼统的。

如何运用自然美侧重形式美的特征于风景摄影创作呢？应该注重自然美的色彩、光线、线条、形体等形式美的自然因素。

2. 自然美的变易性

天时与地利等自然条件的变化，会使同一座山、同一棵树、同一江水的形态和意态发生千变万化的变易，从而给人以变幻莫测、迥然相异的审美感受。许多风景摄影家不厌其烦地跋涉同一风景区，甚至是同一拍摄点，就是因为自然美的变易性在吸引着他们。山水本无知，草木亦无情。但无知无情的大自然，却以其异态纷呈的变易性，似乎具有雄奇俊秀的性格和喜怒哀乐的神情。

风景摄影作品的所谓意境，也可以说是山水草木个性、神情的流露。泰山雄、华山险、黄山奇、峨眉秀、西湖雅、九寨艳……都是这些山水的客观个性的表露和人们对它们的个

性审美。风景摄影不仅要把握山水的大个性,而且要注意山水的小神情,这就不能不要求摄影家对自然美的变易性有足够的认识和敏感了。

5.1.3 风景摄影作品的意境创造

风景摄影作品讲究意境的创造。意境实际上是客观世界的"境",触发人的主观世界的"意",是社会的人对自然美的一种联想和想象。"化景物为情思""意由境发,情从景生""实景清而空景现,真境逼而神境生"。触景生情——借景抒情——情景交融,这些都说明自然美的形式作为"境、景、实景、真境",在生发意境中具有主要的地位。

《圣•索菲亚教堂》(见图 5.12)拍摄于哈尔滨,其建筑采用传统建筑方法,是目前中国保存最完美的典型拜占庭式建筑。傍晚时分运用黑白影调表现这座诞生百年的建筑宏伟壮观,古朴典雅,充溢着迷人的色彩,整个广场凝聚着音乐的优美旋律与建筑智慧之光,景生发意境。

图 5.12 《圣•索菲亚教堂》徐大可

关于意境,在其他的艺术形式中谈论甚多,《画论》中提出:"形神兼备"就是意境。《绘画六法》中断言:"气韵生动"就是意境。南宋刘勰在《文心雕龙》中指出:"心物交融"就是意境。晚唐五代司空图在《二十四诗品》中说道:"雄浑、豪放、冲淡、典雅"等 24 种"诗境"就是意境。宋朝严羽在《沧浪诗话》中说:"言有尽而意无穷"就是意境。近代学者王国维在《宋元戏曲考》中提出:"写情则沁人心脾,写景则在人耳目"就是意境。关于意境虽然论者居多,提法不一,但其宗旨还是一致的——它是作家、画家通过语言或画面表达自己思想感情的境界。境界大,意境则深;境界小,意境则无。

风景摄影的意境又是如何定论的呢?有人提出:"情景交融"是风景摄影的意境。这种提法有一定的道理。意境总离不开具体的被摄对象,摄影家也总是要通过被摄对象表达某种思想和观点,抒发自己的某种心怀和感情,在摄影画面上,被摄对象就是景,作者的思想感情就是情,情和景二者在作品里互相融合,就产生了一定的意境。摄影实践告诉人们,作品中的情和景同摄影家构思中的情和景,它们总还有一定的距离。通常构思中的情和景,不可能被作品中的情和景完全代替,构思中的情和景总会有一些是作品表达不出或容纳不

下的。只有当情随景而抒发,景随情而展开,摄影画面的意境才被体现出来。对于那些被留在画外的情和景在画外能有多大范围的境界,这就要看抒发和展开的程度而定。当然,抒发和展开的程度愈大,境界愈大,意境也愈深。如果摄影画面上的情和景不能情随景而抒发,景随情而展开到画面以外,尽管情景是交融的,人们仍会感到语不惊人意不足,画面意境自然就不那么深远了。有时候人们评价一幅风景摄影作品时,往往会说构思很好,意境表现得还不够,道理就在这里。

在风景摄影创作中,要赋予作品意境有两方面:一是构思新巧,二是触景生情。构思新巧是意境得而先天的,说借景抒情,是指借自然之景抒摄影家的构思之情,若不是这样,情何以能随景而抒发;触景生情是意境得而后天的,在创作时,由于摄影家对自然景物动之以情,而后又把触发出来的情寓景之中,情的抒发必然导致景随情而展开。所以说在意境的形成过程中,情是很重要的。若是没有景的触发,情也只好禁闭在摄影家的心中,只能成为构思的库存之物。

意境的获得除了方法之外,更重要的是靠扎实地生活基础,摄影家如果没有丰富的生活阅历,没有对生活的深刻认识,就不可能对生活产生强烈的思想情感。只有当摄影家身临生活其境,通过对生活的观察、分析和比较,把对生活的认识融于构思之中,才有可能赋予作品深远的意境。摄影实践还告诉人们,艺术技巧和表现手法也是创造意境不可缺少的手段,"一着弃之,全局皆输",在创造作品的意境时,必须全面考虑。

总之,风景摄影创作三部曲:通过影调、线条、色彩、质感等摄影艺术语言再现自然美的形式美,风景作品的创作追求意境美,作品一定要有自己对这个世界的认识和看法。

5.2 人像摄影

5.2.1 人像摄影的概念

人像摄影是指通过摄影的形式,在照片上用鲜明突出的形象描绘和表现被摄者相貌和神态的作品,它是被摄者自己的影像写真。人像摄影作品必须以表现被摄者的容貌、表情、姿态、气质和性格为主。只要是以表现被摄者具体的外貌和精神状态为主的照片,都属于人像摄影的范畴。人像摄影的要求是形神兼备。

5.2.2 人像摄影的种类

人像摄影的种类:性格人像,环境人像,新闻、纪实人像。

1. 性格人像

1)性格人像概念

性格人像也可称为个性人像,通过对人物外形和表情的刻画,由表及里,展示被摄者的性格和品德。为了更清晰地展示被摄者的外貌细节和内心活动,大多采用特写和中、近景构图,避免在背景上出现过多的信息干扰主体。

在人像摄影中,应以获得较明显、较突出的光线为目的,且不要遗忘任何的细节,同

时，影子方面也要保留尽可能多的细节。要做到这一点，就必须很好地把握每次拍摄之间的差异，范围可以尝试用3∶1的光线比率。准确的对焦需要多次的练习，通常把焦点放在所要摄影的人的眼睛上，这样就不会犯太大的错误。

2）代表人物：拍摄灵魂的人像摄影大师——优素福•卡什

优素福•卡什（Yousuf Karsh，1908—2002），加拿大人，20世纪享誉世界的人像摄影大师，专拍时代脸孔的巨匠。他拍摄了数以百计的20世纪重要人物的肖像（见图5.13～图5.16），包括著名的政治家、作家、诗人、音乐家、画家、演员，以及普通民众等，被誉为"摄影界的伦勃朗"。

图5.13　《爱因斯坦》优素福•卡什

图5.14　《里根》优素福•卡什

图5.15　《索菲亚•罗兰》优素福•卡什

图5.16　《奥黛丽•赫本》优素福•卡什

2. 环境人像

1）环境人像的概念

环境人像是指带有背景描绘的肖像创作。在很大程度上，精心设置的背景气氛可以加强对人物的刻画力度，进而升华主题。一般要求作者根据被摄对象的身份、职业、情趣和

性格，创造性地选择或设置若干景色来衬托人物。

《作曲家伊戈尔·斯特拉温斯基》（见图 5.17）这幅摄影作品中，摄影师将这位作曲家和他的"事业伴侣"钢琴拍到一起，这样的创意就是要体现出被摄对象的职业特点。作曲家把音乐视为生命，而钢琴则是最好的象征。巨大三角钢琴的盖，像个变形的五线谱音符，浅颜色的背景更突出了它在画面中的分量感。而这幅肖像照片中的主人公却被挤到了角落里，一只手支撑着头似乎在苦思冥想，姿势酷似钢琴盖打开状。主体人物占据画面虽小，却很突出。

图 5.17　《作曲家伊戈尔·斯特拉温斯基》阿诺德·纽曼

2）代表人物：环境肖像大师——阿诺德·纽曼

阿诺德·纽曼（Arnold Newman，1918—2006）曾说，"我们不是用照相机在拍照，而是用我们的心与头脑。"纽曼 1918 年 3 月 3 日出生于纽约，美国著名摄影师、"环境肖像"手法运用大师，是世界上最知名也最值得尊敬的摄影师之一。纽曼最拿手的是在瞬息之间将被拍摄主体安置在体现他们职业特点的典型环境中，成为人物身份与性格的最佳表述。人们因此给纽曼的肖像作品取了一个专用名词"Enviromentalpor-traiture"（环境肖像）。"环境肖像"强调被摄者与周遭环境的关系。他说："我不想要只是随便的背景，周遭的场景必须要加入构图并且能够帮助观赏者了解主角。不管被摄者是谁，这必须是一张有趣的照片，单纯的人像照片是没有意义的。"

阿诺德·纽曼拍摄的《罗伯特·莫塞斯》（见图 5.18），主人公是美国银行家《独立宣言》的签署者之一，因帮助乔治·华盛顿的军队筹集军需而获得"革命财政家"的称号。

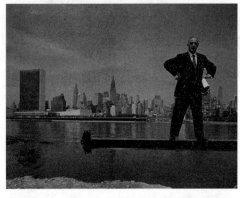

图 5.18　《罗伯特·莫塞斯》阿诺德·纽曼

阿诺德·纽曼拍摄的《阿尔弗里特·克虏伯》（见图5.19）。弗里特·克虏伯，德国军火大王。在厂方车间用两盏灯从下往上照射，形成两面夹光的恐怖气氛，克虏伯看上去像个魔鬼，再加上以水泥浇铸的粗大梁柱框为背景，仿佛把这个德国不可一世的军火大王囚禁在地狱里。拍摄照片当时，克虏伯并没有看到实拍效果，事后纽曼迅速把胶卷快递回美国，这幅作品才保留下来。照片体现了一种邪恶的氛围，有人对此评价说，纽曼肯定熟知克虏伯的背景，知道他为赚钱不顾劳工的死活。当时克虏伯看到这张照片后宣布纽曼是不受德国欢迎的人。

图5.19　《阿尔弗里特·克虏伯》阿诺德·纽曼

3. 新闻、纪实人像

1）新闻、纪实人像的概念

新闻人像是指在新闻事件中现场记录的人物肖像。一是真实记录；二是从人物的神态和行为中能表现出时代动向和社会实况。纪实人像，从平淡的典型中透射历史真实、时代足迹，展示出某个特定时期的人类的生存和社会心理。尤金·史密斯拍摄的《乡村医生》组照中的一幅代表作品（见图5.20）。一个贫困的大多数人都看不起病的村庄，只有一位医生。每天看病从早至晚上，累得筋疲力尽，连一杯咖啡都端不住。摄影师捕捉到事件中典型人物的决定性瞬间。

图5.20　《乡村医生》尤金·史密斯

2)来自巴黎的平民摄影家——罗伯特·杜瓦诺

在法国摄影界,罗伯特·杜瓦诺和享利·卡蒂埃·布列松堪称一对并驾齐驱的大师。这两人的摄影都以纪实为主,但风格却迥然不同。布列松经常云游四海,作品比较深沉严肃,关心各地民族疾苦。杜瓦诺则一生只以他所居住的巴黎为创作基地,喜欢在平民百姓的日常生活中抓取幽默风趣的瞬间(见图5.21~图5.24)。

图 5.21 《心不在焉》罗伯特·杜瓦诺

图 5.22 《单身汉的白日梦》罗伯特·杜瓦诺

图 5.23 《浪漫主义画家》罗伯特·杜瓦诺

图 5.24 《冥思苦想》罗伯特·杜瓦诺

3)新闻、纪实人像的拍摄技巧

摄影师会遇到各种各样不同的人,也会在各种各样的时刻和不同的人打交道。一个成功的摄影师不仅要拍摄下新闻人物的形象,还要说出每个人背后的故事,塑造一个个真实可信的形象。

(1)让拍摄对象忘记照相机的存在。

拍摄时机是最重要的,即便是在拍摄经过预约的肖像时,摄影师也可寻找真实的抓拍时机。对很多摄影师来说,摆布被拍摄对象并不比观察拍摄对象自身的姿态更容易,优秀

的摄影师能在有限的时间内发现拍摄对象的真实面，并通过适当地引导拍摄到满意的作品。

自然地面对镜头并不是件容易的事情，除非演员或经过大量的训练和心理脱敏的人才会忽略照相机的存在，否则大多数人都会感觉非常不自在。

通过交谈和拍摄对象进行交流是非常好的方式，通过交谈，摄影师和拍摄对象之间的关系就从完全陌生的戒备状态转换成某种程度上的合作关系。摄影师可以告诉拍摄对象自己的意图，同时也可以通过对话了解到拍摄对象的一些习惯，或是拍摄对象希望自己在图片中呈现出什么状态。

目光的接触非常重要。当摄影师透过取景器观察拍摄对象时，拍摄对象由于无法看到摄影师的眼睛，经常会感到非常的不自信和紧张，为了让拍摄对象能够和摄影师进行面对面的交流，采用三脚架是一个不错的方法。

摄影师可以将照相机固定在三脚架上，然后将拍摄对象框在取景范围内，使用快门线决定何时进行拍摄。这样摄影师就可以把自己从照相机后面解放出来，转而使用更多的精力和拍摄对象进行交流。

如果摄影师自己不太善于言谈，也可以让文字记者、助手或是拍摄对象自己认识的人与拍摄对象进行交谈，这么做同样能够获得非常好的效果。

在拍摄对象意识到拍摄快要结束的时候，他们往往会变得比较放松。当摄影师明确地告诉他们拍完了，很多人会立刻恢复到自己的真实状态，这是摄影师不能够错过的绝好时机。有的摄影师甚至认为，前面的一切都是铺垫，只有到这一刻拍摄才开始。

（2）光线的运用。

在拍摄新闻人物的肖像时，摄影师可以事先进行安排，寻找或创造出合适的光线。通过绝妙的光线（见图5.25），传媒学院大四的学生对未来的人生充满希冀。杂乱的背景、拘谨的表情、生硬的姿态都不再是影响画面效果的最主要因素，因此，很多有经验的摄影师会提前到达事先约好的拍摄地点，然后寻找最佳的光线。

图 5.25 《未来》胡晶

运用不同的光线还可以塑造出不同的人物形象。在拍摄医务工作者的时候，摄影师可以把画面处理成高调作品，以强调拍摄对象崇高的奉献精神；当摄影师需要渲染画面的沉重气氛时，则可以利用大量的阴影来营造和主体相一致的氛围。

有的时候，让一束光线照亮拍摄对象的面部，会产生意想不到的戏剧性效果。读者的目光首先会被光线照到的地方吸引，然后再移动到其他的地方，这就增加了阅读时的趣味。

（3）环境的选择。

在真正接触拍摄对象之前，摄影师通常会根据自己对拍摄对象的了解大致有个思路。一名政界的领军人物和一名科学家会有很大的不同，而一名舞蹈家和一位热衷于慈善事业的人也会有着很大的差异，通过对环境的选择，摄影师可以把这些差异表现出来。

环境人物摄影大师阿诺德·纽曼在拍摄时总是以背景为主，前景的人物在画面中所占的面积相对较少。他认为被拍摄对象的影响尽管非常重要，但是只有这些还远远不够，还必须了解被拍摄对象与社会的关系。

阿诺德·纽曼对具有象征意义的环境细节的选择非常重视，他拍摄出来的图片不仅能揭示拍摄对象的职业，而且能反映拍摄对象的工作风格。阿诺德·纽曼的图片超越了被拍摄对象本身，向读者讲述着个人的工作和生活。

环境的选择也能够进一步地揭示人物的内心。现在，越来越多的摄影师将自己的注意力转到寻常百姓的日常生活上，并且非常注重抓取人物在真实生活环境中体现出来的情感。

（4）人物形象的抓取。

好的摄影记者凭直觉就知道应该在什么地方、什么时间使用什么样的设备进行拍摄，他们尽可能地捕捉被摄对象无意识的那一瞬间，以记录他们的真实情感。哈尔斯曼拍摄的《忧郁的爱因斯坦》（见图 5.26），因为政客把他的研究成果用于战争，使这位大科学家变得异常忧郁，又无可奈何。散乱的头发、无神的眼睛，把人物情绪刻画得入木三分。这样抓拍到的人物形象和设计布置好的图片不一样，摄影记者观察但不引导，拍摄结果依赖于他们不加干涉地抓取到贴切瞬间的能力。

图 5.26　《忧郁的爱因斯坦》哈尔斯曼

好的抓拍图片中，主人公从来不会盯着照相机，眼神的接触会让读者意识到这幅图片

不是抓拍的，起码被摄对象意识到摄影师的存在，甚至可能专门为镜头做好准备。

有的摄影师喜欢使用长焦镜头锁定拍摄对象，跟踪和观察拍摄对象时就好像跟踪猎人捕捉猎物一样，不管拍摄对象移动到什么位置，摄影师都会用镜头牢牢地盯住，然后耐心地等待戏剧性的一刻。

有些摄影师喜欢使用广角镜头，在拍摄对象还没有意识到的情况下进行拍摄，然后迅速离开。如果拍摄对象正在专注于某事，摄影师也可以大大方方地选择角度，进行拍摄。

5.2.3 人像摄影的特点

特点是区别事和物的标志。世界上的事物万千，之所以人们能够区别开来，就是因为有特别的、不同点的存在。区别特点的方法很多。一般从形、色、味、声、质诸方面，而人又具备了眼、鼻、耳、舌以及四肢这些感觉器官，通过人们长期的生活实践，对一些东西的特别之点，形成固定的概念，人们一旦碰到这一类的东西，便能认识它、区别它。例如，西瓜，形是圆的，味是甜的；以声而言，鸡啼、鸟鸣、狗吠、虎啸；以色而论，红日、白云、青松、绿叶；像棉花软、钢铁硬、竹子韧、细纱柔等又属质地的区别。这些足以说明，特点存在于万物之中。作为摄影艺术，它是要表现大千世界的。任何被摄对象的特点，必须反映在摄影画面上，这就赋予摄影艺术在不同体裁或题材上必有的特点，尤其是人像摄影，它的特点更复杂、更微妙。

在人像摄影中，作品中的人，必定是现实生活中的人，人所具有的特点在作品中也必然地体现出来。因此说，人像摄影是集中表现人物形象的造型艺术，要求形神兼备，形和神就是特点。除了抓形、抓神，还要抓人的感情和细节，这也是人像摄影中不可忽视的特点，下面就有关这4方面的特点进行介绍。

1．抓形

在人像摄影中，不管是抓拍也好，摆拍也好，抓摆结合也好，都要求拍好人物的形象。因为摄影是视觉艺术，它是通过画面上可视的形，给人以视觉上的感觉，并通过形意识到神的存在。形是神的寄托，它可以揭示神的内涵，只有在抓好形的基础上，方可能见诸神的表现，达到以形传神的艺术效果。抓形就是指拍好人物的形体外貌，真实地、完美地再现被摄人物的形象，这是对人像摄影的基本要求。有人说摄影家比画家省劲，只要快门一掀，人的面貌分毫不差地就表现出来了，似乎不存在像不像的问题。其实不然，要拍好人像，无论从技术上，还是从艺术上，把被摄人物拍得酷似其人，并非是轻而易举的事，所谓分毫不差，那仅是一种表象。影响人物再现的因素很多，如拍摄技巧运用不当，可造成人物形象的失真变形；若光线运用稍有疏忽，将造成画面影调失控；若反差对比悬殊，可削弱质感的表现；严重的怪光，还会丑化被摄人物的外貌形象；一旦发生构图上的失误，画面就会失去均衡。这些问题在人像摄影的抓形中，应引起特别的注意。

抓形是要抓取被摄人物发之于内、形之于外的人体形态，拍摄人像不能做纯自然主义，要从艺术的角度出发，去挖掘被摄人物与众不同的特点，绝不是其人、其貌的再现。在人像摄影中，纪实是相对的，艺术才是绝对的，必须努力地去塑造完美的艺术形象。拍摄人像，抓拍的创作方法，是抓好形的重要方法。也可以摆拍，或抓摆结合，抓中有摆，摆中

有抓。不可以只为构图的完美，而过分干涉被摄人物的形态和姿势。当然消极等待、任其自然的拍摄，对人像摄影来说，也难以遂心如愿。抓形在一定程度上，要反映被摄人物的性别、年龄、职业及个性的特点。这其中最重要的是要从被摄人物的职业这个角度上，去表现人物形象的特征。如工人区别于农民，农民又不同士兵，科学家的威严、艺术家的风趣、小学生的天真（塞纳河游船上唱歌的小女孩（见图 5.27））、少女的华姿闺秀等，这些不同人物形的内涵都可以溢于外表的。除此之外，人物的服饰也与人的外貌形态有关。是抓形的重要标志，它理应成为被摄人物形象的一部分。只有把人物的外貌、姿态和服饰有机地融合在一起，才能准确抓住人物的形。

图 5.27　《歌唱》胡晶

2．抓神

神是指被摄人物的神态。由于神是基于形之上的，没有形就谈不到神，但是有了形也不等于就有了神。在人像摄影中，抓神实际上就是要求以形传神。对一个人来说，神态的外露，不是每时每刻都能令人满意的，它有时限性，即只在某个短暂的时间里表现出人物最富有特征的神态，因此说，神态是抓拍下来的，摆拍是难以奏效的。人像摄影只有在拍照时，抓住人物传神的典型瞬间，才有可能使人像作品步入以形传神的艺术境界。由此可见，抓神在人像摄影中是何其重要了。摄影实践证明，神态的抓取，要比形态的抓取难度大得多，这是因为神态是人们在精神上的外在表露，应看作是人的灵魂的东西，一个人没有神态，就如同没有灵魂，尽管人长得很美，看上去就像没有生命的偶像。一旦神态流露，人便活灵活现了。人像摄影中提倡抓神的道理就在于此，一旦做到了这一点，就得到了人像摄影的真谛。神的抓取是靠瞬间得来的，这是早已被摄影实践证明了的，因为人们知道，人内在的神支配着外在的形，它无时不在变化，在这个变化的过程中，必然有从低潮到高潮，再由高潮到低潮无数个瞬间，而摄影只能把其中的一个或几个瞬间固定下来，究竟抓取哪个瞬间，要看摄影家对被摄人物熟知的深浅程度来决定，在熟悉被摄人物的过程中，还要求能预感到被摄人物最典型的那个瞬间是什么样子，也就是说，要把握住人物心理状

态变化的高潮，否则，带有"神"的东西就会不翼而飞，从拍摄者身边溜掉。摄影家应该把神态变化的高潮，看成是人像摄影中最宝贵的瞬间，不能轻率的处理，随便地掀动快门了事，这将导致人像摄影的失败。要想拍好人像，只有抓住最适合表现人物性格特征的神态变化（即将趋向高潮的那个瞬间），完成拍摄上的抓神使命，达到人像作品以形传神的目的。人像摄影中的抓神从哪里入手呢？应首先着眼于被摄人物的眼睛，特别是恰到好处地运用眼神光。眼睛是心灵的窗户，荷兰风车公园木屋里，一个小女孩全神贯注地看木鞋是怎么制作出来的（见图 5.28）。眼睛是人物神态特殊的出入机关，而眼神光则是开启这个机关最好的钥匙。所以说，对眼神光的处理，必须因人、因事、因时进行配置，起到引神出巢的作用。

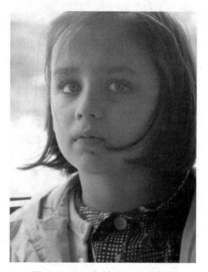

图 5.28　《全神贯注》胡晶

人像摄影的抓神，除了着重于眼睛，也不可忽视其他形体的传递。如眉飞色舞、笑不合拢的嘴、和颜悦色的面孔，手舞足蹈的四肢；还有悲痛时的泪流满面，发怒时的疾言厉色，吃惊时的目瞪口呆，失节时的卑躬屈膝等，都是对人物神态的绝好描绘，也是人像摄影用于抓取人物神态的渠道。

3. 抓情

抓情是指抓取被摄人物的感情。在人像摄影作品中，被摄人物感情的抒发，也是基于形之上的，它同神唯一的区别——情不是瞬间的产物，但它包括瞬间那一刹那。一幅优秀的人像作品，要使人们看了以后能够为之情动，感到意深情长，给自己留下深刻的印象，在很大程度上取决于抓情。明代唐志契在《绘事微言》中曾说："凡画山水，要得山水性情。"同理，在人像摄影中，也需要得人之性情。若不是这样，人像作品只能是冷漠地记录人的形而无情的抒发，作品中的人物也将是一具木偶，并无人的情趣可言。

在摄影艺术中，常有"触景生情"的说法，它从另一个角度告诉人们，拍摄人像，不仅要有被摄人物的情，还需有摄影家自己的情，没有摄影家的情去通融会意被摄人物的情是抓不住的。人像摄影中的抓情，要靠摄影家对被摄人物细致入微的观察，正如画家们所

说："要画好一匹马，胸中必有千匹马的形象。"对摄影家来说，要拍好人像，胸中也必须有千人的形象。有人说在爱情问题上一见钟情，是对自己的终身大事不负责任的表现，是在没有爱情基础上的结合。这种担心有一定道理，但并不完全正确，这里面也有个抓情的学问。其实男女双方在初会之前，对选什么样的人作为自己的终身伴侣，早已进行过细致入微的观察和思考，他的意中人的形象恐怕早就成为束之高阁的幻影，他已不是从一个、两个或十个、八个男女青年中间的抉择，恐怕是从成百上千人中的选美了，一旦意中人从高阁中走出来，便即刻认定下来。试想，这种机缘相逢，怎能不动之以情呢？这在婚姻上被誉为一见钟情，传为佳话。如此说来，在摄影中要拍好人像，摄影家似乎也应对被摄人物具备一见钟情的功力。只有当摄影家确实喜欢他所要拍摄的对象，达到非表现不可的地步，才有可能真正地寻求到被摄人物的情之所在，在被摄人物情的吸引下，触动摄影家也产生情的冲动，当摄影家同被摄人物两者之间的情达到通融会意、和谐统一时，被摄人物的情自然也就抓住了。那时拍出的人物必然有感情、有性格，让人们感到亲切和真实。正因为这样，作品中的形象才能够传情达意，人们才有可能看到摄影家的风格、特点和情趣。太阳岛雪雕院内，抓拍到不顾严寒、聚精会神地进行创作的国际艺术家（见图 5.29）。

图 5.29 《创作》胡晶

被摄人物的情的抓取，不要局限于面部的表情，有时通过姿态和动作，也能体现出人物不同的感情外露。照片《苗家姑娘们的趣事》就是通过几个人物不同的姿态和动作，表现她们羞于言表的隐情。人像摄影还可以借助环境气氛的烘托，以及用景物的描绘，传情达意。无论运用哪种手法，目的都在于抓情。

4. 抓细节

在人像摄影中，细节不可以没有，也不可以繁杂，要恰如其分，从而给人像摄影提出了一个抓细节的问题。细节在人像摄影中，虽不及抓形、抓神、抓情那么显要，但从摄影艺术整体权衡，细节也起着举足轻重的作用。一个人在生活中若不拘小节，必将丧失起码的人格；摄影作品若忽视细节，有可能把艺术糟蹋殆尽。无论从哪个角度，细节在摄影画

面中已成为重要的内容，尤以人像摄影更是如此。

人像摄影中的细节，大多是指被摄人物的首饰、服饰、各种陪体道具，还有前景和背景等。细节的取用，必须服从摄影主体和画面情节，要把细节看成是刻画人物性格的一个有机的组成部分。对细节的取舍，可看成是人像艺术概括和造型的基本手段，它是直接从客观存在的人物身上，抓取具有典型形象的造型艺术，而人物的形、神、情显现于外部的一切，又都成为许许多多不同方面的细节，互相联系着，至于哪方面的细节最能表现被摄人物的心理活动，这就需要摄影家在繁杂的细节中，洞悉观察，概括集中，最后选择取舍，这就是人像摄影中的抓细节。

抓细节，要抓住那些最能表现人物主要特征和具有艺术感染力的细节不放，排除影响人物表现的间杂细节。进行艺术概括，要有忍痛割爱的决心，做到尽量简洁画面，让有限的细节成为摄影画面不可缺少的组成部分。当细节在画面上恰如其分地烘托出人物的形、神、情，准确地表达出人物的身份和性格时，这个摄影画面中的人物便会呼之欲出，活灵活现。如果不是这样，那一定是细节描写杂乱零散，不鲜明，脱离了情节和主题，人像摄影必然沦为自然主义的写实中去，使细节描写庸俗化；要么就一五一十进行机械式复印，让细节干扰了主体。这两种情况都背离了现实主义的艺术创作方法。像这样地抓取细节，必然造成被摄人物形象模糊不清，干瘪无力，更别谈人像摄影的艺术效果。

凡艺术创作，都是用形象思维进行的艺术概括的过程，也就是典型化的过程，这是一切艺术创作的共性。然而，在人像摄影创作中，抓细节应是它的个性，这个个性的特点是人物的形象，不是虚构的，而是现实生活中实际存在的人，摄影艺术对典型人物的塑造，依赖于摄影家对被摄人物的正确理解的积累，还要视摄影家的艺术修养和拍摄技巧，因此说，抓细节也就成了考核摄影家水准的一方面。

细节的处理，必须再现被摄人物在典型环境中的典型性格；细节的挖掘，要从平凡的事物中寻求。《晚年》（见图 4.26）这幅作品中刻画晚年的惠安女，虽然满脸风霜，幸福却由内而外呈现。镶的金牙因为手的遮挡让观者注意，那是勤劳和富有的象征；细节的抓取，贴合典型的环境或是人物，有力地烘托主题和突出人物，画面中表现的细节在情理之中，让人们真实可信。要使细节成为揭示人物个性的有力证据，关键在于认真地抓取细节。艾尔弗雷德·爱森斯塔特1945年拍摄的《埃塞俄比亚士兵的脚》（见图5.30）抓拍了战争中战士充满老茧的一双脚这一细节。爱森斯塔特以其在新闻摄影方面的资历和成就被后人誉为"新闻摄影之父"。从20世纪20年代起就投身于职业新闻报道摄影，并一生使用小型照相机，也是堪的派的摄影先驱之一。

图 5.30 《埃塞俄比亚士兵的脚》艾森斯塔特

5.2.4 人像摄影的拍摄方法

人像摄影的拍摄方法主要有抓拍、摆拍、抓拍与摆拍合理运用 3 种。

1．抓拍

抓拍是指深入现场，充分利用现场光线、环境等，不摆布、不干涉被摄对象，在被摄对象处在一种自然状态下，快速抓取生动、自然、真实的精彩瞬间。

1）抓拍的特点与作用

抓拍是人像摄影的基本方法，是摄影和拍摄纪实片的摄影者必须掌握的基本技能。我国新闻摄影理论研究的开拓者、中国新闻摄影学会原会长蒋齐生先生曾经说过："从 20 世纪 30 年代以来，抓拍已成为真正的新闻摄影记者、摄影工作者的根本特征和基本技巧。没有抓拍就没有真正意义上的新闻图片，也不会有真正意义上的新闻摄影记者。"

在国际摄影界，大部分著名摄影家、知名摄影记者都主张抓拍，并在实践中坚持抓拍的摄影创作方法。法国摄影大师亨利·卡蒂埃·布列松，是世界公认的当代抓拍大师。布列松以新的摄影美学见解和摄影实践在国际摄影领域独树一帜。随时随地准备扑过去抓拍生活中的精彩镜头成为他的艺术信条。抓拍这种创作方法的特点是在不被拍摄对象发觉的情况下，在对象十分自然的状态中，快速抓取最有表现力的瞬间，倡导"不干涉、不摆布、不加工、不矫饰"，开创了纪实主义摄影的新路。布列松首先提出了"决定性瞬间"的观点，这对摄影界产生了巨大的影响。他的作品都是在人物、事件最有表现力和感动力的一瞬间拍摄的，因为世间万物都有它发展、运动、变化过程中的由量变达到质变的临界状态，事件的实质就暴露在这一瞬间。优秀的新闻与纪实摄影家要能了解人生，预知情况变化，当机立断，在人物情绪顶峰、事件发展高潮的一瞬间，保留下永恒的记忆。在拍摄时，不应篡改现实，在暗房里也不应该篡改事物原貌。布列松一直使用徕卡照相机，坚持只用标准镜头，他的照片是底片上的全部，不做任何剪裁。因为他认为一切都是在那一瞬间决定了的，不可更改。

抓拍的画面真实生动，采用抓拍的方法能够使事实、形象和气氛达到完美的统一，这种真实不仅能够凸显新闻报道和纪实摄影的真实性要求，也能够营造出一种无与伦比的画面表现力，能够紧紧抓住读者的眼球，打动读者的心。

2）抓拍的方法

抓拍有很多方法，在抓拍过程中根据实际情况要讲究策略——眼到、心到、手到，反应迅速、头脑灵活，熟练驾驭摄影器材，达到抓拍的目的。美国摄影家罗伯特·S·温克勒认为，抓拍是产生真实、迅速及时和令人惊喜效果的唯一形式。当审视周围的时候，得像一个视觉敏锐的枪手，去发现值得摄入镜头的人物。他还总结了 7 条有助于抓拍实践的经验。

（1）相信直觉。如果什么事物引发了兴趣，就应该毫不犹豫地把它拍下来，因为机不可失，失不再来。因此，先不要思考从哪个角度拍摄效果更佳，而是立即用最直接的方法把它拍下来。

（2）把自己融合到场景中去。一个杰出的抓拍者应该成为摄影现场的一个组成部分，当准备在现场拍照时，必须先在那里活动活动，以使人们不再注意到摄影者而各自呈现出自然、常态。

（3）等待理想的瞬间。不要见到什么都拍，要有所选择，并仔细研究周围的人和事物。等理想的瞬间一出现，就立即按动快门。

（4）选择正在活动着的人作为拍摄对象。因为当人们正忙于他们所乐意从事的工作或活动时，拍摄者便可以不被觉察地在他们中间抓拍。此时，他们那没有戒备、丝毫不做作的表情，比一本正经的肖像照更为生动。如果希望被摄者的目光能对着镜头，则只需说句友善的话，提一个问题或简单地故意高喊一声或者就干脆端着照相机静候那最终必将投来的目光。

（5）在适当的时机接近拍摄对象。有意去结识所要拍摄的人。但是一些优秀的抓拍仅把他们所看到的人物、情景拍摄下来，为的是不让人们带着反感情绪进入镜头。因为有些害怕别人拍照的人，看到照相机对着他们时，就会竭力反对，会设法躲开镜头，甚至闹得不愉快。

（6）可以用不同的方式抓拍。如从开动的汽车或轮船上抓摄；在街头漫步时，试着行走着抓拍；当要拍摄人群时，可以像摄影记者那样把照相机举过头顶来抓摄。

（7）不要过分考虑技术的完美性。在快速拍摄的情况下，不少照片会显得不甚完美，但是有缺陷并不等于失败。应用不同的标准来衡量抓拍的照片。有时在一个明显的缺陷后面会显现出一幅意想不到的精彩画面。抓拍的这种不尽完美之处正体现了它是一种有趣的、果断的、瞬间的视觉语言，是视觉艺术的一种独特的表达方式。

2．摆拍

摆拍是干涉对象的一种拍摄方法，按照干涉对象的程度，摆拍可以分为两种情况。

1）摆布拍摄

摆布拍摄是一种彻底地干涉被摄对象的拍摄方法。对于文物出土这类新闻，在拍摄时可以根据自己的需要对文物进行摆布，以求达到最佳的拍摄效果。在艺术摄影中，如广告摄影，可以对模特的姿态造型、模特之间的位置关系、模特的表情等进行导演，根据需要添景加物，是典型的设计摄影。但在拍摄新闻人物及活动性的新闻和纪实摄影时，绝不允许采用摆布拍摄，更不容许导演和虚构。

2）组织加工拍摄

组织加工拍摄是在不违背事实的情况下，为拍摄出构图合理的画面，加强画面主体形象的表现，适当对被摄主体及环境做一定的安排与调整的拍摄方法。组织加工的对象只限于部分题材的人物和物体，至今仍有一些拍摄者使用这种方法。

这种拍摄方法要求拍摄者深入拍摄现场熟悉人物，在拍摄之前对场景中次要的景物做适当的清理，选择拍摄角度，安排人物的位置，适当调整人物的造型，然后等待时机进行抓拍。

对被摄对象加以干涉，其目的是充分发挥摄影技巧，使画面有所变化，在角度、构图、用光等方面比较完美，从而更好地表现画面的主体形象。在干涉对象时要把握好度，度的

标准是不能违反事实，不能改变事实的真相，同时还要不露出组织加工的痕迹，这样才能捕捉到真实、生动、自然的主体形象。无论哪种摆拍，都要以真实为基础，离开了真实，就是假新闻、假纪实。

3. 抓拍与摆拍合理运用

在人像摄影中，提倡抓拍，但是不应该完全否定摆拍。针对具体情况，需辩证地看待抓拍与摆拍的优缺点。

1）提倡抓拍

抓拍是新闻摄影最基本的拍摄方法，是新闻摄影者必须掌握的基本功。我国著名的老一辈摄影家石少华在《新闻摄影与摄影记者工作》中指出："作为一个摄影记者，他最主要的本领，仍旧是应该学会掌握生活规律，在事物发展过程中，不干涉对象，真实、迅速、生动地拍摄出照片来。"

抓拍成功的人像摄影形象生动、真实自然、现场感强。《世界》（见图 5.31）这幅摄影作品是在俄罗斯海参崴抓拍到的一瞬间。男主外，西服革履；女主内，背着抱着。可以说中外流传于世的优秀人像摄影作品都是抓拍所得。当然抓拍作为一种基本的、主要的拍摄方法，并不是人像摄影的终极标准，因此抓拍的照片不一定都是好照片。

图 5.31 《世界》胡晶

2）能动摆拍

受客观条件的限制，如某个细节破坏画面主体形象的表达，或现场环境与主体形象表现欠佳，使得抓拍有时不能有效地进行或根本无法进行，此时应发挥主观能动性，干涉对象，进行摆布，当然这种主观能动性的发挥必须遵循事物发展的客观规律，符合新闻与纪实摄影真实性的原则，符合新闻摄影时效性的要求，否则拍摄出来的照片就失去了意义和价值。

法国摄影师罗伯特·杜瓦诺《巴黎市政大厅前的吻》不是抓拍的，是模特从咖啡馆前面走过，接吻并反复热烈拥抱，直到感觉拍到了他所需要的那张为止。

3）摆抓并举

摆拍的过程中，也可以同时运用抓拍，即摆抓并举。机械的摆拍，会把主体形象摆得生硬、呆板，拍摄不出真实生动的形象，摆拍的过程中一定要结合抓拍。抓拍的过程中，为使主体形象更加理想、主题更加深化，可以适当地对现场环境及构图要素进行取舍，适当调节对象的位置、朝向、姿态等。

摄影师对人物进行摆拍的时候，摄影记者也在追求一个真实的抓拍时机。尼克尔·本吉维诺是《纽约时报》的摄影师，她所说的也代表了很多同事的感觉，"我最满意的图片往往是在拍摄对象忘记了我的存在的那一刻抓拍下来的。"她说，实际上，拍摄摆好姿势的肖像对很多摄影记者来说都不是自然的举动，他们的原本职责是要观察，而不是控制。尽管如此，摄影记者经常接到任务去拍摄摆好姿势的肖像，通过这张照片，他们不仅要让读者了解肖像的新闻背景，还要揭示被摄对象的某种个性。

如果某人在照相机面前感到不舒服、不自然，世界上最好的摄影技巧也无法拍出揭示他内心的肖像。当一名摄影师被照相机遮住了面孔，即使只是一个小小的单反照相机，摄影师也失去了和拍摄对象的视觉接触，被拍摄者被迫单独面对一小块玻璃和黑色的机械盒子，在这样的情况下根本无法进行交流。本吉维诺能够理解那些面对照相机立刻僵住了的人们，"所有的摄影师都应该试试被照相机对着的感觉。"她说，"那真是可怕的感受。"要了解拍摄对象的精神状态，给自己拍自拍照，了解被拍照是怎样的不舒服。要让拍摄对象感到放松，下面以拍肖像为例介绍6种摆抓并举的技巧。

（1）详谈。摄影记者工作最有趣之处在于能够跟各种各样的人打交道，和各种不同的人见面。最成功的摄影记者会研究为什么他们的拍摄对象会卷进新闻事件。在拍照过程中，话题一般集中在拍摄对象与新闻故事的关系上。当人们的注意力逐渐集中到了谈话中时，通常会忘记照相机的存在，这让摄影师能够适时地进行抓拍。有的摄影师会同拍摄对象交谈15~20分钟，看看他的生活有什么是和图片的要求相关的；有的摄影师会问拍摄对象在哪里能感到最舒服，想要自己的照片看起来是什么样子？把拍摄者变成了合作者。最好的建议往往来自于拍摄对象。

（2）对视。很多摄影师不使用取景框来拍摄肖像，他们更愿意看着液晶屏去构图，以便保持与拍摄对象的视觉联系。阿尔弗雷德·艾森斯塔特曾是《生活》画报的元老，他尽量避免照相机拿起又放下这种对取景的干扰。他将照相机安装在三脚架上并对好角度，使用快门线控制快门，这使得他能在腾出手来和拍摄对象交谈的同时保持视线的接触。他说，"对我来说，这个方法经常会让我拍到最放松的照片。"

（3）让人们放松。摆姿势的秘诀在于研究要拍摄的人物。从第一眼看到他们，开始布置灯光或是安排背景时，就要观察人物自然的身体语言。他们的体态如何？是站得笔直还是十分放松？他们会用手指张开还是紧握拳头？头部是怎样倾斜的？何时会放松一下，会用单手还是双手托着头？注意观察他们用什么样的身体姿势最舒服，从最自然的站立姿势开始拍照，如果他们身体姿态变僵硬了，双手紧紧地贴在两边，脸部直直地冲着前方，就可以提醒他们换一个刚才看到的姿势。虽然是在引导他们做动作，但所建议的动作是自然的，并不是想象出来的。

（4）让拍摄对象厌倦。假如有充分的时间，疲劳战术是个不错的方法。如果摄影者等

待的时间足够长，拍摄对象多半会对摆姿势感到疲惫不堪，这个时候就能够拍到他们无意中放松下来的肖像照片，这种照片会很自然。阿瑟·格瑞斯曾是《时代》和《新闻周刊》的员工，还曾经是 The Comedians 一书的摄影师。他曾说，"一旦你将人们晾在那里，你只需等待，他们会自己陷入沉思之中。我可能会拍上一张照片让他们以为我已经开始了，但其实没有。"最后，人们会觉得太累了，忘记了正在拍照的事情而放松下来，这个时候才是格瑞斯开始工作的时间。当拍照的过程看起来接近尾声的时候，那些聪明的摄影记者开始寻找下一张照片，有时候当人们认为快结束时就会完全放下防备，吉维诺说，"他们很可能会把手放到头上，然后真正的摄影过程就开始了。"

（5）让别人去与拍摄对象交谈。由于同时调试照相机和进行深度交谈是比较困难的事，有些摄影师会在人物接受采访的时候拍摄。如果没有采访记者，那就找个朋友一同去。如果实在没有合适的人选，就到现场找个人，如拍摄对象乐于交谈的同事。在谈话的作用下，被拍者会逐渐松弛越来越有活力，最终的照片会自然而不会显得做作。

（6）心理肖像。安妮·列伯维茨为《滚石》和《名利场》拍摄过很多封面照片，当给名人拍照片时，读者很可能已经在其他地方见过几百次这些人的照片了。她试图用一种完全忽略面部特征的方法来拍摄。她的照片会问这样的问题：是什么让这个人有名？是什么心理因素让这个人不同于同一领域中的其他人？列伯维茨并不试图向读者表现人物生活或生活方式的细节。她不像阿诺德·纽曼那样，依靠在名人家中或是办公室里发现点什么东西来拍照，也没有像卡蒂埃·布列松那样观察并等待着抓拍一个决定性时刻。相反她先是想象照片应该是什么样子，然后照着想象去拍摄。

列伯维茨不仅是在摄影，更多的是创造。她和拍摄对象一同合作，用最具梦幻的视觉效果来拍摄这个人物。她曾让美国喜剧演员乌比·哥德堡站在一个装满牛奶的白色浴缸中拍照。她照片的风格在某种程度上介于心理肖像和插图摄影之间。她这种个性化的尝试影响了许多摄影记者。

摆抓并举是新闻摄影拍摄过程中必要的拍摄方法，它可以兼顾构图的完美、形象的真实以及生动感人瞬间的捕捉。在实践中，发挥抓拍和摆拍的优势，克服缺点，调动一切适合的拍摄方法，实事求是、坚持真实性原则，抓摆并举，可以拍摄出更有价值的作品。

5.2.5 人像摄影的拍摄技巧

1. 人像摄影构图技巧

人像摄影是摄影艺术的一种体裁，它有自己的表现方法和特点，为使人像摄影作品以自己特有的造型形式，表达出拍摄主题的思想内容，必须掌握人像摄影的构图方法。人像摄影家，总是从人像摄影中去探索照片的形象结构，构图的处理就是这一造型的主要手段之一。从人像摄影的角度来看，它是专门以人为表现对象的，无论是人物面部的大特写、半身像、全身像，还是多人的群像、风光人像等，其画面主体应是人。对主体一人在画面上的安排是很重要的，这在进行人像摄影时，应首先考虑画幅的问题，也就是画幅的高宽比，要确定是横拍还是竖拍。一般地说，竖直的画幅可以增加人物的高度感，而横平的画幅则使被摄人物更加恬静和稳定。无论是摄影画面是横幅，还是竖幅，三分法和黄金比仍

然是人像摄影构图的主要依据。

如何确定被摄人物头部在照片画面上的位置,可以设想,有一条横穿人物双眼的直线,与另一条平分脸部的直线垂直,这两条直线的十字交叉点,不应靠近画面对角线的中心,而应该安排在黄金比的位置上,即便是斜线的十字构图也要把人物的眼睛安排在黄金分割线的趣味点上,它有助于表现出人物的活力与动态,这是第一种安排主体的方法。第二种安排主体的方法是直接处理法。除给予主体最好的位置外,还要给主体最大的面积和最明亮的光线,使人第一眼就能看到主体,被主体所吸引。还有一种安排主体的方法叫作间接处理法。这第三种方法多用于群像的拍摄,它是把最大的面积、最亮的光线安排给陪体或环境,然后再通过陪体和环境,把人们的视线引导到画面的趣味中心,即主体所待的位置上。这种构图法,虽是先宾后主,但它能通过一个间接的过程最终还是达到突出主体的目的。

在人像摄影中,构图的形式不拘一格,而形式又是为内容服务的,因此,在安排画面构图时,必须考虑到被摄人物的年龄、性别、职业特点,乃至人物的气质风度。正如画家达·芬奇所说:"一幅肖像要描绘出人物的个性。"这点对摄影的人像拍摄至关重要。如欲表现人物的端庄威严感,可用竖幅三角形构图;若是表现人物性格上的开朗和活泼,可采用对角线构图。拍摄人像时,被摄人物双眼的位置,不应靠近画面的边沿,这样将使画面结构失去均衡。如果不是着意去刻画面部的某一部分(如眼睛)最好不要把头部切掉一块,若能让画面的底部多表现些内容,可使画面显得稳重。拍摄人像,千万不要摆布被摄人物,做出那种不适当的姿势,这样会增加被摄人物心理上的不安,这还是次要的,更主要的是这样做法违背了人像摄影的创作原则,这是让内容为构图的形式服务了,人像摄影不能为构图而构图,必须去让构图为内容服务。

另外,影响人像摄影构图的因素还很多,除了对主体进行合理的安排,还必须处理好主体与陪体(包括前景背景、空白)之间的关系,对人像摄影来说,不管是拍摄标准肖像,还是拍摄自由式的人像作品,一定要使画面上的各种陪体自然地与主体配合,并成为整个画面结构的部分。画面中的主体和陪体又是通过线条、影调或色块表现出来的,不同的线条结构,可表现出不同主体和陪体的基本特征,这是因为线条主宰着各种物体的基本形状,是构成千姿百态人物形象的主要摄影艺术语言。色块和影调则是对人物典型个性的生动描绘,在影调上,哪怕是有一点细微的变化,也会影响整个人像摄影画面的结构。最后一点还应提到的是,人物在画面上的安排,不能满打满算,不留一点空白,这样会使人感到挤得慌,喘不过气来。在正常的情况下,在被摄人物视线的前方(指拍侧面人像)应多留一些空间,以开阔人们的视野,或增加主体的运动感。赋予画面构图以多变的形式。

2. 人像摄影用光技巧

人像摄影用光技巧是不容忽视的,由于摄影家各自的风格不同,用光的习惯也不同,有时也会有一些特殊的用光要求。在人像摄影的用光上,无论怎样变化,总有其规律可循。重点介绍人造光源人像摄影用光技巧,自然光也相似,不再赘述。

室内灯光大都是用人造光源照明拍摄人物肖像。由于室内灯具变化灵活,摄影家可以随心所欲地按照自己的摄影意图布光。又由于人造光源的照度可以任意的加强或削弱,它

对被摄人物外表特征的刻画，对人物内在精神实质的披露，对人物的立体感与质感的表现，对平衡画面结构、调整影调层次、烘托主题、渲染气氛等，都能取悦于摄影家的自由选择，用不同的用光方法，可收到不同的人像艺术效果。

1）主光灯位移

室内人像摄影的灯光布局，可设 3～5 个灯位、如有特殊要求时，可以多于 5 个灯位，也可以单灯拍摄，无论灯多灯少，其中必有一个主光灯。主光灯的任务是显示被摄人物面部的基本轮廓和细节。主光灯的位移，近似于自然光源的太阳，有个经纬移动的问题。这同地球围绕太阳公转，致使太阳升高和降落的道理相同。在人像摄影中，主光灯的位移，包括横向位移的角度变化和纵向位移的高度变化。

（1）横向位移。

横向位移的角度变化，可造成顺光位、前侧光位、正侧光位、后侧光位、逆光位。当主光灯与被摄人物同处在纵向坐标零度时，从这个方向投射的光，在摄影上称为顺光。顺光的活动范围，均在纵坐标 0 线左右 15º 夹角以内。当主光灯与被摄人物同处在横向坐标零度时，它与纵向坐标线垂直，成 90º 夹角，从这个方向投射的光被称为侧光。侧光的活动范围，均在横向坐标 0 线左右 15º 夹角以内。当主光灯位移到被摄人物的背后，又同时处在纵向坐标零线时，人们称从被摄人物背后投射的光称为逆光。逆光的活动范围与顺光位一致，只是光线投射的方向相反。主光灯横向位移角度范围如下。

① 顺光位：340º～0º～15º。

② 前侧光位：右 15º～75º；左 285º～345º。

③ 侧光位：右 75º～90 º～105º；左 255º～270º～285º。

④ 后侧光位：右 105º～165º；左 195º～255º。

⑤ 逆光位：165º～180º～195º。

（2）纵向位移。

主光灯纵向位移的变化是指主光灯高低角度的变化，它可造成平射、仰射、俯射、顶射、底射 5 个光位的变化。当主光灯的高度与被摄人物的视平线等高时，人们把这个高度视为横向坐标的零线，即 OC 线段。与它相垂直的纵向坐标零线，即 AB 线段，可比做站立的被摄人物。凡主光灯位于横向坐标 OC 线段上、下 15º 夹角范围以内称为平射。主光灯低于视平线以下称为仰射。主光灯高于视平线以上称为俯射。当主光灯垂直照射被摄人物时，光的投射称为顶射。当主光灯翻转 180º 从被摄人物脚下投射时，称为底射。主光灯纵向位移的角度范围如下。

① 平射：75º～90º～105º。

② 仰射：15º～75º。

③ 俯射：105º～165º。

④ 顶射：165º～180º。

⑤ 底射：0º～15º。

2）光位

运用主光灯布光时，首先确定主光横向角度的方向，然后再调节主光纵向角度的高度，被摄人物面部的光线效果将随主光灯照射的方向和高度的位移而变化，它可在被摄人物面

部形成5种基本光线。

（1）正面光：主光灯位置与被摄人物的鼻梁成15°夹角。脸部受光面积达3/4以上。

（2）三角光：主光灯位与被摄人物的鼻梁成60°夹角。脸部受光面积为2/3。但是在非受光的面颊部位形成一小块三角形光斑，被称为三角光。

（3）正侧光：主光灯位置与被摄人物鼻梁成90°夹角，脸部受光面积为1/2，受光的面部叫作阳面，非受光的面部叫作阴面，故侧光又称阴阳光。

（4）后侧光：主光灯位置处于被摄人物身后，与被摄人物鼻梁成105°夹角。脸部受光面积少于1/3。由于主光灯位移侧对照相机，故也称为侧逆光。

（5）逆光：主光灯位背向被摄人物，人物面部不受光。因主灯光照射面对照相机，故被称为逆光。

当熟知主光灯纵、横位置的变化规律以后，便可进而研究主光灯对拍摄人物的造型效果。如用顺光拍摄人像，光线显得平淡，立体感不强，当灯位高低变化时，光线效果也随之改变。若灯位处于底射15°仰角照射时，将冲淡眼窝及两腮凹进的影纹。若灯位升高到后侧光位105°～165°俯角照射时，又可使眼窝、鼻、唇和颧骨颏下产生阴影。正面人像的拍摄，多追求三角光斑的效果，它是主光灯采用前侧光位获得的，三角光的效果是可使面型饱满，立体感强。再如前侧光，它的理想位置是横向前侧60°角，纵向俯角105°～165°，这时面部受光面积为2/3，阴光面积为1/3，明暗对比适中，如若配以辅光，被摄人物的面部，层次丰富，立体感强，还能较好地表现皮肤的质感。因此说，这是人像摄影经常采用的主光灯位。为了获得人像摄影用光的特殊效果，可将主光灯应置于被摄人物背后，逆光位照射，人物的头部和肩部可产生较强的轮廓光效果，如若再加强背景的照明，加大面部与背景的照度差，又可把人像拍成轮廓清晰的剪影。由此不难看出：任何一个主光灯的用光点，都必须是它的横向轨迹和纵向轨迹相碰重叠的那个位置；主光灯任何一点角度上的变化，都将改变被摄人物面部的光线效果。人像摄影用光，要因人而异，要突出人物的造型特点，绝不可模式化，把主灯光的位置固死。为了使被摄人物更富有个性特征，反映出被摄人物的真实面貌，在人像摄影中，仅使用主光灯是不够的，通常使用辅助光。

3）辅助光

辅助光是用来配合主灯光加强被摄人物面部的照度，调整反差层次，描绘面部皮肤质感，润饰画面影调。使用时要按被摄人物不同的面部特点分别取用。人像摄影中的辅助光，也有它的自身规律，用不恰当，有时可能冲淡了主灯光的作用，造成光线上的主次不分，喧宾夺主。因此，拍好人像很有必要弄清各种辅助光的特点和使用效果。

（1）辅光。

室内灯光拍摄人像，辅光灯具大多设置1～2个。辅光灯位置的变动并无硬性规定，要根据摄影家拍摄人像的不同要求辅助主光。现就正面人像的拍摄，阐明辅光的作用。辅光是拍摄正面人像（俗称标准像）不可缺少的辅助光，它的布光位置是在被摄人物鼻梁中轴线左右各60°角范围以内，做横向移动。灯具的高度是在被摄人物视平线以上前侧光区内，做纵向高低的调整。辅光的亮度，不允许超过主光。主、辅光它们在被摄人物面部的亮度比一般约为2∶1或3∶1。单就辅光而言，又分为阳辅光和阴辅光。阳辅光灯位置在主灯光

一侧，它的作用是消除阴、阳两面的分界线，使面部光线的明暗连接均匀柔和，起着过渡的作用。阳辅光的灯位，要略高于被摄人物的鼻梁，如果运用得好，可以起到提出眼神光的作用。另外，阳辅光对眼镜反光较大，为了消除眼镜的反光，灯位应略高一些，如果还不能消除眼镜反光，只能将反光调整在眼镜框架边沿部位。如若在阳辅光灯前，罩上纱织物等，也能减弱眼镜的反光，此法可以一试。阴辅光要求设在主光灯的另一侧，它的主要任务是提高阴面的亮度，减弱主光产生的投影，弥补暗部光线不足。阴辅光可以较好地表现被摄人物的影纹层次，立体感和质感。

（2）眼神光。

眼神光的产生是由两只辅光灯和专门的眼神光灯造成的。被摄人物眼中的亮点过大、过多、过散或没有，都影响被摄人物神态的表现。欲得眼神光，可调整辅光的高低角度和位置。眼中没有光点的，要降低辅光灯位，或改变被摄人物的目视方向。眼中光点过散或不集中时，要调整辅光灯的角度。光点的多少与辅光灯的多少有关，有几个辅光灯，就能产生几个光点，在调整时，不要因调整光点而影响被摄人物面部的整体眼神光光线效果的运用，在人像摄影中也是一个十分重要的课题。鲁迅在谈创作经验时曾说："要极节省地画一个人的特点，最好是画他的眼睛"。眼神的刻画有无神采，直接影响着人像作品的成败，一幅没有眼神感觉的人物肖像，本身就显得无精打采，怎能去打动读者呢?生活告诉人们："眼神能传神，也能传情，还会说话"。人的内心情绪常常是通过眼神而自然地流露出来。作为人像摄影，讲究"形神兼备""贵在传神"。从摄影技巧上来说，要表现人物的眼神，就有一个眼神光的处理问题。常见的人像作品中，眼神光只有一个或两个光点，这不足以表现出被摄人物眼睛的特点，因为人的眼球，是一个球型玻璃体，在运用眼神光时，不仅要有高光点，更需要有一个透光点，也就是在高光点的侧方，出现一个横向长条的光斑，以增强眼球的立体透明感。形成透光点的办法很简单，只要把辅光灯的中心光束，照在眼球的斜侧面上，眼球即出现横向长条的透光点。要表现好人物的眼神，主要看摄影家的艺术功力如何，除了摄影家自身的生活阅历和艺术修养、技术纯熟程度之外，主要还是对被摄人物的认识理解。要表现好眼神光，必须从被摄人物特定的情绪出发，因人因时而异，要力争通过眼神去展示人物的内心世界。

在人像摄影作品中，表现人物眼神成功的作品，尤以加拿大摄影家卡什拍摄的《爱因斯坦》（见图 5.13）最为突出。画面上细腻的眼神刻画，向人们展示了伟大科学家非凡的精神世界，表现了爱因斯坦在探索科学的道路上，一双深邃的目光流露出一股自信的力量，通过眼神的沉思和冥想，那智慧的眼睛，和盘托出了伟大科学家超人的才华，当人们面对这幅人像作品时，并没有感到爱因斯坦离开了，而是活灵活现地同人们在一起，让人们感到他是一个可敬的老人；是一个为人类做出巨大贡献的科学家。作品之所以有这样的艺术魅力，眼神光的作用是不能忽视的。

（3）发光。

发光是由上而下垂直照射被摄人物头发的装饰光，还用来表现人物头的顶部，横顶面的亮度与深度。发光灯的位置可做前后移动和高低升降，它的最佳位置应是在发顶的稍后为宜。太靠前，由于前额凸出，造成眼窝深陷太靠后，发光不起作用。发光照度的大小要

视被摄人物头发的多少和色泽而定。发光的主要作用是用来表现头发的层次，还可把黑色的头发一丝一丝地表现出来，层次分明。另外，还有调整摄影画面影调的作用。

（4）脚光。

脚光是设置在同脚面平行位置上的一种底射光，多用于全身人像的拍摄。头像和半身像不用脚光。在拍全身人像时，脚光可以弥补人体下半部分的照明不足，但脚光的亮度不要超过上半身的亮度。另外，要求脚光的照射方向同主光的照射方向保持一致；还要注意脚光和主光衔接处要接均匀，少留痕迹，保持亮度适中，和谐统一。

（5）背景光。

背景光必须设置在被摄人物身后的背景上。它可根据摄影家的意图由下向上，或由上向下投射背景光，还可从左、右两侧向背景中间打光，这没有一定的具体规定。背景上的明暗亮度最好有些变化，不做影调的特殊处理时，最好不要全白或全黑。背景的最亮部分，不要超过被摄人物面部阳面最亮的高光部分，最暗也不要比头发再黑。背景的主要作用是表达空间深度，使人物与背景分开，从而突出主体，丰富画面影调。

（6）轮廓光。

轮廓光为逆光照射，要求光束集中、照度强。因此，轮廓光的灯型多为聚光灯或集光灯。在人像摄影中，轮廓光的灯位置于被摄人物后侧方，灯位高度可略高于主光。当要求轮廓光辐射面积大时，灯位可向人物外侧移动；反之，灯位则向背后中间移动。运用轮廓光是为了点缀和装饰，不可以将亮的光束，投射到被摄人物的面部，或在人物面部造成硬性光斑，或把主光吃掉，造成光线的主次颠倒，影响拍摄效果。

（7）其他为了改善人像摄影的光线效果，除了使用灯具外，有时还需要配置其他附加物。如纱罩、灯具遮光板、反光屏、反光伞等。

5.3 本章小结

本章结合国内外优秀摄影作品对风景摄影和人像摄影的基本概念、种类、特点和拍摄技巧进行全面介绍。把握两种专题摄影艺术的创作规律，是摄影创作的根基。

习 题 5

一、简答题

1. 什么是风景摄影？
2. 简述风景摄影的价值。
3. 介绍风景摄影作品的拍摄技巧。
4. 简述自然美的两大特征。
5. 什么是意境？如何增强风景摄影作品的意境。

6. 什么是人像摄影？
7. 介绍人像摄影的种类。
8. 简述人像摄影的特点与抓拍技巧。

二、思考题

1. 新风景摄影对当代影像建构的意义。
2. 人像摄影如何做到形神兼备。

第 6 章 摄影专题的创作(下)

本章学习目标

- 掌握新闻摄影和广告摄影的概念。
- 掌握新闻摄影和广告摄影的拍摄技巧和要求。
- 了解新闻摄影和广告摄影的代表人物及其作品。

6.1 新 闻 摄 影

6.1.1 新闻摄影的概念

1. 广义的新闻摄影

广义的新闻摄影(news photography)是指利用一切新闻手段报道新闻的活动,包括用照相机拍摄图片、用摄影机拍摄新闻记录电影和用摄像机拍摄新闻电视来报道新闻这三大类。

2. 狭义的新闻摄影

狭义的新闻摄影是专指以照相机作为工具、以摄影图片作为手段、以印刷品为媒介的新闻摄影报道工作,也就是人们常说的新闻摄影。

从传播学角度上分析,新闻摄影是一种图文结合的传播方式。这种图文结合不是简单地把图文并列在一起,而是把图片和文字完美地结合在一起,从而使信息总量超过图片和文字两者传达的信息量的简单相加。同时,两者之间的结合是一种平等的结合,图片和文字起着同样重要的作用,两者缺一不可。

从新闻学角度来讲,新闻摄影的重要特性很大程度体现在现场纪实性上。这里的现场是指特定时间里某一个特定场所,它有严格的限制。也就是说,新闻图片必须拍自新闻事件发生的现场或者新闻人物活动的现场,脱离了现场拍摄的图片,就不是人们要谈及的新闻摄影。

3. 现代新闻摄影的定义

新闻摄影的本质特征就是将图片和文字说明结合起来报道新闻。它的内涵是图片和文字说明(包括标题)的有机结合。它的界限是两者的结合是否报道了新闻。

现代新闻摄影的定义:新闻摄影就是主要用摄影手段记录正在发生着的新闻事实(或与该新闻相关联的前因后果),结合具有新闻信息的文字说明(包括标题)进行报道。这个定义对新闻摄影做出了如下的规定。

(1) 新闻摄影的对象——新闻事实。
(2) 新闻摄影的手段和表现形式——图片和文字说明的结合。
(3) 新闻摄影的拍摄要求——正在发生着的新闻事实,或与该新闻相关联的前因后果。
(4) 新闻摄影的文字说明——要求具有新闻信息,并与图片内容相关联。
(5) 新闻摄影的基本职能——形象化地报道新闻。

在对新闻摄影定义的认识上,存在另一种影响较为广泛的观点:新闻摄影就是用图片报道新闻。这种观点的片面性在于只注意了新闻摄影内涵中的图片,而忽视了它的另一个重要组成部分——文字说明。这实质上是把新闻摄影仅作为一种摄影形态来看待,而忽视了新闻摄影也是一种新闻形态。作为一名称职的新闻摄影记者,应具备摄影和文字两种能力:摄影能力是指在纷繁的生活中能捕捉到既有新闻价值又有形象价值的镜头,并获得高质量图片的能力;文字能力是指结合图片影像表达新闻信息的文字能力。

4. 新闻摄影与艺术摄影的区别

新闻摄影与艺术摄影有着天壤之别。艺术摄影强调的是创造性地运用摄影手段达到一种艺术表现目的,创造性地运用摄影艺术语言表达一种审美情趣、审美感受。而新闻摄影则更看重利用摄影手段的纪实性特长对所见到的事物进行客观的、实事求是的记录。只有对客观形象进行真实、细致和形象地描绘,才能实现新闻报道的真实性和可信性,从而达到传递新闻的目的。这也就影响到人们判断一张新闻图片优劣的标准。评价一张新闻图片的优劣更注重其传递新闻信息量的多少及其传播效果,而不仅仅从画面是否完美、技术手法是否得当等角度加以评价。

6.1.2 新闻摄影的真实性原则

真实性是新闻赖以生存的条件,也是新闻摄影的生命。遵守新闻的真实性是摄影师最起码的道德规范,离开了真实性,新闻图片也就没有了任何价值。读者通过新闻图片的画面了解新闻事实,并且认为画面所反映的形象就是真实的,所以摄影师必须用事实的形象说话,真实记录社会现象。一张新闻图片如果失去了真实性,改变了新闻的基本事实,无论画面多么完美,都会失去生命力。

只有真实的图片才能发挥传播新闻、正确引导读者的效果,假的图片只能带来信任危机。由于同行业竞争的不断加剧,新闻摄影师越来越感受到前所未有的压力。在压力之下,有的摄影师会跨越道德底线,在新闻摄影史上,不止一位知名记者因为提供了虚假图片而失去获奖甚至工作的机会。作为《中国青年报》摄影部主任,贺延光经常对同事说:"我允许你拍不到好图片,这和你的采访经验与技术表现的积累有关;但绝不允许拍那种虚假图片,因为那完全是人的道德问题。"

1. 真实性的内涵

1) 真人、真事、真现场

新闻摄影必须坚持"三真"原则:真人、真事、真现场。新闻摄影必须是现场纪实,历史上很多优秀的新闻纪实摄影家在如何坚持真实上,已树立了楷模。

美国新闻摄影师尤金·史密斯（W.Eugene Smith，1918—1978）曾冒着生命危险，甚至身负重伤，出入于第二次世界大战的战场上，真实地记录了海上战舰列队布阵、万炮齐鸣轰击日军滩头阵地，以及战士们充满英雄气概地拼杀和他们动人的形象。史密斯高度忠实地信守真实性原则，他说："我必须等待实际情况发生，在等待的过程中，我把自己隐藏在墙壁里。"在20世纪60年代末，为了报道日本工业污染致使渔民水银中毒的"水俣事件"（见图6.1），他远赴日本熊本县水俣村进行拍摄。评论家们认为，他的作品改变了人们对历史的看法。正是史密斯在事发现场记录真实的情况，他的作品才有无可雄辩的说服力，传记作家贝·马特曾写道，"他是新闻摄影的普罗米修斯——为维护他的原则而受拷打"。

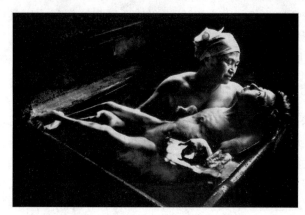

图6.1 《智子入浴》尤金·史密斯

新闻摄影对拍摄对象应保持一种严格的客观记录态度，摄影者应冷静客观地反映和尽可能鲜明生动地再现被拍摄对象。当面对一个比较复杂的事件时，摄影师通常很难只使用一张照片就能将整个问题说明白。就像一位富有职业道德的记者一样，为了将事件不偏不倚地表述出来，他会抛开事件表面的现象而继续挖掘事实的真相。在很多事件中，由于所处的立场不同，好人和坏人、好事和坏事的定义也可以变化，新闻摄影如何客观记录，不带有任何偏见进行真实地报道是非常重要的。

沃克·埃文斯（Walker Evans，1903—1975）的纪实摄影作品具有透明和冷静的格调，可信、忠实并充满生活的原始气息。拍摄于1936年的《小作坊之家》，可以代表埃文斯纪实照片的特点，这个处于贫困与艰辛之中的手工工人之家，人物在完全的自然状态下，连顽童的裤子都没有穿上。埃文斯客观如实地拍下这张照片，是因为现实的苦难看得太多了，他愿意那样冷静地剖析，精确而不声张地透露真实的生活场景。但每个摄影师所处的社会环境、受到的教育和自身经历不同，对事物的看法、拍摄点的选择、拍摄的手法都会有相当大的差异，即使是面对同一事物，拍摄出来的结果也会不同。要想客观地反映事件，摄影者就要学会深入了解事件本身，客观、冷静地分析。当然，摄影师在拍摄纪实摄影过程中，可以根据自己的主观意识对拍摄的事件进行选择，进而更充分地表达自己对某些问题的看法，甚至追寻内心的感受和情感，但拍摄的瞬间应能最本质地反映人物和事件，反映的人物和事件也都应建立在真实的前提下。

法国新闻摄影大师亨利·卡蒂埃·布列松以著名的"决定性瞬间"理念闻名于世，随

时随地准备扑过去抓拍生活中的精彩镜头成为他的艺术信条。他曾说："拍摄照片，是在反映事物本质的所有条件都具备了的时候，去抓取变换流逝的现实，正是在这一时刻，准确地抓住了形象的本质。"他的作品都是在人物、事件最有表现力和感动力的一瞬间拍摄的，事件的实质就暴露在这一瞬间。《印度·1947年》是布列松的杰作，照片以恍惚的车轮凸显了混乱、动荡的社会，以骨瘦如柴，被母亲双手紧揽怀中的婴儿向世界发出呼吁。作品恰到好处地抓住了婴儿向镜头惊惧一瞥的瞬间，而这一瞥的瞬间蕴藏的生命活力，恰与环境、身躯形成强烈的对照，一种怜惜生命之情，会在接触那一瞥的刹那间油然而生。优秀的新闻摄影家要能了解人生，预知情况变化，当机立断，在人物情绪高潮，事件发展高潮的一瞬间，保留下永恒的形象。在拍摄时，不应篡改现实，应客观记录，在后期也不应该篡改原有的效果。布列松始终坚持使用标准镜头，它的照片是底片上的全部，不做任何剪裁。

2）虚假图片的出现

随着数码技术的发展，图片的后期处理变得越来越容易，技术也越来越高超。造假图片层出不穷，以《华南虎》《藏羚羊》《广场鸽》3个事件影响最广泛，可以说沸沸扬扬。但虚假图片的出现并不是21世纪才出现的现象，早在20世纪20年代的《晚间图片新闻》上就使用了新闻摄影史上第一张合成图片。

在基普·莱茵兰德离婚案中，丈夫基普·莱茵兰德以不知道自己的妻子爱丽丝·琼斯是非裔美国人而要求法庭宣判婚姻无效，于是爱丽丝·琼斯的律师当堂把她的上衣脱掉，以证明基普·莱茵兰德是知道自己妻子种族的。

由于法庭的阻挠，《晚间图片新闻》报社的摄影记者无法拍摄到这一能引起公众轰动的场景，于是报社的美编助理哈里·格罗金将法庭上拍摄到的20多张图片通过特别的处理，以合适的比例组合在了一起。

为了再现爱丽丝·琼斯被当场脱去衣服的情景，哈里·格罗金请来了一名舞女，并让她按照爱丽丝·琼斯在法庭上可能做出的表现摆了一个姿势进行拍照。最后，哈里·格罗金将这些图片组合在一起，并命名为《爱丽丝为挽回婚姻当庭脱衣》发表在报纸的头版上。尽管在合成图片的下方有一些不显眼的文字说明这张图片并非来自真实的事发现场，但还是引起了人们的普遍不满。

即使是现在，经过后期处理过的模拟新闻现场的图片依然会见诸报端。严格意义上说，这些图片不属于新闻图片的范围，但是依然有很多媒体出于不同的目的将这些图片发表在头版的醒目位置。

2004年12月27日海啸发生后，很多媒体都在头版使用大幅图片对此事进行了报道。土耳其ZAMAN在头版刊登了一幅图片，画面上一位悲痛的妇女正摊开双手仰天痛哭，画面的背景是无情海啸冲毁的房屋、漂浮的汽车和泡在水中的树木，构图均衡，现场气氛浓烈。但和当天美国《纽约时报》、印度《印度快报》等媒体头版发布的图片对照来看，画面上的妇女并不是现场拍到的，而是后期添加上去的。

尽管这张图片没有改变海啸这一新闻的基本事实，但经过处理之后画面的视觉信息发生了改变，而且视觉符号之间的关系也发生了改变，并且对读者产生了一定程度上的误导。

在早期的新闻摄影中，干涉被拍摄对象以便拍摄出令摄影师自己满意的图片似乎算不上违背道德的行为。一位资深老摄影记者自己讲述过这样一个例子，他深入到某少数民族

的村庄进行拍摄，根据拍摄计划，需要有一张表现当地儿童受教育的图片。来到学校后他发现孩子们衣着褴褛，于是要求家长为孩子们尽量换上干净衣服后再进行拍摄。对于这样的做法，当时并没有人感到有何不妥，但现在，大多数人都会认为这样的做法已经超出了控制允许的范围。

2. 真实性原则的要求

1）事先准备，深入调查

尽管很多情况下，摄影师需要在毫不知情的状态下进行突发事件的拍摄，但是更多的时候是有时间进行事先的准备之后再开始拍摄的，如一场会议、一次盛大的游行、一场比赛甚至一场战争等。在拍摄这些事件之前，充分地了解事件的背景资料不仅有助于摄影师对整个事件的理解，更能够保证拍摄的画面客观、真实。

2）使用抓拍

当人们意识到照相机的存在时，其动作和表情多多少少会有所变化，即便如此，使用抓拍依然能够最大限度地保留人物的原始状态，表现事件最真实、人物表情最自然的一面。摄影师在一家将要开张的博物馆中，偶然抓拍到的这样一幅离奇的画面（见图 6.2）。在拍摄时没有使用闪光灯，认为闪光灯会打扰被拍摄对象，破坏现场光线。为了使画面更加生动和富有新意，摄影师选择了慢门拍摄。

图 6.2 《忙碌的"蒙娜丽莎"》提诺·萨瑞艾诺

照片中的主人公是达·芬奇笔下的古典美人蒙娜丽莎。在诞生数百年后的今天，她的微笑仍然是那样的神秘，她的身姿仍然是那样的迷人，然而这里的她与人们以往见过的却有了很大的变化，她出人意料地长出了两条腿，而且还是那样的健步如飞。想必没有人在看了这样一番情景之后会不感到诧异，引人入胜，抓人眼球。

3）保证现场拍摄

有的时候，由于各种原因，摄影师会错过一些非常有价值的镜头，为了弥补这样的损失，一些摄影师会要求当事人重演当时的情景，或是通过后期制作来合成图片。这些做法都是不符合新闻摄影真实性的要求，正确的做法是保证现场拍摄。

4）全面公正地报道

要想做到全面公正地报道，摄影师一定要从大局上把握整个事件，用公正的态度全面

报道整个事件。有的观众看不同的媒体报道，以便全面地了解事情的真相。

5) 适可而止地使用摄影技术

有一段时间，为了单纯地获得视觉冲击力，一些摄影师大量使用广角镜头进行拍摄，有意或无意地使被拍摄对象形成畸变，来达到吸引观众注意力的目的。恰当运用镜头可以吸引受众的目光，但摄影技术的滥用有时会让人产生误解。如对于摄影记者来说，把一个小池塘拍成一个湖泊那么大是一件很容易的事情，但用作新闻图片的图片就要小心。

6) 准确的图片说明

图片说明是对图片新闻的解说，一定要准确、恰当、到位，否则就会出现以假乱真的假新闻，甚至会引发法律上的纠纷。

3. 虚假照片产生的原因与措施

数字摄影使影像创作变得空前的自由和便利，如改头换面、张冠李戴、偷梁换柱等，通过计算机图像处理软件都能轻而易举地做到。过去在传统暗房里需要反复实验才能获得的影像效果，计算机处理只要轻轻一点鼠标便唾手可得。新闻记者手拿数码照相机、数码摄像机、笔记本计算机就可以走遍全球，随时随地通过无线网络 WiFi 传输拍摄到的影像，满足新闻的即时性要求。这种高效和快捷使同行业竞争不断加剧，新闻摄影师压力很大，有的摄影师会不顾新闻摄影对真实性的要求，不遵从职业操守，沽名钓誉，铤而走险，跨越摄影师的道德底线弄虚作假。

新闻摄影图片造假的泛滥，对新闻报道的可信度造成了威胁。如何坚守新闻照片的真实，很多研究者往往从自律、他律等方面加以探讨。新闻摄影的全球化，给新闻摄影从业人员的素质提出了更高的要求。通过摄影教育加强从业人员的职业修养，提高职业技能，自觉坚持职业操守，更新报道观念。

在坚守新闻照片的真实方面，建立一套新闻摄影在拍摄时对数码照相机设置的要求、照片的处理标准，以及拥有一套鉴别真伪的系统。在数字科技飞速发展的今天，在信任发生危机的今天，新闻摄影更应坚定地走真实之路，来不得半点含糊。高校摄影教育有责任、也有义务在摄影教育方面配合新闻摄影更好地坚持真实性原则，使新闻摄影具有一种从人的内心深处呼唤良知、呼唤真诚的特殊效果。

6.1.3 新闻摄影作品的要素

新闻价值、思想主题、内容和技巧是新闻摄影作品的四大要素。

1. 新闻价值

顾名思义，新闻是新闻摄影的拍摄对象，新闻摄影就是要把具有即时重要性的事情或人们普遍关注的事情用图片的形式加以传播。

新闻价值表现在时效性、重要性、显著性、趣味性与接近性上。新闻价值的五性，是衡量新闻价值大小的一般标准。时效性即新近发生且不为广大读者所知的；重要性即在政治、经济、文化上与广大读者切身利益密切相关的；显著性即名人、古迹、要事的动态；趣味性即奇闻趣事、富有人情味和生活情趣；接近性即地理上、心理上与读者的接近。

新闻摄影拍摄的内容非常广泛，从国际、国内的重大事件到日常生活中的点点滴滴，只要能引起人们的普遍关注和兴趣，就具有新闻价值，也就有了成为新闻的可能。并非只有惊天动地的事件才能作为新闻进入人们的视野。几朵悄然落下的杨树花作为春天来临的象征，也同样能成为渴望春天的人们乐于见到的景象。简洁的画面、明快的光线和远处隐约的人影，这些元素的组合都可以为人们带来春的气息。

一张完美的新闻照片，也应当具备 4W（When、Where、Who、What）+1H（How），即何时、何地、何人、怎样、发生何事。《北川第一时间》（见图 6.3）是新华社记者陈燮拍摄的，由法新社、路透社转发。2008 年 5 月 13 日，被压在瓦砾堆中的北川中学一名学生在接受救治。这是记者首批传回的北川地震重灾区的现场画面，受困学生在废墟中接受紧急救治。由于新华社四川分社摄影记者在地震后最及时的反应，使新华社关于灾区的照片赢得全球首发。如果画面难以将这些要素全部表达清楚，就需要添加标题和图片说明补充完整。

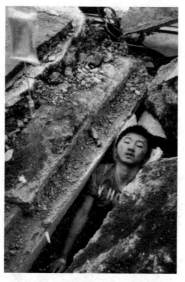

图 6.3　《北川第一时间》陈燮

2. 思想主题

每幅图片都应该有一个明确的主题，这不仅是促使摄影师按下快门的原因，更应该是摄影师经过思考之后决定传达给观众的导向和意识。同样的拍摄题材会因为摄影师的不同而体现出不同的思想主题。

3. 内容

新闻图片的内容指的是图片拍摄下来的新闻事实。内容是新闻图片的基础和核心，是体现主题思想的载体。一幅好的新闻图片和一篇好的新闻报道一样，出现在画面中的每一点都应当有助于对事件的表达，有助于加深人们对画面本身及画面内涵的记忆和认识。

一张好的新闻图片需要在内容上体现以下 3 个特征。

1）真实现场的再现

在现场的真实拍摄是新闻摄影的前提。摄影师在拍摄时由于所处位置的不同，拍摄的画面不可避免地会出现偏差，但是总的说来都应当本着真实再现的原则进行拍摄。由于新闻现场的拍摄条件复杂多变，摄影师无法要求被拍摄对象处于非常完美的状态，如人物的神态、服饰、在画面中所处的位置、前景和背景的搭配等不可能都尽如人意。如果只是为了追求形式的完美而改变现场，也是违背新闻道德的。

美国《新闻日报》摄影部主任詹姆斯·杜利在中国人民大学讲座时曾经举过这样一个例子：一位摄影师为了净化照片的背景，把原片中墙上的时钟、闪光灯的投影都修掉了。这算不算违背了新闻摄影的真实性？很多人都认为这样做并没有改变照片的主要内容，因而不算违背了新闻摄影的真实性。但是詹姆斯·杜利说："不！它改变了，改变了新闻事件原发地的场景，所以它违背了新闻摄影的真实性。"

在美国新闻摄影界颇有影响的美国新闻摄影学会对后期处理图片可以做和不可以做的内容是这样规定的：在化学冲洗照片时做的简单遮挡、修片和色彩校正是可以的，而任何影响到照片内容真实性的改变，无论大小都是不可以的。

2）把握时代的脉搏

这是一个看起来比较抽象的概念，但实际上非常好理解：作为新闻摄影，拍摄的题材必须具有时效性，同时还需要体现现代社会的主要潮流和趋势，反映人们最为关注的问题。新闻的题材涉及社会的各个方面，这就决定了新闻摄影作品内容的包罗万象。但是具有新闻价值的照片必定要把握住时代的脉搏，只有反映鲜明的时代特征，才能体现新闻的时代性意义。

韩忠强拍摄的《母爱》在首届中国国际新闻摄影比赛中获"社会生活新闻类单幅银奖"，并在"艺风杯"全国优秀摄影作品评选中获得大奖。《中国摄影报》在头版醒目位置刊登了这幅照片，并评论道："从学术角度看，一幅好的作品可能涉及许多业界特定的评判要素，而对广大人民群众来讲，标准也许只有一个，那就是作品是否用情感人，是否能鼓舞人、塑造人、引导人。这是一个普普通通的标准，也是一个至善至美的境界。"

很长时间以来，摄影界存在一种倾向，摄影家越来越执着于对灾难现实情境的捕捉，而且图片往往充斥着血腥与惨烈的景象，令人不忍卒读，这与在国际上屡屡获奖的大多是反映战争和灾难的作品有关。这类作品在视觉上的确有着极强的冲击力，但人们常常在反映灾难的同时，在那些触目惊心的影像中忽视了对人性的关照和对人类的人文关怀。此时，纪实仅仅成为了事件现场的目击，摄影师迷失了关注和思考的眼睛。

从病房里反映车祸的作品《母爱》的诞生和反响，又给人们一次思想的冲击、感情的洗礼，让人们对先进文化有了进一步的认识——只有坚持深入生活的工作作风，只有牢记情为民所系的社会责任，新闻摄影作品才能得到社会的认可、百姓的喜爱，才能具有历史价值。摄影师应该把"贴近实际、贴近生活、贴近群众"作为新闻工作的立足点，拍摄出无愧于这个伟大时代的不朽作品。

3）决定性瞬间

法国摄影大师布列松认为拍摄照片时，一定要等被摄事物的形式和内容在某一时刻恰到好处地构成一幅和谐、达意的画面才按下快门，而这个瞬间又能够使这件被记录下来的

事件具有普遍的意义。由于这个决定性的瞬间是不可复制的,所以就要求摄影师既要有耐心又要有眼力才能捕捉到这个决定性的瞬间。布列松的摄影作品在瞬间的捕捉上可谓经典。

4. 技巧

尽管新闻摄影图片并不要求画面尽善尽美,而是更为强调作品提供的信息量和有用性,但摄影师同样需要具有完备的摄影技术,才能够拍摄到内容和形式完美统一的图片,在记录现场的同时,吸引到图片编辑和读者的注意力。

1) 运用光线讲故事

《圣何塞信使报》的摄影师说,"即使其他的条件都不合适——背景、太紧张的拍摄对象等,但只要光线是完美的,任何事都不是问题。"

尽可能地寻找合适的光线。无论是柔和的侧光,还是从上方直射的垂直光,不同的光线赋予了图片不同的情绪。摄影师所用的光线明亮,只有些许阴影,这种照片适合表现欢乐的情绪。如拍摄类似新娘一样的题材,一般运用高调;当照片需要抑郁情绪时,摄影师常常会在用光时给画面留下大面积的阴影,主基调是深灰和黑色。在夜晚拍摄一名坚韧的警官可以利用路灯的现场光,低调会增加故事的延展度。肖像照片中由光线创造的气氛比其他任何元素都更重要(见图6.4)。

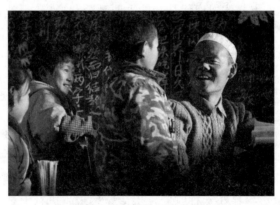

图 6.4 《辅导》张学军

专题报道体育新闻的罗伯特·斯蒂尔刚刚进入这行时,《迈阿密先驱报》的杰弗里·萨尔特给他提出一个建议:将照相机的热靴锯掉。一般来说,灯光从其他任何角度照过来都比直射要强。为了给拍摄对象的脸部增加立体感,可以安排人物的位置,让来自闪光灯、室内灯光或是窗户的主光直接落在人物的一侧脸上,和直接照射的正面光线不同,侧光增加了肖像的立体感。侧光还能够强调脸部细节的质感,这种技巧特别适合勾画人物脸部的轮廓线,从而突出人物性格。

时尚摄影师经常在照相机的镜头附近放置大的柔光箱来消除人物身上的阴影。这种没有阴影的光源常被称为蝴蝶光,主要作用是消除脸部皱纹,给被摄对象带来一幅青春面孔。

光源并不只限于闪光灯或来自于窗户的阳光。尼克尔·本吉维诺为了寻找到合适的光线,她说,"我有好几次都用了车头灯、路灯或是台灯作为光源。"有的记者还用架设在天花板上的投影仪发出的光源拍摄肖像照片。

2）组织画面增强视觉效果

假设要拍摄一名银行家，考虑要表现银行家是社会的坚强支柱，或许会把银行家放在画面的正中间，保持画面平衡和高贵感。摄影师必须组织好语言来帮助表现自己的想法，才能让读者领会摄影师对银行家的阐释。假如要拍摄一家小剧场，一个非主流的戏剧团体导演，希望这位导演的照片看起来非常新颖，有一种恐怖气氛制造者的感觉，摄影师可以将这名剧场负责人置于画面的边缘，让其他的地方保持黑暗，就能制造出一张不平衡、给人留下视觉悬念的照片。

图片最终效果取决于摄影师是凑近将模特的整张脸都充满画面，还是靠后一些，拍摄他的全身照片。一幅大特写会拉近人物和读者之间的距离，从而让读者对人物产生一种非同一般的亲切感。从另一个方面来说，由于身体语言和衣服有助于揭示模特的个性性格，摄影师们有时候必须退后一步将人物的全身都纳入镜头之内。一张全身照片所传递的信息要比只照脸部的大特写多得多。

纷繁复杂的背景很容易将读者的目光从照片中的人物身上转移。灯光、色调和焦点能够帮助定义和将人物从背景中分离。一张照片的可读性要求拍摄对象不能湮没在环境里的一堆细节之中。纯净的天空、未经修饰的墙、长焦镜头虚化背景，或是自己带白纸或纸制背景用来拍摄，都是不错的选择。将光线投射在拍摄对象深色的头发上，或是使用现场光都能制造出轮廓光，将拍摄对象从视觉上与深色的背景分开。

3）不要拍完最后一张照片

新闻摄影师会用多台照相机进行拍照，这样就不必因更换存储卡而错过关键动作。有的摄影师同时带两三台机身，有的记者还带着一个傻瓜照相机作为预备。一条值得一再重复的建议：不要把存储卡的最后一个字节都塞满，永远都能拍摄最后一张。在某些紧急情况下会急需存储空间。安妮·威尔斯是《洛杉矶时报》的一名记者，拍摄洪水泛滥时拯救一名年轻女孩的照片让她赢得了普利策奖。明智地保存一定胶卷让她没有错过这个瞬间，尽管她那时还在用胶卷，这个策略如今依然适用。数码照相机的储存卡永远要留有一定的空间，能按下去快门。

6.1.4 新闻摄影的种类

1. 突发性与重大新闻类

突发新闻已成为新闻报道中的一个重要组成部分，一般意义上的突发新闻大致可分为天灾、人祸两部分。天灾主要是由一些不可预测、不可抗拒、不可避免的自然因素造成的，如强台风、风暴潮、大地震、海啸、山体滑坡、森林大火、旱灾、蝗灾、水灾、江河水库堤坝决口等；人祸则主要是由各种人为因素造成的，如劫机、空难、轮船沉没、火车脱轨、重大公路交通事故、煤矿瓦斯爆炸、垮塌事故等。

很多重大的新闻报道事件都不是突然发生的，而是经过了周密的安排才开始的，而且往往会持续一段时间，如越南战争、人大会议、奥林匹克运动会、英国王室婚礼等，这些世界瞩目的事件吸引着全球公众的目光，也吸引着摄影师的镜头，很多新闻图片不仅真实全面地反映了事件的发生，甚至改变了人们对事件的看法和态度。

2. 经济与科技新闻类

1）经济类新闻

经济类新闻摄影是图片反映一切经济活动，以及与一切经济活动相关联的摄影报道。报道范围相当宽广，既包括工业、农业（见图 6.5）、商业、对外贸易、交通运输、基本建设、财政、金融、能源等行业，又包括生产、交换、消费、分配各个环节，从内容上可以分为政策新闻、经济建设新闻、经济信息新闻、经济生活新闻、经济新闻人物、经济管理新闻、新产品介绍、经济趣闻、经济知识、外国经济动向等多种。

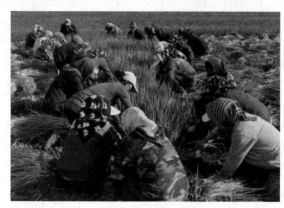

图 6.5 《收获》朱洪伟

在以往反映经济建设的新闻摄影中，人作为劳动者的符号点缀于厂房、机器之中，没有鲜明的个性，主要体现的是以生产资料为主的工业化生产。而现在的摄影记者则更重视对人的活动、人所处的环境、动态和特有情感的表现。

摄影记者常常会发现要想同时表现宏大的场面和处于主导地位的人，是一件非常困难的事情，利用构图将人物从画面中突显出来就成了他们常用的手法。美国女摄影家玛格丽特·伯克·怀特（Margaret Bourke-White，1904—1971）是 20 世纪最伟大的摄影家之一，她锲而不舍、勇于献身的精神和杰出的成就使其成为美国人崇拜的女性。在1935年的民意测验中，她被列入美国 20 名著名女性之一。1936年，她又被列入全美 10 名著名女性之一。在拍摄德国海里布尔海文造船厂时，不仅精心挑选角度，也精心挑选光线，让工人投射到船体上的影子增加画面的立体感，突出人物及环境，并起到了均衡画面的作用。

在经济类新闻中有很多相当抽象的概念，如利率调整对证券商的影响、知名企业对营销策略的调整、通货膨胀与货币贬值、失业与再就业等。要用具体的画面反映这些抽象的概念，就要求摄影师具有相当敏锐的观察能力。对于金融、股票等图片不能充分体现的经济新闻，也可采用资料性图片加以报道，吸引读者的注意力，然后配合文字再进行深刻的剖析。用图片的形式强调文字报道中的重点，已经成为此类新闻图片的惯用手法。

经济类新闻摄影报道只有反映社会活动、社会事件、社会问题以及人们关心的自然现象，形成视觉冲击力，才能给读者留下深刻印象，才是增强新闻贴近性和可读性的有效途径。如打击假冒伪劣商品、查处哄抬物价、经济诉讼、民工潮等这些反映群众的呼声、针砭时弊、揭示经济生活中的各种矛盾的题材，往往能启迪人的思想，激励人们奋进，成为

群众议论的焦点。

2）科技新闻的题材选择

科技新闻摄影的题材非常广泛，不仅表现在从微观到宏观领域，同时帮助人类在时空观念的表现上突破目光的局限，触及人类视野无法达到的境界。科技摄影（见图6.6）涵盖了与科学技术有关的方方面面，用科技本身的特征丰富了摄影艺术语言。

图 6.6　科技摄影（来源于网络）

由于拍好科技新闻摄影要求对被拍摄的题材有相当的了解，所以很多从事科技新闻摄影的人本身就是学识渊博的科学家。著名的高速摄影师哈罗尔德·E·埃杰顿本身就是一位电气工程师，麻省理工学院教授，高速气体放电管的发明人，高速摄影的革新者。他研究出的灯管是所有电子闪光灯的基础。他为拍摄高速运动的物体发明了很多仪器。他拍摄的图片中有许多是捕捉高速影像的里程碑。科技新闻摄影分为基础理论摄影与实用科技摄影。如果再细致地对科技新闻摄影的内容进行分类，则可以从空间感上分成以天体摄影为代表的宏观摄影和广泛用于医学研究的微观摄影；从使用的镜头上可分为单镜头摄影、多镜头（即复眼镜）摄影以及一般人很少涉及的激光全息摄影；从速度上可分为普通摄影与曝光在千分之一秒到几十万分之一秒的高速摄影。

普及科学常识与科学技术的宣传图片属于科普摄影范畴。科技新闻主要通过画面向公众展示新的技术成果以及比较重要的技术发明，在世界新闻摄影比赛上构成了一道亮丽的风景线。

3. 社会生活新闻类

一个摄影记者拍摄重大题材或者突发性新闻的机会非常有限。特别是刚刚接触摄影工作的新手，拍摄最多的还是日常新闻和社会新闻。任何新闻图片都应该能够说明图片中出现的人物在做什么事情，最好还能反映出事情发生的时间、地点等新闻要素。也就是说一张或是一组图片就是在叙述一个故事。由于一些背景资料无法在画面中显现，为了让读者更深刻地了解事件的内容，图片还需要恰当的文字说明。新闻图片作为图片新闻，本身就是在传播一个个图片故事。

摄影记者要使自己的图片与众不同，就必须使自己的图片中出现生动的、吸引人的故事化场景或瞬间，一定要有一个出彩的视觉中心。说得再明白一点，就是摄影记者要找到

人们视觉上、观念上的兴趣点，如四季交替的时候，天气便成为人们关注的一个点。特别是冬天将要来临的时候，如第一场雪的降临、寒冬的早晨、公园里人们晨练的场景等都是拍摄的好素材。总之，与人们生活息息相关的大事小情、衣、食、住、行等。《老澡堂》（见图6.7）组照荣获2017年纽约国际摄影艺术展记录类金奖，作品十分贴近百姓生活。

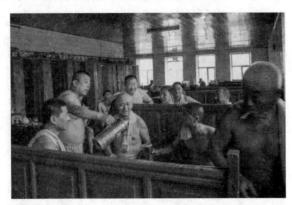

图6.7 《老澡堂》组照之一郝树国

照相机是人类的第三只眼睛，拍照其实就是通过镜头去看生活，去感受生活。这就要求摄影记者本人要热爱生活、深入生活、体验生活。发现生活中以前不曾关注到的方面，从小处入手，循序渐进，慢慢转到大的方面，再进行大问题的宏观把握。拍摄日常新闻图片，首先要选好一个主题。由于日常新闻的主题大多比较平淡，所以要做到平淡中出奇招，就要做到图片的主题有人情味，换一句话说就是，图片的主题内容要贴近生活；深入生活，又要高于生活。

随着商品经济的发展和人们生活节奏的不断加快，人们普遍感觉，在这个钢筋水泥建构的城市森林里，人情越来越淡薄，人与人之间的不信任感加重。可见，社会呼唤能唤醒麻木人群的富有人情味的东西。图片要营造一个充满浓浓温情的世界，没有人会拒绝一张微笑的脸。而且，充满人情味的图片还能带领人们去体会那渐渐让人们熟视无睹的美好和精彩。

日常生活中可以拍摄的主题非常多，生活本身就是一个非常大的创作主题。牙牙学语的小孩、迟暮的老人、可爱的小动物等自然是容易出彩的主题，但只有加上人情味这个催化剂才能事半功倍。反过来说，无论多一般的主题，只要能带着人情味去拍，就已经成功了一半。日常新闻本身是最接近人们生活的，最有人情味可以挖掘。它不像政治类新闻，高高在上，遥不可及，难以引发读者共鸣。每一个日常生活中的主题都能给摄影师提供发挥的空间。一件每天都会发生的事情也许会因为名人的参与而不同，因为很多人不仅会对知名人士在公众场合的行为感兴趣，也会对他们的日常琐事抱有一定的好奇心。在不侵犯他人隐私权的前提下，拍摄一些鲜为人知的名人琐事，也是很受欢迎的题材。

社会问题摄影就是摄影记者通过自己平常的观察、感受和认知，对有代表性的社会问题进行图片报道。这些社会问题包括进步的、喜悦的、善良的，也包括丑恶的、落后的。当然，一般来说，新闻摄影要起到的主要作用是监督、促进社会发展，所以反映不公平现象、揭露黑幕的报道会相对多一些。

摄影记者在把自己置身于新闻事件之外的同时，也要在拍摄的时候注入感情，把真情倾注于拍摄对象，尊重理解被摄对象，从他们的角度去体验，才能感同身受。这样拍出来的图片才能引起社会的共鸣与关注。

第一次看到《乌干达干旱》（见图 4.27）这张图片时，几乎所有的人都会问：这是什么？当知道这是一名儿童的手的时候，则会忍不住惊叹：天哪，这是一个人的手吗？不错，在白色手掌中间，黑瘦干瘪的正是一个年幼灾民瘦骨嶙峋的小手，细弱的手腕甚至没有正常人的一个手指粗，脆弱得仿佛一不小心就会被折断，一如他脆弱的生命。干枯的皮肤裹在骨头上，已经完全没有儿童皮肤应有的细嫩和光泽，和白色大手的润泽再次形成强烈的对比。正所谓"一叶知秋"，从这只已经毫无生气的手，人们已经可以想象到这个孩子，乃至所有乌干达灾民所经受的苦难。

4. 体育新闻类

体育新闻类摄影相比其他摄影具有特殊的一面。它有着准确的时间和地点，所以属于一种事先被安排好的现场新闻。可是当比赛一开始，任何过程和结果都是无法预料的。高潮瞬间人物的喜怒哀乐全部是随机发生发展的。摄影记者只能在观察和等待中抓拍。也就是说，体育类新闻摄影是一个有着日常摄影性质却具突发新闻特点的摄影门类。

一位百米运动员飞速奔跑的图像清晰地印在图片上，而场外的观众和场内的设施却是模糊的，更显示出运动员风驰电掣般的速度，这种效果的产生就是使用追随法拍摄的。使用追随法拍摄能让动体清晰，而背景模糊，所以能突出物体的动感。这个方法的技巧含量很高，是相当实用的技法。

在拍摄时，摄影师应该先站好，下身保持稳定，两臂轻轻夹住，依靠上半身的转动使得照相机随动体的运动方向移动。在追随动体的过程中，摄影师的眼睛要透过取景器牢牢盯住动体，尽量使照相机的转动速度和动体的移动速度一样，避免动体在取景器中忽高忽低。

当照相机和物体的速度一样时，动体就成了相对静止的物体。在使用追随法进行拍摄时，快门速度应当在 1/30～1/125，如果快门速度过高，就会削减或者丧失追随的效果。为了保证画面清晰度，使用 100mm 以上的长焦距镜头进行追随拍摄时，快门速度则应提高到 1/125～1/250。

在追随拍摄时，一定要边追随边按动快门，如果不能保持同步，追随的效果就会削弱甚至丧失。能否掌握好这个要领，是追随拍摄成败的关键。另外，追随拍摄无法调焦，通常只能靠目测来测定动体运动的区域范围。因此，要尽量缩小光圈，以扩大景深。

追随法的成功率比较低，平时可以拍摄公路上的汽车或者自行车进行练习，这样才可以在真正使用的时候做到熟练掌握。

体现运动的动感，也可以根据运动项目的特点提高快门速度，将动作凝固住以体现动感。如拍摄百米冲刺要比长跑的速度快，就要相应地提高快门速度。

由于受到场地的限制，摄影记者在拍摄体育运动时一般会离拍摄对象比较远，所以多使用长焦距镜头进行拍摄。如果其他条件相同，拍摄距离较近，则动体影像在感光元件上的位移变化就大，需要较高的快门凝固以保证清晰；反之，可以用较慢的快门。总之，拍

摄距离大一倍，快门速度降一级。在这种情况下，为了提高快门速度，以前使用传统照相机的摄影师大多使用高感光度的胶片，现在摄影师都提高数码照相机的感光度以获得清晰的影像。

抓拍瞬间可能是比赛的转折点，一个进球的刹那，或者一个动作的完美结束。如果能阐明比赛的特点，也是很好的体育图片，如十项全能运动赛时，泥泞的土地中，运动员在艰难地前行。

1）比赛的关键点

比赛的关键点的瞬间（见图6.8），如决定胜负的一球、比赛的转折点、运动员情绪的高潮、失败的一刹那。当然，要想把所有的精彩要素都抓拍到是不太可能的。有时候，由于站立的位置问题，摄影记者会错过重大的瞬间，正是由于体育新闻类摄影有着这样的偶然性和不可预测性，就需要摄影师放弃求全的心理，在自己的位置上尽可能抓拍更多的好图片。

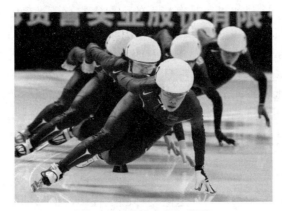

图6.8　《你追我赶》胡晶

2）新颖的视角

在体育摄影的拍摄过程中，所有的记者都面临着角度选择的问题。其实，看似偶然的选择中蕴含着体育记者对赛事和运动员的了解，更蕴含着一名优秀体育摄影记者运用经验对赛场形势的充分分析和准确的判断。

摄影师采用均衡式构图，给人以宁静和平衡感，但又没有绝对对称的那种呆板和无生气。从画面中可以看出，摄影师对画面中的线条、形状、前景背景的搭配以及其他元素的安排和均衡做了精心的整体设计。

为使画面均衡，摄影师精心选择了均衡点（均衡物）：放在地上的假肢和入水的运动员，使画面既有均的一面，又有灵活的一面。两者之间在构图中构成对比，但又不完全等同于对比，互有呼应、对照，达到平衡和稳定的效果。

3）高潮动作的拍摄

对体育摄影来说，熟悉比赛是成功的秘诀，预见性对体育摄影有至关重要的实际意义。选择和掌握什么时间按动照相机的快门至关重要，这直接关系一张图片的成败。如果缺乏预见性，不能预见这些典型的瞬间会在何时、何地出现，该怎样拍摄，就难以拍到成功的

瞬间。

假如摄影记者熟悉所拍摄的运动，那就可以理智地选择位置并预见事态的高潮点，这样会拍出很多精彩的图片。如果是第一次拍体操比赛，应该事先看看比赛规则和录像，熟悉这个项目，这样可方便拍摄。

4）近些，近些，再近些

对于体育爱好者来说，近距离地观看体育比赛是一件非常惬意的事情，所以，将比赛中人们无法看到的细节用拍摄的方法凝固下来，是非常受欢迎的。摄影记者通常会把关注点放在比赛最激烈的时候，细致入微地表现出运动员的神态和动作。如果有机会，摄影师不妨尽量拍摄离自己比较近的运动员，这样图片的质量会比较好。

5）表现球

当拍摄球类运动时，球会成为很好的拍摄要素。在篮球比赛中球进入篮筐的一瞬间，足球比赛中进球的一刹那，这些都可以让人看到动态的美。应该注意在图片中加入球的运动状态。

6）运动员的表情

体育比赛中各种精彩的瞬间往往都是稍纵即逝的。在这些瞬间中，最有感染力的画面一定少不了一张张生动的脸，在激烈的对抗中，运动员全身心地投入，表情才会真实生动，可谓"以脸带神、以神带情、以情带形"。捕捉到了运动员的表情也就领悟到了体育的精神。运动员胜利后的欢呼雀跃，失败时的垂头沮丧，教练员面授机宜，甚至运动员的意外事故等，这些都适合用表情来表现，是值得抓取的画面。

由于运动场上争夺激烈，战术的变化，运动员的表情瞬间一闪而过，拍摄者没有充分的时间去考虑，所以拍摄成功的重要因素除了摄影记者要具有临场的预见性外，还要依靠平时的积累和临场发挥，预见性地按动快门（见图6.9）。

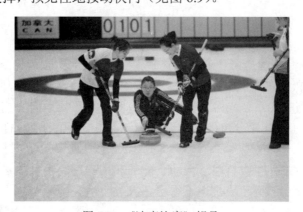

图6.9 《冰壶比赛》胡晶

5. 自然与环保新闻类

动物是自然环保拍摄的主角，所以也要选用适合于拍摄动物的器材。因为绝大多数动物的行动速度都很快，所以要求照相机必须有很快的反应速度，不但自动化程度越高越好，而且体积也不能太大，更便于携带，操作性能还要好。

拍摄野生动物的目的，显然是要把野生动物目前的生存状态告诉人们，是要把所拍野生动物的千姿百态的图片向世人展示，以唤起人们对它们的爱心，更好地保护日趋濒危的野生动物。野生动物摄影师首先应该是环保主义者，而不是入侵者。拍摄野生动物（见图6.10），要讲究"环保拍摄法"，即在不干扰其宁静生活的原则下进行。

图6.10 《虎步》胡晶

诺贝特·勒辛是德国著名的摄影家，他以大自然为主要题材，拍摄了许多精彩的图片。其中，他拍摄的北极熊给人们留下非常深刻的印象。从1988年开始，他每年都去拍摄北极熊，现在他已对它们的生活习性了如指掌。

在他镜头中的北极熊充满生活情趣，它们时而会充满野性地咆哮，时而会温情脉脉地互相依偎……这些图片形象而又生动地表现了北极熊的特性，让人们在欣赏到那个悠远而又令人神往的冰雪世界的同时，了解到北极熊的方方面面。

在拍摄野生动物时，诺贝特·勒辛始终遵循一个原则，那就是给它们留一个空间。在他看来，只有在拍摄者与被拍摄者双方融洽相处的环境中，才能拍到动物真实的生活状态。人们不希望自己的生活受到外界的干扰，而动物同样如此。

在首届"中国国际新闻摄影比赛（华赛）"中，法国摄影师让-弗郎索瓦·拉各罗（Jean-Francois Lagrot）拍摄的《非洲部落大量捕食野生动物》获得自然与环保类组照金奖。画面上表现出的人与动物的关系令人触目惊心。这组图片赤裸裸地向人们展现了人对动物的屠杀。摄影师用客观的视角真实地将这种暴行记录下来，以引起人们对这种行为的谴责和警醒。

人与动物之间的关系间接体现了人和自然的和谐程度。由于被过度地捕杀和栖息环境的恶化，很多动物濒临灭绝，或是迫不得已和人类生活在同一个狭小的空间里。由于意识到自身行为给动物带来的伤害，人们不再单纯地用捕杀的方式来解决人和动物之间的矛盾，而是开始反省自己，并且用更积极的方式改善动物的生存环境。

人类的文明不管多么发达，在大自然的威力面前还是显得异常脆弱、不堪一击。地震、海啸、洪水、泥石流、火山爆发等自然灾害仿佛是大自然向人类发出的一次次预警，而摄影师拍摄下人们在灾难中的种种遭遇，也是为了让更多的人意识到任何危害自然的行为，最终还是会返还到人类自己的身上。

6. 插图摄影

当都市类、消费类这种市场化的报纸大量出现后，除了获得新闻信息外，人们习惯于从厚厚一沓报纸中寻找、欣赏那些漂亮或是有创意的图片，虽然是出现于新闻纸上，但却是通过构思、摆拍获得，这样的图片在杂志和报纸中越来越被重视。人们也惊讶地发现在新闻报道领域居然有一类是摆拍，而且创意越好，摆得越好，得到鼓励就越大。在新闻媒介上出现这种追求漂亮、创意的照片，如果了解新闻摄影的整个框架，就不会认为违背了新闻摄影的规则。在国外，几十年前就已被梳理清楚。

西方媒体许多年前就开始使用这样的照片来报道新闻、传播信息，将狭义的新闻摄影（news photography）、传播摄影（photocommunication）和报道摄影（photojournalism）有机地融合起来，近年来更有人使用传播中的摄影（photography in communication）来统称为发表在媒介上的照片，并在图片分类中将其定义为插图摄影（illustration photography）。

在报道社会问题和抽象概念的时候，摄影记者也会借用广告摄影师的技巧来将之视觉化。这种融合了广告和新闻摄影的表现方法，被称作插图摄影，是报纸、杂志从"对昨天所发生的事情的直白描绘"到"对过去一段时间所发生事件深度分析，并且预估将来还会发生什么"这个转变过程中应运而生的产物。新闻业的重点已经从对新闻事件的快速反应转移到了对新闻事件长期的深度挖掘上，从而导致对一些抽象、非视觉化的话题如经济、心理学和科学等予以更多关注。

在我国摄影插图的叫法应该是1993年在介绍美国年度新闻摄影比赛时采用的说法，当时国内都是体制内的媒体，不会用这样的影像，也没有人注意到这种摄影形式。20世纪90年代中期，伴随着国内报道摄影的繁荣，市场化媒体的出现，如《城市画报》《新周刊》和《时尚》杂志开始使用摄影插图，如在表现圣诞、白领的生活方式等非事件性报道中大量使用这种报道形式。直到2005年，新锐媒体视觉联盟率先在其年度新闻摄影比赛中设立了"插图摄影"类奖项，当时中国特稿社图片编辑曾璜为这个比赛撰写了该类的定义。

王远征认为：摄影插图应该是用广告的手法来表现新闻的概念、说明新闻事件。

2008年《人民摄影报》全国新闻摄影评选，也增设了"新闻插图摄影"这一类奖项，在评选中，新锐媒体视觉联盟的代表们提议应该改称为创意摄影，经过充分讨论后得到了与会代表的一致肯定。至此，创意摄影在中国报道摄影的框架中已经上了"户口"。

创意摄影在国外已经有几十年的历史了，而在我国仅有十多年的历史，是市场化媒介出现后，才有的新生事物。创意摄影是一种有效的视觉传播形式。

创意摄影在时装、食物、人物和经济报道中大量使用，还有比较概念化的报道中。另外，一些很幽默、很搞笑的报道也可以使用。从拍摄的视觉表现来说，主要在摄影室里拍摄，不过有些时装品牌也采用了模仿纪实性照片的拍摄方法来拍摄。创意摄影的拍摄流程与广告摄影十分相似：由摄影师完成摄影部分，由美术部门完成美术部分，由版面设计负责版面，一个好的作品最终的影像应是将摄影、美术、图表、字体等所有的视觉语言有机地融合在一起。

插图摄影的类型有以下3种。

1）产品插图摄影

产品插图摄影拍摄的是具体真实的事物，主题通常围绕着食物和时尚。

2）观念性插图摄影

观念性插图摄影又称为话题插图摄影，让读者走进虚幻的仙境（见图6.11）。为了将观点视觉化，观念性插图摄影使用演员或模特来完成摄影作品，但总体效果却让观众一眼认出这是一种虚幻而非真实的景象。

图6.11　《插图摄影》罗伯特·亨德里克斯

卡尔·费舍尔通过为《绅士》杂志制作封面，成为现代插图摄影的先锋，他拍摄安迪·沃霍尔的一张插图摄影让这位艺术家坠入一罐巨大的番茄汤罐头中。安迪·沃霍尔是一位著名的波普艺术家，他能把日常生活中的事物转化成为艺术，其名作之一就是一排排的坎贝尔红白汤罐头。

观念性插图摄影的主题可以是衰老，可以是挂着钥匙的孩子，可以有关食品。如果想制作一张关于洋葱的观念性插图照片，照片不应该是洋葱本身的照片，或许可以展示人们如何抵御洋葱这种蔬菜的刺激性气味——也许一张戴着防毒面具正在切洋葱的厨师照片就能表达这个观点。

3）纪录插图摄影

相比较，纪录插图摄影似乎更真实些。这种类型的插图摄影照片看起来像是偷拍的，但实际上却是一种创作或再创作。与观念性插图摄影照片和产品照片的抽象化和理想化不同，纪录插图摄影对摄影师具有极强的诱惑力，因为可以在很短的时间内与纪实事件建立起联系，构思和拍摄都变得很容易。做一张貌似真实的插图摄影，和艺术家创作上面提到的那些插图摄影似乎没有什么差别，但很可能会破坏出版物的信誉。纪录插图摄影试图模仿真实生活，伪装的纪实照片，很有欺骗性，容易对读者造成混乱，无论是有意还是无意，无论如何都要避免使用。要制作出令人难以置信的插图摄影照片，但同时又不能让那些新闻报刊的忠实读者感到困惑。

插图摄影让事实更容易理解，还给读者增加一些趣味性。图片要么是真实的，要么就索性夸张一些，不能让读者感到迷惑。

7. 媒体种类与视频

1）媒体种类

（1）多媒体。

随着数码照相机、数字录像机和编辑软件的价格大幅下降，以及互联网接入速度的不断提高，摄影、电视录像制作、视频编辑实际上都发生了巨大的改变，整个新闻业都因此发生了变化。媒介技术的发展朝向融合，新闻信息通过宽带整合发布，新闻报道的技巧和职业要求也在快速融合。上午的早报摄影记者有时是下午的多媒体新闻制作者，以及明天的视频记者。拍照片的人有时被唤去录音、主持采访，甚至需要写稿、解说和编辑。

现在多是以专题组照的形态来讲故事，互联网已成为一种多媒体的形态，静态照片和音频采访结合在一起，由网络发布的视频报道，已成为记者们展开新闻报道的主要手段。这些问题的答案在全世界的编辑部门里都悬而未决，但对于今天的摄影记者来说，必须在照相机、镜头这些设备以外学会使用音频设备，在拍摄静态照片的同时收集声音素材，学会如何录制声音，怎样为多媒体报道和视频报道拍摄照片，以及如何制作完成最终的报道予以介绍。

① 声音——帮助照片讲故事的新手段。

布莱恩·斯道姆是多媒体领域的先锋人物，他曾谈道："声音让照片更生动，这是仅靠图片说明所不能实现的，声音让照片里的人物自己说话，它还能增加作品发表的机会，因为这些报道是适应多种媒介形态需要的。"

"影像让故事更生动，而声音则是解释报道的至关重要的因素。"这是迪克·哈斯泰德（Dirck Halstead）数字视频报道先锋的观点。引用被摄对象自己的声音，将会比把它变成文字有力量得多。当照片与声音结合起来，语调、口音，以及其中蕴含的真实情感，为报道增加了文化上的厚度。人的口音不同，谈话能反映出被访者的受教育程度，让观者身临其境，让照片的信息传达置于更强烈的语境中，和被摄者分享同样的感受。总之，声音是叙事的重要手段。

声音和照片的结合：摄影记者在制作多媒体报道的时候，有两种基本的风格。把声音和静态图片结合在一起的幻灯片演示，以及用动态影像结合声音进行报道的纯粹的视频。

录音设备：现在多媒体的摄影师常使用小型的录音器材来录下采访和自然的声音。和大部分数码照相机一样，这一类设备大多可以将声音储存在外接储存卡、迷你硬盘或者照相机的 CF 卡里面。外接储存卡的容量决定了能录下来的音频的多少。就像是从闪存设备上下载的图片一样，也能把音频下载到计算机中。可以用 1/8 英寸（1 英寸＝2.54 厘米）插孔或 XLR 插头将外接麦克风插入某些数字录音机。XLR 插孔因为具有地线而能够避免不必要的静电干扰，所以更为安全和方便。有些录音设备有两个 XLR 麦克风插头，当需要同时给两个人接上麦克风插头时，这个优点就格外突出。有些录音设备能够设置录音时候的声音质量，如果使用这个选项时，可以选择 16 字节（每个数据的大小）或 Fs48 千字节（48 000sample/s），这是互联网上标准的音频传输速度。

② 摄像机将成为主要的拍摄工具。

在蓬勃发展的网络媒体中，比起静态图片，影像和声音能更好地讲述故事，因而更能

吸引受众。图片行业从静态到动态的变革趋势已经显现，并将逐渐明朗。同时，网络也可以以动态影像和声音的方式为广告讲述故事。

《数字摄影记者》（*The Digital Journalist*）是一本创刊于数字时代的电子杂志，曾成功预测摄像机即将成为主要的拍摄工具。摄影行业的这些变革将完全颠覆摄影师拍摄，展示图片的方式。随着摄像机、手机成为拍摄的主要工具，音频理所应当地被添加进图片。音频变得和视频同等重要，这就意味着摄影师必须掌握一整套全新的技能，对新闻摄影记者提出了更高的要求。面对这种急速的转弯，摄影师不必惊慌，因为万变不离其宗，摄影师敏锐的眼睛未曾改变。

（2）流媒体。

流媒体（streaming media）是指将一连串的媒体数据压缩后，经过网上分段发送数据，在网上即时传输影音以供观赏的一种技术与过程，此技术使得数据包得以像流水一样发送。如果不使用此技术，就必须在使用前下载整个媒体文件。

流媒体文件一般定义在 bit 层次结构，因此，流数据包并不一定必须按照字节对齐，虽然通常的媒体文件都是按照这种字节对齐的方式打包的。流媒体的三大操作平台是微软公司、RealNetworks 公司、苹果公司。

（3）自媒体。

自媒体（we media）又称为公民媒体或个人媒体，是指私人化、平民化、普泛化、自主化的传播者，以现代化、电子化的手段，向不特定的大多数或者特定的单个人传递规范性及非规范性信息的新媒体的总称。自媒体平台包括博客、微博、微信、百度官方贴吧、论坛/BBS 等网络社区。

美国新闻学会媒体中心于 2003 年 7 月发布了由谢因波曼与克里斯威理斯两位联合提出的自媒体研究报告，里面对 we media 下了一个十分严谨的定义：we media 是普通大众经由数字科技强化、与全球知识体系相连之后，一种开始理解普通大众如何提供与分享他们自身的事实、新闻的途径。简言之，即公民用于发布自己亲眼所见、亲耳所闻事件的载体。

（4）全媒体。

全媒体的概念并没有在学界被正式提出。它来自于传媒界的应用层面。媒体形式的不断出现和变化，媒体内容、渠道、功能层面的融合，使得人们在使用媒体的概念时需要意义涵盖更广阔的词语，至此，全媒体的概念开始广泛适用。随着全媒体春晚收视、2014 "两会"全媒体传播指数、"马航失联"卫视全媒体传播指数的推出，电视界全媒体收视传播的应用也越来越被业界所接受。

全媒体指媒介信息传播采用文字、声音、影像、动画、网页等多种媒体表现手段（多媒体），利用广播、电视、音像、电影、出版、报纸、杂志、网站等不同媒介形态（业务融合），通过融合的广电网络、电信网络以及互联网络进行传播（三网融合），最终实现用户以电视、计算机、手机等多种终端均可完成信息的融合接收（三屏合一），实现任何人物、任何时间、任何地点、以任何终端获得任何想要的信息。

2）视频

记者的角色不断变化，有时是文字记者，有时是编辑，有时是播音员。装备了摄像机和笔记本计算机后就成了新闻界的独行侠，这种新闻界的新势力在很多次采访中都证明他

们1个人能够完成过去由4个人来扮演的角色。传统的电视报道队伍包括4种人：摄影师负责拍照；录音师负责录制音频；记者负责采访、撰写脚本并在照相机面前朗读；最终需要制作人来做无名英雄，他的工作是与采访对象接洽，组织拍摄和采访工作。他们过去曾是某个领域的专家——摄影师、录音师、记者、制作人，而现在则要成为全才，要能拍照、可以录音、会写稿、可以安排采访、制作视频，甚至还要会编辑最终的内容。有时还需要把编辑好的视频上传到互联网上或是通过广播来播放。

在这场新闻报道所发生的革命新变化的中心，是用各种新式装备武装起来的新记者，而究竟如何称呼这些人，依旧在探索。德里克·哈尔斯蒂德曾是《时代》杂志的摄影师，他早就前瞻地意识到了图片摄影会向视频方向发展变革。他在20世纪90年代创造性地使用了鸭嘴兽这个短语。鸭嘴兽是一种卵生、半水生哺乳动物，既有哺乳动物的特点，又有爬行动物的特征。这就像是使用摄像机的图片记者，他们既拍摄静止的图片又拍摄动态视频。也有人将此类记者称为视频记者、一人小组。这一领域的先行者特拉维斯·福克斯，自称是视频制片人。还有一些人则称呼自己为背包记者。

在哈尔斯蒂德看来，进化后的新闻工作者所需要的所有技能中，"想要保证一个报纸站成功的首要技能是摄影记者的眼光。"更重要的还有摄影记者的能力，他们对于报道的见解和讲述视觉故事的技巧至关重要。摄影记者仅拍好图片已经远远不够，必须还要报道准确，避免拍摄下无聊的镜头和技术故障，还要准时编辑并完成报道。

（1）从摄像机上抓取静止的画面。

摄影记者会使用摄像机拍摄纪录片，但这还不够。很多人还会从他们拍摄的视频中抓取一些静止的画面用于互联网，甚至印刷出版。《达拉斯晨报》的大卫·里森已经无法重新回到使用报社发给他的那台高端佳能照相机时代，现在他所有的拍摄任务都用摄像机来完成。当他需要为报纸拍摄静止的图片时，就会在计算机上回放自己所拍摄的视频，找到想要的画面后进行截图。他早就发现，从计算机上截取的单帧画面质量不错，足以做成无噪点的5栏，甚至是6栏大小的图片在报纸上发表。过去了解的那个新闻世界，已经完全改变了。里森预言，未来的新闻摄影师将只用高清摄像机来工作。他表示，记者面对任何采访，都可以有4个切入点：视频报道，同时具有声音和动态画面；音频报道，用于Podcast或电台节目；图片和声频结合报道，用有声幻灯片的形式展示静态图片；单张或多张图片，用于印刷出版。

里森甚至大胆地宣称，摄影记者从摄像机上截图能够获得更好、更有影响力的图片。不过，他警告说，"那可不是打开摄像机对准拍摄场景，然后能够拍到好的画面。"尽管还有瑕疵，里森认为视频截图的画质是令人惊叹的，具有众多的优点，足以让人忽略细节方面的一些小缺失。他质问，"我们何时把画面质量看成最重要的要素了？"但并不是所有摄影师都确信这种转型。特拉维斯·福克斯是一名一人小组类型的摄影记者，他称自己为视频制片人。他为《华盛顿邮报》拍摄的获奖作品同时也登在了《邮报》的网站，同时也在电视里播出。他就指出，假如原始画面是在光线较低或是人物快速走动的情况下拍摄的，截图的效果也不会好，用视频获得较窄的景深也很难。"假如各方面要素都很合适的话，你才能截到清晰的画面，"福克斯说，"但这种情况不是时时都有。"尽管他拍摄视频报道截图登上了《华盛顿邮报》的头版，福克斯却在最近的一次采访中重新拿起了照相机，到萨摩

亚去为故事的印刷报道拍摄高质量的图片。他说，"由于视频拍摄是不同的方式——寻找的是连续画面而不是某个时刻——想要从视频画面中找到一张好的图片就很不容易了。"

如果计划从视频中抓图，要记住在拍摄之前调整摄像机的快门速度。如果要拍摄疾驰的 F1 赛车，使用 1/60s 这个大部分摄像机默认的设置，拍摄的视频虽然会很清晰，但做视频截图时无法定格疾驰的赛车。无论如何要注意的是，将快门速度调快或调慢都会影响到视频画面的质量。同样，光线昏暗的情况下拍摄出视频片段中的截图看上去也很模糊。在拍摄过程中增强现场的光线能够改进视频的质量和抓取画面的质量。

尽管使用摄像机拍摄单帧画面也许可行，但是很多摄影记者都认为摄像机本身和照相机不同，不能有效地捕捉到一个片刻或是控制单张图片的美学效果。目前，很多报纸的摄影记者已经转而拍摄视频了。

（2）动感玛格南。

动感马格南（Magnum in Motion）是马格南图片社 2004 年在纽约新成立的一个部门，它负责把马格南摄影师的作品制作成多媒体摄影专题（photo essay），不是以往静态照片的单纯组合，而配合了各种声音、文字以及图表。

在网站上，这些专题全是互动式的，每个专题都保持一个主线，在页面的右边有一个菜单，从这里可以看到相关文字、链接、观众反馈以及摄影师的其他作品。2007 年 6 月，动感马格南推出的多媒体摄影专题已达 46 个，有突发新闻报道，也有社会纪实作品，均由马格南摄影师奔波于世界各地拍摄而成。电视文化的不断发展加上互联网的冲击，现在的受众已经习惯了动态化的报道，摄影这种静态的报道形式在这样一个传播环境中如何生存并继续得到认可，动感马格南的多媒体摄影专题也许为人们指明了前方的路。

M.J·米修是动感马格南的元老之一，现在担任该部门的制作总监，奥利维亚·怀亚特和提亚·顿负责多媒体制作，安·托克韦斯特是博客编辑，赞娜·库是图片编辑。他们的工作是在摄影师的摄影作品中加进声音和文字，做成多媒体摄影专题，供其他媒体和自己使用。

托马斯·德沃扎克一位 1972 年出生的年轻摄影师，2002 年加入动感马格南。在动感马格南，托马斯一共制作了两件多媒体作品。《幽灵城镇》是他为《时代》周刊拍摄的关于卡特里娜飓风的摄影专题报道。从卡特里娜飓风现场回到纽约的 24 小时内，托马斯把在飓风救援现场拍摄的照片交给了由克劳丁·伯格林（时任动感马格南创意总监）和米修两人组成的制作团队，他们负责挑选近 50 张照片，然后采访托马斯，为照片融进声音元素，包括他对于这次拍摄任务的个人观点以及他在现场时的所见所闻。

在动感马格南，多媒体摄影专题的制作有一个前提，那就是他们认为摄影师是天生会讲故事的人。但是，米修说讲故事的关键是要寻求奇闻轶事与一般感受的平衡点。"如果对影像来说，这个故事太特别了，那么我们就会撤掉照片。对于托马斯来说，我们没有对他的声音做任何改动。他叙述故事的方式让我想起了海明威，没有过分刺激的描写与结论，只是简单地表达自己。但与此同时，他又设法给自己拍摄的故事增添个性化的评论，他让人们联想到有关那个故事的方方面面。"

经常浏览马格南网站的朋友们一定注意到，这个案例中摄影专题的制作并不能涵盖所有动感马格南专题的变现形式。实际上，已有的 46 个多媒体摄影专题并不拘泥于一种样式。

在彼得·玛娄的《最后的夏天》（The Last Summer）专题中一共包含84张照片，每张照片持续5秒钟左右。正如米修所说："如果影像背后的故事不怎么有理，我们就不要这些照片了。最终图片的编辑取决于采访，之后才会安排照片和它们的放映顺序。"在动感马格南，摄影专题的播映形式将依据它所表现的题材以及背后的故事内容而定。但是一点不会改变，那就是采用多媒体形式。

（3）VII 图片社。

詹姆斯·纳切特维接受《数字记者》采访时曾说："我越来越感兴趣于通过电影叙事的方式，借助于一系列的瞬间，来揭示一种现实。"而现在，他参与创建的 VII 图片社更接近电影叙事了，他们开始了摄影的动态化发展实践。

VII 图片社由 7 位世界顶尖摄影师合伙发起，成立于 2001 年 9 月。2007 年 4 月，VII 图片社的摄影师在伦敦召开了他们的首次欧洲研讨会。与以往聚会不同的是，此次研讨会的话题大多是围绕摄影专题的动态化表现趋势而展开，很多摄影师在演讲之外也进行里多媒体和视频作品的展示。研讨会一共持续了 3 天，内容还包含小组讨论和经典作品回顾。

约翰·G·莫里斯，这位 20 世纪最出色的图片编辑之一。动态形象正在蚕食静态影响的力量。他认为现在一些报纸从视频录像截取静态照片是一个令人烦忧的趋势。从业 70 年后，莫里斯为现代传播科技的简易而惊讶，他谈到，像《纽约时报》和《华盛顿邮报》这样的"老兵"能否生存下来将取决于网络。

尤金·理查兹是现在加入 VII 图片社时间最短的一位摄影师，然而却是 10 位进行多媒体摄影报道实践的开路先锋之一。另一位开路先锋劳伦·格林菲尔德被《美国摄影》杂志评为 25 位最重要的摄影师之一。正如尤金·理查兹所说，出版即使对于优秀的摄影专题也是困难的，而互联网和多媒体为摄影师们提供了另一条路。"有很多我愿意去拍的题材——比如多年前关于女性乳腺癌的报道——但是没有人愿意去出版它，那你该怎么办？这对于同你一起工作的人来说是一种耻辱，所以你就要想方设法去出版它。这也是我对于多媒体的感受。"作为最出色的现役战地摄影师，也是 VII 图片社的发起人之一，詹姆斯·纳妾特维在接受采访时说："我们失去了一些，同时也得到了另一些。"从静态影像到动态影像，观众理解和感受的方式确实发生了变化。纳妾特维认为，虽然多媒体这个名称有些过时并且定义不尽准确，但所有在大众媒体工作的摄影师最终都要向多媒体妥协。

（4）数字化传播媒体上摄影作品的特点。

影像的公众化是影像数字化时代的特点，摄影得到的影像在制作完成后，必须通过传播才能走向受众。由于互联网的传播存在着一些新的不同于传统传播媒体的特点，作为在数字化传播媒体上的摄影作品也具有了一些新的特点。

① 广泛性。互联网目前是世界上涉及人数最多、涵盖面最广的传播途径，摄影作品通过互联网可以传播到覆盖全球的国际互联网的任何地方，摄影作品传播的空间范围得到了空前的扩展，这时摄影作品就具有了前所未有的广泛性。摄影作品的广泛性打破了传统媒体对影像的控制权，瓦解了媒体的权威，同时打破了影像的地域性，使得影像成为全球互联网用户共有的信息资源。

② 瞬时性。互联网的信息传播是以光速在光缆上进行的，信息在互联网上的传播几乎是同时发生的，也就是说，在信息上传到互联网上的同时，其传播的高速性使得其他用户

可以同步下载信息，信息传播达到同步。这时的影像信息传播速度是以前所未有的，打破了传统媒体的周期性，摄影作品的这种瞬时性在新闻摄影作品等要求时效性的领域有着极大的意义，摄影作品具有了类似于新闻现场直播的效果。

③ 大容量性。数字传输技术的诞生就是要解决信息传播中传输容量的问题，数字传输技术具有的高效性使得数字化传播中可以对大容量信息进行高效传输，在传统媒体对于影像传播数量上的限制就被打破了，互联网传播了数量庞大的影像，在同样时间内受众所接触到的影像数量就比以往多得多，可以说是视觉遨游的海洋。对于某一事物，互联网上的相关影像可以是从各个方面和角度展现的，这样受众就可以通过不同影像来进行自身对事物的价值判断，多方面、多角度认识事物，打破传统媒体对影像信息的诠释，影像不再是经过媒体的控制与过滤，不再经过包装后再传达给受众。互联网上摄影作品的大容量给受众一个自主判断事物价值的可能性。

④ 互动性。传统媒体在传播过程中信息源（或者说信息的生产者）与受众是一种单向关系，受众按照信息生产者规定的方式接受信息，受众参与是有限的，信息生产者也很难得到受众的反馈。而对数字化传播的互联网，使之变为双向交流。受众对于信息的接受不再是被动的，可以自主选择；信息的生产者能够很快得到受众的反馈，受众的反馈使得受众不再是单纯的信息接受者，同时也是信息传播的参与者。对于影像作品，由于是数字文件，作为影像信息的接受者——受众既可以对影像进行评价又可以进行影像的再创作（二次传播）。摄影作品的互动性，使影像的使用价值比传统媒体时代有了更大的意义。

⑤ 虚拟性。数字化摄影作品本身不同于物质实体的摄影作品，其本身存在于一个虚拟的空间，互联网上的传播和发展使得摄影作品的来源越来越不明确，同时影像的变化趋势不可捉摸。数字化摄影作品在互联网上呈现出一种虚拟性，影像就在一个虚拟的空间中以不可控制的方式发生不断地演变。

⑥ 表面的无权威性。传统媒体上出现在公众眼前的摄影作品数量有限，且多为媒体所控制，作品带有一种权威性，在大多数公众的眼中，这些影像作品是不容置疑的，公众的价值判断对于传统媒体的影响微乎其微。随着摄影作品在互联网上的传播，表现出一种表面无权威性。互联网上的影像作品具有广泛性和互动性，传统媒体对影像的控制权被瓦解，影像所具有的权威性被削弱了，甚至丧失了。

互联网的发展速度之快，另公众对铺天盖地而来的影像来不及过多思考，已经彻底地改变着人们的生产和生活方式。"互联网+"已建立起一个新的传播方式和认知体系。

6.2 广告摄影

商业摄影所包含的范围非常广泛，包括在各种行业中。其中最明显的具有商业摄影性质的是产品摄影、广告摄影、人像摄影、照相馆摄影，以及其他需要用钱来购买的具有商业价值的摄影图片，包括航空、太空等。

随着数字科技和人们生活水平不断提高，广告摄影发展及其迅猛。21 世纪的今天，人们生活在一个影像泛滥的时代，也是一个缺乏注意力的时代。让观者的目光在广告摄影作

品上停留，吸引观者眼球，引起观者的关注和兴趣，是广告摄影拍摄成功的第一步，第二步就是广告摄影作品要有精彩的创意，使作品有鲜明的主题和深邃的内涵。读图时代不仅需要有视觉冲击力的广告摄影作品，更呼唤独特的、别具一格的广告摄影作品。

6.2.1 广告摄影的概述

广告摄影主要是 20 世纪发展起来的，20 世纪初黑白照片开始在广告中出现，20 世纪 20 年代黑白摄影在广泛的应用。广告摄影的对象包罗万象，大至天体、小至细菌都可能成为它的对象。拍摄不同对象时，采用不同的拍摄手法与技巧，对器材的要求也会有较大的不同。

目前现代化的摄影手段又能产生逼真与奇幻相结合的新颖画面，对人的视觉具有极大的冲击力。广告摄影已被运用于各种广告媒介，报纸、杂志、灯箱、橱窗、电视、互联网等，这些媒介常采用摄影作品进行广告宣传。电视、互联网广告可以租用通信卫星和云平台，将广告图像传播到世界各地。广告摄影已成为广告宣传中不可缺少的重要手段。广告摄影是一门以传达信息为目的，主要用于商业摄影，它和主题文案一起构成了宣传广告的整体。

1. 广告摄影的概念

广告摄影是典型的设计摄影，是合成词，用摄影的手段达到广告的目的。什么是广告？日本小林太三郎在《新广告学》中这样定义广告：广告是指被明示出的广告主，花一定的费用，通过非人员的传播方式，向所选择的多数人传递产品或劳务信息，使那些人按广告主的意图有所行动。

广告摄影辞典的定义：广告摄影是一种借助摄影特性和独特艺术语言进行商品宣传的摄影艺术体裁。广告摄影是以商品为主要拍摄对象，并服务于商业信息传播活动的一种摄影。

广告摄影的最终目的在于推销某种商品，或引导人们去做某件事情。为达此目的，广告照片首先应具有强烈的视觉吸引力，要能够吸引观众的目光，使观者目不转睛地欣赏照片。其次，广告照片的表现手法应该能使观众理解推销意图。这也意味着广告摄影是一种图解性摄影。最后，广告照片要使观众产生购买欲望。

2. 广告摄影的特点、要求及程序

1）广告摄影的特点

摄影作品具有形象逼真、栩栩如生的特点。广告摄影是一目了然地表现产品及其特征来推销产品，从拍摄技巧到实用角度，可以说广告摄影是摄影领域中最包罗万象的一种摄影。广告摄影主要在于设计风格和巧妙的构思，可以运用多种手段达到高质量的效果，即满足广告主和客户的需要。

广告摄影具有主体鲜明突出、画面结构新颖独特、影调细腻丰富、色彩悦目讲究、质感强和形式美等特点。

2）广告摄影的要求

摄影者在从事广告摄影时，有的是直接承接广告内容，对于如何表现、怎样拍摄等艺

术和技术上的要求，完全由摄影者去构思、去创作；有的是已由美工人员画出草图，要求摄影者按照草图的模式去组织拍摄。相比之下，前者对摄影者的要求更高些，不仅要求广告摄影者具有熟练的摄影技术，而且要求具有从广告角度进行摄影构思、创作的能力。

广告摄影带有相当的图解性，要以独创的艺术构思，巧妙地组织画面，突出商品特征，尽可能反映出商品的外形、结构、特性和用途。必须具备的要求：有吸引力、创造气氛、能引起顾客购买欲，打开商品销路。

3）广告摄影的程序

广告摄影的创作、构思，首先要明确广告摄影对象的定位问题，即广告拍摄对象的性质是产品投入期的开拓型广告，还是产品成长期的竞争型广告，或是产品成熟期的巩固型广告以及产品更新换代期的衔接型广告。定位不同，摄影表现的侧重点就应有所不同。有时应以创名牌、打印象、树企业形象为主；有时应以突出产品的特点、优点为主；有时又可借助产品已具有的信誉为主；有时又以突出新型号、新功能为主。

在着手拍摄前，广告摄影者还应研究产品的特征、用途与功能，以便确定摄影构思、表现角度与风格。根据最终展示的形式拟就该摄影广告的草图，考虑广告画面情节的安排，主体与陪体、人物与道具、前景和背景、基调与影调等的选择与安排。画面情节既要动人，又应可信、合情合理。

3. 创意的概念和规则

创意是广告摄影的灵魂。下面再来看一幅斯米诺（Smirnoff）洋酒广告摄影作品（见图 6.12）。斯米诺是世界十大名酒之一，是全球销量第一的洋酒品牌。以其纯劲口感风靡全球，其根源可追溯到 19 世纪的俄罗斯，是当时御用的贡酒。这幅广告摄影作品的广告语是"There's vodka. And then there's SMIRNOFF."影像中性格温顺得像绵羊一样的人，喝了斯米诺，就会怎么样？就会变成狼一样。这酒之烈不言而喻了。这个画面使人们还会想到一则寓言故事，披着羊皮的狼，想到人性的多面。斯米诺能把人的伪装撕下，酒后暴露一个人隐藏的性情。这个广告构思可谓巧妙！

图 6.12 《洋酒广告》

1）创意的概念

创意（creative idea）：具有创造性的意义，creativity 创造力，idea 思想、主意、计划、

打算。

广告大师认为：詹姆斯·韦·伯杨在《产生创意的方法》一书中使用 idea 一词。

广义上：创意可以定义为一切具有创造性的意念和想法，与众不同的好方法，好点子。

从动态的角度：创意是创造性的思维活动，即人们从事创新活动的过程。

广告创意就是综合运用各种天赋能力和专业技术，由现有素材中求得新概念、新表现、新手法的过程。它也就是指将独特的策略性概念和新颖的表达方式以及出众的表现手法完美地结合在一起的过程。

2）20世纪60年代美国创意革命的三大旗手

（1）大卫·奥格威。

创意观的核心：在著名的创意"神灯"理论中宣称"我们得到了一个相当好而清楚的创意哲学，它大部分是得自（市场）调查。将创意的基础建立在消费者需求和市场状况之上。

奥格威为代表的科学派不追求创意的华丽，但苛求叙述产品事实时创意的切入点，推崇以真实的承诺打动消费者。他说过，"要吸引消费者的注意力，同时让他来买你的产品，非要有很好的特点不可。除非你的广告有很好的点子，不然，它就像很快被黑夜吞噬的船只。"

奥格威的广告善于创造出色的形象，但形象背后对消费者有力的承诺才是他真正的用心所在。他创意的出发点是消费者的利益，坚持认为，"消费者不是低能儿，他们是你的妻女。若是你以为一句简单的口号和几个枯燥的形容词就能引诱她们买你的东西，低估她们的智力。她们需要你提供全部的信息。"代表作：海赛威牌衬衫、劳斯莱斯新型轿车。劳斯莱斯新型轿车的标题：在时速60英里（1英里＝1.61千米）时，新型劳斯莱斯轿车的噪声来自车上的电子钟。

（2）威廉·伯恩巴克。

艺术派的鼻祖。坚定地宣称"切勿相信广告是科学"，强烈主张广告要以激发消费者心理反应为核心，艺术化的加工和创造具有点石成金的力量，怎样说永远比说什么更重要。他的作品充满了天才般的智慧和创造力。代表作：德国大众公司甲壳虫汽车创作的系列广告（广告语为想想小的好处）、送葬车队、柠檬。

（3）李奥·贝纳。

创意风格是追求自然坦诚，推崇对产品自身特性的挖掘，而不是附加的技巧，正所谓"与生俱来的戏剧性"。他主张，"我不认为你一定要做得像他们所谓的不合常规才有趣味，一个真正有趣的广告或播词及影片是因为它自己本身的非常珍惜、难得一见才不合常规，不落俗套。"代表作：万宝路香烟、绿巨人豌豆罐头（二三十年代）、月光下的收成。

3）广告创意——科学的规则

R·雷斯：美国极具传奇色彩的广告大师，竭力倡导"广告迈向专业化"。专业化就是强调科学原则，信条是广告需要原则，而不是个人意见。科学派创意哲学注重实证的科学方法，他认为创意的最终目的是实效。

科学派对广告史的最大贡献，是20世纪50年代雷斯在专著《实效的广告——USP》一书中提出的一种有广泛影响的独特销售主张——USP（unique selling proposition）理论，主

要观点包括以下 3 方面。

（1）每一则广告必须向消费者说一个主张（proposition），必须让消费者明白，购买广告中的产品可以获得什么样具体的利益。

（2）每一则广告所强调的主张必须是竞争对手做不到的或无法提供的，必须说出其独特之处，在品牌和说辞方面是独一无二的。

（3）每一则广告所强调的主张必须是强而有力的，必须聚焦在一个点上，集中打动、感动和吸引消费者购买相应的产品。

4）AIDMA 法则

（1）AIDMA 法则的含义。

AIDMA 法则是由美国广告人 E.S.刘易斯提出的具有代表性的消费心理模式，它总结了消费者在购买商品前的心理过程。消费者先是注意商品及其广告，对哪种商品感兴趣，并产生出一种需求，最后是记忆及采取购买行动。英语为 Attention（引起注意）→Interest（产生兴趣）→Desire（唤起欲望）→Memory（留下记忆）→Action（购买行动），简称为 AIDMA。类似的用法还有去掉记忆一词的 AIDA，增加了 Conviction（相信）一词，简称为 AIDCA。AIDMA（爱德玛）法则也可作为广告文案写作的方式。

A：Attention（引起注意）——花哨的名片、提包上绣着广告词等被经常采用的引起注意的方法。

I：Interest（产生兴趣）——一般使用的方法是精制的彩色目录、有关商品的新闻剪报加以剪贴。

D：Desire（唤起欲望）——如推销茶叶的要随时准备茶具，给顾客沏上一杯香气扑鼻的浓茶，顾客一品茶香体会茶的美味，就会产生购买欲。推销房子的，要带顾客参观房子样板间。餐馆的入口处要陈列色香味俱全的精制样品，让顾客倍感商品的魅力，就能唤起他的购买欲。

M：Memory（留下记忆）——一位成功的推销员说："每次我在宣传自己公司的产品时，总是拿着其他公司的产品目录，一一加以详细说明比较。因为如果总是说自己的产品有多好多好，顾客对你不相信。反而想多了解一下其他公司的产品，而如果你先提出其他公司的产品，顾客反而会认定你自己的产品。"

A：Action（购买行动）——从引起注意到付诸购买的整个销售过程，推销员必须始终信心十足。过分自信也会引起顾客的反感，以为宣传者在说大话、吹牛皮。从而不信任宣传者的话。

（2）实践应用。

在营销行业和广告行业，AIDMA 法则经常被用来解释消费心理过程。营销行业的人运用它是为了准确了解消费者的心理和行为，制定有效的营销策略，提高成交率。广告行业的人用它是为了创作实效的广告，实效的广告简单地说就是可以促进销售的广告，它对销售增长是有效的。创造实效的广告，它对消费者经历的心理历程和消费决策，将产生影响力和诱导的作用，也就是在引起注意→产生兴趣→唤起欲望→留下记忆→购买行动的 5 个环节，实效广告的信息会一直影响消费者的思考和行为。因此，在创作广告的时候，不是单纯地在进行一种设计艺术的创作，而是一种为了实现商业目标的创作。按照 AIDMA 法则，

思考一下自己创作的广告，是不是在这 5 个环节能走到最后，还能发挥影响力，还是只做到了让消费者引起注意，但不能让消费者产生兴趣。如果在第二个环节就对消费者没有任何影响力，广告可以说是无效的。

4. 广告创意的依据和对人员的要求

1）广告创意的依据

广告创意要求个性鲜明、表述事实确切、手法巧妙和效果达到预期的水准。想要达到这样的要求，广告创意必须具备以下 3 个条件。

（1）企业及其产品。广告创意的依据首先是企业及其产品，对企业进行整体的调研是必需的，对企业产品进行进一步的了解筛选、分析和研究。

（2）目标对象——人。不同目标群对不同的媒介有不同的接收效果，目标对象——人，是广告的创意、媒介的选择及发布时机的依据。

（3）竞争对手。目标对象及策略是否与竞争对手相冲突。

2）广告创意对人的素质能力要求

（1）敏锐的感受力。①对艺术、社会、科学角度的兴趣；②对信息的集合力；③跨学科的通感力。

通感：在语言学里是一种修辞手段，指的是两种不同感觉器官之间感觉行为的互换，如用听觉表达视觉，用视觉表达触觉，用味觉表达听觉等。中国摄影家协会八届主席团副主席、理论委员会主任索久林对通感理论在摄影创作中的应用有专门论述。在广告中，通感也是经常采用的一种范式，常常用一种感觉替代另一种感觉，用一种感受表达另一种感受，以使产品与消费者贴得更近，或让原本比较复杂的东西简单化、形象化，使信息更易于为消费者接受。用音乐的感觉形容建筑；用诗歌的状态描述绘画；有时则可能用严谨规范的方式表达非常自我的内心意识……

（2）深刻的洞察力。①严密的逻辑推理能力；②对消费者与消费心理的分析力；③对市场动向与消费趋势的判断力。

（3）完美的表现力。①熟练的语言驾驭能力；②对视觉的反应和转化力。

（4）娴熟的沟通力。①题案的技巧；②讲故事的能力。

5. 广告创意程序

掌握正确的广告创意的程序：研究产品→研究目标市场→研究目标消费者→研究竞争对手→确定广告主题→产生广告创意→选择恰当的表现形式。

6.2.2 广告摄影的器材

由于广告摄影对影像质量要求很高，并且拍摄时要很随意控制画面的透视和景深，因而，座机所具有的优点是广告摄影的最佳选择。但由于座机操作比较烦琐，对于只有短时期实习的学生，只能选用 120 或 135 单反照相机拍摄。但有一点要记住：在广告摄影领域，除非不得已，轻易不要选用 135 单反照相机。因为，即使选用最佳的镜头和胶卷或是全画幅数码照相机，由于 135 单反照相机获得画面的尺寸远远小于 120 单反照相机或座机，在

影像质量上也无法与它匹敌。下面简要介绍一下广告摄影中常用的设备及附件。

1. 照相机

一般来说，用于广告摄影的照相机（见图 6.13），以画幅大些的照相机为好。如画幅在 4×5 英寸以上的大型照相机。这种照相机通常采用皮腔连接镜头，具有升降、俯仰、旋转、移位等调整功能，有利于影像清晰度的控制和克服近摄时易产生的影像变形等问题。对广告摄影来说，这无疑是首选的理想照相机。

图 6.13　技术型相机

120 单反照相机的画幅是 135 单反照相机画幅的 4 倍以上，在镜头和照相机功能能满足需要的前提下，使用 120 单反照相机无疑明显优于 135 单反照相机。但不少现代 135 单反照相机具有各种配套的系列镜头以及各种独特的拍摄功能，在镜头的种类和照相机拍摄功能方面胜于 120 单反照相机，因而在考虑特殊镜头的需要以及特殊拍摄功能时，这类 135 单反照相机又成为广告摄影者的首选照相机。

2. 光源

摄影的两大类光源：自然光和人造光。它们在广告摄影中都有着广泛的应用。在影棚使用的人造光又分为白炽灯和闪光灯两种：白炽灯是连续发光的光源，有利于在拍摄时观察布光效果；白炽灯又有聚光灯和散光灯两类。聚光灯发出的光线强度大，光束狭窄，具有高度的方向性；散光灯发光强度相对较弱，光束宽广，方向性不强。

为满足灵活布光的需要和控制光质与光的射向，不同的光源又有一系列光源附件可供选择使用。常用的有反光罩、挡光板、遮光活门、反光板、柔光屏和反光伞。

（1）反光罩。作用是把光线向前反射，形成光照均匀的散射式照明。反光罩直径越大，越靠近主体时，光线的发散性越强。反光罩反射面的种类也明显影响反射光的光质。

（2）挡光板。用于控制光照的范围。通常用黑色吸光材料制成，置于光源前方来控制光照范围。

（3）遮光活门。作用类似挡光板，通常是装在灯具上的。通过调节活门的上、下、左、

右的角度来控制照明范围。

（4）反光板。作用是把光源的部分光线反射到被摄体的某些部位，以调节画幅大反差效果或强化被摄体某些部位的再现效果。反光板通常采用银锡纸、铅箔或白卡纸制成。

（5）柔光屏。作用是把光线进一步散射和柔化，以取得十分柔和或无投影的照明效果。柔光屏的材料通常采用乳白色塑料薄膜或白色半透明描图纸等。

（6）反光伞。闪光灯是瞬间发光的光源，虽有不便观察布光效果的缺点，但它的轻巧、携带方便、发光强度大以及冷光的特点，使它在广告摄影中得到较多的应用，尤其是使用反光伞的闪光摄影更受广告摄影者的偏爱。

3. 摄影台

摄影台不同于普通的桌子，具体要求应根据经常性的拍摄内容进行设计。一般要求摄影台的设计类似一只大靠背椅子。台面与靠背用整块面料连成一体。在台面与靠背交界处应使面料成一定的弧度，这种弧度大小又是可以灵活调节的。这样设计的好处：一是不会在背景上产生明显的水平、垂直分界线；二是便于运用灯光来营造渐变的背景效果。

连接台面与靠背的面料应设计成可更换的，以便根据拍摄对象的不同需要，灵活更换不同色彩、不同图案的背景与不同的台面色彩。也可将摄影台设计成台面采用半透明玻璃或塑料布的亮桌，以便从台面下方也可向台面的被摄物打光。这种亮桌是拍摄玻璃制品常用的摄影台。

6.2.3 广告摄影的处理手法

广告摄影的处理手法千变万化，即使是同类商品，表现形式也各不相同。从国内外大量的摄影广告作品分析总结来看，其表现手法大致分为以下 3 种。

1. 直接主体式

直接用商品本身形象作为主体的写实性广告（见图 6.14），其特点如下。

图 6.14 《香水广告》

（1）广告中宣传的内容具有较强的可视性，也就是可直接拍成照片展示给观众，如各种商品。

（2）商品本身具有引人注目的特点：诱人的外观、完美的造型、强烈的质感和绚丽的色彩，如饮料食品、服装鞋帽、工艺品等。

（3）主题单一，主体简明突出，使观众一目了然。

（4）主要用于报刊、招贴和商品包装等广告媒介。一般的产品照片配上广告语和说明文，可以成为直接主体式广告。但要求在产品的立体感、空间感、质感和色彩的表现方面达到逼真化，利用讲究的画面构图和动人的光影处理，给人以强烈的美感和诱惑力，从而刺激顾客的购买欲。如《三五牌不锈钢餐具》就是直接主体式广告的成功之作，它用一把直立的黑色把柄的叉子，叉一片圆形的黄色菠萝和一颗球形的鲜红的樱桃。在色彩上以黑、红、黄相互衬托，在形象上采用直线、环形、球形的组合，具有强烈的形式美感，对消费者很有吸引力。

2. 间接寄体式

用与商品本身无关或关系不大的风光、动物、花卉、人物或工艺品等诱人的照片来诱人耳目，而将广告要宣传的商品（或商标、厂家）寄托在诱人的情景里（见图6.15），或是孤立在画面外。这些诱人的照片仅是为招揽观众，而醉翁之意仍在宣传占有很小位置的商品或厂商。其特点如下。

图6.15　《音响广告》

（1）广告中要宣传的对象不能成为可视形象，无法直接拍成照片展示给观众，只能借助其他可视形象，用虚写的办法来表现广告的主题。

（2）商品的外形一般化，没有引人注目的特点，如家用电器等人们非常熟悉的产品。

（3）借用与商品无关的优美画面，或借用其他动人形象的社会影响和特定的寓意作用，来达到宣传商品的目的。如借用风光、美人、名流、动物等形象来招揽观众。

（4）多用于招贴和年历等媒介。

间接寄体式广告也是常用的表现形式，在国外的广告中经常利用摄影名作或世界各国的风光为画面。以著名的电影明星、歌星、球星等为模特儿，既能吸引观众，又使人倍感

亲切。同时利用人们的习惯心理，觉得名流感兴趣的东西必为佳品，借以提高产品的声誉和对产品的信任感。例如，明星为食物、服装或饰物等代言；借助美国爵士乐大王兴奋的特写，来衬托音响设备的高超质量。这些都是间接寄体式广告的代表之作。利用寓意、象征、形似等写意手法，是艺术创作的共同规律在广告中的应用。信托银行利用少女跳跃的形象，象征着这家银行充满了青春活力，蒸蒸日上。

3. 实意结合式

写实与写意有机地结合，把无生命的商品主体注入人的情调和思想境界，把宣传商品功能效益的道理，通过丰富细腻的感情描绘，并与日常生活紧密地联系在一起，使广告以深邃的寓意、动人的形象、高尚的情趣来唤起观众的共鸣、爱慕和追求，这是现代广告成功的诀窍。实意结合式广告把着重外在美特意强调在内，从以理服人发展到以情感人，从而使广告的艺术感染力有了新的飞跃。如门锁广告《一夫当关》（见图 6.16）。

图 6.16　《一夫当关》

美国儿童鞋广告《像母亲的手一样温柔》（见图 6.17）也是一幅寓意深刻、发人深思、给人留下强烈印象的成功之作。用母亲的手这一既形象又亲切的比喻，很富有哲理性，并

图 6.17　《像母亲的手一样温柔》

耐人寻味。而画面又是那样简洁和朴实，只有一双真正母亲的手捧着一只可爱的胖脚丫，却使人产生了丰富的联想，这正是意境之所在。"形有尽而意无穷"的艺术规律，在这幅杰作里又一次得到证实。

广告摄影还经常采用特技的方法来表现一些特定的主题，造成一般见不到的新奇画面来吸引观众。常用的技巧有多层次曝光、幻灯背景合成和后期制作等。随着摄影技术的发展，将会给特技摄影创造更丰富的手段，使广告摄影更加丰富多彩。

6.2.4 广告摄影常见题材的拍摄

商品广告摄影，是指专门拍摄产品或产品包装的照片。这类产品照片既能单独用于制版，又能通过计算机创意处理成为更新奇的图像，是广告摄影的一个类别。广告的范围太广，种类太多，而摄影师趋向于在某些方面具有专长，如专门拍摄食品、时装、汽车方面的摄影，还有专门拍摄情调、情节的照片。

商品摄影与静物绘画及静物摄影的区别在于所拍摄的对象不同，商品摄影的对象是用于商业推销的实物，拍摄环境往往具有人为加工的特点。商品广告摄影的艺术性体现在以一定的艺术手法，将被拍摄对象安排在一个场景中，或者直接表现商品，或是用寓意性的情节暗示主题，还可以直接或间接地表现特定的生活情调和品位等。

在现代社会中，各种商品广告多得像浩瀚的大海，以致人们对商品形象、企业形象及包装都有很高特色、水准以及享用这种服务能够获得的心理满足和的要求。虽然一件精美的商品包装最终将被扔掉，商品也会在使用中结束它的寿命，但人们通常是不愿意接受形象不完美或者商品包装受到损伤的商品，尤其购买商品馈赠亲友时，对此更是十分挑剔。因此，商品广告摄影的图像应该尽可能做到完美。要处理好这个问题，摄影师必须精心选择最适合的拍摄角度，对那些不理想的拍摄对象，如何利用有色背景、布光和使用不同的滤镜等方法来进行装饰美化就显得十分重要了。

1. 玻璃器皿

玻璃器皿（包括透明状塑料制品）具有晶莹透亮的特征。拍摄玻璃器皿既可采用深色背景，让被摄体由浅色轮廓线勾画，也可采用浅色背景，让被摄体由深色轮廓线勾画。

1）深色背景

采用深色背景的用光方法：一是用两只等距的散光灯作为侧逆光照明，背景距物品宜稍远些。二是用两只聚光灯照射背景前方两侧的反光板，反光板应处于镜头夹角之外，由反光板的反光从侧后方照射玻璃器皿。当想使用有色光照明时，这种方法较方便，可以使用有色反光板或在聚光灯前加有色滤光片。三是用浅色背景来产生深色背景效果。使用两只窄光束聚光灯照射在浅色背景上，让背景被照亮的光斑所产生的反射光去照明被摄体。由于被摄体正后方的背景上没有受到光线照射，故在照片上会呈深色调。四是利用灯光台（即亮桌）拍摄时，从磨砂玻璃台面下方朝台面的玻璃器皿打光（见图 6.18）。

图 6.18　《八荒通神》刘锦

2）浅色背景

采用聚光灯的圆形光束照射浅色背景（不能直接照射到被摄体），让背景的反射光照亮物品（见图 6.19）。这样，玻璃器皿就会产生深色轮廓线。这是由于玻璃边缘对光的折射而引起的。玻璃器皿的玻璃越厚，这种深色轮廓线就越粗。被摄玻璃器皿的照明光线全部来自背景时，物体的边缘会在浅色背景中显现。聚光灯光区的大小应根据需要做相应调整，光区对于镜头的角度越大，物体的深色轮廓线越不明显。

图 6.19　《杯》李泓绪

拍摄注意事项：宜采用入射光测光法（或采用灰卡代测法）的读数作为曝光的基准数据。宜用长焦镜头，以消除透视变形的影响。宜用 90%的酒精清洁玻璃器皿的表面（透明塑料制品可用纯棉手套慢慢擦拭干净）。谨防手指印和灰尘污染物品表面而影响拍摄效果。

2．瓷器拍摄要点

拍摄瓷器（包括半透明塑料制品），在用光上，一般不宜采用直射光照明，否则易产生刺眼的反光点。同时，也不宜布光的灯位过多，否则易产生杂乱的投影。

当采用一只灯照明时，宜用柔和的散光来照射瓷器。只要在照明灯前方约 50 厘米处，竖一张白色半透明纸，就足以使光线柔和。也可以把光源照向某一反射物（如反光板），用

反射光来照明瓷器。

当采用两只灯照明时，可采用正面光与逆光或侧逆光相结合的用光方式。这时要注意两者有足够的光比。一般来说，对半透明性强的瓷器，宜以逆光或侧逆光为主；对半透明性弱和不透明的瓷器，宜以正面光为主。要注意防止正面光与逆光或侧逆光的照度相等。否则，被摄瓷器的立体感和质感就极差。

拍摄瓷器餐具、茶具等组合瓷器时，应精心考虑布局，可以使一部分物体水平放置，一部分物品垂直放置，以充分表现其造型和质感为基本目的。布局时，有时可以以表现每一餐具、茶具的形态为主；有时也可以以表现其在桌上、台上的组合总体感为主。力求和谐统一是布局的基本要求。

3. 金属制品拍摄要点

表面形态不同的金属制品在拍摄时对用光有不同的要求。对于无光泽的金属制品，可采用集光灯直接照明，并用反光板或散光灯作为辅光，以减轻由主光产生的阴影。对于有光泽、明亮的金属制品，应使用白色反光板或大面积散光屏的间接散射光为主要照明，并用一只小功率集光灯直接照射被摄体，以产生表现金属表面质感的高光部。对于体积和形状复杂的物品，如镀铬餐具、外科医用器械等，可采用亮盒照明。

4. 首饰拍摄要点

表现首饰有两种基本方法，或戴在模特儿身上拍摄，或单独放置拍摄。采用模特儿戴着首饰的拍摄方法时，首先要注意模特儿的选择。如拍摄戒指，模特儿的手指应纤细、柔软、富有女性美。摄入脸部为首饰添彩的模特儿无疑应该美貌（见图6.20），但又不要忘了首饰是主要被摄体，应该注意运用摄影技术手段来突出首饰，如将照明集中于首饰而让其他部分处于稍暗状态。又如用长焦镜头和大光圈缩小景深，使首饰处于最佳清晰度位置。再如近摄而使首饰醒目、突出而成为画面中心等。总之，应使观众在欣赏广告照片时，能把注意力集中到首饰上而不是集中在模特儿的美貌上。

图6.20 《首饰广告》李丁

把首饰单独放置拍摄时，可采用背面或正面幻灯技术。如用焰火、晶体的光芒、闪耀的星空等作为背景，为首饰增添奇幻的、超现实的效果。把首饰置于绸缎或丝绒上拍摄，也有利于突出首饰的形状与立体感，但要充分注意这种用作背景的丝绒或绸缎在色彩上应与首饰既有鲜明的色对比，又呈理想的色和谐。对于透明、晶莹的首饰，把它放在挖有与首饰同样大小孔洞的卡纸上，光源从下方朝上打光，能产生光芒夺目的效果。光芒镜、彩虹镜是常用于首饰拍摄的滤镜，往往能产生理想的效果。首饰通常与画面的面积相比总是较小的，在构图时，如可能，把首饰处于视觉重点的位置往往容易吸引观众视线。

5. 时装拍摄要点

要想成为成功的时装摄影师，首先必须热爱时装，关注时装领域的发展变化。对各种新潮时装应该富有热情和好奇心，并寻求它的动人之处，而不应凭个人偏爱来评价新款式的时装。用于广告目的的时装摄影如同其他广告摄影一样，其基本着眼点也是商品。这就要求摄影者表现出新款式服装最能吸引顾客的那些特点，使观众看时装照片会产生购买欲望。开始从事时装摄影时，收集大量时装照片是十分有益的。分析、研究别人是如何拍摄时装的，进而对收集的时装照片进行分类，如背景运用、灯光运用、各种姿势、单人、双人、多人等。时装摄影对灯光室、照明设备和照相机的一般要求分别如下。

1）灯光室

许多时装照片是在室内拍摄的。因此建立一间灯光室对时装摄影是十分必要的。灯光室的长度不应小于 6m，以便使用中焦镜头；高度不应低于 2m，以便高度布光或拍摄。灯光室的墙壁应是白色的，假如使用没有光泽、不会产生光斑的白色塑料板从地面铺起，一直铺上墙壁，形成一种无接缝的无缝背景，这对时装摄影是十分理想的。

2）照明设备

最好配备两套设备。一套是闪光灯照明装置（配有造型灯和反光伞）；另一套是白炽灯照明装置。电子闪光灯轻便、灵活、强度大，便于捕捉模特儿的动态。但追求多种用光效果时，闪光灯不如白炽灯。小型灯光室常用的白炽灯是 1000W 和 500W 的。把 1000W 的灯泡装在半反射光罩上用作主光，另一只 500W 的带有小反光罩的灯泡用作辅光。再配备 1～2 只 500W 的聚光灯用于其他造型目的。

3）照相机

135 单反照相机、120 单反照相机和使用散页胶片的大型照相机均能用于时装摄影。使用 135 单反照相机时，镜头焦距宜包括 35～135mm，无论是配备 35～70mm 加上 70～150mm 两只变焦镜头，还是配备 35～135mm 一只变焦镜头，均能满足需要。这些镜头焦距的范围几乎能满足各种时装拍摄的需要。

要拍好时装相片，对模特儿的选择也十分重要。模特儿的气质、年龄、体型对时装摄影往往更为重要。拍摄时应采用引导的办法，让模特儿自由发挥，做出自我感觉良好的姿态。用作广告的时装照片应该准确、逼真地再现时装面料的纹理、质感、亮度、图案和色彩（见图 6.21），用光方法十分重要。

图 6.21　《吸烟的苏西》尼克·奈特

《吸烟的苏西》画面上青烟缭绕袅袅上升，模特儿的面部几乎都被浓密的黑发所遮掩，只有一点红唇露出了迷人的色彩。从烟雾上升的高度和聚集的程度可以猜测出苏西保持这个并不舒服的姿势已经有好一会儿了。这幅照片中的构图、色彩搭配与景深控制都达到了精湛的程度。今天看这幅作品中的时装样式，似乎早已过时，但是由于摄影师超凡脱俗的创意与拍摄技巧，使《吸烟的苏西》成为令人难忘的时装摄影杰作。

6. 其他广告摄影

广告摄影种类繁杂，还有食品广告摄影（见图 6.22 和图 6.23）、化妆品广告摄影（见图 6.24 和图 6.25）、服务性广告摄影和工业广告摄影等，不再一一赘述。

图 6.22　《乐事薯片广告之一》赵天琪

图 6.23　《乐事薯片广告之二》郑悦

服务性广告摄影的主体是各种服务项目，如金融、电信、保险、交通、宾馆及旅游等。旅游广告、航空广告、宾馆广告和房地产广告是最常见的。服务性广告摄影的特点：①在于表现某项服务的审美享受；②格外注重和强调场景环境的真实性，一般都利用实景拍摄，很少在摄影室内搭景拍摄；③将这些广告制作成系列，以不同的画面、角度表达同一个广告主题意念来影响目标对象。

工业广告摄影与商品广告摄影有所不同。广告摄影不仅要介绍企业的产品，而且更侧重于介绍企业的规模、技术水准、生产设备、职工培训等内容，向社会群体展现一个让人

信赖的企业形象，使社会群体不仅从产品本身，而且从对企业的良好印象去认同产品，从而有利于产品在市场上的销售。工业广告摄影一般多用在企业宣传册、展览会、挂历、样本等广告媒体上。因此，工业广告摄影与新闻摄影报道有些相似，要通过现场采访、实地气氛的拍摄和抓拍来完成，拍摄具有代表性、典型性和真实性。

图 6.24 化妆品广告——眼影

图 6.25 化妆品广告——口红

6.2.5 广告摄影的表达方式

1. 直接表示法

将产品如实而且完整地直接展示在广告中，广告信息一目了然（见图 6.26 和图 6.27）。

图 6.26 女鞋广告

图 6.27 布光示意图

2. 突出特征以小见大法

强调并突出该产品的企业标志、产品商标或其富于个性的形象特征和与众不同的特殊功能。这一方法较多运用在已被人们所熟悉产品的广告中（见图 6.28）。

图 6.28　Andric 的牛奶广告摄影作品（来源于网络）

3. 比喻法

选择两个在本质上各不相同而在某些方面又有相似性的事情，以此物比喻彼物。有时，比喻的手法与内涵难以一目了然，但观者一旦领会其意，便能获得意味无尽的感受（见图 6.29）。

图 6.29　西铁城手表广告

4. 联想法

借助广告画面造型与构图的创意，使观者根据自己相关的经验产生意境联想，从而为产品的质量和特征做出诠释。这类广告由于有观者的积极参与和丰富的联想，往往能突破画面时空的界限，扩大广告的内涵，因此让人感受特别强烈（见图 6.30）。

图 6.30　雪铁龙车广告

5. 夸张法

借助想象，对产品的品质或特点做适当强调，以增强广告的艺术效果（见图 6.31），想象下有了这双鞋，体验者征服得了山峰，虐得了各种路况；而现在体验者的 SUV 继承了这种能力。

图 6.31　福特和 The North Face（户外装备品牌）的合作广告

6. 幽默法

在广告作品中着重表现对象的某些引人发笑的外貌特征、动作姿态或情节，用幽默的手法来表现需要肯定的事物（见图 6.32），给观者留下难忘的印象。

图 6.32　啤酒广告 Cynthia Nnwmak

一组系列广告,需要若干个画面组合而成,又往往需要在不同的时间、空间与媒体上出现,借以完成或强化对该产品或系列产品的宣传。注意用同一色调、构图、字体等要素来进行设计创意,以形成既多样又不失统一的整体风格。

7. 广告摄影文案样式

广告摄影必定有一个主题,在反映主题时,必不可少两个内容:画面和文案。广告摄影中的文案也可称为标题、广告语、解释词,原则:妥帖、实在、不夸大、不虚假,与画面相得益彰、相映生辉。在构思广告摄影的文案时,要求达到"刻骨搜新句,落笔四座惊"的境界。

20 世纪 80 年代,中国红旗轿车以弘扬爱国主义为主题,华汉南拍摄的广告摄影作品《红旗颂》为画面背景的全国性广告文案征集大赛,38 万条广告语中选出三条(见图 6.33)。

图 6.33 红旗轿车广告

第一条"开放的中国路,时代的红旗车。"喻义红旗轿车与改革中的中国同步。
第二条"中国人,坐中国的红旗车。"说明红旗牌轿车是中国的国车。
第三条"风云共舞,天地同行——红旗轿车。"反映现代感和自豪感。
对商品的特点,借用其他物体来比喻它的效果。
一则介绍牛仔裤质量好、做工好的广告作品,作者用了三张照片与三条广告语。
第一张拍了一张蜘蛛网,广告语"坚韧的天然纤维",隐喻线质极牢。
第二张拍了一条咬紧牙齿的鳄鱼,广告语"特牢的双线缝纫",隐喻缝线针脚牢而有序。
第三张拍的是用牛仔裤布料拧成的一根万吨轮上用的缆绳,广告语"百分之百粗斜斜纹布",隐喻布质牢固,不怕拉。
幽默的文案在广告摄影中用得较多,常用影射、讽喻、双关的词语,或意味深长的语言,表现生活中有反常理的地方。
一幅汽车广告摄影作品,画面上一匹骏马把头伸进开启车头盖的汽车里。广告语是"马力这么大,吃的是什么草料?"
能为广告摄影创造气氛,有助于意境的形成与主题的揭示,达到"景有尽而意无穷"的心理感受,可使消费者感到有"景外之情,弦外之音"。
打破用正面宣传的广告用语,而用"主动揭短,自我亮丑"的广告语。广告文案是广

告摄影不可缺少的组成部分。

6.3 本章小结

本章结合国内外优秀摄影作品对新闻摄影和广告摄影的概念、拍摄技巧和表达方式进行全面介绍。把握两种专题摄影的艺术创作规律,是摄影创作的根基。

习 题 6

一、简答题

1. 什么是新闻摄影?
2. 简述新闻摄影的真实性原则。
3. 新闻摄影作品的要素都有哪些?
4. 介绍新闻摄影的种类。
5. 什么是广告摄影?
6. 简述 AIDMA 法则的含义。
7. 什么是创意?
8. 简述广告摄影的处理方法与表达方式。

二、思考题

1. 创意对广告摄影的重要性。
2. 新闻摄影与广告摄影的区别。

附录 A 学习摄影艺术的四个高度

一、技术的高度

摄影基本技术和技能主要包括照相机的操作、感光材料的性能、控制曝光、传统暗房的基本技术（胶卷的冲洗、印放等）或数字影像后期处理技术等。

二、技巧的高度

主要是光线的运用、构图处理、人物神态，其次是各种摄影技法的运用。

1. 光线的运用

"光是画的命脉"——《半农谈影》

自然光：不同季节、时间、方向，不同光线的效果；不同天气的光线效果；最佳照明时间的掌握；等等。

人工光：不同光源的光线效果，色温控制，闪光灯、碘钨、现场光的运用等。

光比的控制：自然光、闪光灯的混合运用，微弱光线的运用等。

影调处理：高调、低调、中间调、剪影的效果与拍摄方法。

2. 构图处理

"形是画的骨子"——《半农谈影》

基本规律：突出主体，表现主题；视觉均衡，稳中求变。

3. 人物神态

贵在传神。神态是人物摄影作品的灵魂，是成败的关键。神态的基本要求是自然、生动、典型。

自然：不拘束、不做作、内心情感的自然流露。

生动：抓住情绪的高潮、富于动感。

典型：具有代表性和普遍意义，符合作品主题要求，符合人物性格特征。

拍好人物的三字诀：熟、懂、疾。

熟：熟悉被拍摄对象。

懂：懂得被摄对象的性格、心理，懂得人们在特定条件下神情、姿态、动作变化的规律，判断准确。

疾：技术熟练、动作敏捷、反应迅速、当机立断、得心应手。

4. 摄影技法

摄影技法包括拍摄技法和后期技法。如追随、多次曝光、色温倒置，以及旋转放大、软件使用和后期制作等。

三、创造的高度（决定性高度）

运用摄影技术和技巧，按照摄影艺术审美规律的特点和要求，实现摄影艺术形象的创造。在生活中创造性地发现和选取题材，即拍什么，就不是容易的事了。一切艺术创造都是生活、思想、技巧三者的高度统一。生活是创作的源泉，思想是创作的灵魂，艺术表现技巧是创作的关键。创意是广告的灵魂，卓越的创意和完美的表达是广告成功的必要保证。对大多数摄影者来说，不是缺乏技巧、缺乏生活，而是缺乏按照摄影艺术的特点去认识和感受生活的能力。

美国女摄影家海伦·曼泽尔说过这样的话，"不会出现这样的事——找不到什么值得拍摄的题材。值得拍摄的题材到处都有，只要我们能够意识到它们的存在，要善于在最平凡的事物中找出美的因素。""一个优秀摄影家的特点是，他能在别人不注意的地方发现美。摄影家的水平越高，他的题材的重要性就越小。一个拥有能力的业余摄影者能用最简单的题材拍摄出很优美的照片。"这是修养和创造能力的问题。

一个摄影家，如果他满足于掌握和学习本部门有关业务，而对人类的整个艺术宝库，对于那样丰富的文化遗产毫无所知或知之甚少，那他也同样成不了一个优秀的摄影艺术家。

对于摄影创作来说，一种素质比一百种手段都更为重要。这种素质就是善于观察和感受，善于学习和思考，以及对于摄影美的瞬间敏感。摄影美的发现和创造，对于每一个有志于摄影艺术的人来说都是一个十分重要的课题。

四、风格的高度

风格是一个艺术家作品的内容和形式所具有的独特性。这种独特性使这个艺术家和其他艺术家的作品清楚地区别开来。风格是作品的艺术风貌，好比树的风姿，人的风度，是作品的外在特征，但又是成于中形于外的。法国布封的名言：风格是人。

鲜明独特的风格是艺术上成熟的表现，艺术风格的多样化是创造繁荣的重要标志。创造鲜明、独特的艺术风格，是摄影家追求的最高目标。风格的形成与摄影家的思想感情、艺术青春、所选择的题材、运用的艺术语言、生活积累的深度和广度，乃至所习惯使用的器材技法等，都有着密切的关系。风格的形成还受社会历史条件、时代审美需求、传统的继承等各方面条件的制约，以及同代摄影家之间的互相影响。对于个人风格不可没有追求，但也不宜强求，只有因势利导，水到渠成。

摄影艺术四个高度之间的关系十分密切，可以说技术是基础，技巧是手段，创造是目的，风格是奋斗的目标。没有技术无所谓技巧，离开了技巧谈不上摄影美的创造，没有长期的大量的创作实践，更谈不上个人独特风格的形成。

图书资源支持

感谢您一直以来对清华版图书的支持和爱护。为了配合本书的使用,本书提供配套的资源,有需求的读者请扫描下方的"书圈"微信公众号二维码,在图书专区下载,也可以拨打电话或发送电子邮件咨询。

如果您在使用本书的过程中遇到了什么问题,或者有相关图书出版计划,也请您发邮件告诉我们,以便我们更好地为您服务。

我们的联系方式:

地　　址: 北京市海淀区双清路学研大厦 A 座 701

邮　　编: 100084

电　　话: 010-83470236　010-83470237

资源下载: http://www.tup.com.cn

客服邮箱: 2301891038@qq.com

QQ: 2301891038(请写明您的单位和姓名)

资源下载、样书申请

书圈

扫一扫,获取最新目录

课程直播

用微信扫一扫右边的二维码,即可关注清华大学出版社公众号"书圈"。